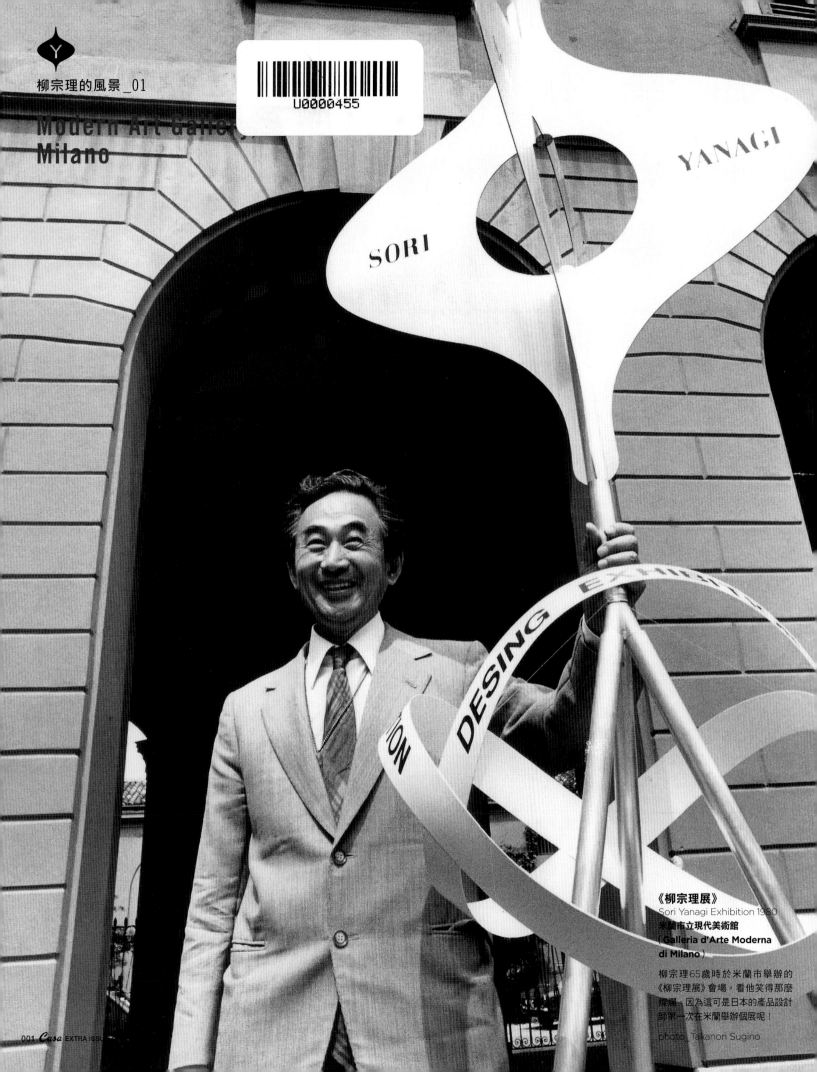

《柳宗理展》
Sori Yanagi Exhibition 1980
米蘭市立現代美術館
（Galleria d'Arte Moderna
di Milano）

柳宗理65歲時於米蘭市舉辦的
《柳宗理展》會場。看他笑得那麼
燦爛，因為這可是日本的產品設計
師第一次在米蘭舉辦個展呢！

photo_Takanori Sugino

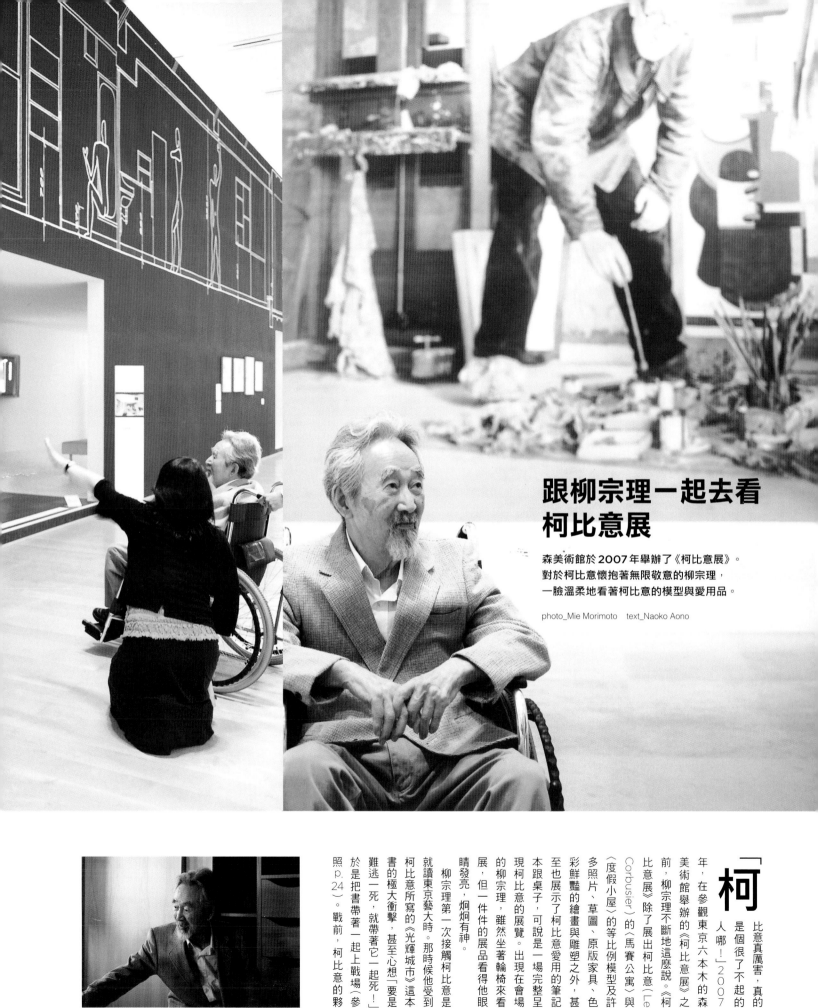

跟柳宗理一起去看柯比意展

森美術館於2007年舉辦了《柯比意展》。
對於柯比意懷抱著無限敬意的柳宗理，
一臉溫柔地看著柯比意的模型與愛用品。

photo_Mie Morimoto　text_Naoko Aono

在等比例的〈度假小屋〉模型中，思緒馳騁至
生命最後處所的問題。

「柯比意真厲害，真的是個很了不起的人哪！」2007年，在參觀東京六本木的森美術館舉辦的《柯比意展》之前，柳宗理不斷地這麼說。《柯比意展》除了展出柯比意（Le Corbusier）的〈馬賽公寓〉與〈度假小屋〉的等比例模型及許多照片、草圖、原版家具、色彩鮮豔的繪畫與雕塑之外，甚至也展示了柯比意愛用的筆記本跟桌子，可說是一場完整呈現柯比意的展覽。出現在會場的柳宗理，雖然坐著輪椅來看展，但一件件的展品看得他眼睛發亮，炯炯有神。

柳宗理第一次接觸柯比意是就讀東京藝大時。那時候他受到柯比意所寫的《光輝城市》這本書的極大衝擊，甚至心想「要是難逃一死，就帶著它一起死！」於是把書帶著一起上戰場（參照p.24）。戰前，柯比意的夥

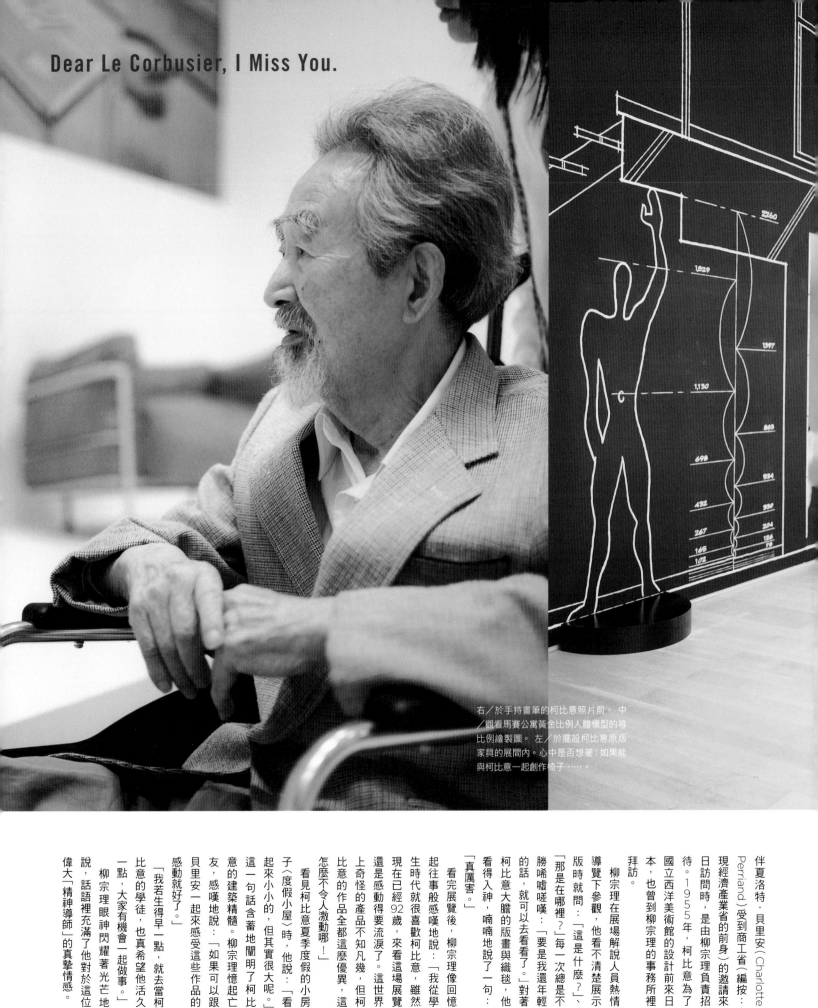

Dear Le Corbusier, I Miss You.

右／於手持畫筆的柯比意照片前。 中／觀看馬賽公寓黃金比例人體模型的等比例繪製圖。 左／於擺設柯比意原版家具的展間內。心中是否想著：如果能與柯比意一起創作椅子……。

伴夏洛特・貝里安（Charlotte Perriand）受到商工省（編按：現經濟產業省的前身）的邀請來日訪問時，是由柳宗理負責招待。1955年，柯比意為了國立西洋美術館的設計前來日本，也曾到柳宗理的事務所裡拜訪。

柳宗理在展場解說人員熱情導覽下參觀，他看不清楚展示版時就問：「這是什麼？」、「那是在哪裡？」每一次總是不勝唏噓地嗟嘆：「要是我還年輕的話，就可以去看看了。」對著柯比意大膽的版畫與織毯，他看得入神，喃喃地說了一句：「真厲害。」

看完展覽後，柳宗理像回憶起往事般感嘆地說：「我從學生時代就很喜歡柯比意，雖然現在已經92歲，來看這場展覽還是感動得要流淚了。這世界上奇怪的產品不知凡幾，但柯比意的作品全都這麼優異，這怎麼不令人激動哪！」

看見柯比意夏季度假的小房子〈度假小屋〉時，他說：「看起來小小的，但其實很大呢。」這一句話含蓄地闡明了柯比意的建築精髓。柳宗理憶起亡友，感嘆地說：「如果可以跟貝里安一起來感受這些作品的感動就好了。」

「我若生得早一點，就去當柯比意的學徒，也真希望他活久一點，大家有機會一起做事。」柳宗理眼神閃耀著光芒地說，話語裡充滿了他對於這位偉大「精神導師」的真摯情感。

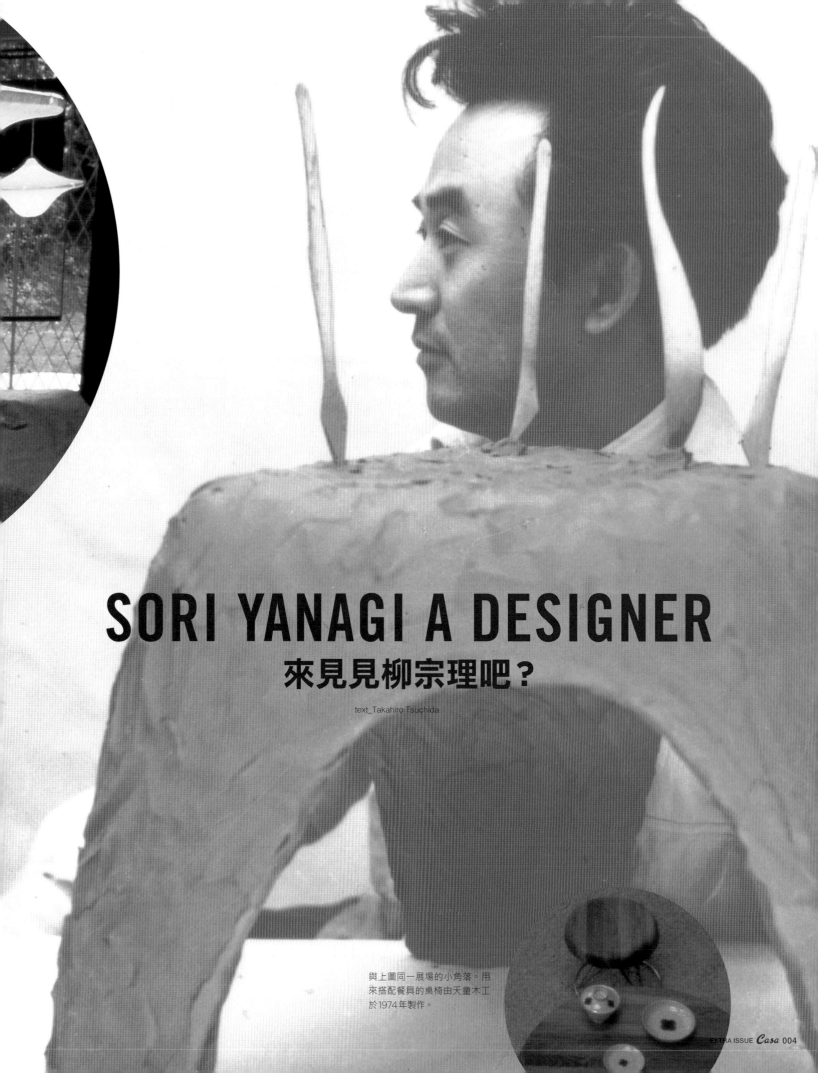

SORI YANAGI A DESIGNER
來見見柳宗理吧？

text_Takahiro Tsuchida

與上圖同一展場的小角落。用
來搭配餐具的桌椅由天童木工
於1974年製作。

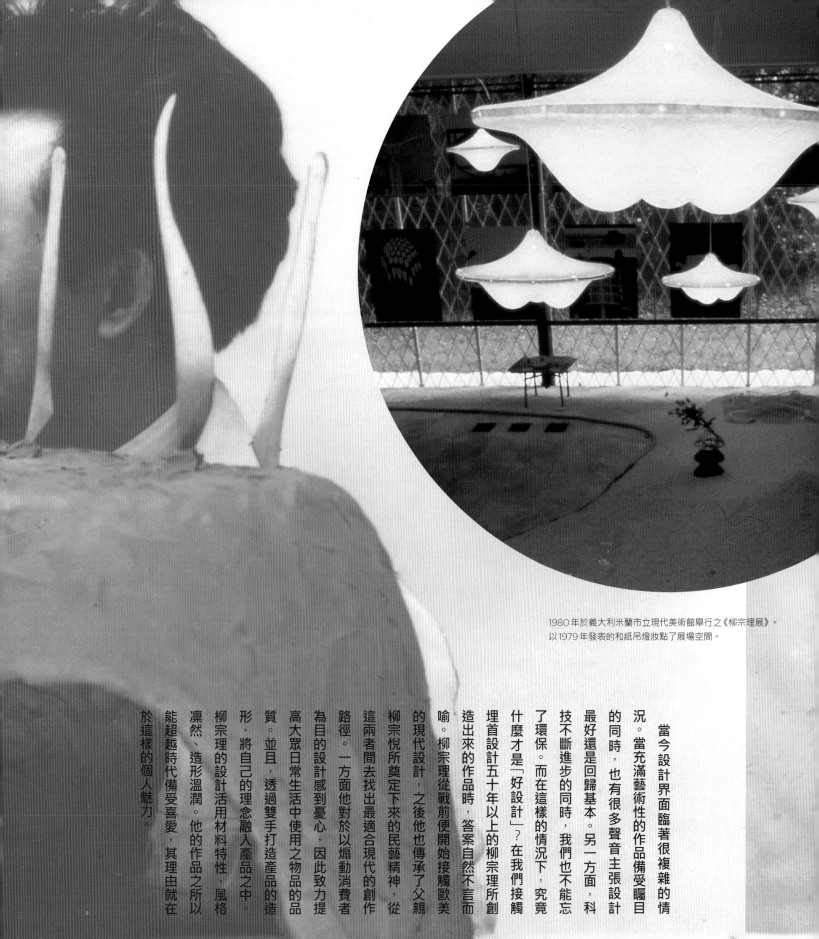

1980 年於義大利米蘭市立現代美術館舉行之《柳宗理展》。
以1979 年發表的和紙吊燈妝點了展場空間。

柳宗理與1954 年發表的象腳椅之等比例模型。
插在模型上的似乎是捏塑模型時使用的木刀。

當今設計界面臨著很複雜的情況。當充滿藝術性的作品備受矚目的同時，也有很多聲音主張設計最好還是回歸基本。另一方面，科技不斷進步的同時，我們也不能忘了環保。而在這樣的情況下，究竟什麼才是「好設計」？在我們接觸埋首設計五十年以上的柳宗理所創造出來的作品時，答案自然不言而喻。柳宗理從戰前便開始接觸歐美的現代設計，之後他也傳承了父親柳宗悅所奠定下來的民藝精神，從這兩者間去找出最適合現代的創作路徑。一方面他對於以煽動消費者為目的的設計感到憂心，因此致力提高大眾日常生活中使用之物品的品質。並且，透過雙手打造產品的造形，將自己的理念融入產品之中。柳宗理的設計活用材料特性，風格凜然、造形溫潤。他的作品之所以能超越時代備受喜愛，其理由就在於這樣的個人魅力。

We Are Loving Yanagi's Icons As Much As Ever

至今仍深受全球喜愛的 **3** 大名作。

柳宗理的作品不只在日本，甚至在全世界也擁有很高的知名度，許多商店和藝廊都有引進。
由代表三個城市的商店來談談其中最受歡迎的三件作品。

1 蝴蝶椅

柳宗理受到伊姆斯夫婦（Charles and Ray Eames）設計的成形合板家具啟發，創作出這把〈蝴蝶椅〉。據說這是他試著用手將溫熱的塑膠片彎折成各種形狀時，無意間所創作出來的設計。這張椅子發表於1956年，隔年在米蘭三年展中，為展出蝴蝶椅與其他作品的日本專區拿下金牌。

此舉打響了柳宗理在全世界的名聲，更在1958年時獲選為MoMA永久收藏。這件作品的最大特徵在於如同蝴蝶飛舞般的輕巧造形，但是將合板壓製成這樣的三次元曲線並不是件容易的事，因此歷經了長年失敗才終於商品化。兩片合板僅在椅面下以三個接點結合。結構極簡，大膽獨特。**45,150 日圓。**

（天童木工 東京分店 ☎ (+81)3・3432・0401）

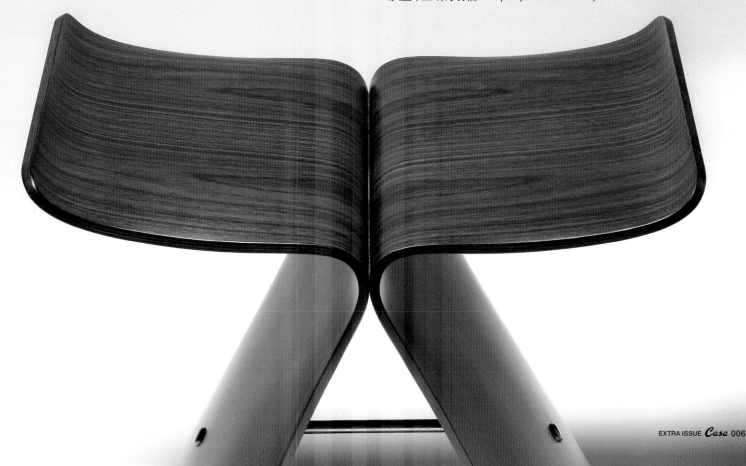

受訪者：前 MoMA 設計及藝術品專賣店行銷部門
商品、創意、行銷總監

Bonnie Mackay
邦妮・馬凱

美如雕塑、坐起來很舒適、
易於搬運的蝴蝶椅
對都市生活者而言，是理想的家具。

MoMA Design Store

MoMA 設計及藝術品專賣店　44 West 53rd
St., NYC　☎(1) 212·767·1050。　9：30 ～
18：30（週五～ 21：00）　全年無休　美國設
計品專賣店的先驅。總店對面的 MoMA 一樓
裡，另有專賣書籍與小禮品的商店。除了紐約
蘇活區，在日本表參道 GYRE 大廈 3 樓也設有
分店。　http://www.momastore.org

邦妮・馬凱　過去曾負責 MoMA 設計專賣店整體品牌定位。不時奔波於全球搜尋好作品，除了挑選與展示、包裝及
開發商品外，也參與行銷策略及宣傳品等多項工作。

MoMA 的永久
收藏可說是美
國設計界的「名
譽殿堂」。獲選入這個殿堂的
蝴蝶椅，1996 年時開始於
MoMA 設計專賣店裡銷售。
前設計總監邦妮・馬凱回想當時
的情況這麼說：「設計的獨創
性、對於天然材質的應用都令人
眼睛一亮。造形簡潔，用木材
做出令人看了愉悅的線條，實
際坐起來也很舒服。擺在我們
MoMA 設計專賣店裡可說是
最理想的商品了。」

邦妮・馬凱曾與柳宗理在日
本見過好幾次面。

「他用優雅無比的詞彙跟我
說明設計、以及蘊藏在背後的
靈感祕密的樣子，還有他的風
格，讓我深受感動。柳先生連
對小小的日用品也是以全身的
精力對待。我想他就是把產品
當成一件獨一無二的藝術品，
灌注所有熱情而已。」

在美國購買柳宗理蝴蝶椅的
都是什麼樣的人？邦妮說：
「都是些喜歡美好設計的人。」

除了在乎美感，也重視機能性。

「除了要能兼具美感與機能，
還要方便拆解裝箱、搬運。對
苦惱於在紐約這麼地狹人稠的
地方生活的都市人來說，蝴蝶
椅真是理想不過的家具，也是
一項藝術品呢！」

　photo_Yasuo Terusawa(product), Yukio Yanagi　text_Takahiro Tsuchida, Mika Yashida

柳宗理年輕時讀了柯比意《今日的裝飾藝術》後，便對書裡所說「沒有裝飾，就是最棒的裝飾」這句話深有同感。他從1974年起發表一系列不鏽鋼餐具，清楚反映出了自己的思想。這些餐具擁有簡潔俐落的曲線，乍看之下似乎不帶一絲一毫設計者本身的性格，可是又淡然地散發著柳宗理那無

與倫比的美感。不僅適合搭配各種器皿，也將不鏽鋼材質的特性發揮得淋漓盡致。這些餐具包含各種刀叉與湯匙等，共有32種，依據不同用途而在外型上有些細微的差異，都可說是他慢慢花時間精雕細琢的證明吧！這些無疑是可用口與手來感受的雕刻。服務叉1,365日圓，服務匙1,365日圓。

（佐藤商事 ☎(+81)3‧5218‧5338）

2

餐具

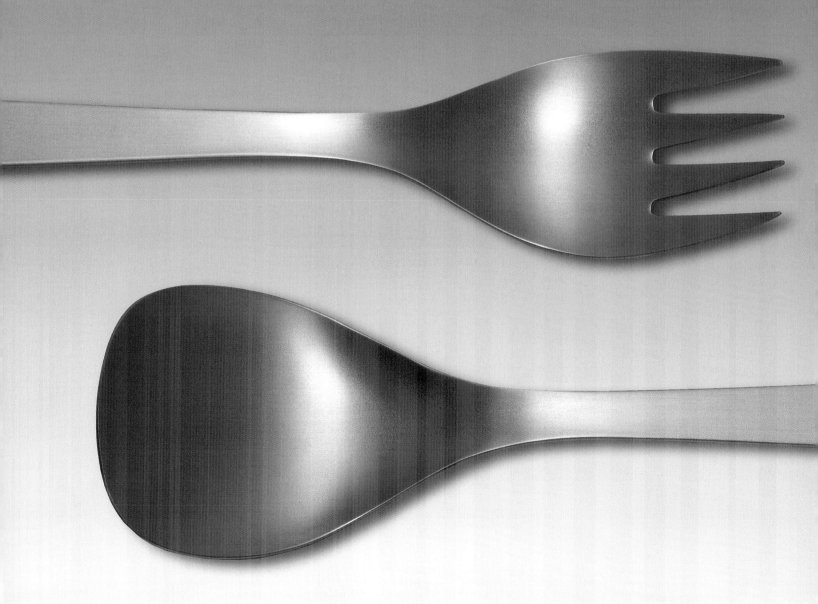

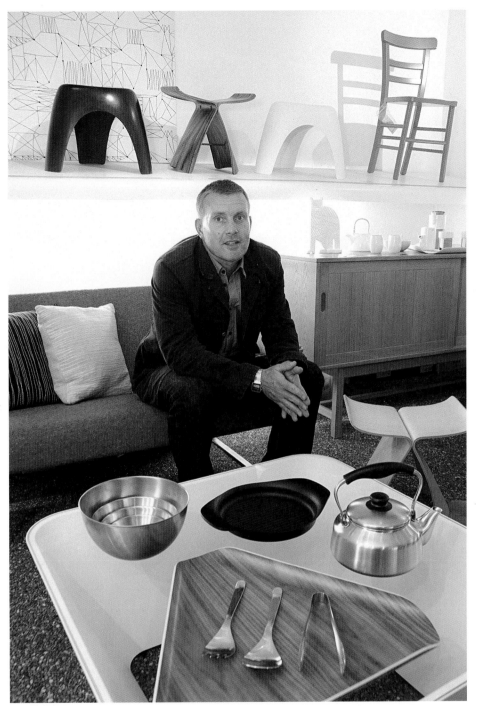

受訪者：〈twentytwentyone〉所有人

Simon Alderson
賽門·奧爾德森

迷上蝴蝶椅已有十多年。
連歐洲很難買到的柳式餐具，
也可以在這間宣揚柳式設計的店裡找得到。

twentytwentyone

twentytwentyone　274 Upper St. London
☎（44）20·7288·1996　10:00 ～ 18:00
（週六～17:30，週日11:00～17:00）全年無休。以古今東西優秀的設計產品受顧客喜愛，除販售柳宗理的椅子外，店裡也時常展售部分廚房用品。其餘可代為訂購。http://twentytwentyone.com

賽門·奧爾德森　迷上蝴蝶椅已有十多年。是英國唯一銷售柳宗理廚房用品的店鋪。服膺於柳宗理的無名理念，推廣無名作品普及化。不定期辦展，並與設計師共同舉辦慈善活動。

「英國大概只有我特地進口柳宗理的廚房用品吧？」

在陳列著著家具、燈具與日常用品的店鋪裡，與蝴蝶椅及象腳椅一同陳列的正是柳宗理的廚房用具。1990年代後期，賽門迷上了蝴蝶椅，特地買進天童木工的庫存，正式開啟了他與柳宗理的交會。之後店裡永遠都擺放著柳宗理的商品，說起來，他就像是柳宗理在海外的傳教士一樣。

「自從Vitra重新生產蝴蝶椅跟象腳椅後，大幅提升柳宗理在國際上的名氣，不過大家並不是衝著他的知名度，有更多人還是因為產品的設計兼具了機能與美感而購買。」

兵工廠足球隊（Arsenal）的新酋長球場在2007年時，因為象腳椅輕便好收納又耐雨的特性，買了120張球隊代表色紅色的象腳椅給攝影師使用。

另外，店裡曾舉辦過由設計師賈斯伯·摩里森（Jasper Morrison）與深澤直人企劃的《超平凡》（Super Normal）展，之後店裡便一直販售被列入展覽品項的柳宗理廚房用品。「店裡主要以不鏽鋼餐具為主，黑柄系列因為售價比較高的關係，只接受訂購。最暢銷的大概是餐夾吧？總之，與其說是因為『柳宗理』這個品牌，更吸引人的應該是『super normal』的概念。我想，這正是柳宗理的追求，也是他的作品一直受人喜愛的原因吧。」

3

象腳椅

為了在自己的事務所裡使用，柳宗理在 1954年設計了這把〈象腳椅〉。為了方便 在有限的空間內使用，特地採用了當時新 開發的材料纖維強化塑膠（FRP）製作出 這把輕巧便於收納的椅凳。椅面微微下 凹，溫柔地承接著使用者的身體。這是全 球第一把一體成形的塑膠椅，因為造形沉 穩又具有安定感，被暱稱為象腳椅。最早 由KOTOBUKI SEATING（編 按：1960 年以這張椅子參加第十二屆米蘭三年展） 製造，廣泛使用於家庭與公共場所，70 年代停產。90年代談到這張椅子，柳 宗理說：「因為是塑膠材質，我不是很喜 歡。」表現出對環保的顧慮。2004年， 瑞士Vitra公司捨棄了FRP，改用對環境 較為友善的聚丙烯（PP）重新生產。每張 10,500日圓。

(hhstyle.com青山本店　☎ (+81)3・5772・1112)

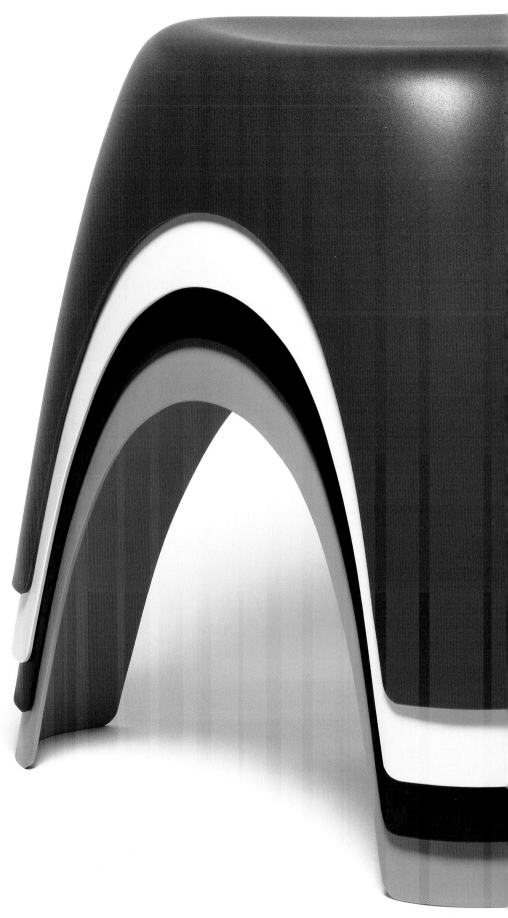

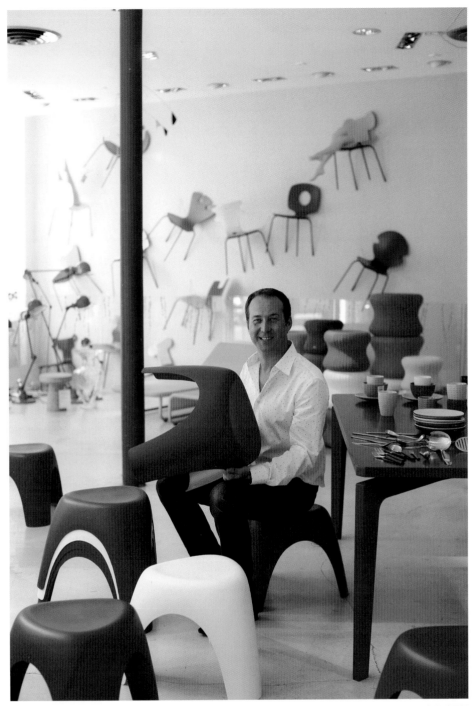

皮耶‧羅曼內 1991 年時，年僅 24 歲的他買下 Sentou Galerie 經營，成為巴黎最早介紹 20 世紀以至當代世界設計傑作的藝廊經營者。他很早就注意到了蝴蝶椅，是將柳宗理作品介紹到歐洲的推手。

受訪者：〈Sentou Galerie〉所有人

Pierre-J. Romanet
皮耶‧羅曼內

簡潔又符合機能，這就是柳式設計。
不論大人小孩、任何場所都可愉快使用，
這不就是最棒的設計嗎？

Sentou Galerie

Sentou Galerie　26, Bd, Raspail 75007
Paris　☎（33）1‧4549‧0005。10：00 ～
19：00（週一14：00 ～）週日公休。販售20
世紀的名作以及當代作品之外，也經手全球設
計家具與物品，並以獨特的主題策展，備受好
評。同時也參與 Tsé & Tsé 等原創家具。分店
位於巴黎瑪黑區。http://www.sentou.fr

在法國，要找人談談對於柳宗理作品的敬意與熱情，除了他不做第二人想。皮耶‧羅曼內，一個在高中時就已經決定人生方向的早熟少年，因為受到蝴蝶椅的衝擊而寫信到日本要求授權個人進口。說柳宗理是決定他進入這個領域專業的重要設計師之一也不為過。羅曼內所期望的歐洲銷售於 1996 年實現，如今，透過他的 Sentou Galerie 引進柳宗理的各式餐具，讓許多人認識了柳宗理的作品。

他在很早的時候就對象腳椅抱有極大的熱情，並看出這個設計的傑出性，2001 年時甚至跑到東京柳宗理的事務所去要求讓他在歐洲重新製作販售。可惜柳宗理剛好在兩個月前決定讓湯姆‧迪克森（Tom Dixon）在 Habitat 公司復刻，他只好哭著放棄。但他還是一路小心翼翼地抱了 5 張原創椅回家。

「這張椅子是柳式設計的本質。簡單又具有機能性，而且非常寬敞。蝴蝶椅當然也很棒，不過這跟蝴蝶椅那種坐起來會令人挺直腰桿的魅力不同。這張很適合放在戶外、庭院或泳池旁，也可以擺在家裡的任何一個房間。它也不挑人坐，無論大人小孩都可以享受到它的樂趣，真的是很棒的設計。」

他說很多客人在他的藝廊裡看見象腳椅後，都想進一步了解柳宗理這位設計師。如今，打從心底信仰柳式設計的羅曼內，也把對於柳式設計的熱情與喜愛緩緩地傳染給巴黎的設計迷。

photo_Yasuo Terusawa(product), Masahiko Takeda　text_Takahiro Tsuchida, Chiyo Sagae

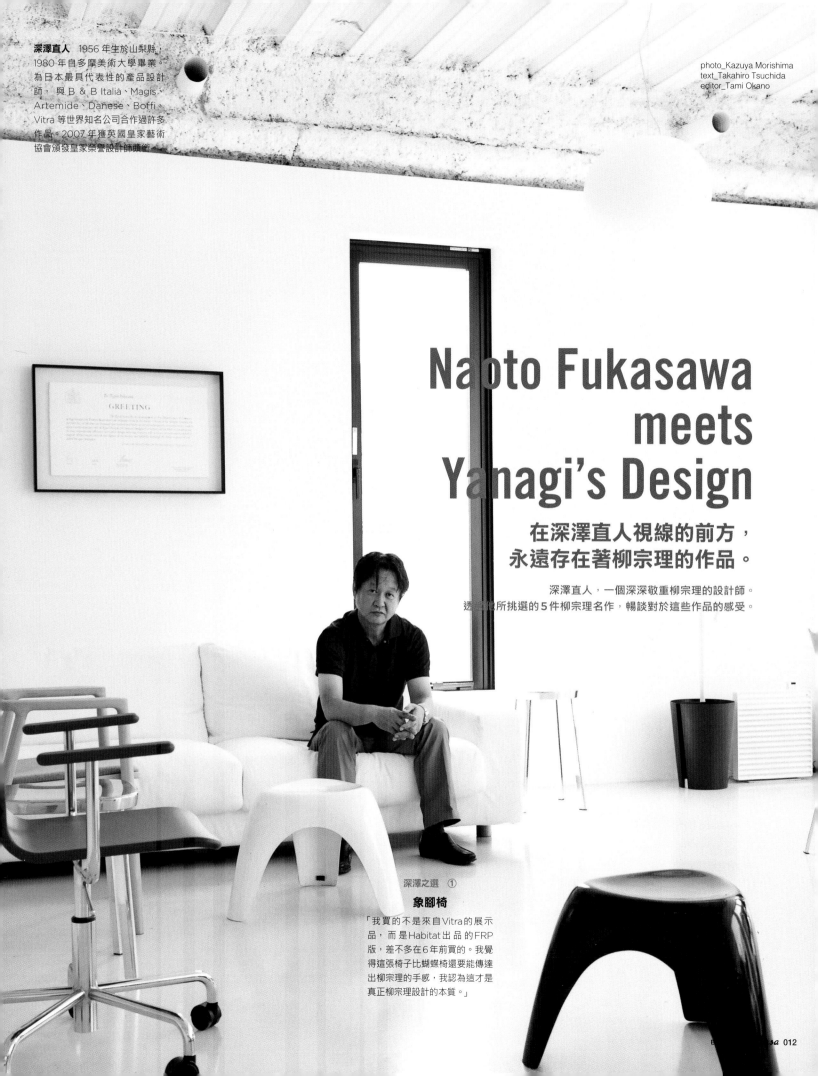

深澤直人 1956 年生於山梨縣；1980 年自多摩美術大學畢業。為日本最具代表性的產品設計師，與 B & B Italia、Magis、Artemide、Danese、Boffi、Vitra 等世界知名公司合作過許多作品。2007 年獲英國皇家藝術協會頒發皇家榮譽設計師頭銜。

photo_Kazuya Morishima
text_Takahiro Tsuchida
editor_Tami Okano

Naoto Fukasawa meets Yanagi's Design

在深澤直人視線的前方，永遠存在著柳宗理的作品。

深澤直人，一個深深敬重柳宗理的設計師。
透過他所挑選的 5 件柳宗理名作，暢談對於這些作品的感受。

深澤之選 ①

象腳椅

「我買的不是來自 Vitra 的展示品，而是 Habitat 出品的 FRP 版，差不多在 6 年前買的。我覺得這張椅子比蝴蝶椅還要能傳達出柳宗理的手感，我認為這才是真正柳宗理設計的本質。」

請選出5件，
你最喜歡的柳宗理作品。

學生時代的深澤直人，當然已經聽過柳宗理的名聲，可是第一次為柳宗理的作品所打動，卻是在欣賞Sezon現代美術館的《柳宗理展》時，那是1998年的時候。

用手去摸索，機器無法仿製的線條。

「我們的世代是處在一個被各種設計包圍得眼花撩亂的時代裡，不過隨著經驗的累積，現在也到了能看清楚自己的設計的年紀，才終於能切身感受柳宗理的設計。」深澤直人說。他認為在自己的設計師經歷超過30年的今日，才終於了解設計，甚至才體會到在設計這條路一直走在前面的柳宗理的想法。

「柳宗理厲害之處就在於他並不突顯個性，但就是自然流露一種個性之美。譬如這個大盆，就是最好的例子。」

名作〈不鏽鋼調理盆〉是深澤直人在家裡愛用的、極其日常與平凡的用品之一。外觀優雅，清洗時觸感滑順，「這就是用手創作出來的線條呀。」實在沒辦法

另一件他在家裡常用的物品，則是不鏽鋼的〈冰淇淋匙〉。

「這個湯匙整體就是一個流暢的線條，也許是想像船槳滑過水面般而設計出這個形狀的。吧？『滑』這個動作也呼應了用湯匙吃冰淇淋的行為，真是接就動手做，這樣自然會有些

深澤直人在事務所裡也擺了〈象腳椅〉，這把椅子似乎已經超越了設計、建築與藝術的藩籬，象徵了整個昭和時代，名符其實可以稱為是那個時代標誌的設計了。

「其實一直到某個時代為止，工業設計師的工作都是造形，但只有柳宗理一路堅持了下來，所以特別突出。這麼有雕塑感的工藝品絕不是機械創作得出來的，『象腳』這個暱稱真是取得太貼切了。」

偶然的線條產生，然後再去決定取捨。正因為他的工具其實是那雙手，所以創作出混雜了主觀與客觀要素的作品。因為一般人在腦子裡想像得到的形

滑出來的線條。這是在所有柳宗理產品裡都看得見的特點，〈木桌〉、〈牛奶鍋〉無一例外。

深澤直人如此解讀那獨特的強勁卻又纖細的線條裡的祕密。

「其實在電腦上也可以畫出無比流暢的拋物線，不過那是被化為符號後的曲線，可是柳宗理的線條絕對讓你分析不

「我覺得他好像在說，人明明可以用身體去做，為什麼不用電腦上的拋物線是無數常數的集合，可以化為數列，更改常數就可以隨意調整線條。現在我們這個時代只要畫出草圖，接下來就可以丟給機器去做模型。可是他所重視的那種從過程中得到的精髓已經被忽略了。我們要做的是給人使用的用品，所以哪一種方式較好其實已不言而喻。」

柳宗理的線條更是獨特得讓人怎麼想也想不清。

而柳宗理的線條，極端複雜。

線條，卻混雜了二次元跟三次元

柳宗理說過的話也深烙在深澤直人的心上：「真正的美不是創造出來的，而是自然出現的。」即使表現方法或有不同，但兩人對於創作的態度一樣，唯有在自我意識消逝之時，具有普遍性的設計才得以產生。

「我創作時會先在腦裡勾勒出一個具體的造形，再做成模型跟圖面。但我想柳宗理應該是有普遍性的設計才得以產生。這一點，無疑地，深澤直人已經從柳宗理身上傳承下來了。

設計出比它更好的作品。」

傑作。」

深澤之選 ②
不鏽鋼調理盆
「不過就是個調理盆而已，可是很不可思議的是能從中感受到柳宗理的象徵式線條。說不定有一天會被當成布勞耶（Marcel Lajos Breuer，編按：家具設計師）或韋格納（Hans J. Wegner，編按：家具設計師）的名作那樣看待呢！」●商品資訊請參考p.108。

深澤之選 ③
木桌
「2007年在東京國立近代美術館的柳宗理展上，看到這張桌子時嚇一跳。方方正正的桌面搭配造形奇特的桌腳，非常獨特。他應該是一邊摸著桌腳，一邊做出來的吧？」●商品資訊請參考p.117。

深澤之選 ④
牛奶鍋
「這件作品追求的不是俐落，而是故意把鍋子的造形原原本本地表現出來，所以有點『笨拙』，但這是好的笨拙。機能直接化作形體●商品資訊請參考p.109。

深澤之選 ⑤
冰淇淋匙
「這是我在15年前左右，第一次買的柳宗理作品。雖然餐櫃裡有很多選擇，不過我要吃冰淇淋的時候，一定是拿這隻湯匙。」●商品資訊請參考p.110。

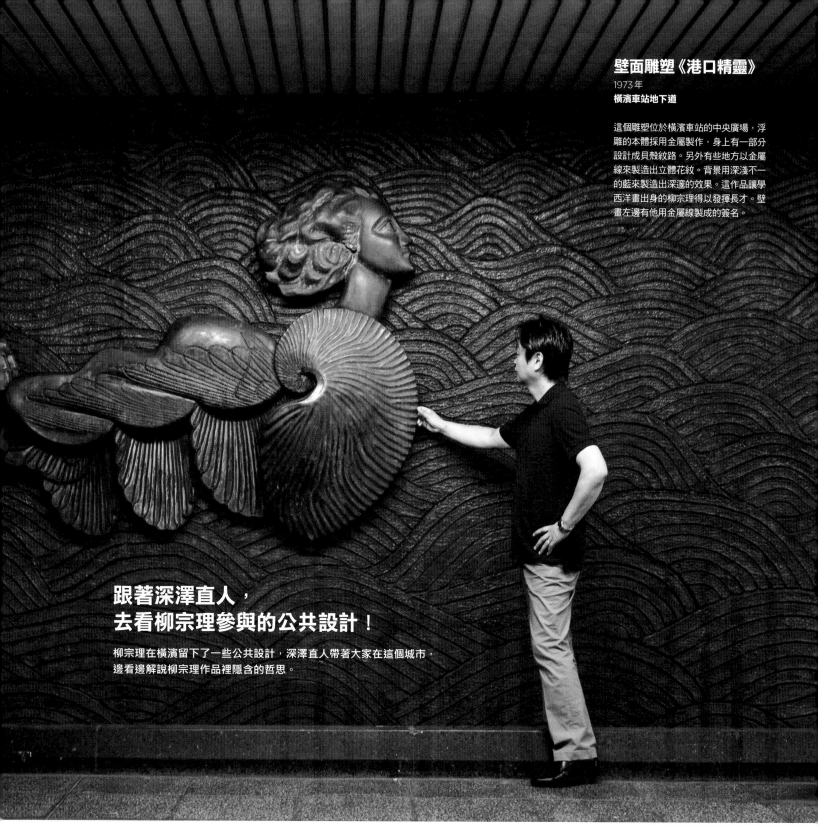

壁面雕塑《港口精靈》

1973年

橫濱車站地下道

這個雕塑位於橫濱車站的中央廣場，浮雕的本體採用金屬製作，身上有一部分設計成貝殼紋路。另外有些地方以金屬線來製造出立體花紋。背景用深淺不一的藍來製造出深邃的效果。這作品讓學西洋畫出身的柳宗理得以發揮長才。壁畫左邊有他用金屬線製成的簽名。

跟著深澤直人，
去看柳宗理參與的公共設計！

柳宗理在橫濱留下了一些公共設計，深澤直人帶著大家在這個城市，
邊看邊解說柳宗理作品裡隱含的哲思。

「**認**」真去做一般人每天都會使用的東西，這是很基本的態度。而柳宗理就是一路這麼腳踏實地實踐。」橫濱至今還保留了一些柳宗理在1970年代初期參與的公共設計，現在也仍在使用中。深澤直人一一參觀過後，說出了這樣的感動。

深澤直人最先參觀的是橫濱市營地下鐵。柳宗理為1973年啟用的這條地下鐵路線設計了長椅、飲水機、售票機等許多設備。當時柳宗理在橫濱市長麾下，於地下鐵啟用的前兩年，成立設計專門委員會，並擔任公共場所家具等設備的專任委員。如今橫濱車站的一角還可見當初柳宗理所設計的立體浮雕《港口精靈》，依舊維持當初的模樣。

「柳宗理有著藝術家的一面，他的設計也帶有很強的雕塑性格，所以當然會做出這種雕塑作品。」現在連很多公共藝術品也極其數位化與科技性了，可是這個浮雕卻透露出手感的溫潤。深澤直人忍不住伸手去摸。「車站裡的線條基本上以直線為主，可是他的作品全都帶著弧度。這種弧度會讓人想要接近，跟接觸與距離有很深的關連性。」

的確，汲水口或長椅都帶著柔和的弧度。汲水口是藍色的，長椅則是黃色，這是由地下鐵的色彩設計者栗津潔所搭配出來的顏色。深澤直人在黃色的長椅上坐

汲水口

1973年
吉野町站

提供清潔用水的地方。特徵在於壁面的凹陷設計,不會對過往行人造成阻礙,也方便使用者使用。深澤直人覺得這個造形很有雕塑家亨利·摩爾的感覺。有些車站的汲水口與飲水機配置在一起,但由於現在使用飲水機的人少了,大多都已經撤掉。

Naoto Fukusawa meets Yanagi's Design

了下來,感嘆地說:「柳宗理的設計在車站裡就像綻放的花朵一樣,不是說他的設計很搶眼,而是很有親和力,具有象徵車站的裝置性功能。」

這張長椅基本上是以幾何為主要線條,只有在人坐下來的部分,稍微凹陷了下去,呈現出手工製作才有的溫柔特質。

「一方面顯示出人可以坐的位置,同時也可以把東西擺在旁邊。凹陷處的深度是不用刻意看也能剛好坐在裡面的設計。用途上很有彈性。」

靠背桿更讓深澤直人喜歡到直說很想要。這種靠背桿不像長椅一樣需要一定的深度,是讓人可以用放鬆姿勢等車的設備。「靠著的感覺很舒服,觸感也很棒。坐著的地方設計成橢圓形,支撐

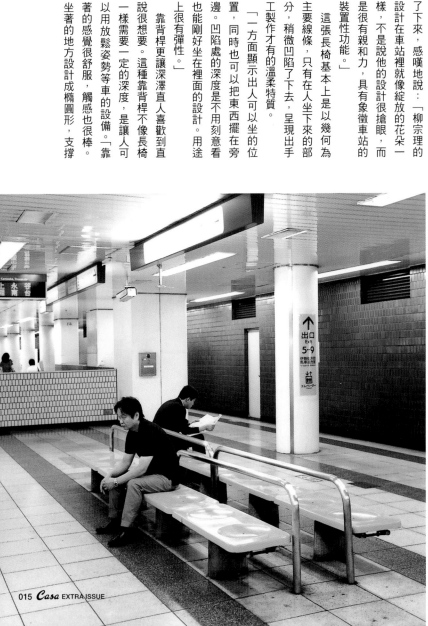

長椅

1973年
關內站

現在市營地下鐵的很多地方還是使用柳宗理設計的長椅。椅面為FRP製,背靠採用金屬。深澤表示:「坐起來的感覺不是很放鬆,比較像是穿和服時挺直腰桿的感覺,滿貼近日本人的生活。」現在的新長椅有著相同的背靠設計,但在椅面材質與造形上都有了更動,比起柳宗理的長椅,變得沒有那麼舒適了。

靠背桿

1973年

弘明寺站

這是深澤直人最中意的作品。「單擺在這裡太可惜了，如果也提供給其他車站使用的權利就好了。這麼有價值的東西將來要是不見或丟掉都太可惜了。」尤其是支架的部分，前面的圓弧跟底座設計都很有柳宗理的味道。雖然塗料有點剝落，但就像消防栓一樣，反而另有一股獨特的味道。

於1970年。柳宗理從60年代吊橋的天橋連結。這個天橋完成橫互著，由柳宗理設計、長得像公園跟車道之間有野毛山動物園往橫濱市西區的野毛山公園。在離開了市營地下鐵後，我們前很有藝術性。」

這種材料跟線條的關係讓人感覺一致，所以才有這麼棒的味道。跟人用腳走過磨出來的線條「柳宗理用手滑過成形的線條深澤直人說：「這樣才有味道。」雖然有些地方都已經磨損了，但水為意象吧！人來人往30年，是鑄造的。表面的浮雕設計是以現仍存在上大岡站的消防栓也有的手感曲線。」

了柳宗理獨東西。這個靠背桿充滿的，絕不是用現成零件做出來的立架應該是特地鑄造或鍛造

「柵欄的格子做得很細，形成了一整條帶狀，連結到道路的柵欄。這大概也跟椅子、器具一樣，都是他親手做出來的設計吧！」

這一帶到處都有柳宗理設計的告示牌。

「感覺好像是『跟在媽媽身邊』一樣，這應該是因為設計者對人有一份親切之情，所以很自然地就設計出了這麼柔和的線條。」可惜現在多了一個動物園開幕時沒有的「港區未來」告示牌，原有的告示牌也都老舊了，有些字體等等的設計都經過變更。

「可能我們也需要有人來修復設計？就像修復藝術品一樣。我認為保留設計者的精神、讓作品

連結野毛山公園與野毛山動物園的天橋，擁有吊橋般的造形。

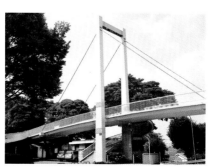

後半，開始注意到天橋是改善市區環境的主題之一。

例如市營地下鐵的長椅現在已換了新的設計，但其實照著柳宗理的設計重新再製應該也不錯吧！

「如果是因為考量到日本人的體型改變了，只要更動一下尺留存下去也很重要。」

消防栓

1973年

上大岡站

位於車站中央樓層地面上的消防栓。雖然這個鑄造品還設計了浮雕，但好像沒什麼人注意到。手把的形體與以水為意象的浮雕圖案融為一體。「這差不多是可以收入日本民藝館的設計了。現在的設計師不太擅長賦予造形機能上的意義，需要在創作時多一點藝術性的創意吧！」

告示牌設計
1970年
野毛山公園

天橋附近的「禁止進入」、「動物園」之類的告示牌，到現在仍十分有用。可惜很多告示牌的框框雖然還維持原樣，可是標語似乎已經被換過了。「箭頭像一筆劃過一樣地簡潔，很棒。可是標語板沒有襯出箭頭符號的漂亮弧度，這樣太可惜了，恐怕背離了柳宗理的設計意象吧。」深澤直人說。

Naoto Fukusawa meets Yanagi's Design

寸就可以。如果由我來接這個案子，我一定會這麼做。我也想設計車站跟電車。身為一個工業設計師，一定有很多我能盡力的地方。」

再次看一眼柳宗理的公共設計，他的作品一點也不強勢，可是愈看愈美。這種每天都要與大眾接觸的東西，像這樣子的設計剛剛好。

「這種極其日常的設計，就是柳宗理一輩子在做的『小細節』，實則偉大不已。從他那腳踏實地而真摯的態度裡，獲得了這樣的成果。」

這也是設計的基本面貌，永遠不會消失的價值。

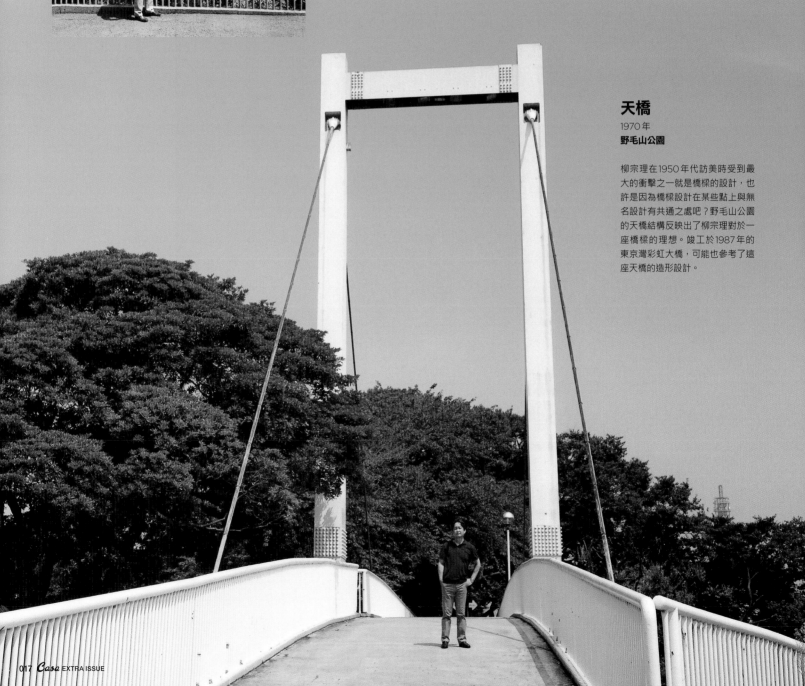

天橋
1970年
野毛山公園

柳宗理在1950年代訪美時受到最大的衝擊之一就是橋樑的設計，也許是因為橋樑設計在某些點上與無名設計有共通之處吧？野毛山公園的天橋結構反映出了柳宗理對於一座橋樑的理想。竣工於1987年的東京灣彩虹大橋，可能也參考了這座天橋的造形設計。

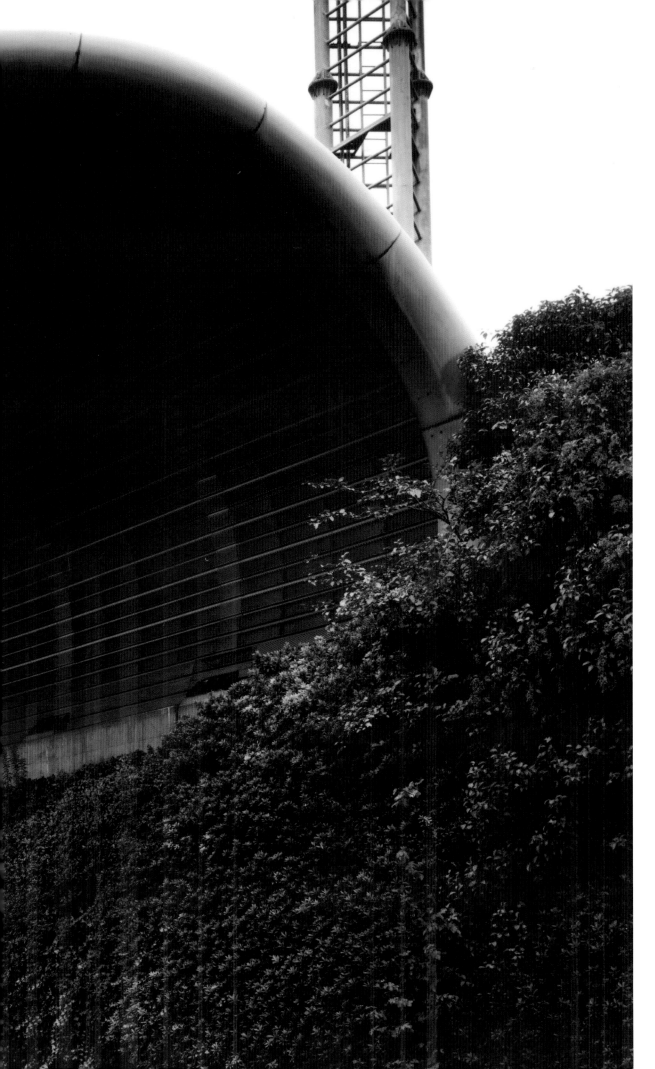

隔音牆
Soundproof Panel Fences
1980
東名高速公路東京收費站

應該也有人覺得這個設計很
酷吧？這正是柳宗理為東名
東京收費站設計的隔音牆。
看起來極其隨意卻又獨特的
曲度，怎麼看都是非常柳宗
理式的設計。

photo_Higashi Ishida

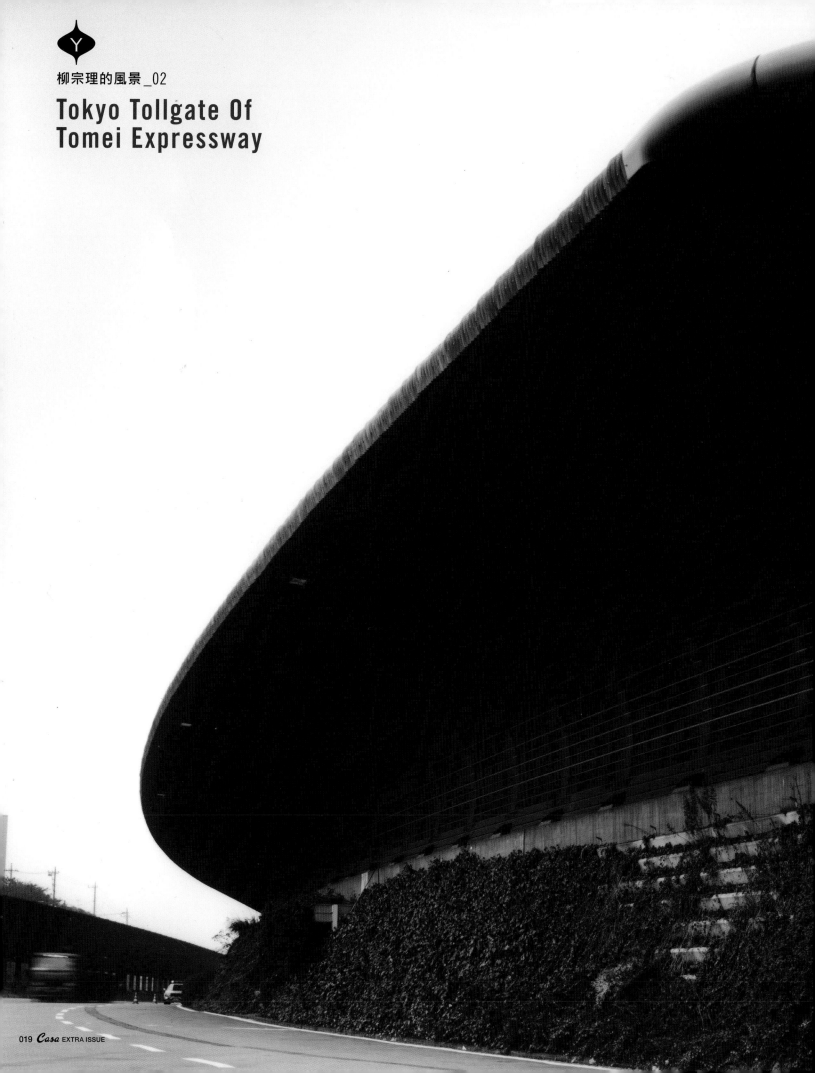

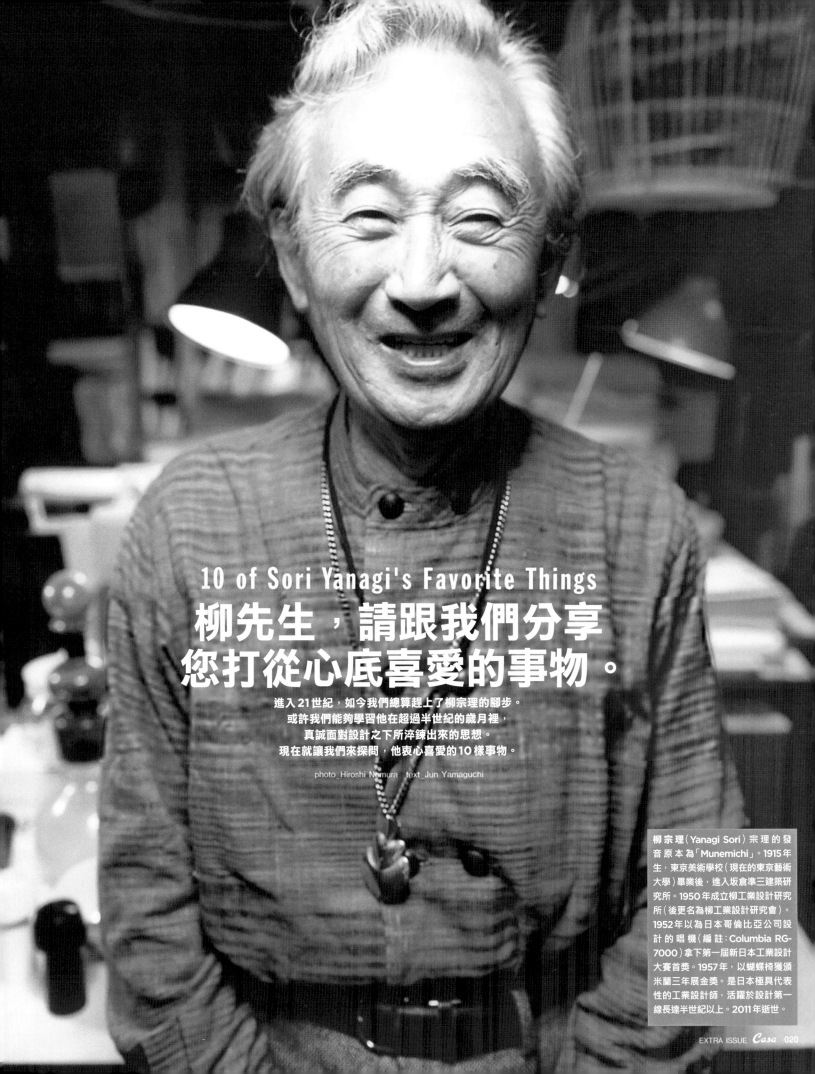

10 of Sori Yanagi's Favorite Things
柳先生，請跟我們分享
您打從心底喜愛的事物。

進入21世紀，如今我們總算趕上了柳宗理的腳步。
或許我們能夠學習他在超過半世紀的歲月裡，
真誠面對設計之下所淬鍊出來的思想。
現在就讓我們來探問，他衷心喜愛的10樣事物。

photo_Hiroshi Nomura　text_Jun Yamaguchi

柳宗理（Yanagi Sori）宗理的發音原本為「Munemichi」。1915年生，東京美術學校（現在的東京藝術大學）畢業後，進入坂倉準三建築研究所。1950年成立柳工業設計研究所（後更名為柳工業設計研究會）。1952年以為日本哥倫比亞公司設計的唱機（編註：Columbia RG-7000）拿下第一屆新日本工業設計大賽首獎。1957年，以蝴蝶椅獲頒米蘭三年展金獎。是日本極具代表性的工業設計師，活躍於設計第一線長達半世紀以上。2011年逝世。

01 好的設計師擅長引出物品的內在力量。

柳宗理在1958年，於日本橋白木屋舉辦的《北歐設計展》座談會上指出：「弗蘭克（Kaj Franck）與提摩·薩爾帕內瓦（Timo Sarpaneva）設計的器具是當今一時之選。」照片為弗蘭克為努塔耶爾維（Nuutajarvi）公司所設計的鐘形酒器（Kremlin Bells）系列之一。據說弗蘭克很討厭作品裡展現出太多設計者的想法，這跟追求無名設計的柳宗理很像。

2000年11月某日，細雨紛飛中，我來到四谷本鹽町拜訪柳工業設計研究會。大廈前停著吉普車跟金龜車，來之前，腦海裡就有柳宗理喜歡吉普車的印象，所以一下子就聯想起來了。

柳宗理跟吉普車。有些人可能會覺得這兩者怎麼會有關連，但其實柳宗理最愛的車就是吉普車了。一個信仰實用之美、摒棄任何無謂裝飾與設計的設計者，何以會對以實用與機能為考量而誕生的吉普車深深著迷？答案不言可喻吧！

柳宗理昔日在《民藝》雜誌上連載的〈新工藝〉〈生之工藝〉專欄裡，就曾經介紹過吉普車、棒球、登山鞋、牛仔褲、冰鎬等實用的工具。介紹這些工具的原因就在於柳宗理認同其中的實用之美，也就是他所謂的無名設計。

最近這五、六年的設計風潮中，為什麼有這麼多人對於柳宗理這位設計師、對於他所設計的產品、對於他的設計態度有這麼大的興趣呢？我想理由也在於此。因此我打算在這次訪談中直接問他。

柳先生，您衷心喜愛的是什麼、為什麼喜歡？這次的訪談就從這個直截了當的問題開始吧！決定後，即就座。

從吹製玻璃的材質裡流露出的美感。

——柳先生，這回我們以附錄的方式，節錄了您在《民藝》雜誌的〈新工藝〉及〈生之工藝〉專欄裡寫過的42篇文章，重新出版。當初您所介紹的許多物品今日仍在大眾的生活裡使用。而藉由「物品」這項題目，您也清晰地將焦點聚焦在您對於創作及設計物品的想法、淺顯易懂地闡述出來。如果現在再請您繼續這個專欄，您會介紹些什麼呢？另外，想請問目前使用的物件裡，有什麼東西會讓您想介紹嗎？

柳宗理（以下簡稱柳）　以這個事務所裡的東西為例，奧圖的椅子（CHAIR65）跟伊姆斯的椅子（LCW）就真的很棒。產品的魅力是會隨著時間消退的，逃不過變老變舊的命運。設計師就背負著這樣的宿命，一邊冀圖著如何設計，能讓產品活久一點。但有些東西卻不會因為歲月而過時。對了，就像這個弗蘭克的玻璃作品就真的是傑作。

——請問這怎麼用？

柳　喝日本酒或紅酒時用的啊。

——是所謂的醒酒器嗎？

柳　對啊。我不太喝酒，所以會加水或冰塊，不過這有很多用法。除了喝紅酒之外，也可以在下方加冰塊，然後在雙層結構的地方放其他的酒類。

——這是吹製玻璃吧？

柳　是，吹製是最自然的做法，也是最好的玻璃製法。然後我們再把玻璃自然形成的形體妥善利用，這就是設計師的本事了，看你怎麼把這種自然形體跟用途結合在一起，這個作品就做得很成功。好的設計師就是要善於發揮材料本身的特性。

——柳先生，在遇上好設計的瞬間，是什麼樣的感覺？例如，看到的瞬間就覺得很棒嗎？

柳　嗯，通常都是直觀。這種直觀不是任憑直覺，而是眼力。我們平時就會在腦中累積各種資訊與知識，可以幫助我們辨別好壞，但好的設計是直觀就可以分辨的。

——眼力嗎？感覺一般人很難鍛鍊出來吧。

柳　講到眼力，我想起一件有趣的事。柯比意的知名助手貝里安在來日本時，策劃過一場展覽，把這世界上不需要的設計直接用紅色膠帶貼上╳，稱為「糟糕的設計展」。

——好厲害的展覽（笑）。

柳　我記得那時候貝里安把上╳的作品裡，也包括了日本業界裡了不起的大師創作呢！所以相關人士跟主辦單位提出抗議，好幾件展品還不得不撤掉。

——可是那時候貝里安依她的眼力說出不好的這些作品，一定都是有些問題的吧？

柳　正是如此。

——就算社會上高度評價，只要是不好的東西，我們就是要有勇氣說出不好。但話說回來，也不是所有人都有如同您或貝里安那樣的好眼力，因此很難判斷。以柳先生的例子來說，您從小就生長在可以看見許多好作品的環境裡，因此這部分對於您的眼力培養應該有不少幫助吧？

02 貝里安用她的眼力就把知名大設計師的作品打了個╳呢！

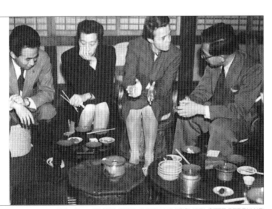

從包浩斯學校學成歸國的水谷武彥，在課堂上為柳宗理打開了現代設計的視野之後，另一位帶來影響的人則是柯比意的左右手夏洛特·貝里安（右二）。1940年，她前來日本指導工藝設計時，由柳宗理（左）帶著她在日本四處考察。貝里安對於民宅與民眾用品的興趣比對知名建築物還濃厚，時常跑到日本民藝館去參觀，讓柳宗理大感不解。所以再度帶領柳宗理認知民藝之美的人，可說就是貝里安。

03 家中隨處都是李奇與濱田庄司的作品。

民藝提倡者柳宗悅，家中庭院裡有李奇（Bernard Leach）蓋的窯，白樺派文化人士也時常出入。柳宗理生長在這樣的家庭裡，日常就用濱田庄司做的碗吃飯。照片後排左起：父親宗悅、奶奶勝子，同時也是講道館創始人嘉納治五郎之姊、最早在日本演唱卡門的聲樂家母親兼子。前排左起：次男，美術史學家宗玄。三男，園藝家宗民。最右邊為宗理。祖父楢悅是日本數學家，也是最早描繪航海地圖的日本人。

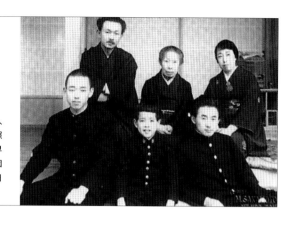

柳　嗯，我們家的確是比較特別。我父親（民藝倡導人柳宗悅）從大家還沒注意到民藝價值的時候就開始從日本各地搜集民藝作品，當時簡直是一個兩毛錢這麼便宜。所以家裡收了不少好東西，濱田庄司、李奇的碗壺也是隨便放。聽說我小時候還人小鬼大地評論說：「嗯，這個碗錯不錯」之類的（笑）。

── 真是不知天高地厚的小孩哪（笑）。您該不會也像貝里安一樣，在作品上貼×吧？

柳　哈哈哈，我家的東西應該都不需要貼×。總之可以確定的是，這種環境對我培養眼力的確有很大的幫助。

柳　等人等是我的夢想。剛好在我剛進大學時，一些去包浩斯的人也學成歸國了，我心想去聽聽也好，就去聽其中一位水谷武彥老師的課，大受感動。那時候他所說的內容裡，有兩件事令我印象特別深刻。一件事是現在起正是機械科技的時代，另一件事，則是從現在起，所有的藝術或設計都應該要為社會服務、提供作用，要在與社會的關係中生存。這種道理跟民藝論有共同點，不過最大的不同處，在於它肯定了機械與科技。現在的人可能很難感受到我那時候所受到的衝擊，不過對於那時代的人來講，是非常新穎的想法，我很感動。

後來再過了一陣子，我才開始知道柯比意這個人。他影響我最深的一本書是《光輝城市》，書裡的各種觀念給我帶來很大震撼，於是我開始覺得自己就是要走向柯比意那樣子的路。

── 所以看來柯比意是催生出設計師柳宗理的契機呢！

柳　沒想到那時候我居然就收到了徵召令。得上戰場了，而且要被送到菲律賓，也不曉得什麼時候會死，心想既然要死的話，至少要跟柯比意一起死，於是就把那本《光輝城市》帶過去了。

── 《光輝城市》那本書滿重的吧？

柳　是啊，我就是把它放進包包裡，一直帶著。迷失在叢林裡時也不離身，但帶著那麼重的書，終於把自己累垮了。後來受不了，只好挖個洞把它埋進去。

── 剛好您提到了貝里安女士，我想請教一個問題。在我們要討論您的作品時，無法忽略您同時揉合了兩項相反的特質，一是手做民藝的實用之美概念，另一個則是由機械科技時代所孕育出來的現代設計。可以說，將這兩項乍看之下悖離的特質融合在一起，才創造出柳宗理這位設計師。關於前一項特質，我想在您的談話裡也提到了那跟您的生長環境脫不了關係，至於另一項特質，我聽說，跟柯比意與貝里安女士有很大的關聯……。

柳　我一開始迷上的是純藝術，一方面也是對於我父親的反動吧。畢卡索跟保羅·克利了，只好挖個洞把它埋進去。

包浩斯、柯比意、民藝，這三者培育出了柳宗理。

04 菲律賓叢林的某個地方，應該有我埋在那裡的《光輝城市》喔！

柳宗理第一次讀的柯比意著作是前川國男翻譯的《今日的裝飾藝術》，深受感動的柳宗理為了能讀懂原文書，從學生時代開始到語言學校 Athénée Français 去苦學法文，所以之後才能陪貝里安在日本參訪。他在訪談中提到的《光輝城市》原書名為《LA VILLE RADIEUSE》（1930 年），在日本買的《光輝城市》（鹿島出版會）為翻譯節錄本，收錄了柯比意 1947 年的解說。

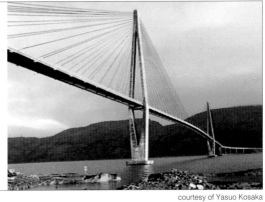

05 斜張橋充滿了合理性，
不容小覷。

斜張橋是從主塔頂或中央部以纜線直接拉起橫樑或桁架的橋樑結構。照片中為萊昂哈特（Fritz Leonhardt，1909–1990）設計，1991年完工的挪威海格蘭德大橋（Helgeland Bridge）。萊昂哈特被喻為是橋樑設計界的巨星，享譽國際。柳宗理於1961年訪德時也深受他所設計的橋樑與高塔之美所打動。

courtesy of Yasuo Kosaka

——所以就……

柳　對啊，如果沒人把它挖出來，那本《光輝城市》現在應該還是在叢林裡的某個地方吧！

——真是太驚人了。不過聽了您這一段話，我更確定民藝跟柯比意的衝擊起了化學反應後，創造出柳宗理這一位設計師。

但讓我們回到先前的話題。除了奧圖的椅子跟弗蘭克的醒酒器之外，還有沒有什麼東西是您現在特別愛用的呢？

柳　我最近對非洲的東西非常有興趣。非洲的東西很厲害唷！那就是最直截、攝人心魂的東西，可能從某方面來講也跟民藝很接近。不過與民藝不同處在於非洲人還把心理層面的、或是靈魂之類的意涵寄寓在物品裡。所以民藝只是符合實用性而已，但非洲的物品除了實用之外，還包含了精靈跟靈魂等面向，因此此美得非常純粹。那樣子的美或可稱為無意識之美，是我們現在的設計師難以望其項背的。

——您所謂的這種無意識之美，只能從非洲的事物裡感受得到嗎？

存在於非洲與斜張橋中極致的無意識之美

柳　在設計師跟某些與設計師的工作很相近的人之中，有時也會很罕見的出現很棒的無意識之美的作品，例如繫纜柱（請參照附錄 p.39）就是個很棒的例子。

——繫纜柱？

柳　在堤防旁不是有嗎？那種用纜繩把船綁在大柱子上的東西。

——哦，原來叫做繫纜柱啊。實用中橋懸吊的那種姿態搞不好就很

又帶有一種悠然的姿態。所以一件完美滿足實用性的物品，它一定是很健全的。

——不過非洲的物品之所以有這種無意識的美感，在於它們是從非洲那樣的土地、社會當中所產生的吧？

柳　是，不過現在的非洲大概也不行了。

——是因為外來文化入侵嗎？

柳　是啊，這麼一來就太過刻意了，變成了有意識的美感。做東西的時候會在乎怎麼做才能賣錢，這麼想就不行了。不過我們也不能站在「現代」這個時間點去追求非洲式的無意識之美。

拿我這裡的一本書來說，這本《ARFICAN CEREMONIES》是一本充滿無意識之美的寶庫，裡頭介紹的都是手工品，也就是手工時代的作品。可是身為設計師，我們不可能去追求這種東西吧？設計師這種工作，就是在手工時代做手工時代的作品、在機器時代製作符合機器時代的產品、在電腦時代思考符合電腦時代的產品。

06 非洲是充滿無意識之美的寶庫，隨處可見究極之美。

在柳宗悅投身民藝運動之前不久，畢卡索等人在20世紀初受到非洲原始美術的衝擊而創作出立體主義，史特拉汶斯基等人也在之後受到非洲民俗音樂莫大的影響。那充滿靈性之美的強烈美感對於創作者而言是無可抗拒的極致之美。照片來自柳宗理擺在事務所裡的《AFRICAN CEREMONIES》（ABRAM），柳宗理把這本豪華精裝版譽為是無意識之美的寶庫。

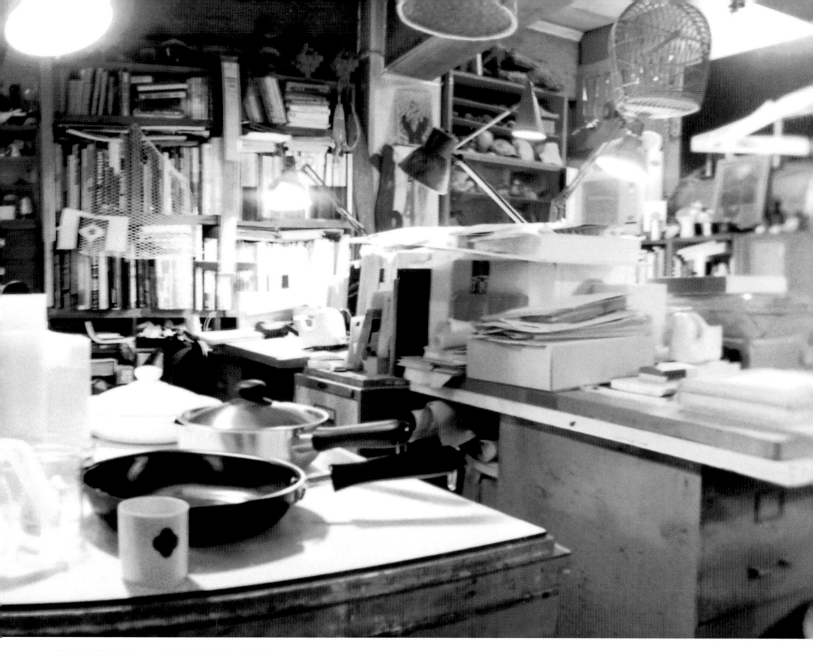

柳事務所內部堆滿了一大堆柳宗理依直觀挑回來的作品，
以及他手創的設計，令人佩服。

07 經濟有時是設計者的敵人，
因為賣得好不好將決定生死。

從前線歸來後，柳宗理最初設計的就是這一系列的素白陶西式餐具。當時他參考
了包浩斯的素淨餐具作品，可是完成後，當他拿到三越推銷時，對方卻以「沒有圖
案的半成品賣不掉」回絕，柳宗理十分憤怒。幸好銀座咖啡店「Toi et Moi」的老
闆很喜歡，把它放在店裡使用，爾後在口耳相傳之下，大為暢銷。1990年重新出
品之際，將材質由原本的硬陶改成骨瓷。

photo_Yasuo Terusawa

有無意識之美呢。那種纏繞線的曲線簡直可以說是無意識之美的極致。吊橋是從荷重與結構的必然性之中產生的作品，不是建築師或設計師的意識之作。就算設計師很想把跨距延長，或把曲度稍微改一下，也做不到。不過有個例外，以前有位叫做萊昂哈特的德國橋樑設計師，在戰後參訪美國時看到橋樑懸吊的樣子，受到啟發而設計出一種新的橋樑技術，叫做斜張橋。那真的很美。

—說到不受設計者意念影響的設計，這跟剛剛提到的繫纜柱很接近吧？

柳　的確是這樣啊。在橋樑的例子裡，設計者可以決定的事情真的很少。或許可以決定如何在不損及當地景觀的前提下，把橋架在哪裡、多大。可是也就只有這樣而已。不過這也是一位設計師最大的挑戰吧！

—所以從某種角度來說，這也是設計者得以介入的唯一空間。因此在無意識之美的作品裡，是不是也有一部分是屬於設計者本身的意識呢？

柳　但不能說是所有無意識之美的作品裡都含有這種空間。

—這可以套用在一般設計理論上嗎？我之所以這麼問，是因為我們普遍都覺得您在設計實用器具時，很注重如何發揮器具本身的意義，而不是一味追求形體上的創新。

柳　先不管我個人的態度，我想這對於設計理論來講，是一個很難的問題。因為這會牽扯到設計跟經濟的問題。對一個設計者來說，東西賣得好不好是決定生死的關鍵問題。而從設計與經濟的面向來看，如何透過設計來刺激消費者的購物欲，很容易成為一個最主要的議題。因此便給了一些無意義的、裝模作樣的設計或是流行介入的空間。

—您從前設計茶壺的時候，好像也遇到同樣的問題。聽說因為茶壺上面沒有圖案，被百貨公司的採購者認為是半成品，那樣的東西應該是賣不掉吧？

柳　嗯，當時我是覺得機器生產出來的產品上，不適合添加手工的圖案。但是對方所考量的卻是東西賣不賣得掉，而不是好不好的問題。

—所以經濟算是設計者的大敵嗎？

柳　某種程度上算是吧。以汽車為例，很多時候就算設計出完成度很高的車款，明年也還是會為了刺激消費，而重新改款。但是改款跟汽車的性能完全沒有關係。雖然舊款還能用，可是為了以新造形來刺激消費，舊款還是得處理掉，結果製造出一大堆垃圾，這真是惡性循環啊！

只要設計者與購買者都肯用心，就能減少地球的垃圾。

—說到車子，聽說您以前都開吉普車？

柳　是啊，我開了五十年，到現在還在開啊（笑）！

—咦，那輛車還能動嗎？

柳　還能動啊！不過因為最近

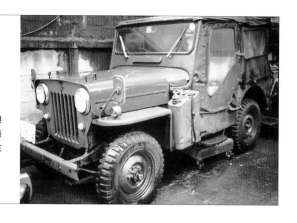

柳宗理於 1956 年訪美之際，對以設計吸引消費者的商業主義之氾濫感到失望，但慶幸看到了舊金山金門大橋、高速公路以及像吉普車這類具體現實用美學的產品。吉普車最早是美國陸軍於 1940 年開發做為戰地使用的設備，柳宗理現在還在駕駛的這一輛，是三菱 Willys，駕駛座曾經因為生鏽而換過 3 次。

——一開始怎麼會想到要開吉普車？

柳 因為很久以前被請去美國參加一場為 Aspen 的研討會，我是第一個參加的日本人。那時來接我的是赫伯特·貝爾（Herbert Bayer），一位很率直的男士。他在美國是很有名的平面設計師。那時他就是開吉普車來機場接我，那之後我就愛上了吉普車，後來吉普車就等於是我的腳了……。

年紀大了，視力不好，大家都不讓我開車。不然的話，那輛吉普很好開哪，我到十年前為止，還在金澤教書的時候都開那輛吉普車去。

——照您剛剛說的，您只要喜歡上一樣東西就會用很久，也難怪您不設計車子這種巨型垃圾了。

柳 製造出一大堆垃圾這件事，說不定是設計的最大罪惡。我聽說以前大島那一帶，一到了夜晚就會有大型船隻違法傾倒垃圾，後來發生了嚴重的紅潮問題後才沒有人亂丟。但我相信，那些船只是跑到更遠的地方去丟了，一定是。

——這樣說來，搞不好日本周圍的海域都已經丟了不知道多少過時的設計。

柳 或許全世界各地的海底都有吧！無數的海底墳場裡堆滿了無數從過去到現在的設計死屍。不管是設計者或是消費者，真的都應該要有點自覺了。

——真令人心痛。因為有不斷汰換新品的消費者，所以才有不斷創造出了不斷替換的新設計。可是話說回來，北歐之類的地方，似乎也仍在生產設計半世紀前設計的椅子，這些作品大量使用天然材料，也就是說，因為廠商繼續製造，所以才有繼續使用的消費者。

柳 沒錯。以前工藝美術運動的主要成員拉斯金（John Ruskin）跟莫里斯（William Morris）也說：「健全的社會製造出健全的產品。」北歐就是這樣的好例子。相反地，不健全的社會才會不停做出一堆不健全的垃圾，所以如果日本有這麼多垃圾，就表示我們的社會不太健全吧！

——這又是另一個令人心痛的事實了。不過消費者畢竟也見識過了這麼多產品，應該多少乖了。比方說，最近從年輕人到三、四十歲的成年人都再次注意到柳宗理的作品，且愛不釋手。從這個現象看來，表示也已經培養出好的消費者，這一點希望您能同意。

柳 那我就勉強同意吧（笑）。

在桌上隨便畫兩筆，怎麼可能真的做出好東西。

——想請教一下您實際工作的情況。聽說您在思考設計時，並不畫設計圖或草圖之類的東西？

柳 一般人或是手工創作者都以為設計師只是隨便畫兩筆，之後就交給製造商去做，真是太輕鬆了。可是我在設計時完全都是用「手」去做，絕對比一些手工創作者更常用到手唷。

——不過現在也有愈來愈多人仰賴電腦來提升效能。

柳 效能？從什麼方面來說的效能？這我就不懂了。

——比方說只要有點才能的話，就算圖畫得不好，透過電腦也能做設計……。

柳 所以才會有這麼多騙人的產品呀，像光一個茶碗，我就不曉得要做出多少個模型跟試作品，一直到覺得滿意為止。就要動手，一步步去確定成品會有的樣貌才行。

——您對於被製造來做為工業產品的物品，也堅持動手做，請問有什麼理由嗎？或者您對於聯結現代工業產品與民藝精神有特別的使命感？

柳 當然有啊。不過不只是這種精神上的問題，一個要讓人用身體或手來接觸的實用物品，如果在桌上畫兩筆就能做出來，這種想法本身就是錯的。即使畫了設計圖，也一定要動手做，否則就不算是設計師。

——當您突然有什麼設計上、或者是對於線條形體的靈感時，也都是在動手做的時候嗎？

柳 當然，絕對是這樣。就在手動啊動啊的時候突然產生了形體，一開始腦袋裡根本什麼想法都沒有。

——有時候也會像蝴蝶椅一樣，做出原本沒想到的形態嗎？

柳 也會有這種時候。

——所以您在設計椅子的時候，也是用手去思考？

柳 是啊，因為不做就不知道。

柳宗理創作時，會先用紙、飛機木、保麗龍、石膏等來摸索造形，做出雛形來模擬形體，接著試做，一邊確認順手與否、形體、重量的平衡感等問題，一邊修正。等到所有的試做都問題後才會畫成圖說。在設計上柳宗理一點也不否定電腦的效用，他只是對於光畫點漂亮的草圖就要做成產品的方法提出警告而已。

10　找到好業主，跟做好設計一樣重要。

蝴蝶椅的背後有天童木工，餐具則有佐藤商事專事生產。如今我們之所以能使用柳宗理的設計，在於他背後有理解他、提供技術支援、一起克服設計難題的客戶。照片為天童木工製作蝴蝶椅的情形，天童木工為了生產這把椅子，在1954年決心採購高周波成形技術所必須使用的機器（當時價格為100萬日圓，是日本第二台機器，也是日本民間企業的第一台）。

的，卻在生活裡頻繁地使用。這些物品的實用程度令人訝異，也為我帶來充滿實用之美的生活樂趣。

現在想想，其實有點丟臉，我一直到五年前還不曉得柳宗理這位設計師的名字。除了對設計很熟悉，或是業界人士之外，大部分的人也是和我一樣吧？現在聽起來可能很不可思議，大約在六年前，想在東京都內買到一把蝴蝶椅幾乎是不可能的事。一位我認識的店家說，他在六年前想把蝴蝶椅擺在店內時，還得去調查一下這椅子到底還有沒有在生產。假使他記得沒錯，當時東京都內只有一家店賣蝴蝶椅而已。

我知道這麼說很失禮，但直到五、六年前大家開始重新肯定美國中世紀設計的價值前，大眾根本已經忘了伊姆斯夫婦以及柳宗理。我並不知道這次的風潮以及隨後連阿貓阿狗都被捧成了明星的設計師瘋，對於我們來說究竟是好是壞，但唯一可以肯定的是，這次的設計瘋讓我們認識了伊姆斯、認識了弗蘭克、認識了柳宗理的設計之美好，同時得以再度享受他們的設計，這無疑是幸福的事。

不過我不是一開始就做成等比例，而是先做成約四分之一或五分之一的雛形，等到出現一個大概的形體，再做成等比例的去發展。我這樣說起來好像很簡單，其實很辛苦哪！

——坐在等比例模型上跟看著小模型的感覺完全不同呢……

柳　就是啊，然後坐完後還要修正（笑）。

——真是漫長的作業。

柳　所以做一把椅子大概都要二到三年才能進入生產階段。

——請問對於設計師來說，有沒有什麼比動手更重要的事？

柳　多看好東西。然後還有遇見好顧客，這也很重要。

——我記得柳宗悅先生也曾在《民藝四十年》中談到，現在這種機械時代，設計者與創作者一定要找到能了解、幫助自己的人，否則工作無法持續。對您來講，天童木工與佐藤商事等應該就是吧？

柳　這真的很重要，像我們這種產品設計師的設計能不能成功的關鍵，就在於有沒有能在背後支援創作的客戶。如果沒有客戶知道你的作品價值，設計得再好也辦法生產。

——請問除了工廠跟製造商外，有哪些客戶對您來說是這樣子的好客戶呢？

柳　最好的例子應該是曾任橫濱市長飛鳥田一雄智囊的田村明先生吧（都市政策計畫人，時任橫濱市企劃調整室）。田村先生當時來委託我橫濱地下鐵的案子，那麼大的案子牽涉到很多金錢，所以很麻煩。他是個對建築、對環境都很有概念的人，最近也獲得日本建築學會大賞啊。那次的案子如果沒有他的幫忙，我一定沒辦法做好。

——最後能請您給現在的年輕設計者一點建言嗎？

柳　就像我剛說的，設計師這職業要對抗的事情很多。柯比意以前恨不得叫學術界的人去吃屎。權威有時候正是設計的敵人。如果是像建築那種大型的設計，更可能看到令人作嘔的企業跟人性另一面。另外，現在從事創作相關的人，也要避免去創作出污染跟破壞地球環境的垃圾，也就是說，要知道自己對現代社會有一份責任。

——設計者真的有很多必須去面對的問題。而包括我們這些終端消費者在內，也應該要培養自己看事物的直觀力，選擇真正好的東西，長久使用，如此才能支持認真創作出美好事物的設計者。

柳　正是如此。

——您剛引用的那句話：「健全的社會製造出健全的產品」讓我有很深的體認，我會好好咀嚼。

回家後看了一下環繞在自己身邊的東西，有多少是不需要的？多少設計是如此累贅？結果令我啞然無比。幸好身旁還有幾件柳宗理的設計：茶壺、盤子、碗、餐具、不鏽鋼調理盆等，雖然都是我這三、四年來才添購的。

就這樣，我結束了兩個小時在柳宗理身旁短暫卻幸福的採訪時光。

是的，認識了柳宗理之前的我，也不能跟之後的我一樣。這一點，我永誌在心。

+1　海底一定有成堆成疊的廢棄設計堆成的墳墓。

柳宗理在1960年，於米蘭三年展上展出以聚酯纖維及FRP製成的象腳椅及書桌等，博得好評。但他現在已貫徹絕對不使用有害環境素材的立場。其實對設計者來講，新材料永遠具有強大的吸引力，但這也是一把兩面刃。對於21世紀的設計者而言，這絕對是一大課題。

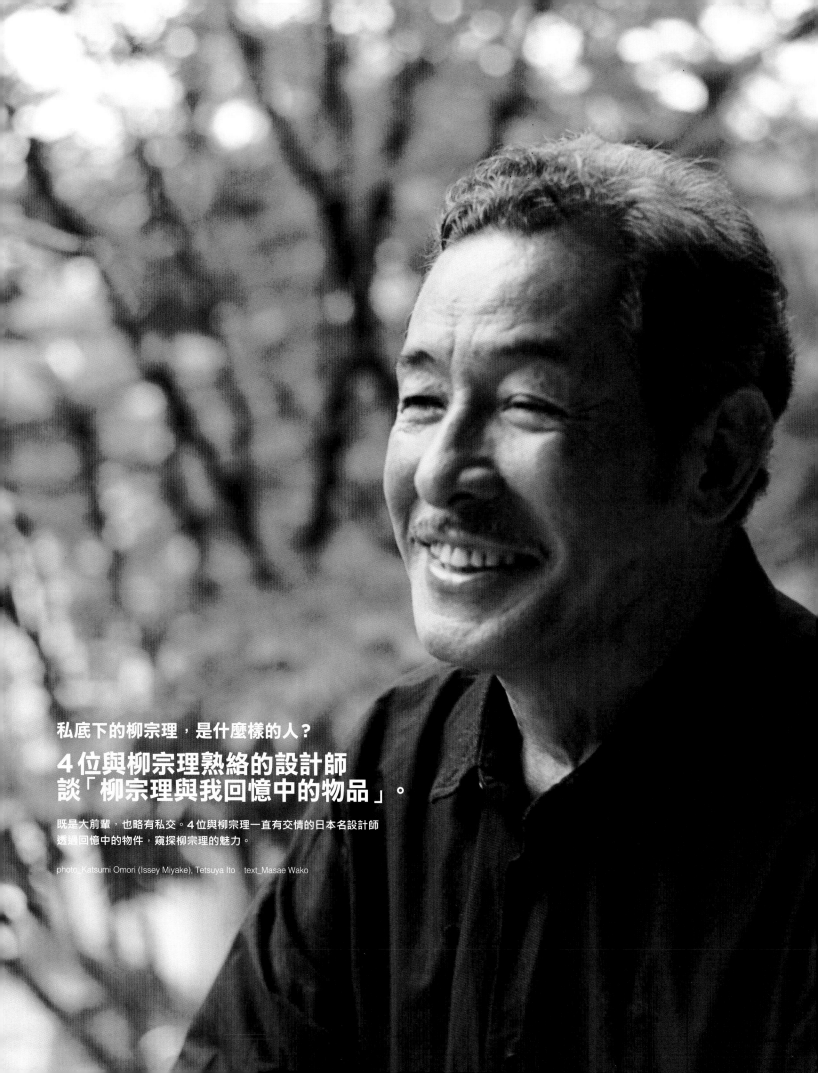

私底下的柳宗理，是什麼樣的人？

4位與柳宗理熟絡的設計師
談「柳宗理與我回憶中的物品」。

既是大前輩，也略有私交。4位與柳宗理一直有交情的日本名設計師
透過回憶中的物件，窺探柳宗理的魅力。

photo_Katsumi Omori (Issey Miyake), Tetsuya Ito text_Masae Wako

Let Us Know About
The Real Mr. Yanagi A Little More

三宅一生有張蝴蝶椅是「第一次跟柳先生見面後，他立刻送來給我的」。照片中雖然看不到，但拍照時，三宅先生就坐在他心愛的蝴蝶椅上。

我最早接觸到柳宗理是在1996年，那時候巴黎龐畢度中心舉辦了一場《DESIGN JAPONAIS 1950 - 1994》展覽。我在展場上一眼就看見了他的蝴蝶椅。輕柔、優美得令人心頭一凜。回到日本後，我馬上就去拜訪柳宗理在四谷的事務所。

當時我已經跟野口勇、安藤忠雄在討論應該成立一個日本設計的資料庫，這樣下一代才有地方了解日本的設計。於是我把這個想法也告訴柳宗理，他當下很高興，說他「正在考慮要設立一間自己的美術館」，裡頭要設立自己的作品以及與他有往來的柯比意、貝里安等人的作品。所以美術館要怎麼做呢？——之後柳宗理有機會就邀我一起吃午餐，討論這個問題。柳宗理常帶我去附近一間家庭主婦開的小飯館一樣的店，店裡有兩、三個小孩子，很有庶民味，他好像挺喜歡那樣的氣氛。

他是一個讓人覺得很放鬆的人，有一種不可思議的魅力。這性格裡除了幽默之外，還有「不屈不撓的韌性」在支撐著。

他是「發現達人」，很擅長發掘有趣的東西。他很喜歡突然秀出自己的發現，等著看對方的驚喜表情。這種性格就是創作者期望他人享受自己作品的個性。

我直到現在還很常用他的白瓷餐具，柳宗理的設計光是用看的就令人覺得很輕鬆。他對於所有細節都毫不馬虎，又很溫暖。這世上有人、有物件，而設計就是找出這兩者的連結。而創作者在創作的時候，腦中想的只有使用者之美，與民藝館的精神應該有些共通之處。

有一次柳宗理對那時候市面上剛出來的平價量販店T恤說：「這很不錯耶。」我聽了，不禁湧起一股設計者的使命感，於是就從自己設計的T恤裡挑出一大堆來，拿到他的事務所。他又笑呵呵地說：「這是要給我的嗎？」當然，我對他說「請務必穿穿看」，當時我開心地雙手奉上（笑）。後來，我還記得他很高興地說：「還是你的衣服比較好，非常好穿喔！還是三宅一生的衣服好啊。」

我對於日本民藝館在2004年舉辦的攝影展也印象深刻。當時艾文·潘恩（Irving Penn）來找我，他想把1967年時拍的一系列未公開照片拿到日本來展出，拍攝的內容是關於西非多民族國家達荷美（Dahomey）居民的生活情況。我當下就覺得，那非民藝館莫屬了！因為達荷美人生活裡那種淳厚的信仰，與民藝館的精神應該有些共通之處。

我很喜歡原始藝術，所以收集了一些馬利共和國跟象牙海岸的東西，我想一起跟展出的話應該會很有趣，於是給柳宗理看了潘恩的照片跟我收集的東西。柳宗理看得眼睛發亮：「不錯耶，這要給我嗎？」哈哈，當然是不能給他啦（笑）。他也很喜歡原始藝術。那次的攝影展是民藝館的首次。

受訪者：服裝設計師

三宅一生

Miyake Issey ／ 1970年成立三宅設計事務所，之後便以「一塊布料」為中心思想，在採納新觀點的同時，追求服裝設計極限裡的自由。2007年與佐藤卓、深澤直人共同擔任東京Midtown〈21_21 DESIGN SIGHT〉（http://www.2121designsight.jp）總監。

回憶之物1
made in japan 1950 - 1994
盛綻在世界舞台的日本設計（淡交社）

1994年於美國費城美術館開展，1996年2月移到巴黎龐畢度美術館舉辦的《DESIGN JAPONAIS 1950 - 1994》所發行之日文版圖冊。介紹日本戰後工業設計並展現日本獨特的美感，其中包括龜倉雄策、渡邊力、倉俣史朗等人共約300件的作品。

回憶之物2
Irving Penn 攝影集《DAHOMEY》（hatje cantz）

與三宅一生頗有私交的美國攝影師艾文·潘恩於日本民藝館舉辦之攝影展（2004年）。民藝館基於「能成為更開放的場所，一個令眾人享受的空間」而舉辦了首次的攝影展。展場上放置了象腳椅。展期間人潮不斷，呈現迥異於平常的氣氛。

受訪者：平面設計師

杉浦康平

Sugiura Kouhei／1932年生，日本極具代表性的平面設計師，曾發表過許多劃時代書籍裝幀設計，作品包括季刊《銀花》封面等兩千多本雜誌。1964年東京奧運會時負責為柳宗理設計的噴燈構思刻印的文字。

除了民族音樂外，杉浦康平也精通現代音樂、流行樂與環境音等。

這三張是我從以前到現在收集的民族音樂裡的一小部分而已。1965年左右柳宗理在德國卡塞爾專業大學任教的時候，對民族音樂也很有興趣的他就看上了我的收集（笑），開著他那台綠色福斯跑來窩在我這裡，我們邊聽邊聊就是好幾個小時。

聊的話題例如，有一種非洲民族樂器，是把對切的南瓜埋進地上洞裡，上頭蓋上棕櫚葉與土壤，然後在葉子上繫上線來彈奏。這樣一彈，就帶動葉片上的泥土震動，引起南瓜球體共鳴，產生宛如大地在震動的聲音。我們聽了很興奮地討論起：「球體雖然是『充滿秩序的造形』，也是生命初始之源的造形，不是很像母親的子宮一樣嗎？」等內容。柳宗理的作品乍看下讓人覺得那些線條很有現代感，可是我從那些曲線中卻感受到一種豐厚的、大地之母般的性格。

說到音樂上的喜好，柳宗理也是很聽任直覺，挑唱片時充滿好奇心，只要是沒聽過的他什麼都好吧（笑），特別是那種從聲音裡散發出了土壤味、像是站在大地上奔放地朝天吼叫一樣的聲音。我想他是自然而然地就被那種與人類存在的起點互相共鳴般的活力給吸引。

回憶之物

民族音樂唱盤

右／由德國音樂學家薩克斯（Curt Sachs）編錄，收錄了「人類的原始樂器」的聲音。中／法國人類博物館研究者在1930年代前往非洲調查時，以手轉式錄音機收錄了俾格米人（Pygmie）的歌聲，稱為史上知名的「人類博物館收藏（Collection de Musee de l'homme）」。

受訪者：產品設計師

喜多俊之

Kita Toshiyuki／1942年生。活躍國際設計舞台，設計品包括家具、家電甚至機器人。2009年秋天，於新加坡策劃開設日本創意中心。http://www.sg.emb-japan.go.jp/jcc/

「柳宗理的設計是對於日常生活的回答，嚴謹而美麗。」

受訪者：設計師

川上元美

Kawakami Motomi ／ 1940年生，1966 ～ 1969年任職米蘭
的安捷羅・曼傑羅迪（Angelo Mangiarotti）建築事務所。1971
年成立川上設計空間，設計許多產品，並參與環境設計及活化
地區產業相關活動。

3

年前我在一家古董店裡看到這幅掛軸時，有種「終於找到了！」的感覺。這是柳宗理的父親宗悅先生所做的座右銘。「在茶之中，於茶之外」在尋常器物裡看見真實美感的柳宗悅也告誡大家，雖然要心懷茶人之心，卻不可以拘泥於茶的形式。意即，不要只在乎設計的形式，這讓我深有所感。柳宗悅當時似乎製作過幾幅這樣簡潔而具真意的掛軸。

我手上這幅比較特別的地方是，盒子上的落款是由柳宗理所寫。其實以前發生過一段小故事，也讓我感受到柳宗理傳承了柳宗悅的精神。記得有一次，我們一起出席一個有點嚴肅的設計會議，大家在意見上起了一點爭執，這時候柳宗理突然從口袋裡拿出一個鴿子造形的鴿笛，笑說：「大家不要再吵了，我們就『咕咕咕』地進行下去吧！」一下子就緩和了現場的氣氛。這種超然的態度與友善的氣質，就是柳宗理的魅力吧。我還在念書時，他也曾經把自己在世界各地拍的建築等等的照片做成幻燈片公開發表。從那些照片裡，可以感受到他一手拿著相機就混入了陌生的國度與人群之中，令人印象深刻。我覺得他好像得意地說：「看啊！世界上有這麼美好的生活呢！」（笑）。

回憶之物

柳宗悅與柳宗理共同創作的掛軸

「在茶之中，於茶之外」這是柳宗悅的「座右銘」。在這八字短詩裡，隱含了生、觀、活的喜悅與嚴峻。柳宗悅親筆寫下這耐人尋味的字跡，柳宗理在盒子上落款。「這掛軸被我掛在茶室裡日日細看，它透露出了柳家父子的精神：底蘊之美，才能創造出真實之美。」

「於茶之外──這句話雖然辛辣，但非常適用於現今的設計。」

Let Us Know About The Real Mr. Yanagi A Little More

這

是 1989 年 我 在「Gallery・間」舉辦個展時，柳宗理在開幕酒會擔任引言人的照片。包括這時候跟後來幾年我們一起到馬來西亞旅行時的回憶，每每想起，就覺得好溫暖，好像跟家人一起去旅行一樣。柳宗理不但是個勇於挑戰新創作的革命家，也有種不可思議的力量，能帶給人溫暖。我還記得他一看到大海時就「嘩」地從沙灘衝過去，開心得不得了呢！

大家對柳宗理的印象都是日本創作者，可是他那種溫厚而寬大的氣質卻超越了國界。我在米蘭遇到布魯諾・莫那（Bruno Munari，編按：設計師、藝術家）和艾烈契・卡斯提諾（Achile Castiglioni，編按：義大利建築師暨工業設計師）時，覺得「基本上這三個人很相似！」（笑）

回憶之物

攝於「Gallery・間」的個展照片

1989 年 在 東京 赤 坂 Gallery・間舉辦的個展《MOVEMENT AS CONCEPT》就是由柳宗理擔任開幕酒會引言人。「我覺得就算一陣子沒機會碰面，他仍然在某處關注著我，想到這裡，就覺得是很大的鼓勵。」

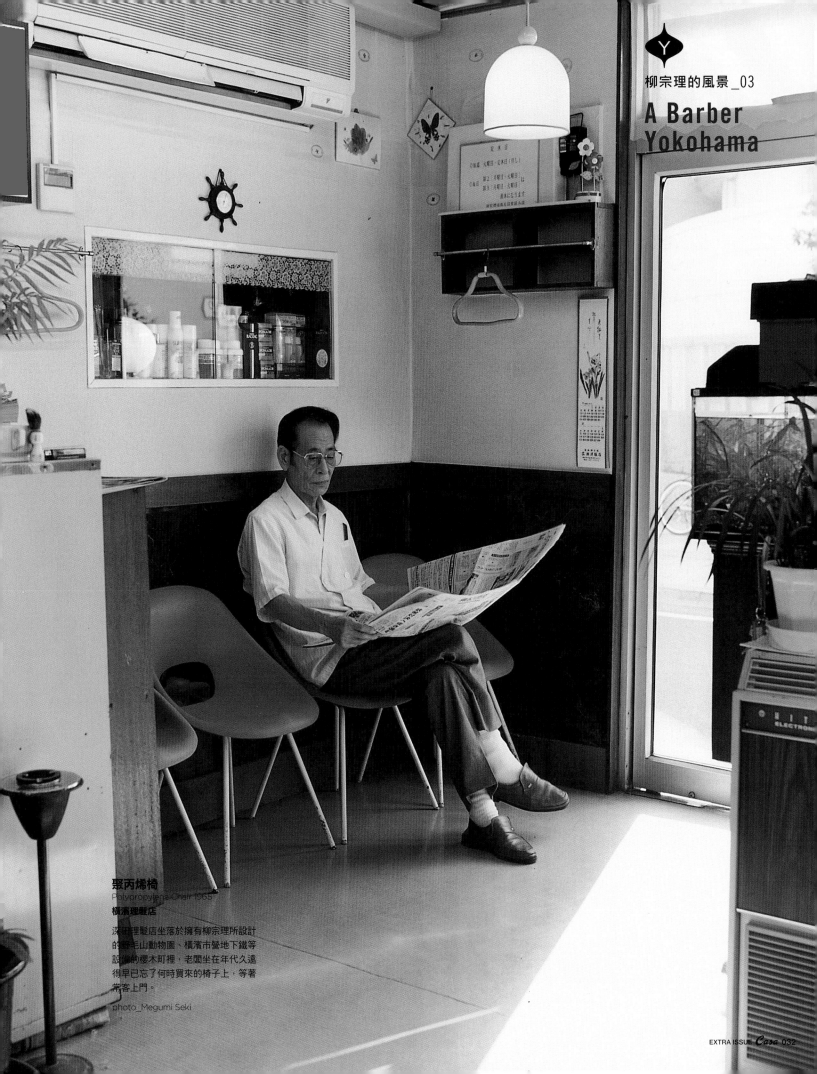

聚丙烯椅
Polypropylene Chair 1965
橫清理髮店

深田理髮店坐落於擁有柳宗理所設計
的野毛山動物園、橫濱市營地下鐵等
設備的櫻木町裡，老闆坐在年代久遠
得早已忘了何時買來的椅子上，等著
常客上門。

photo_Megumi Seki

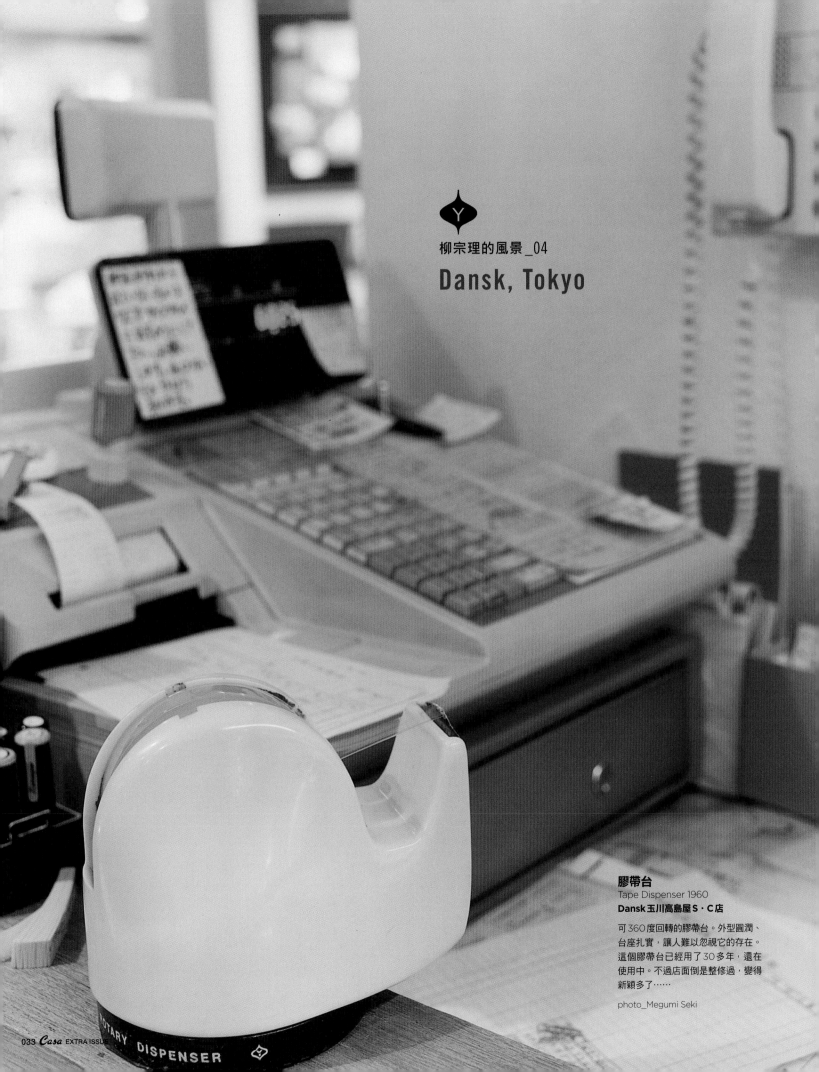

Dansk, Tokyo

膠帶台
Tape Dispenser 1960
Dansk 玉川高島屋 S・C 店

可 360 度回轉的膠帶台。外型圓潤、
台座扎實，讓人難以忽視它的存在。
這個膠帶台已經用了 30 多年，還在
使用中。不過店面倒是整修過，變得
新穎多了……

photo_Megumi Seki

採訪 VITRA 總監麥西
請問柳宗理現在是
世界級的設計大師嗎？

本文採訪的 2008 年當下，柳宗理最知名的兩張椅子
亦由陸續生產眾多設計大師名作的
世界級家飾大廠 Vitra 銷售。

photo_Gregor Hohenberg　text_Yumiko Urae

肯・麥西
Eckart Maise

1995 年進入 Vitra 公司，2004
年起擔任家飾部門管理總監，
除將伊姆斯等大師的名作復刻
出品外，也與許多留名設計史
的當代設計大師合作生產。

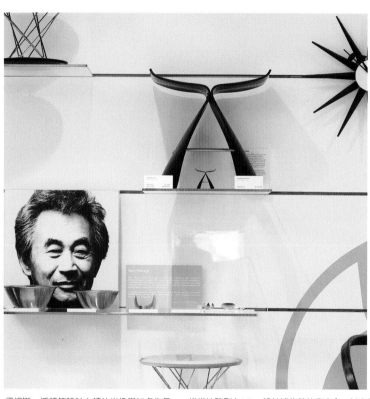

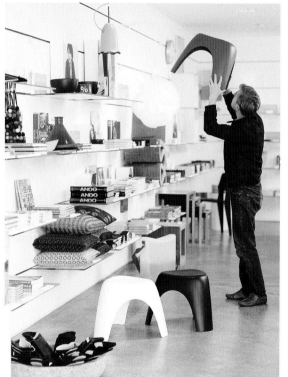

伊姆斯、潘頓等設計大師的肖像與知名作品，一樣樣地陳列在 Vitra 設計博物館的商店內，其中當然也有柳宗理的象腳椅與蝴蝶椅。

Why Is Mr. Yanagi A World Master?

經手伊姆斯夫婦、簡・普魯威（Jean Prouve）等世界大師作品的瑞士家具廠 Vitra，於 2002 年起拿到蝴蝶椅的歐美銷售權，2004 年起開始販售象腳椅。究竟柳宗理是否已是世界級的設計大師呢？為了尋找答案，我們前往 Vitra 公司位於瑞士 Weil 的展間，拜訪總監肯・麥西。

「1995 年，我們選出了一些能名留設計史的椅子，舉辦了《名椅 100 展》。其中也包括柳宗理那把素雅而流暢，彷彿雕塑品般存在感十足的蝴蝶椅。這作品的傑出之處，於它是考量了在日本文化的象徵——榻榻米上的空間而設計，並展現出了現代感。」

Vitra 在展覽後，開始販售這些名椅的小模型，1999 年起製造蝴蝶椅的縮小版模型。

「2002 年，我們從瑞士蘇黎士的 Wohnbedarf 公司手中接下蝴蝶椅的歐美經銷權，開始製作。現在也嘗試把蝴蝶椅做得稍大一點。我們用最先進的科技將原版本數位化，再以 3D 的方式來合板，可是仍然沒辦法做出原來那種柔和的曲線。目前為止已經送了很多次模型給柳宗理看，但都被打了回票。我們也去了日本兩次，柳宗理那邊也派人來了一次，還在努力中。我從柳宗理的做事態度中學到很多。」

麥西帶我們參觀展示間。「咚」地坐在柳宗理置於尼爾森與伊姆斯的作品旁，依然展露出堂堂風範。

那麼象腳椅的情況呢？「湯姆・狄克森主導的Habitat以前用FRP重新生產過（p.36）。不過現在世人對環境問題愈來愈關注，柳宗理似乎也擔心FRP無法回收利用，所以一度暫停。現在則由Habitat改用聚丙烯重新生產販售。」

象腳椅魅力何在？

「實用性。不管擺在庭院或浴室都適合，不用時就算三、四張疊在一起也沒問題。有客人來、椅子不夠時可以輕鬆拿出來使用。又輕又穩，還能當成踏腳椅。我家也有，相當實用可靠。」

目前Vitra將柳宗理的作品納入2004年成立的家飾系列「經典」當中，一直都很受歡迎。創作出如此備受全球喜愛的椅子，柳宗理是否已經夠格被稱為世界級的設計大師呢？

「那是當然的。」

麥西滿意地笑著。

2Vitra Design Museum Shop ／
Vitra設計博物館商店　Charles-Eames -Str. 1D-79576 Weil am Rhein ☎ (49) 7621·702·3200　10：00～18：00（週三～20：00）全年無休。位於設計博物館旁，販售實作、商品目錄、小模型、海報等。日本hhstyle.com青山本店 (☎ (+81)3·5772·1112) 亦有作品銷售。

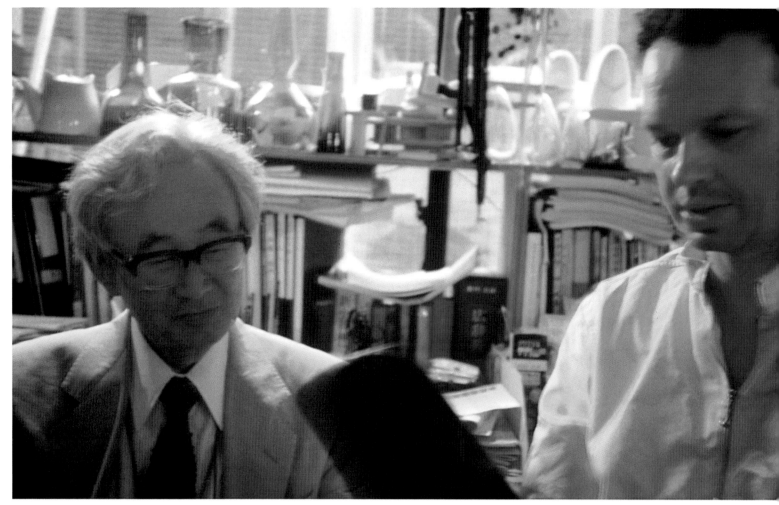

這張珍貴的照片攝於湯姆‧狄克森拜訪柳宗理工房時。兩人針對湯姆‧狄克森帶來的模型仔細討論著，湯姆看起來有些緊張。Ross Menuez 拍攝。

再掀風雲的契機：湯姆‧狄克森復刻象腳椅。

誕生於 1954 年的象腳椅之所以備受全球矚目、甚至引起 Vitra 的注意，一切都從英國名設計師湯姆‧狄克森將其重新出品開始。

photo_Shinichi Yokohama (YANAGI stool), Shuji Tomioka (Tom Dixon)
text_Kazumi Yamamoto, Megumi Yamashita (interview)

「Yes, you can.」當湯姆對於柳宗理的材料要求面帶難色時，柳宗理只是靜靜地看著他的眼睛這麼說。（E&Y 的中村田洋一對這一幕難以忘懷。）當時Habitat 的設計總監湯姆‧狄克森對他說：「想復刻製作柳宗理的象腳椅。」

Habitat 打算聚焦在設計者與設計品上，將21世紀的名作做成一系列的「傳奇人物專題」，其中一項便是象腳椅。湯姆‧狄克森在中村田洋一的協助下，於1998年10月前往柳宗理的工作室拜訪。

理查德‧韓騰（Richard Hutten）說：「Quality Symbol of Japan」要他一定把重要的紀錄片拍好。壓力一定很大吧！」

因為說起來，Habitat 比較偏向是大量生產的室內產品商，怕柳宗理因此而直接拒絕。沒想到湯姆問的第一個問題，居然是：「為什麼您把貝里安用棉被裹起來呢？」「那時候空氣凝結了幾秒，柳宗理看著他笑了出來。就這麼緩和了緊張的氣氛，沒被趕出去。」

就此展開了日本與英國的合作討論。接著在2000年時，由這位英國的年輕才子將半世紀前打造出來的日本之美重新生產。

「我還記得湯姆那時的表情。我們回家的路上，荷蘭人理查德因為沒把影片拍好，湯姆笑著揶揄他：『你們荷蘭人就不能把一件事情做好嗎？』笑得都露出了金牙。」

「那天湯姆還乖乖地穿了襪子（平常直接穿上皮鞋），大概也把那天當成一個大日子吧。他緊張得一直講笑話，不停跟一起來日本幫忙攝影的理查德‧韓騰（Richard Hutten）說：『Quality Symbol of Japan』」

YANAGI stool

1954年生產當時是以聚酯纖維製作，無論從上、下、側面、斜面或任何一個角度來欣賞，都感受得到那微妙的線條之美。這是一把充滿柳式美感與堅持的作品。除了非常輕盈，也可以疊放，在當時是嶄新的創舉。Habitat將之命名為「YANAGI stool」，有白與黑兩色，售價39英鎊。

habitat
SORI YANAGI DESIGN

Habitat 2000/2001

Habitat 的 2000 年目錄裡，到處可見
「YANAGI stool」的身影。「傳奇人物
專題」的〈20th century classics〉頁
面上，除了長大作（編按：建築家、室
內設計師）、羅賓・戴（Robin-Day）、
艾托雷·索特薩斯（Ettore Sottsass）
等人，也介紹了柳宗理的小簡介。

Tom Dixon revives Yanagi's design

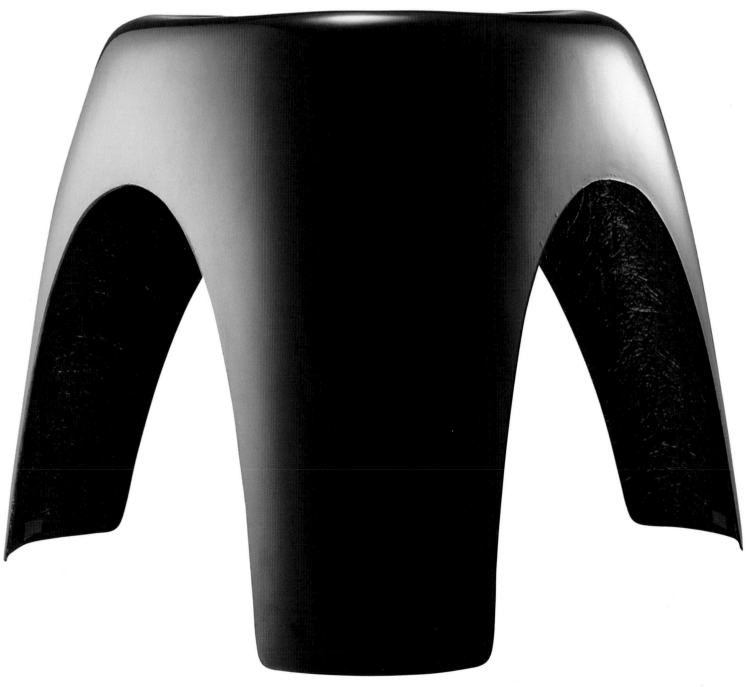

Q： 首先，想先請您為何想由Habitat來為柳宗理重新復刻椅子？

A： 因為我想見他啊（笑）。去拜訪我尊敬的設計師算是我的興趣之一，不過當然也不只是因為這樣（笑）。我在1998年就任Habitat的設計總監後，第一件事情就是重新審視商品。其中我想把對20世紀的設計有貢獻的設計師作品、現今看來仍有新意的經典作品復刻。或許說起來有點反青年，不過我很想讓年輕人見識見識老一輩的厲害。所以在1999年，由Habitat發表了〈20世紀傳奇系列〉。

Q： 請問是以什麼樣的基準挑選作品？

A： 那時有很多設計師都想復刻，不過我們希望不要集中在一個國家。所以挑選了很多不同國家的設計師。其實我這個想法是從日本的「人間國寶」來的。因此設計師本人一定要還活著，已經過世的話就不能一起進行復刻了。於是我們選出了羅賓與路西安娜·戴夫婦（Robin & Lucienne Day）、艾烈契·卡斯提諾（當時仍在世）、潘頓（當時仍在世）等，從日本則選了柳宗理（當時仍在世）與長大作。

Q： 在這麼多商品裡選擇象腳椅的原因？

A： 第一個原因當然是它是件超越時代的非凡設計。不但具有東方美，也有歐洲的質感，更棒的是能夠搭配任何室內陳設。一開始我們也考慮過燈具或花瓶等其他作品，不過在考量到與其他品項的搭配上、價錢以及製作細節上，就決定先從這個開始。對於柳宗理那麼爽快應允，讓我們感到非常地驚喜。

Q： 目前的售價相當低廉，請問是在哪裡生產的呢？

A： 現在是在波蘭，之後將移轉到埃及的浴缸工廠生產。採用玻璃纖維，且又比較接近手工產品，沒辦法大量生產。我們最初做的那些一下子就賣光了，這一次復刻的所有產品都以平價為前提，要讓所有人都能享受經典設計。

Q： 關於顏色目前只有黑色跟白色，將來可能增加其他顏色嗎？

A： 一開始我們先做了黑色、再來是白色，將來希望也能加進其他顏色。我會試色品送給柳宗理過目，希望能獲得他的同意。如果做成像潘頓那種螢光橘的話一定很適合吧。另外就是原版的消光表面容易褪色。我想徵得柳宗理的同意，將表面處理成不容易褪色的光澤版。

Q： 那麼柳宗理的設計好在哪裡呢？

A： 應該是作品的立體線條的美感吧。那樣微妙的、完美曲線是東方人才能體會的美感，也就是所謂的「東方曲線」，但我也懂得鑑賞唷，所以其實我也是東方人嗎？（笑）另外就是柳宗理很擅長使用竹子、木材等日本傳統材料，加入了歐洲觀念與設計這點。非常有時代新意。

Q： 請問他的工作室是什麼樣子呢？

A： 像是已經有年代久遠的職人工作室。天花板很低，所以我撞到吊在上頭的燈，還把燈撞下來了。那個燈聽說是四十年前的東西，嚇得我一身冷汗（笑）。柳宗理跟艾烈契卡斯提諾很像喲，不論是勇於挑戰、作品的種類跟態度、八十幾歲了還樂在工作等各方面都很像。不過卡斯提諾的工作室更加亂七八糟，簡直嚇死人了（笑）。

Q： 請問在Habitat買柳宗理作品的人，知道他這個人嗎？

A： 嗯，有些人知道，不過也有很多人不知道。就當成不知名的好設計買入。

Q： 今後貴公司還打算復刻柳宗理的其他作品嗎？

A： 目前還沒有決定，不過有機會的話肯定想嘗試。只是柳宗理的作品不容易商品化，非常花時間跟工夫。我自己很想要他工作室裡的那盞燈。餐具也很棒，不過對我的手來講稍微小了一點。

Q： 能請您談一下您見到柳宗理時的印象嗎？

A： 心胸開放而且很有趣，一直笑嘻嘻的。應該也很幽默吧，可惜我不懂日文。我有好多事想問，可是透過口譯沒辦法問東問西的……不過我還是問了「聽說貝里安到日本視察時，因為太煩了，您乾脆用棉被把她裹起來，是真的嗎？」

為什麼想復刻這把椅子？

Y｜擔任記錄工作的二人，對此行的感想為何？

荷蘭人對於柳宗理的印象也是「活著的當代傳奇」。這幾年他又重新受到了矚目。我很慶幸當初能以攝影師身分去見到他，好像搭了時光機去見一個傳說一樣的興奮。他給我的感覺是一個很體貼、真誠的人，我印象很深刻的是他很在乎Habitat重新生產的品質，一直仔細地檢查我們帶去的模型。那種對於設計毫不妥協、全力以赴的態度，一定是他能夠創作出那麼美麗產品的祕密吧。他是屬於20世紀現代主義的人物，但他的作品卻也蘊育出了獨特的世界，我相信，他的作品一定能超越任何世代，帶來重大的影響。

第一攝影師

理查德·韓騰（Richard Hutten）

創立了Droog Design，一躍成為荷蘭第一線設計師，並參與商店、美術館與足球場等空間設計。

柳宗理的工作室宛如一所非常古老的學校，蘊含著生命力。我還記得那時候看見櫃子上的模型跟圖說，一想到有那麼多作品從那裡誕生、有那麼多人來拜訪，就感到興奮無比。那樣的工作空間與不斷的笑聲，讓我感受到，原來柳宗理是那麼純粹地由內心愛著各種材料、形體與手感。雖然沒有語言上的交流，但從他的人跟作品中所直接感受到的經驗卻是那麼寶貴。我們那時是去把象腳椅的模型拿給柳宗理過目，沒想到湯姆太緊張了，一直撞到他頭上的燈。他簡直是賈克·大地（Jacques Tati，編按：法國導演、演員）作品裡出現的巨人降落在縮小版的東京一樣，太好笑了。我覺得柳宗理的平面設計也很厲害，我喜歡他為動物園設計的指示牌。

第二攝影師

羅斯·梅努茲（Ross Menuez）

以採用獨特工業材料的嶄新作品備受矚目。目前以倫敦為據點過著繁忙的生活，也與湯姆一起參與Habitat的工作。

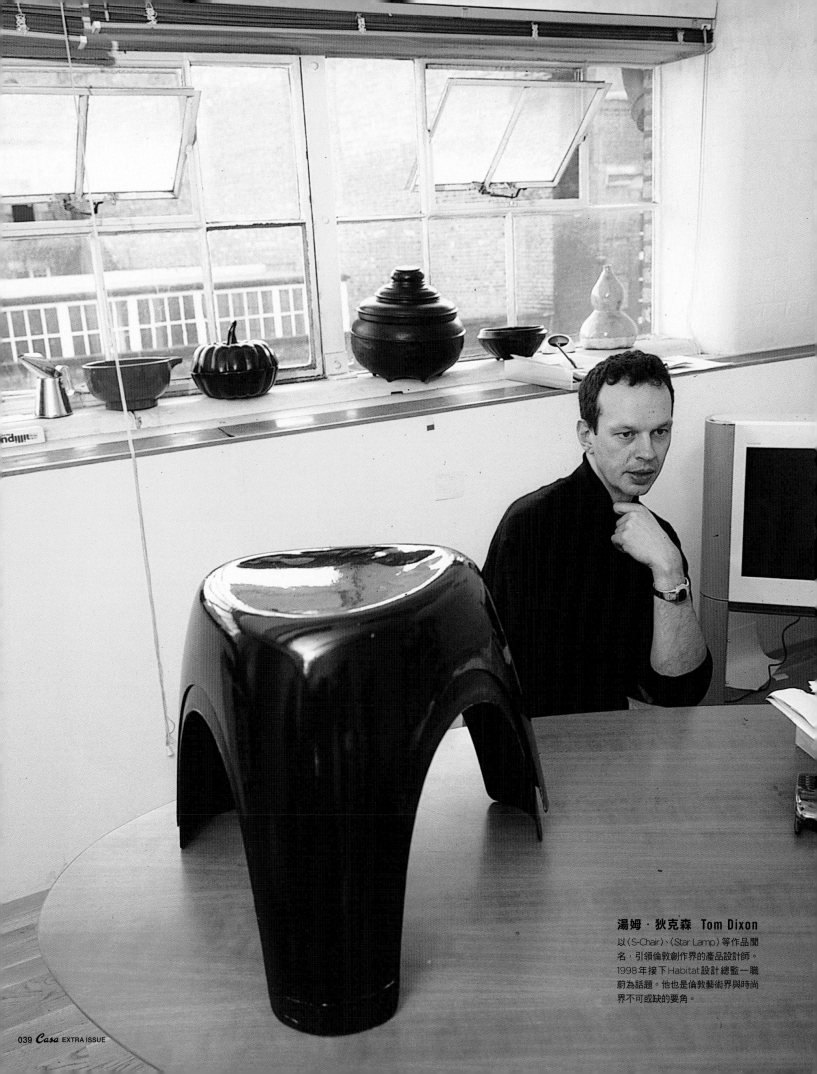

湯姆・狄克森 Tom Dixon
以〈S-Chair〉、〈Star Lamp〉等作品聞
名，引領倫敦創作界的產品設計師。
1998年接下Habitat設計總監一職
蔚為話題。他也是倫敦藝術界與時尚
界不可或缺的要角。

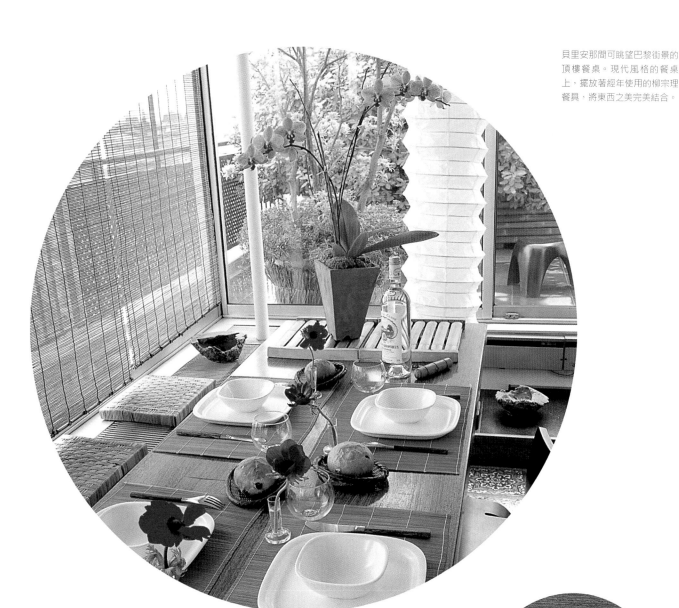

貝里安那間可眺望巴黎街景的頂樓餐桌。現代風格的餐桌上，擺放著經年使用的柳宗理餐具，將東西之美完美結合。

貝里安家
以柳宗理的餐具招待客人。

夏洛特·貝里安，一個從現代主義的世紀活到現在的傳說。
戰前她為了指導當代工藝來到了日本，由年輕的柳宗理接待。
如今在她巴黎頂樓餐桌上，仍看得出兩人超過60年的好交情。

photo_Pierre-Olivier Deschamps/VU text_Katsumi Yokota
special thanks to Ms. Pernette Perriand-Barsac

巴黎第七區，蒙塔爾貝爾街（Montalembert），就在離塞納河左岸聖日耳曼大道不遠的地方，至今仍裝腔作勢地擺出一副前衛姿態的第六區、以及權勢集中的第七區交會處，聳立著已故的夏洛特·貝里安舊宅。這棟房子彷彿睥睨著腳下這獨特的景觀。而在頂樓，便是貝里安最後的居所。她一生以「空間創造」這個平凡的字眼為終身職志，從柯比意的工作室開始，一輩子歷經了無數的傳奇創作，而這個小房子或可稱為她的代表作之一。一直到1999年以96歲高齡去世之前，她還在這間書房裡，埋頭製作七十多年來的生涯主題回顧。

以西方論點重組東方美學所建構的
獨一無二的房子

這間將傳統巴黎公寓全面翻修的住宅，是貝里安經歷與柯比意的合作、訪日的經驗後完成的嶄新而獨創的空間。處處可見貝里安的特質：彈性的空間配置與精鍊的材質。從室內到戶外，不同的角度都可以看到不一樣的呈現。雖然忠於「天然」卻不執拗，新舊交融的質感搭配處處令人驚豔。這種充滿實驗的精神從柯比意看上的作品《屋頂內的酒吧》起，絲毫未見衰退。

在這個充滿細節之美的實驗場所裡，充滿張力，同時又帶著一絲柔和的氣息，那氣息來自於她從日本帶回來的各種日用品，特別是柳宗理的餐具。除了用來招待客人，平日的餐桌上也少不了它們的身影。

貝里安曾受柯比意提倡的新精神（esprit nouveau）鼓舞，之後不帶成見地前往日本，在看見屬於日本的各種傳統生活樣式後深受感觸。奠基在「柯比意」與「日本」這兩大經驗上，她將隱藏於傳統中的普遍美感與機能升華成為現

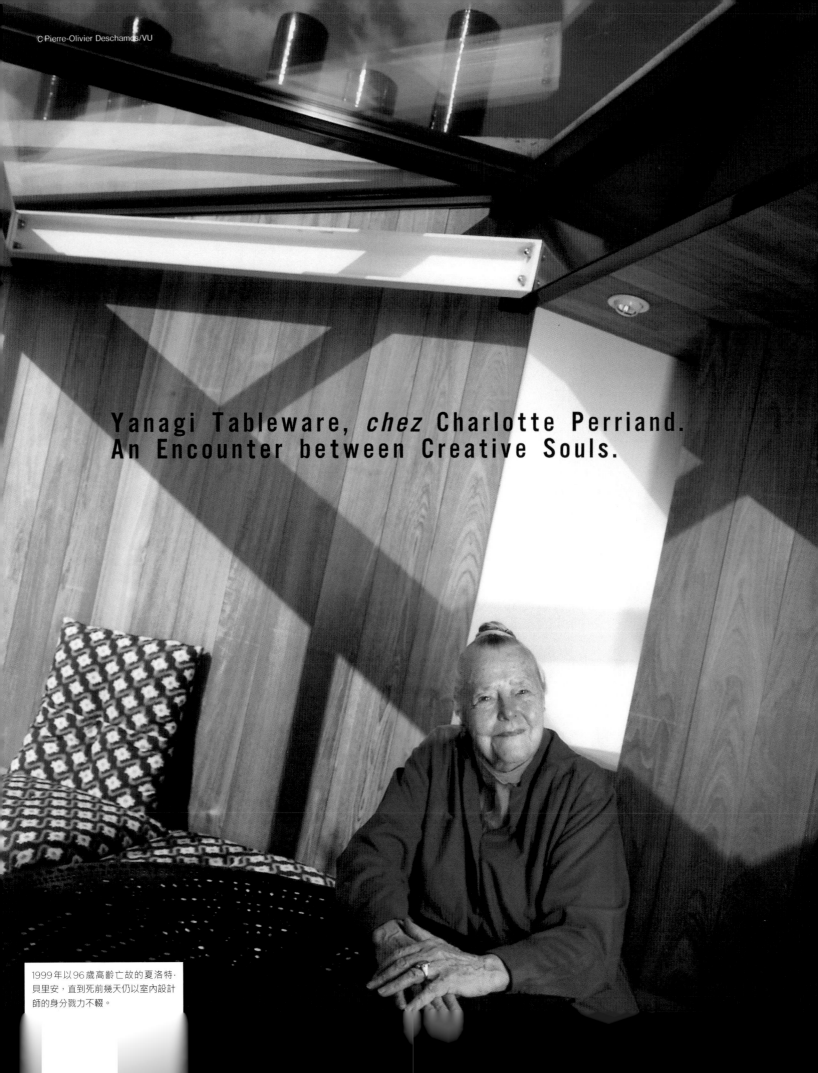

Yanagi Tableware, *chez* Charlotte Perriand.
An Encounter between Creative Souls.

1999年以96歲高齡亡故的夏洛特·貝里安，直到死前幾天仍以室內設計師的身分戮力不輟。

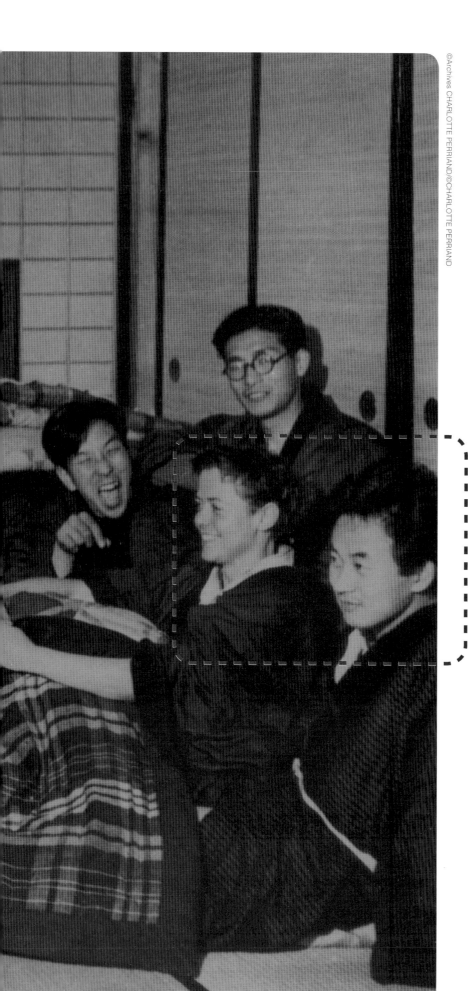

貝里安在柳宗理的木頭玩具裡看見了日本傳統裡的詼諧，它成為書房中時常把玩的裝飾。

代主義，創造出屬於20世紀的生活形式。

民藝於她，並不是民俗學，而是過去精神的累積與遺產，從中可以淬鍊出好的部分創作出屬於「當代的造形」，未來連結。這種類似使命感性格成為她的創作人生中重新出發的起點，而那正是日本發動戰爭的前夕。

當時正好在她身邊看見她創作的人，則是剛從美術學校（現今東京藝術大學）畢業不久的年輕柳宗理。

近距離看見貝里安與日本邂逅的柳宗理

當時正打算對美開戰的日本政府為了籌措外幣，計畫以日本材料做成工藝品對外出口。當時商工省聘貝里安為顧問。據說那是因為柳宗理那時在相關機構服務，他找了曾任職柯比意事務所的建築家坂倉準三討論後，決定由貝里安出任，而柳宗理則負責接待。也因此柳宗理得以近距離地見識到貝里安這個人。

「柳宗理很開朗，好像總是在哼著歌。對於不習慣異鄉生活又愛熱鬧的母親來講，是很大的慰藉。」

貝里安的長女，同時也跟她一起工作的珮內特（Pernette Perriand-Barsac）談起往事。貝里安在1940年到日本走訪各地，跟工藝家、工匠與技術者交換意見，嘗試了許多案子。她的存在感讓同行的柳宗理深為震懾。

珮內特提到母親時也說：「在設計上，她也許沒為柳宗理帶來什麼影響，但可能是讓柳宗理走上設計之路的人之一吧？」

柳宗理也深深感受到貝里安性格上的魅力，他提到往事時常說：「我覺得她的性格比她的設計更早吸引我的注意，我從沒看過像她那麼特別的人，同時具有野性的行動力與纖細的創造力。」

她也是個運動神經很發達的人，停留日本期間常常在各地進行各種挑戰。

「我們去富士五湖的時候，她突然把衣服都脫了就跳進湖裡游泳。男生們趕緊躲得遠遠的，雖然我也不忘把她的衣服藏了起來。說到滑雪，她簡直是專業級的。只要穿上滑雪裝備，馬上就在雪地上狂飆，嚇死人了。」

有一次投宿當地旅館時，她跟所有男生打枕頭仗輸了，被用棉被捲起來。當天半夜，貝里安偷偷去浴室拿水桶裝水，潑到男生們身上。這些小故事真是說也說不完。

雖然她在工作上毫不馬虎，但平時卻很好相處，非常自然不做

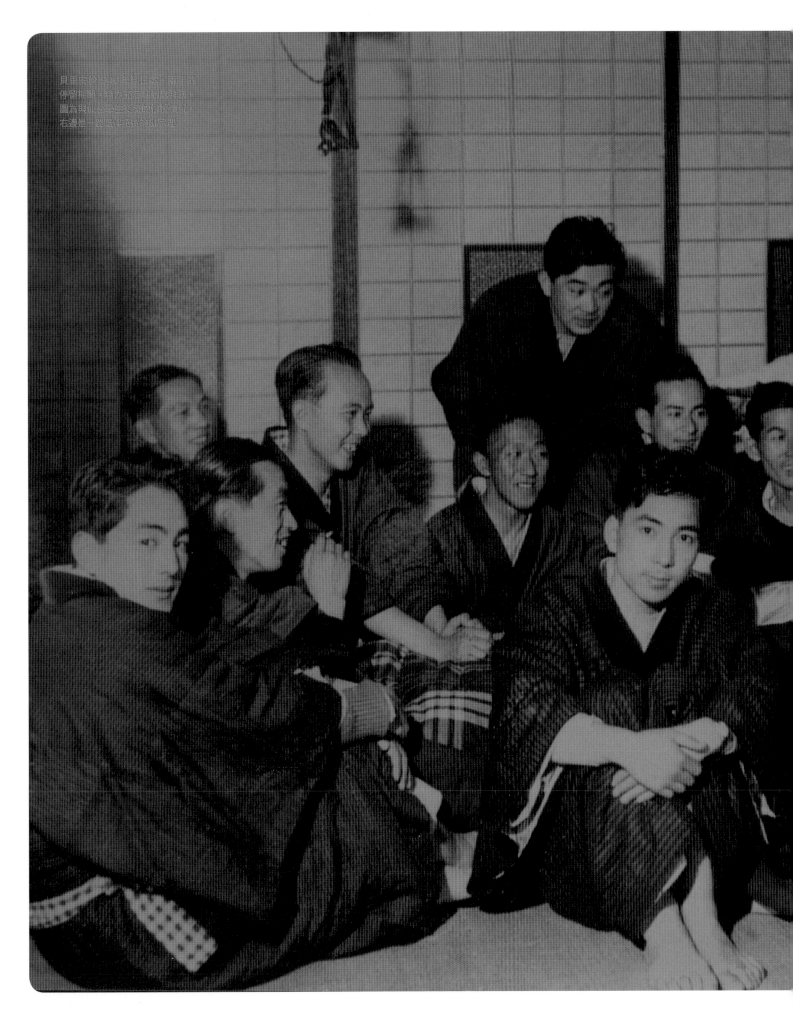

貝里安於1940年訪日本，兩年的
停留期間，特力於流通與廣告活動
圖為與相識學生交流的例影留影，
右邊是一路陪伴支持的柳宗理

作，她身旁的人都受她吸引。

讓我們回到貝里安的餐桌上吧。在她那間位於頂樓的住處裡、以及頂樓上的大露台。大露台用玻璃圍起了一個餐飲空間，放了一張可容納十個人的大桌子。往窗外一看，只見巴黎的天空與不斷從腳下延伸而去的巴黎街景。

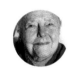

Yanagi Tableware, *chez* Charlotte Perriand.
An Encounter between Creative Souls.

柳宗理的創作裡具有從民俗中
解放出來的傳統美感

餐廳與廚房用一塊厚實的天然木頭檯面分隔，檯面的曲線悠緩而舒適。上頭層層疊疊地擺滿了法國跟日本的陶瓷器皿，也有各種木器、漆器跟籃子。裡頭的廚房則是充滿機能的系統家具……不，才正這麼想呢，就發現那是貝里安精心搭建的廚房。

此外，貝里安也考慮到了室內該如何與戶外充滿歷史的巴黎街景融合。她在地板上貼的鄂圖曼帝國伊茲尼克土耳其藍花磚，就融入了

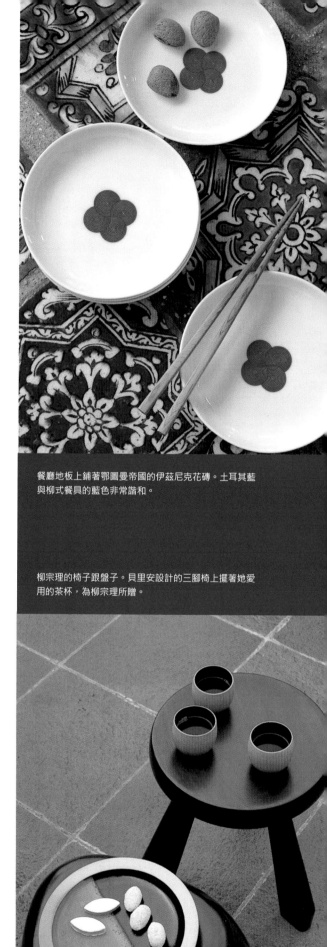

餐廳地板上鋪著鄂圖曼帝國的伊茲尼克花磚。土耳其藍與柳式餐具的藍色非常諧和。

柳宗理的椅子跟盤子。貝里安設計的三腳椅上擺著她愛用的茶杯，為柳宗理所贈。

窗外坐落著凡爾賽宮與奧塞美術館的沉穩街廓。

無論是窗上的竹簾、長椅上的竹籐墊、桌上的竹簾餐具墊，貝里安使用這些東西並不只是因為深愛東方之美，也不是一味想創造出充塞民俗氛圍的空間。她的混搭，是從異國的傳統美學中，擷取出她強調的「傳統之美」精淬出一個清澄的現代主義世界。

而在她的用餐空間裡，柳宗理的餐具就發揮了結合的功能，將傳統與現代、民俗與全球性揉和在一起。不管是竹簾餐墊、取代麵包盤而用的小竹籃等，在貝里安手下展現出現代樣貌。

這種現代性跟擺在餐桌旁那幾盞由野口勇設計的燈具是一樣的。

前頭的露台上則擺著柳宗理的象腳椅，曲線彷彿是幾盞黑色的燈籠，泰然自若地在那裡彰顯它自身的存在。無論是柳宗理的椅子或野口勇的燈具，一開始將這兩人聞名全球的蝴蝶椅與〈AKARI〉介紹到巴黎的，正是貝里安。

貝里安從50年代到70年代一直與簡・普魯威共同擔任巴黎現代傳奇的西蒙藝廊（Steph Simon）之創意總監，因而趁機將代表日本新時代的世界級設計介紹給巴黎，用來妝點巴黎的空間。

對柳宗理的餐具也是這樣。貝里安注意到柳宗理的設計不但濃縮了日式美學，同時還帶有新時代的簡潔之美，因此好幾次把所有餐具都買回家使用。至今過了數十年，刀叉上的黑柄顯露出取代歲月的痕跡，當初看來大膽的創新，如今也顯得安穩沉著。

提供一個答案。

貝里安的餐桌擺設得極其簡單清爽。她生前說：「我雖然設計家具，但卻不太愛用，家具能少則少。」大概在餐桌擺設上，也是同樣的想法吧？

餐桌上的主角是料理，以及圍繞著桌子的人，餐具只是協助用餐的配角而已。因此不能太過搶眼，但也不能不起眼得令人忘了它的存在。餐具必須彰顯出菜色、讓餐桌看起來清亮，而且要看不膩才行。要簡潔中同時帶有低調的奢華。這簡直就是極簡的精神。而她選出來的，正是柳宗理的作品。

對於設計無比挑剔的貝里安所選擇、愛用，同時也不羞於拿來待客、表現的餐具，正是柳宗理的設計。

簡單來說，貝里安的選擇，並不是因為她與柳宗理維持超過半世紀以上的友情，而是柳宗理的

並不是因為有交情而愛用，
是著眼於傳統美感裡的
普遍性

「這樣才好。」我不曉得貝里安會不會這麼說，但這或許能為纏繞在傳統與革新間的無謂爭執，作品正代表20世紀的設計。

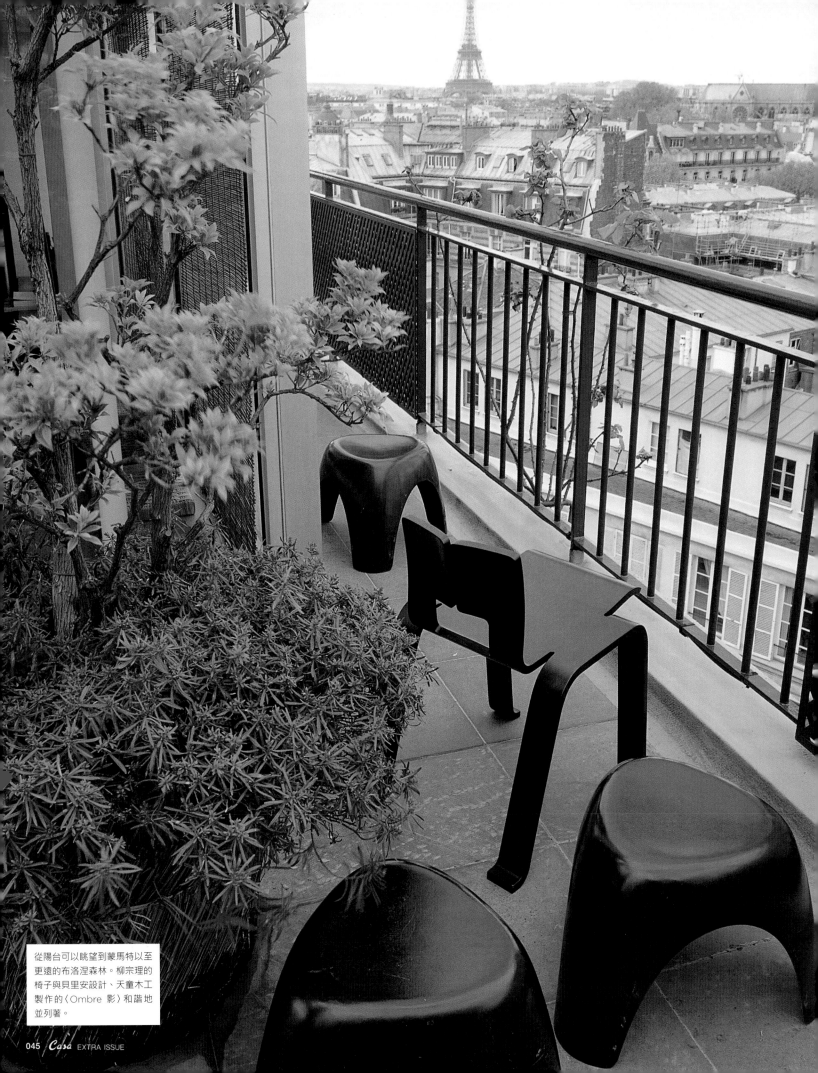

從陽台可以眺望到蒙馬特以至更遠的布洛涅森林。柳宗理的椅子與貝里安設計、天童木工製作的〈Ombre 影〉和諧地並列著。

Kuzuha New Town
Osaka

天橋
Pedestrian Bridge 1972
大阪樟葉新城

一體性設計的橋底與橋身結構非
常優美。不過很可惜的，這個連
結購物商場與停車場的天橋因為
開發之故，已經撤掉了。

photo_Shingo Wakagi

The Design Process of YANAGI

這正是柳工業設計研究會的「手工」。

一走下位於東京四谷這棟老舊建築物的樓梯，
地下室是宛如學校實習教室的柳工業設計研究會工作室。
擺滿桌子與各種道具的木地板上，積著一層薄薄的灰塵。
這兒是人跟人、物跟物、人與物近距離接觸的不可思議空間。

photo_Hiroshi Nomura(p.48), Shinichi Yokoyama text_Chihiro Takagaki editor_Kaz Yuzawa

最前方是轆轤，旁邊像一根大拐
杖的，是為了在轉動轆轤時支撐
手腕的肘架。牆壁上掛著磨削石
膏模的各種雕刻刀。

Ⓨ 工業產品的關鍵在於「模型」，因為有模型，才能大量產製出同樣的產品。鍋子有鍋子的模型、叉子有叉子的模型，就連水壺的壺蓋套或鍋子手柄處的樹脂產品，也要先做出模型。

委託柳工業設計研究會（以下簡稱柳設計）設計的生產業者，全都口徑一致地說：「那裡很花時間哦。」

聽起來半像抱怨、半像炫耀。因為這裡做出來的產品一定是令人驕傲的設計。

為什麼會花比較久的時間呢？

首先，光是「草案」這項雙方進行討論的基礎要件，就要花很久時間。

做模型、用手思考。在手上就會有答案。

柳設計並不提供設計圖等圖說，在草案階段時也是用立體模型來討論，並且是手工製作。因為「手要用的東西，怎能不用手做出來？」

中，已經徹底檢驗過了實際使用時是否順手等問題。工作室，就是實驗室。

製作等比例模型還有另一項好處，就是方便跟業主討論。比起用數據或圖說更容易讓人了解。就算看不懂圖的業主，只要有模型，就能順利地溝通。

柳宗理的理由很簡單。

椅子跟家具等由縮小版的模型做起，至於餐具等比例的模型一開始就能製作更容易讓人了解。

這些模型大多是用轆轤做出來的石膏模，一邊轉動轆轤、一邊用各種雕刻刀把一大塊石膏模削成想要的形體。由於石膏會慢慢凝固，因此這項工作也要跟時間賽跑。

「在燒製陶瓷的產品這是很常見的作法，一般陶器模型這也都是這麼做。」（柳設計·吉田守孝）

但用這種方法做出來的成品形體是一大塊白色的石膏模，因此遇到的困境是，這麼重的塊狀物無法像碗或鍋子一樣的「容器」隨意使用。

於是在這種狀況下，柳設計找到了醫療用石膏繃帶加以改良。將這種石膏塗在繃帶上的產品以樹脂補足強度，就能黏在石膏模上，等到石膏模型乾硬了之後，將模子卸下，就能呈現出照片中那種薄薄的石膏製鍋子或平底鍋。

雖然製作內側的石膏模時，還是得要用到轆轤，因此加上石膏繃帶看似多了一道工夫。可是做出來的模型輕巧，加上有繃帶的支撐，所以很堅固，因此做起模型，其實反而輕鬆許多。

不怕花時間，也不怕花腦力。

的非旋轉物體，例如鍋子的握柄等，也是用石膏來製作。製作時，先用計量器做出正確的方塊，接著隨時保持一道以上的垂直線，一邊磨削。鍋子握柄會做上許多不同長度與寬度的模型，至於哪一個摸起來最舒服，「手自然會知道」。

而餐具或杓子等不適合用石膏成形的器具，則用一塊木頭削出來。在草案階段，有時也會用紙板或聚苯乙烯來做設計的物品的思考也會更加細膩。」（吉田）

接著業主與柳設計，便利用這樣製作出來的模型不斷地討論，討論到可以繪製生產圖時，早已花了很長的時間。所以「要花上一、兩年唷。」這絕不是誇大其辭。

談到繪圖，必須以最終模型去精確地採寸，所以模型最後會很悲慘地被切成一片片五公分寬的片狀呢！

「做模型比畫圖、製作圖說麻煩五倍、十倍以上，所以對於至於那些沒辦法用轆轤轉出來

這就是傳說中的醫療用石膏繃帶。品名《plaster gips》

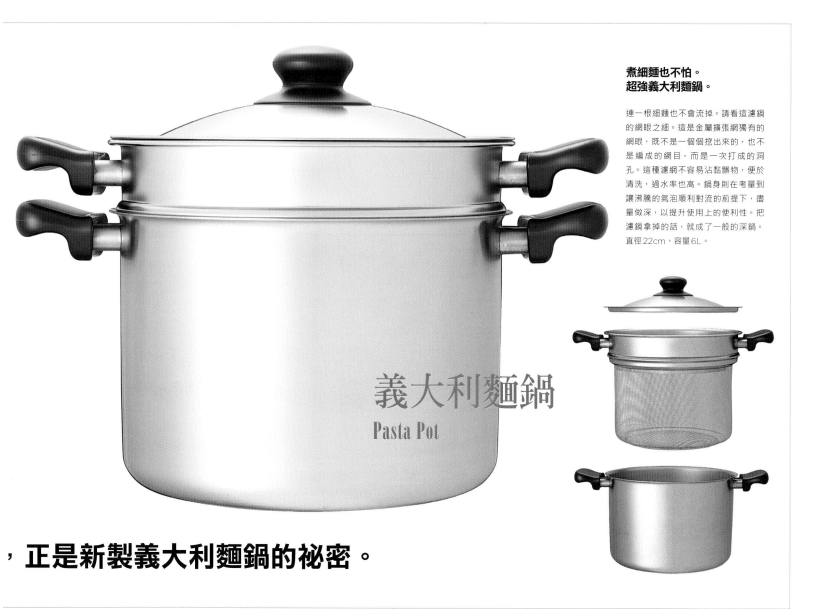

煮細麵也不怕。
超強義大利麵鍋。

連一根細麵也不會流掉。請看這濾鍋的網眼之細。這是金屬擴張網獨有的網眼，既不是一個個挖出來的，也不是編成的網目，而是一次打成的洞孔。這種濾網不容易沾黏髒物，便於清洗，過水率也高。鍋身則在考量到讓沸騰的氣泡順利對流的前提下，盡量做深，以提升使用上的便利性。把濾鍋拿掉的話，就成了一般的深鍋。直徑22cm、容量6L。

義大利麵鍋
Pasta Pot

，正是新製義大利麵鍋的祕密。

小歸小，卻很昂貴！
樹脂的金屬鑄件是關鍵。

製作手把跟壺蓋套等樹脂零件所必須使用的金屬模具，再小都要一百萬日圓，比金屬部分貴。柳設計的作法是從模型採寸，手繪製圖，因此製造商在製作金屬部分的模具時，會一邊跟柳設計討論，一邊微調。但樹脂部分為了慎重起見，使用3D繪圖。從石膏模型取得數據後，製成3D CAD圖，因此比較花錢。可是一旦數據化後，後續的細部修正作業就輕鬆許多。

最強濾鍋材料：
金屬擴張網。

又稱為有孔花鐵板，是採用特殊機器將金屬板打成菱形孔洞的產品。雖然乍看下形似編織的網眼，但其實是用一整片金屬板製成的，因此不會伸長彎曲。由於網格有形似布料網眼的方向性，因此在加工上比較麻煩，可是比編織成的金屬網輕量耐用，大片的金屬擴張網在建築工地的鷹架或滑雪場的踏墊，也當成踢落泥沙積雪的腳墊。這大概是第一個使用金屬擴張網來製作的濾鍋。使用18-8不鏽鋼擴張網。

柳宗理的廚具跟餐具在近幾年普遍了起來，其中的祕密，或許就在於它所堅持的機能與美感。我們在2000年11月訪談了柳工業設計研究會的吉田守孝。

Q 聽說柳設計的不鏽鋼系列，分成了由柳設計自己提案，與接受委託的兩種？

A 有很多甚至都做出模型，但無法做成商品的例子（笑）。目前合作方式是由佐藤商事經銷，日本洋食器製作，我們負責設計。這次的義大利麵鍋是受到佐藤商事的委託，因為他們覺得一系列做了水壺、單手鍋跟平底鍋，現在想擴張產品線的話應該要主打產品機能，比較容易銷售。

Q 金屬擴張網這種材質很少見呢！

A 我們試過很多義大利麵鍋，發現很多鍋子本身做得很棒，但裡頭的濾鍋卻都不怎麼樣，所以覺得濾鍋或許可以當成重點。現在的濾鍋大多都是沖孔型的，可是我們想做得輕一點，因此考慮採用金屬網。可是網狀成型後容易有褶痕，中間部分的強度也比較弱。

Q 不過採用建材的發想，真是讓人很驚訝。

A 其實這是誤打誤撞的結果。是在偶然間看見金屬擴張網做成的筆筒，所以透過日本洋食器的調查，發現有種碾米機的濾籃採用這項材質。不愧是大產地燕三條

連石膏模型也做成可拆組的零件。

石膏模型也跟成品一樣,做出了鍋子的各部分零件,再以螺絲鎖上。如果零件在實際的品項裡是用黏的,那模型大概也會用黏的吧?黑色零件是成品所使用的把手,以螺絲確實地鎖在鍋身上。雖然本來就應該這麼做,但也令人有些感動。成品與模型的形體似乎有點不同。鍋蓋的蓋套處,則與22cm的單柄鍋、25cm的平底鍋相同。

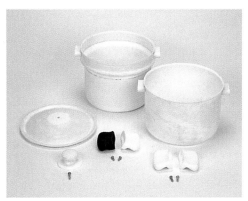

原本應用在建材上的金屬擴張網

製造商跟柳設計的往來圖說與傳真。

對柳設計或製造商來說,製作濾鍋所使用的金屬擴張網都是第一次嘗試的材料,因此一開始並不知道這種材料在加工時會容易歪斜或出現皺摺,對於成型方式也不清楚,只能不斷嘗試、發現錯誤。結果這個鍋子的往來圖說與文件的數量是柳系列中最多的。最後決定配合材料的特性去改造金屬模具。但當製作方式確立下來後,製造商欣喜得不得了,因為製程變得很簡單了。

從上圖的石膏模型翻模而成的金屬模具。

正從150噸油壓沖床,壓製義大利麵鍋的金屬模具。已經可以看出鍋底部分的形狀了。採用特殊鋼製作,上模(雄模)跟下模(雌模)組成一套。重量加起來有200公斤。工廠裡的一個角落裡擺放著柳設計研究會的模具,上頭用麥克筆隨意寫上「柳平底鍋」、「柳22公分蓋」等。雖然外行人看不懂眼前這些金屬模具,但只要想到這些都是從石膏模型翻製來的,也會感受良深吧!

(編按:位於新潟縣的燕三條是日本首屈一指金屬製器物的產地)。

我們用那濾籃去煮細麵,發現非常輕而堅固,水又濾得很徹底,於是就決定是這個了!新的材料當然有很多未知的問題要克服,可是也帶來了新的優點,若不挑戰也不會知道。金屬擴張網的熔接可以做得很漂亮,做出很美的濾鍋。

Q 這個鍋子本身是1公釐厚的18-8不鏽鋼嗎?

A 是的,其實我們希望做成三層、厚2公釐的不鏽鋼鍋。因為我們一向追求的就是耐用、基本的好產品。如果只能煮義大利麵,那就不實用了,所以外鍋最好也能當成燉鍋來用。不過單層的不鏽鋼鍋熱傳導性不佳,因此也不是最棒的選擇。我們甚至還去找了能製作多層板的廠商,可是佐藤商事不願點頭。因為做成三層鋼會比較重,價格也會貴很多。

Q 看來產品跟價格之間的平衡,永遠是創作的最大難題呢!

A 沒錯。但我們也不能一直堅持己見。以鍋柄跟鍋蓋套來說好了,如果是以我們的想法,不同用途的鍋子應該要用不一樣的零件,可是樹脂的金屬模具相當昂貴,因此只好盡量統一規格。

設計時如果以使用者的便利度為最高考量,有時會難以生產。如果執著於品質而不肯退讓,也會出現無法提供給一般消費者的產品。柳設計、日本洋食器、佐藤商事,這三者就這麼不斷嘗試極限、毫不放棄,因此才能製作出兼具美感與機能性的產品。同時無可否認地,這必定費時費工。接下來,在下一頁我們將聽聽製作者的意見。

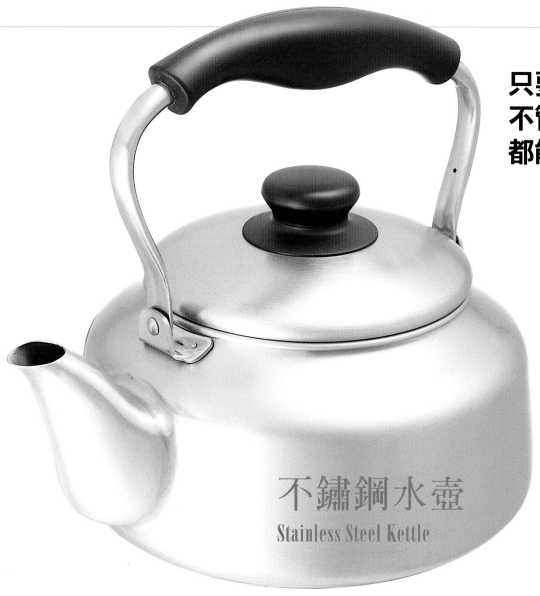

不鏽鋼水壺
Stainless Steel Kettle

只要能找到理解的人 不管什麼設計 都能實現。

在多達15間小工廠裡 經過一道道工序， 才完成這令人自傲的外型。

這個水壺連製造商都喊便宜。當初製作的日本洋食器提出7000日圓的估價，但販售的佐藤商事硬是壓到5000日圓。畢竟7000日圓的水壺誰要買？（霧面版則提高1000日圓，售價6000日圓）。這個水壺實在很費工，只有一小部分可以委由機械製造，其他無論是研磨或熔接都要由熟練的師傅手工製作。因此完成所有工序，竟然要經過燕三條這一帶的15間小工廠才能完成。熔接工廠、研磨工廠的大叔、大嬸也都做到搞壞身體，所以一個月頂多只能生產2000個。以2公升的容量來說，這個壺的壺底偏大，幽默的外型讓人聯想起漫畫《狂妄小警官》裡頭的小毛頭警官。而且會發覺用這個壺煮水滾得比較快，跟同樣底面積的2.8公升水壺相比，煮1公升時會快上30秒。這個壺底部的圓闊造形很難製作，甚至為此還改變了製造方式。

至於粗大的壺柄也是第一次使用3D CAD繪圖來製作金屬模具。當握住壺柄時，以小指為支點，壺身便會自然傾斜、倒出熱水；也可用食指輔助來控制水量。由於能夠巧妙地控制水量，甚至可以充當咖啡用的沖水壺。

在別的工廠裡，將焊接的痕跡手工磨掉。表面的鏡面拋光與消光也是手工磨製。

製作過程中最花心力的就是壺嘴的弧焊工序。

將柳設計所堅持的機能與美感化為形體的，是位於新潟「燕」這個地方的日本洋食器。其中，負責鍋子等器具的布施聰是經驗老道、深受柳設計信賴的技術人員。

Q 請問柳設計的產品在實際製作時是不是很好做？

A 一般鍋子大約三個月就能完成，柳設計的則要做一、兩年。當然他們的東西也是商品化了，不過那不算是工業產品，應該算是工藝品。工序多自然不在話下，再加上有很多變形設計，每次都要嘗試很久。算起來，那個義大利麵鍋是最接近工業產品的作品了，真令人感謝呀。不過它在商品化為止，也花了不少時間。

Q 所以成本上應該也差很多吧？

A 一般在開發新鍋子之前，會先抓出大略的售價，因此不會製作昂貴難以銷售的產品。但柳先生的情況是，他是在設計好後才估價，因此如果要追求好設計，價錢自然也貴。他那個水壺的壺蓋套真是讓我栽了跟頭，仔細看的話，那套子是上下兩部分連結起來的，但我估價時沒注意，只報了一個鑄件的價錢，所以後來也沒報告就自作主張地做成一個鑄件，看起來有點怪，然後當然被打了回票了。最後還是照著模型上的樣子做成兩個鑄件。還好那個零件可以套用在18公分的單柄鍋上，也就算了（笑）。不我還是捨不得丟掉那個失敗的鑄件。

事實上，對製造商來講，愈難的設計愈能提升功力。布施聰在提到製作上的費心與重做的往事時，口氣很開心，透露出他對於

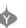

廚具系列
Cookware System

尺寸上的統一
讓成套產品更活用

柳宗理的廚具系列在尺寸上都可互相搭配使用。不但可以把濾盆跟調理盆疊在一起用，以圖中 18cm 的單柄鍋、小平底鍋來說，這兩樣產品的鍋蓋也可以蓋在 19cm 的濾盆與調理盆上。雖然不能誇張地說是大幅地提升了使用的便利性，但料理時，如果鍋蓋可以吻合任何一個鍋子，做起菜來也心情愉快。更不用說在狹小的空間裡，這有多方便收納了。精準的設計，讓人使用更不費力呢！

製作時，對於理想的雪平鍋有什麼想法嗎？

當初想的是一般的雪平鍋（註：沒有鍋蓋），但加上鍋蓋後更好用了。只要把鍋蓋跟鍋身稍微錯開一點，就能讓蒸氣從空隙間飄出，形成更好的對流效果，這麼一來，沸騰的湯水就不容易溢出。要濾水時也很方便。不過這個左右對稱的導口形狀比較獨特，並不是點對稱，因此鍋緣在成形過程中會一直往外翻，讓師傅做得都快哭了。這兩個導口在模型的階段並沒有，可是有的話，鍋身比較不容易歪、濾水時也方便，因此柳宗理便保留了這兩個導口。

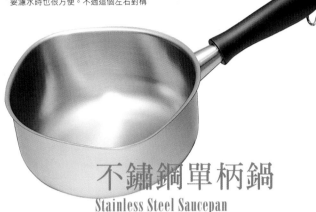

不鏽鋼單柄鍋
Stainless Steel Saucepan

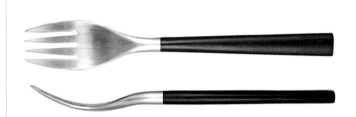

黑柄沙拉叉
Salad Fork

1982 年起的長銷品項
「最划算」第一名

黑柄採用樺木的積層強化木。目前將黑柄與不鏽鋼完美地打磨成一體的工匠，居然只有兩名而已。手拿木柄時，不會覺得冷，而黑柄與柄尖的重量也呈現出完美的平衡。搭配日式餐盤也很合適。請注意照片的柄尖呈現愈來愈薄的厚度變化，製作時，必須先將不鏽鋼厚片慢慢打薄延伸，再由鐵匠敲出柄尖的形狀。舒適的觸感，只要用過一次，連嘴巴都難忘它的質地。

柳設計這些麻煩的鍋子有著深厚的情感。他也是另一個執著信念的人。

佐藤商事一手包辦了柳設計的廚具銷售，其中，雜貨部門的古俁之宏長年負責柳設計的相關事宜，可說是同甘共苦的夥伴。

最近這幾年，柳設計的產品愈來愈齊全了。

Q 這五年來業績成長很多，幾乎是原來的三倍。一開始與柳設計接觸是在 1970 年代，當時的前社長秋元英雄會長還在雜貨部門，去委託他們設計。秋元會長就任社長後宣示「就算不以為傲的招牌商品。如今成績已成本，也要開發餐具系列」。他決心做出讓我們的「火星標誌」（以火星人為圖像的佐藤商事標誌）引經浮現了，但也因為有高層的理解，才能持續至今。其實做一個鍋子所花的幾百萬鑄件費，至今也沒反應到價格上。

Q 請問最近柳宗理常掛在嘴上的話是什麼？

A 他開始會說：「我設計一點好賣的給你們。」或是「不要再浪費資源了。」現在正致力於把鍋盆的尺寸統一，也盡量讓不同品項能共用同一個鑄件。

Q 請教今後的計畫。

A 我們計畫生產耐熱玻璃跟鑄鐵產品。柳宗理從前也有很多很棒的設計，我們想重新生產，但技術好的師傅愈來愈少了，我們只好放棄很多產品。

柳設計的廚具系列在設計、製作、販賣的所有過程中，灌注了許多人的心血，陳列於商店中。對使用者來說，它們也是我們一生都想愛惜使用的產品。

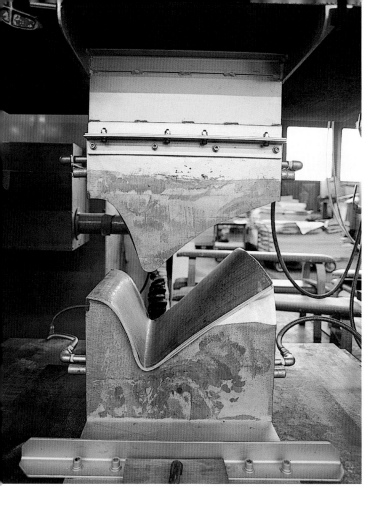

SORI YANAGI
BUTTERFLY STOOL 1954

〈蝴蝶椅〉製作流程全面公開。

被MoMA、羅浮宮等世界級美術館列為永久收藏的〈蝴蝶椅〉。就算不曉得柳宗理，只要把手掌連在一起，擺出蝴蝶椅的弧度，看的人一看就能想起來，就是這麼一把不需要依附設計者名聲的好椅子。一定也有很多人是先知道蝴蝶椅再認識柳宗理，可是誰也不知道這些椅子是怎麼做出來的，但我們想了解一下。
因此2000年11月，千里迢迢，我們來到山形縣天童市。

photo_Mizuho Kuwata text_Keisuke Takazawa editor_Kaz Yuzawa

START!

04 裁切表面使用的花梨木片。

目前天童木工所生產的〈蝴蝶椅〉使用花梨木與楓木為面材，為了使切成薄片的面材花紋在組合時能夠左右對稱，以兩片為一組製作。

01 用整根木頭削成的1mm厚堆成的木片山

〈蝴蝶椅〉用的成形合板是厚度1mm的櫸木片，利用類似削鉛筆機的巨型機器來將整根木頭削成薄片。光做出那2m長的刀片就需要極高的技術了。

03 將壓平的板芯材切成椅凳大小

將幾片壓平的1,900mm×600mm板芯材疊在一起裁切。到這一步之前，與其他產品所使用的成形合板步驟一樣，接下來才是重點。

02 將變形的木片加熱、壓平並調整濕度

儲藏在倉庫裡的木片一定會因為濕度變形，因此要用100℃的高溫一片片壓平，並保持固定的濕度，做出平整的板芯材。

06 1/2 坐在貝理安的椅子上度過下午三點的休息時間。

就在初步處理完之後，有十分鐘的休息時間。大工廠裡的電燈會全部熄滅，大家聚在一起喝茶吃點心。作業員所坐的是貝理安設計的椅子。

07 用手工木製模具修整斷面。

接下來進入完成階段。將參差不齊的板芯材依序切平，共有十處需處理。這些全都用不同的輔助木模來修整，包括與地面接觸的腳材線條在內，全都是手工作業。

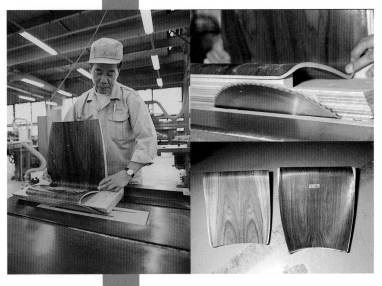

06 解開成形合板之祕！將七張木片熱壓成一塊合板。

熱壓是整個製程中最重要的環節。一般合板家具多使用木製模具，但〈蝴蝶椅〉仍維持一開始的金屬模具壓製法。曲線較多的產品以金屬模具來製作的話，可以讓熱均勻地傳導在材料上，獲得比較美觀的成形。另外為了不要讓板芯材、面材錯移，必須緩緩地熱壓。從堆疊成山的組件中，也看得出產量之豐。

08 以噴槍塗裝輸送線上送過來的零件。

椅腳跟椅面全混在一起，吊在輸送線上緩緩前進。將切整的斷面著色後，分成三次噴上聚氨脂樹脂，最後進行拋光。

05 將裁好的板芯材膠合，但只是暫時固定。

將板芯材送入滾輪中兩面上膠。〈蝴蝶椅〉以七張木片疊成一塊合板，並暫時固定上下兩面的面材。

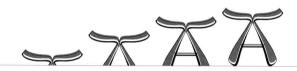

右為柳宗理送過來的石膏模型。左為根據模型製作出來的夾板樣品，上面畫了線以便後續繪製圖面。

連製造商也沒有的夢幻逸品〈壓克力蝴蝶椅〉。

柳 宗理戰後拜訪伊姆斯夫妻時，得知有一種副木（用於上下肢的復健器材）採用合板來製作。回到日本後，心想不知道能不能用成形合板做點什麼，用塑膠片無意間折出了〈蝴蝶椅〉的造形。但當時沒有任何工廠做得出那麼複雜的曲面，因此柳宗理將模型拿到產業工藝試驗場去找研究成形合板的乾三郎商量。研究了五年後，終於在1954年由天童木工進行開發。1957年在米蘭三年展參展獲得金賞，使〈蝴蝶椅〉舉世聞名。後來柳宗理曾說：「沒有乾三郎的話，就不可能完成這件作品。」

除了目前天童木工所生產的這一把〈蝴蝶椅〉之外，以前還曾經製作過大上一輪的。但除了尺寸更大之外，為了更細膩修正細節，必須重新製作石膏模。當時負責那項作業的菅澤光政，提到就不可能完成設計。」

菅澤光政（Sugasawa Mitsumasa）前天童木工開發部長，負責柳設計相關事宜。〈蝴蝶椅〉機巧的迷你板就是由他做出來的。

「柳宗理不是把工作做到一半的人，不是圖交給工廠以後就沒事了，對他來說，那才是工作的開始。而到完成產品之前是柳宗理的設計；將設計者的想法化為實體則是工廠跟職人的工作。所以不管他有什麼要求，我們都必須盡量滿足。」

這段話，讓人完全領略到柳宗理所說的：「沒有技術者的話，就不可能完成設計。」

乍看之下是簡單的結構，但要讓這隻蝴蝶飛可不容易呢！

〈蝴蝶椅〉可說是柳宗理的代表作品，在那可以感受到日本傳統之美的設計裡，竟然也受到了查爾斯‧伊姆斯影響。

HELLO!

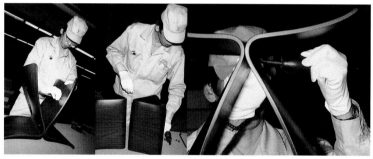

09 以螺絲與桿件組合完成的零件。

正如所見，這是非常簡單的結構。與當初設計的結構絲毫未變，概念來自於只要將十一個零件拆解後，就能把左右對稱的零件材重疊，方便搬運。

10 裝入專屬的設計箱子內送至府上。

近幾年的出貨量大增，因此也為〈蝴蝶椅〉重新設計了箱子。能在家裡收到這個箱子，真是太開心了。

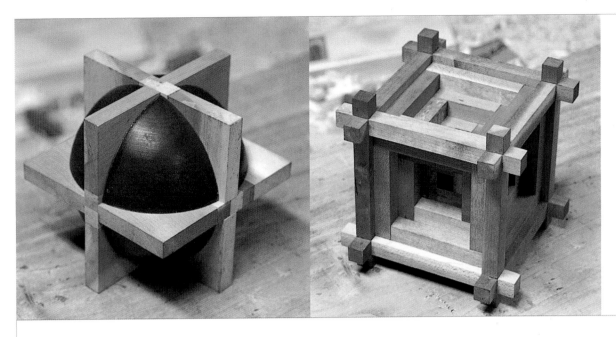

采木拼嵌（日本稱為組木細工）是不使用黏著劑或螺絲等零件，就能將木片拆組的立體積木。照片這兩個作品都是由柳宗理設計、山中成夫製作的作品。「左邊這個很有柳宗理的味道吧？不過右邊這個不太一樣？因為設計之初是沒有邊角上那些突出物的。但沒有的話拼不起來啊（笑）」真是一段很有柳宗理風格的莞爾小故事。

布魯諾‧莫那聯繫了柳宗理與采木拼嵌的緣分。

投身民藝發展的柳宗理與日本傳統工藝的采木拼嵌。
這兩樣看似本來就有關連的人與事之所以連結在一起，
其實是因為義大利平面設計師布魯諾‧莫那。

photo_Mizuho Kuwata　text_Kaz Yuzawa　editor_Keisuke Takazawa

山中成夫（Yamanaka Shigeo）山中組木工房負責人。當今幾何性的木頭拼嵌作品幾乎都是他的創作。他也是采木拼嵌創始者、木嵌名人山中常太郎的第四代嫡孫。目前也製作木嵌工藝跟各種獨創的祕密盒。http://dento.gr.jp/yamanaka/

在不景氣大國日本，居然有人前半年的時程都被訂滿了，還有著令人羨慕不知怎麼應付絡繹不絕的訂單與演講邀約的煩惱。那就是傳統工藝：采木拼嵌。

「其實最近拚命推掉採訪，但如果提出柳宗理的名號，我就沒辦法拒絕了。」

采木拼嵌創始者傳下來的「山中組木」第四代傳人山中成夫先生，笑著這麼說。

「一開始的機緣是因為柳宗理去義大利的時候，拜訪了布魯諾‧莫那，結果莫那說：『你們國家就有這麼棒的工藝文化，你還來義大利幹麼？』說著把我的作品給他看。之後柳宗理就特地來拜訪我，我也嚇了一跳呀！這麼有名的人竟然來找我。那時我就只是聽他講話，什麼話也講不出來。」

之後山中成夫如果要去東京，就會去柳設計拜訪，學一點東西。說到這，他可是少數吃過傳說中「宗理烏龍麵」的人物之一。

「有一次柳宗理說要去米蘭三年展參展，叫我製作拼嵌，我永遠忘不了那時候他說：『做出不輸給歐洲的東西！』但問題是，我完全不了解歐洲。所以後來以歐洲為中心，去參觀了很多地方增廣見聞，有緣認識了卡伊‧弗蘭克。」

弗蘭克之後一直跟山中成夫維持良好的友誼，還幫他的54根采木拼嵌作品取了「清水」這個名字。

「所以當柳宗理說：『我來幫你設計盒子吧』時，我簡直是高興得不知道該說什麼？我們只懂得盡量壓低成本，根本沒想過要設計什麼盒子，所以柳宗理才會說：『盒子也很重要啊。』只是他設計得有點小啦，我只好修改拼嵌（笑）。雖然也有這段波折，但實在是很好的回憶。」

山中成夫有一段時間沒跟柳宗理碰面了，但思慕依舊。「現在（2000年11月）柳設計還是持續發訂單給我們，不過看得到這種狀態，趕都趕不完。但這本雜誌發行之前，我一定會想辦法把這些工作清掉，所以你們也要為了柳宗理做出好的書喔！」（笑）

Modernistic Design Meets Mingei

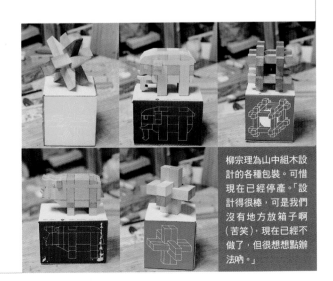

柳宗理為山中組木設計的各種包裝。可惜現在已經停產。「設計得很棒，可是我們沒有地方放箱子啊（苦笑），現在已經不做了，但很想想點辦法呐。」

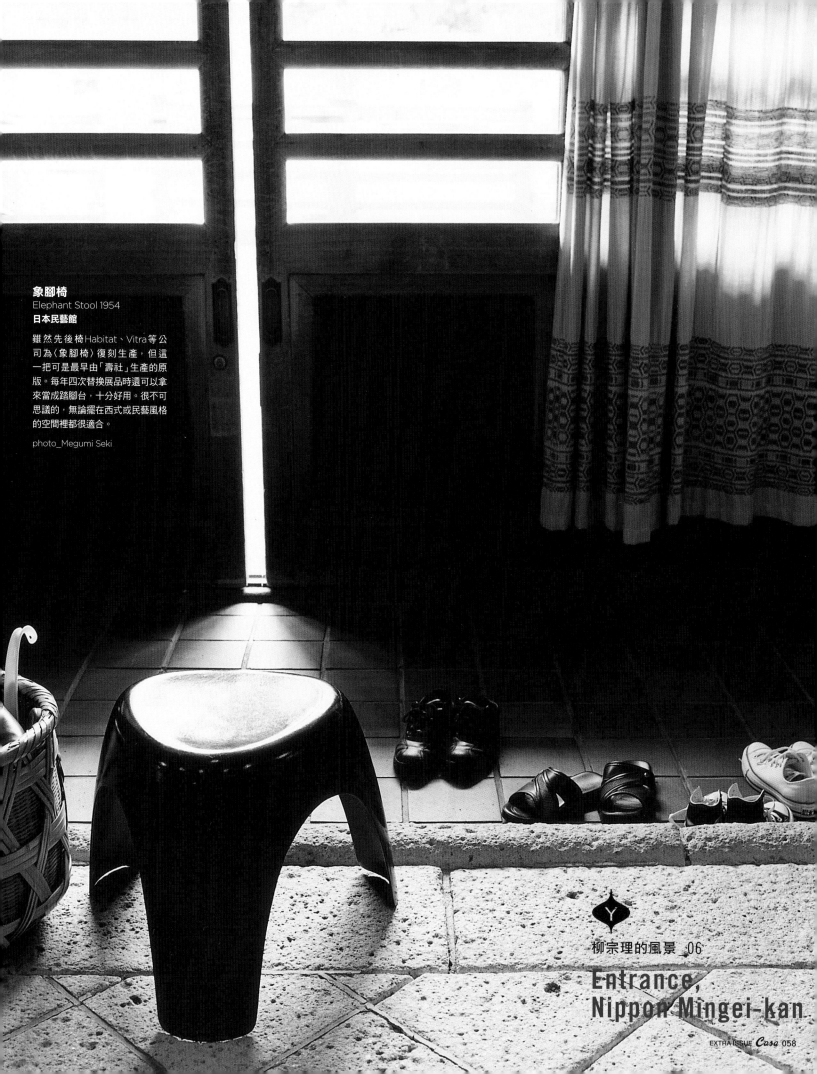

象腳椅
Elephant Stool 1954
日本民藝館

雖然先後椅Habitat、Vitra等公司為〈象腳椅〉復刻生產，但這一把可是最早由「壽社」生產的原版。每年四次替換展品時還可以拿來當成踏腳台，十分好用。很不可思議的，無論擺在西式或民藝風格的空間裡都很適合。

photo_Megumi Seki

柳宗理的風景 _06

Entrance,
Nippon Mingei-kan

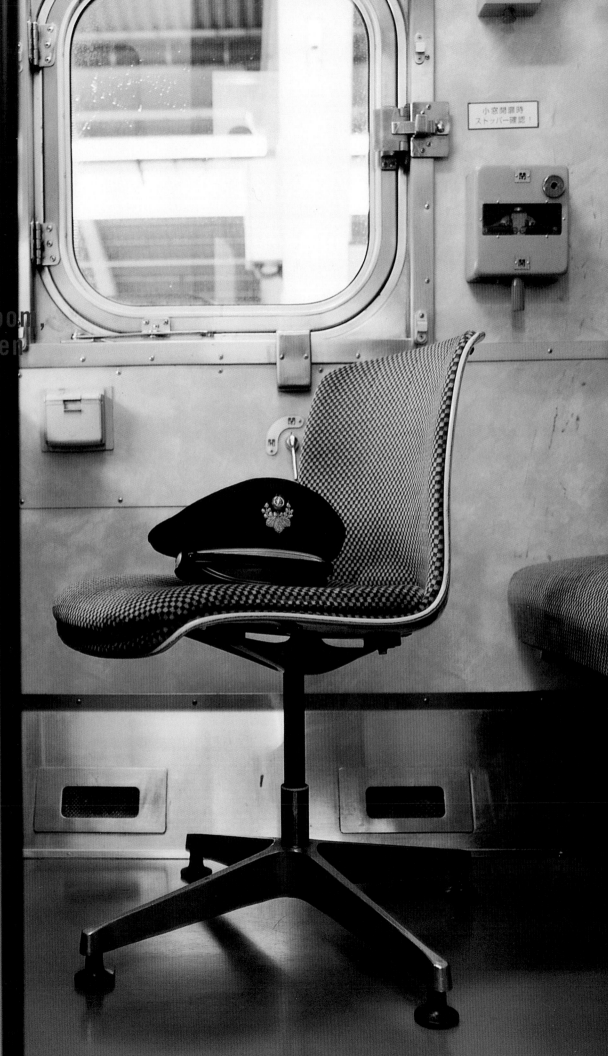

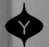

柳宗理的風景_07

Conductor Room, the Shinkansen

聚酯車掌椅
Polyester Chair 1969
東海道新幹線的車掌室

從前擺在東海道新幹線100車系車掌室的聚酯車掌椅。搭配空間而設計的椅面花紋時髦而有新意，當時也使用在其他車輛裡，據說是很受列車長歡迎的椅子。

photo_Megumi Seki

永遠的摩登花紋，再度甦醒。

photo_Yasuo Terusawa | text_Masae Wako

深

綠的底色上，馳騁著一道道瘦細的黑線。原來，這是以條碼為圖騰的織布花紋。

事情始因於柳宗理1988年於東京池袋Sezon美術館所舉辦的那場盛況空前的展覽《柳宗理的設計》。柳宗理為了創作新作品，蒐集了各種條碼來影印、放大，搭配出各種新的組合。

在Sezon美術館的展出頗獲好評，於是1989年進入了產製化。這一次不是在美術館，而是要在一般家庭裡使用也不會覺得怪，因此製作時做了一些縮小等細部的調整。染在厚棉布上的顏料散發出一股柳宗理獨特的味道，雖然一度停產，但2008年重新有新工廠取得了技術，生產出與原版幾乎一樣的產品，再度販售。

「只要有好圖案，柳先生在家裡也是馬上貼到牆壁上看得很開心。」（柳商鋪／店員）只賣布料，而不做成窗簾、椅套、包包等，是因為希望大家「不被先入為主的成品影響，能自由發揮。」

凝結了柳宗理思想的圖案裡，還縕藏著無限的可能。

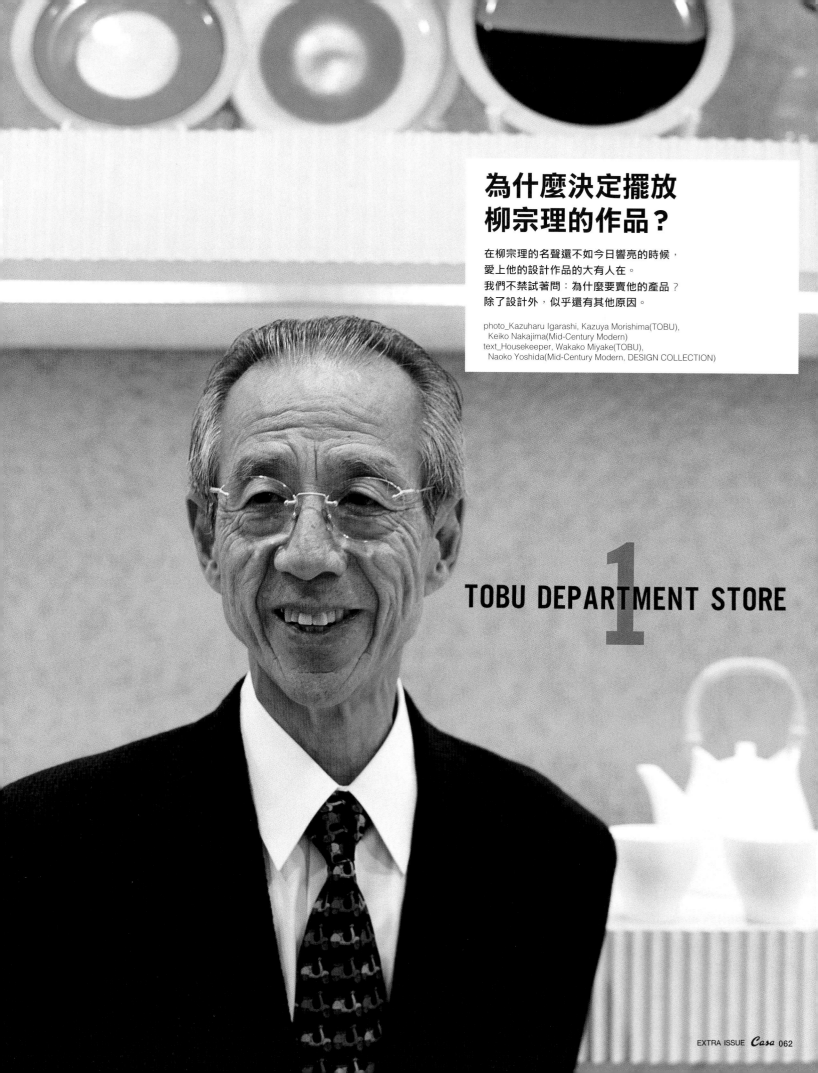

為什麼決定擺放
柳宗理的作品？

在柳宗理的名聲還不如今日響亮的時候，
愛上他的設計作品的大有人在。
我們不禁試著問：為什麼要賣他的產品？
除了設計外，似乎還有其他原因。

photo_Kazuharu Igarashi, Kazuya Morishima(TOBU),
 Keiko Nakajima(Mid-Century Modern)
text_Housekeeper, Wakako Miyake(TOBU),
 Naoko Yoshida(Mid-Century Modern, DESIGN COLLECTION)

TOBU DEPARTMENT STORE
1

Ｙ

接下來登場的這五位，對柳宗理都有深厚的情感。

在大家還沒聽過柳宗理這個名字之前，他們就已經把他的作品擺在自己的店內銷售。他們珍愛並欣賞柳宗理的作品，希望能推廣給更多人一起來使用。當然他們自己也都是愛用者。這些人之所以能受到這麼多不分年齡老少的人喜愛，這些銷售者的熱情也功不可沒。

跟柳宗理相識在54年前。

「柳先生是很有童心的人喔！」這麼笑著說的，是前東武百貨店「Design Today」的顧問梨谷祐夫。從1955年成立「松屋銀座Design Collection」時開始，與柳宗理的交情已經超過了半世紀。

「從進入松屋百貨，負責『Design Collection』那時開始，我就把自己當成一個專賣好設計的業務員。」

說起1955年那個時代，還沒人開始注重商品的設計性。當時「松屋銀座Design Collection」集合了一些對日本設計現況感到憂心的設計者：柳宗理、丹下健三、岡本太郎、渡邊力等18名設計師，開始從事啟發好設計的工作。這些設計師不但本身成為無償的評選成員，甚至也開設工業設計和生活器具的複合店（select shop）。除了義務挑選外，他們更不時到住宅區去推銷。當時負責聯絡所有事項的人，就是梨谷祐夫。

「所謂的好設計，就是在材料、機能、形體選色與價格這四樣要素間取得平衡的產品。不過以前是由銷售者去告訴消費者哪些是好設計，如今市場已經成熟了，除了上述定義外，好設計還要滿足價值感以及提供格調。」

柳宗理的作品無論是在當時或現在都符合好設計的要求。

梨谷祐夫曾在讀到一百年前為明治時代的工匠所寫的書《技藝之友》中的段落時，感佩不已並想起柳宗理。簡而言之就是「心起手應」。也就是說，創作時必須心志高遠，因為心會表現在作品中。

「做模型、削石膏、塑造。我想他那樣子一心一意、毫不妥協的態度，其實就是心起手應的表現。這是對自己很嚴格、能夠自我批判的設計者。即使做一個模型，也要花很多錢，可是他就是要貫徹自己的理念。我想他對自己也很有自信。」

在設計的根底，藏著他罕有的性格。

梨谷祐夫斷然地說，柳宗理的另一個性格特徵則是孩子氣、稚氣。

「他對什麼事都很好奇。因為不是很靈巧的人，開車技術不好，可是卻對方向盤握起來異常的興趣。對成年人來說，他都有異常的興趣。對於美的事物，包括美女在內，舒不舒服在意得很。對美的事物，路邊的小石頭就只是小石頭而已，可是小孩子卻能拿著那些路邊的小石頭，當做汽車、動物。這種一般成人不會去做的努力樣子也常在柳宗理身上看見。對於創作，存在著想像與感動、驚奇、無限的喜悅。這樣稚氣的性格，絕對存在於他設計的根底裡。」

即使讓製造業者做到哭出來也要達成自己要求的創作態度，或許也是從這樣的性格裡產生出來的吧！

「他擁有不管日本或世界上的人都會愛上他的好性格。我想這是天生的，再加上教育與成長過程所培育出來。他有一顆很美的心。跟其他設計者相比，我想他是十分少見的純粹的人。」

說到柳宗理的心志之高，連梨谷祐夫也為之驚訝。

十七年前，繼松屋百貨後，梨谷祐夫以柳宗理為評選委員，成立了東武百貨「Design Today」。他說希望柳宗理能一直設計到一百歲。

「我觀察他的生活，發現他應該是需要他母親與太太的支持與愛的人。所以今後只要繼續支持他，他就能一直設計到一百歲吧！如果他願意設計下去，我也願意當好設計的業務員到一百歲。」

Why do you recommend his products?

東武百貨店　池袋店 Design Today

● 東京都豊島區西池袋1−1−25東武百貨店池袋店6樓7番地。☎(+81)3-5951-8542。10：00～20：00。聘請柳宗理、米歇爾・德・路奇（Michele de Lucchi）、薩帕內瓦等人為評選委員，開設精選優良商品的設計專賣店。主要販售柳宗理作品中的廚具系列。

梨谷祐夫（Nashitani Sachio）曾任職〈松屋 Design Collection〉，17年前轉任東武百貨店成立的〈Design Today〉顧問，已卸職。梨谷祐夫的父親曾是柳宗理在美術學校的前輩。

*註：此篇採訪完成於2008年，受訪者梨谷祐夫先生於2011年逝世。

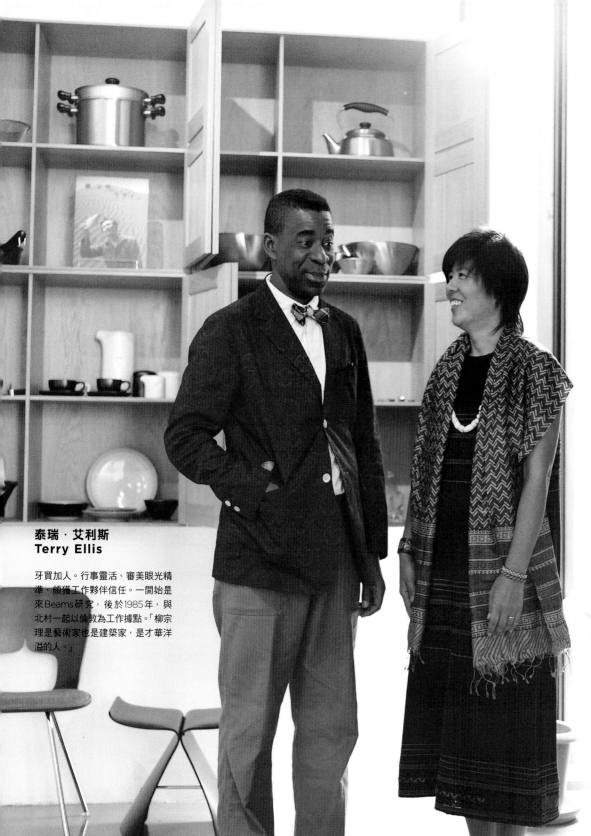

泰瑞・艾利斯
Terry Ellis

牙買加人。行事靈活、審美眼光精
準,頗獲工作夥伴信任。一開始是
來Beams研究,後於1985年,與
北村一起以倫敦為工作據點。「柳宗
理是藝術家也是建築家,是才華洋
溢的人。」

北村惠子

Kitamura Keiko ／ Beams採
購,創立男、女進口設計服飾
品 牌〈World wide selection〉
〈Lumiere〉,1994年成立家飾品牌
〈Beams Modern Living〉,2003
年成立〈Fennica〉,目前旅居倫敦。

International Gallery BEAMS

● 東京都澀谷區神宮前3-25-15 2F ☎
(+81)3-3470-3948。11:00～20:00,不
定休。家具、陶瓷器、玻璃、廚具、織品、書
等幾乎所有柳宗理的系列作品一應俱全。另推
薦沖繩民藝品、Jurgen Lehl產品、Fennica
原創系列、印度織圍巾等。

「我們打算成立家飾部門時
去研究了一下世界知名椅
子,發現柳宗理的蝴蝶椅在世界
上有很高的評價。看到那麼優美
的椅子簡直像做夢一樣,可是花
梨木版本的已經停產。幸好那時
候找到一家工廠裡還有二十張,
硬是拜託人家讓售,擺進店裡立
即銷售一空了。」

之後,很幸運地花梨木版本
又重新生產,這兩個愛上柳宗
理設計的人,開始頻繁地出入
柳宗理的事務所。

「非常愉快,也想多賣一點。
所以找資料時一找到喜歡的設
計,就會去問柳宗理。他大概
也覺得我們很煩吧(笑)。」

現在除了柳宗理的餐具與廚
具外,也經銷白瓷系列與民陶
出西窯系列。

「現在到處都看得見柳宗理的
設計了,柳宗理想讓大眾都能
平價享受優良產品的心願現在
已經漸漸實現,我們也非常開
心。」

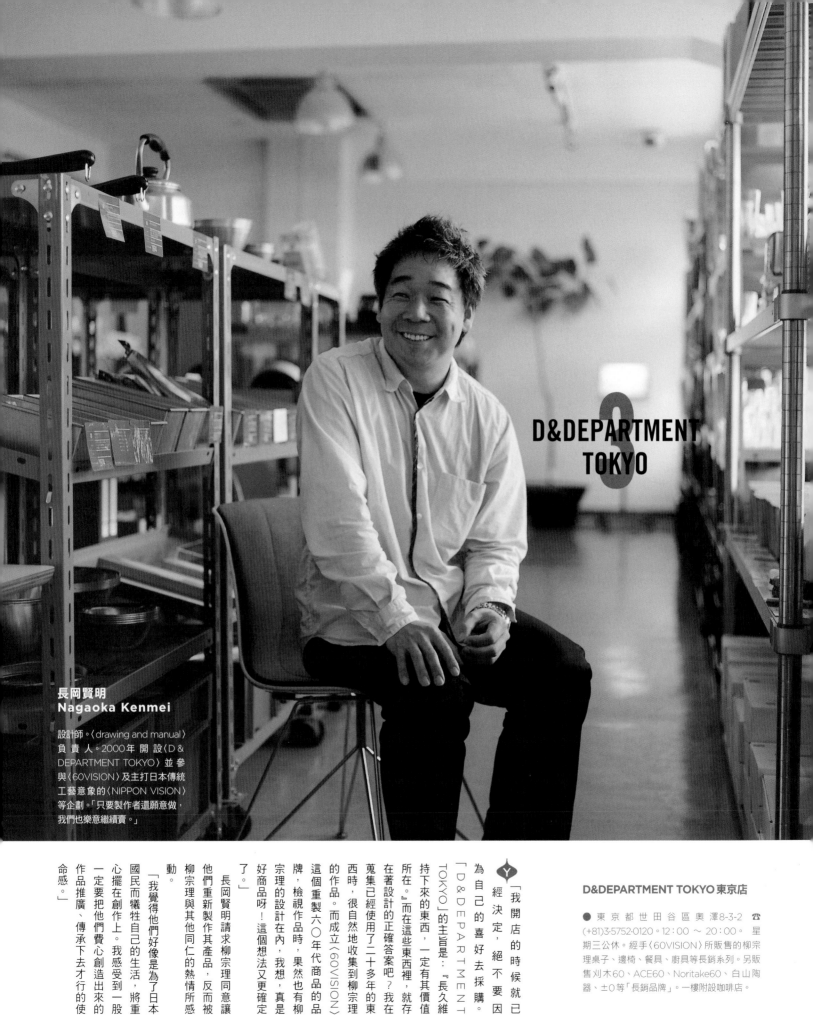

D&DEPARTMENT TOKYO 3

長岡賢明
Nagaoka Kenmei

設計師。〈drawing and manual〉負責人。2000年開設〈D & DEPARTMENT TOKYO〉並參與〈60VISION〉及主打日本傳統工藝意象的〈NIPPON VISION〉等企劃。「只要製作者還願意做，我們也樂意繼續賣。」

Y「我開店的時候就已經決定，絕不要因為自己的喜好去採購。」

「D&DEPARTMENT TOKYO」的主旨是：「長久維持下來的東西，一定有其價值所在。」而在這些東西裡，就存在著設計的正確答案吧？我在蒐集已經使用了二十多年的東西時，很自然地收集到柳宗理的作品。而成立〈60VISION〉這個重製六○年代商品的品牌，檢視作品時，果然也有柳宗理的設計在內，我想，真是好商品呀！這個想法又更確定了。」

長岡賢明請求柳宗理同意讓他們重新製作其產品，反而被柳宗理與其他同仁的熱情所感動。

「我覺得他們好像是為了日本國民而犧牲自己的生活，將重心擺在創作上。我感受到一般一定要把他們費心創造出來的作品推廣、傳承下去才行的使命感。」

D&DEPARTMENT TOKYO 東京店

● 東京都世田谷區奧澤8-3-2 ☎ (+81)3-5752-0120。12：00 ～ 20：00。星期三公休。經手〈60VISION〉所販售的柳宗理桌子、邊椅、餐具、廚具等長銷系列。另販售刈木60、ACE60、Noritake60、白山陶器、±0等「長銷品牌」。一樓附設咖啡店。

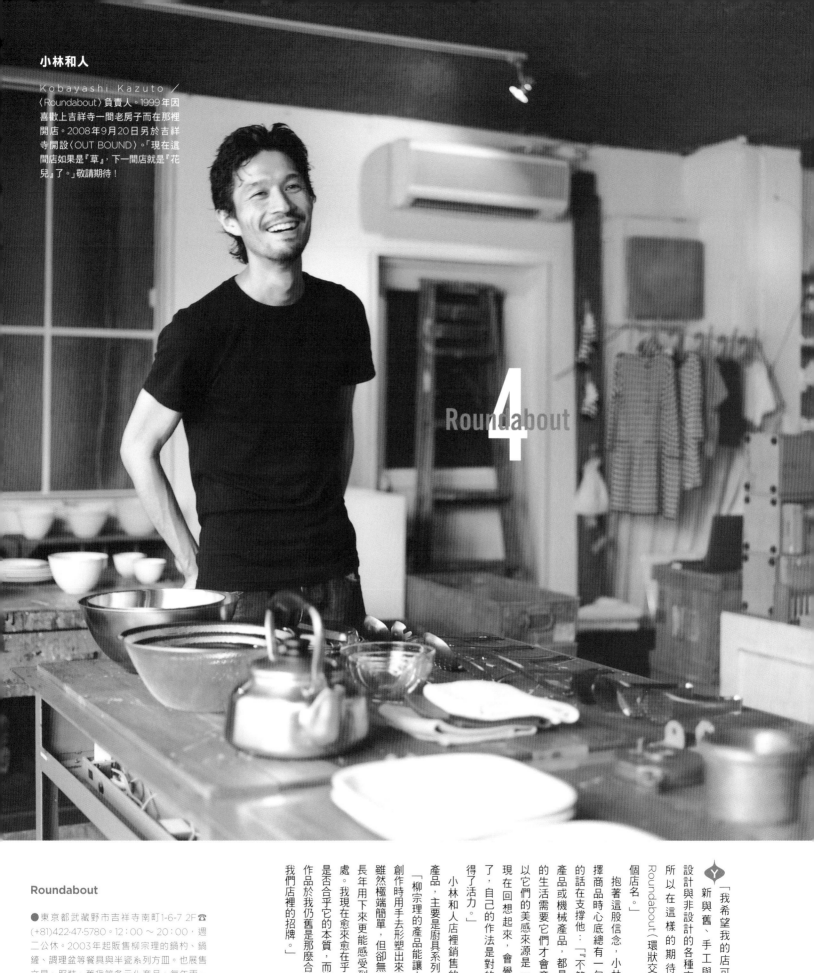

小林和人

Kobayashi Kazuto ／
〈Roundabout〉負責人。1999年因
喜歡上吉祥寺一間老房子而在那裡
開店。2008年9月20日另於吉祥
寺開設〈OUT BOUND〉。「現在這
間店如果是『草』，下一間店就是『花
兒』了。」敬請期待！

4

Roundabout

Roundabout

● 東京都武藏野市吉祥寺南町1-6-7 2F ☎
(+81)422·47·5780。12：00～20：00，週
二公休。2003年起販售柳宗理的鍋杓、鍋
鏟、調理盆等餐具與半瓷系列方皿。也展售
文具、服裝、舊貨等多元化商品。每年兩、
三次前往海外採購。

我希望我的店可以成為
新與舊、手工與機械、
設計與非設計的各種交會處，
所以在這樣的期待下取了
Roundabout（環狀交叉點）這
個店名。」

抱著這股信念，小林和人選
擇商品時心底總有一句柳宗理
的話在支撐他：「『不管是手工
產品或機械產品，都是因為人
的生活需要它們才會產生，所
以它們的美感來源是一樣的。』
現在回想起來，會覺得太好
了，自己的作法是對的，又獲
得了活力。」

小林和人店裡銷售的柳宗理
產品，主要是廚具系列。

「柳宗理的產品能讓人感受到
創作時用手去形塑出來的線條，
雖然極端簡單，但卻無從取代。
長年用下來更能感受到它的好
處。我現在愈來愈在乎一樣工具
是否合乎它的本質，而柳宗理的
作品於我仍舊是那麼合適。也是
我們店裡的招牌。」

為什麼決定擺放
柳宗理的作品？

 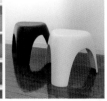

Mid-Century Modern

● 東京都涉谷區猿樂町11-8 maison代官山1F ☎
(+81)3·3477·1950。11：00～20：00，全年無休。販賣
柳宗理餐具組。還有經由店員實際使用、特別選出「適合
第一次使用柳宗理的人」容易上手的組合。
一如店名，店內陳列從五〇年代～七〇年代的眾多中世紀
摩登時期家具與雜貨。客層由十幾歲到六十幾歲，相當多
元。柳宗理作品當然是中世紀經典的代表，在此店販賣的
歷史非常久遠。店裡的人表示：「柳宗理是中世紀設計的
基本。」特別嚴選了好用的柳宗理餐具做成禮盒組，大受
歡迎。不論是剛接觸中世紀的人，還是老練的買家，都認
為柳宗理的設計是經典，亦是永遠的標準。

designshop

● 東京都港區南麻布2-1-17白大樓1F ☎
(+81)3·5791·9790。11：00～19：00，星期四公休。
店內一隅闢設了柳宗理專區，示範著美麗的擺設方法。
展售品不只椅子、凳子、餐具等，還包括出西窯與中井
窯的陶瓷器、清酒杯等。
曾從事家具進口業的老闆森先生，有感於日本市場受到
國外一路逼近，漸失自有的好作品，而開設了這家店
「介紹國內外優良、合乎現代生活的好作品」。販售許多
柳宗理的設計。「柳宗理從1950年代一直活躍至今，他
的作品與現代生活毫無隔閡，我們希望能將這位對日本
工業設計帶來重要影響之人的設計及思想，介紹給全世
界並傳承到未來。」

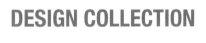

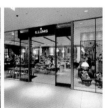

Nippon Form

● 東京都新宿區西新宿3-7-1新宿Park Tower OZONE
4F ☎(+81)3·5322·6620，10：30～19：00，星期三
公休（國定假日營業）。店內陳列著柳宗理的蝴蝶椅、象
腳椅、曲木鏡、白瓷、出西窯系列、織品等。
這家生活形式專賣店以獨特的眼光精選商品，向客人提
出「適合當代日本人生活」的各種方案。以「搭配現代人
生活的好器具，不分東西」、「具備安全性，又有合理的
價格」為主旨，展售各種由日本設計者或日本製作的商
品，柳宗理作品豐富、齊全。許多設計者都曾來過，包
括柳宗理在內。nippon@mail.ozne.jp

DESIGN COLLECTION

● 東京都中央區銀座3-6-1 7F ☎(+81)3·3567·1211。
10：00～20：00，全年無休。以永井一正、柏木博、
福田繁雄為主的選評委員，挑選展售商品。各式柳宗理
廚具、餐具與鍋子等不鏽鋼產品相當齊全。
1955年成立的〈DESIGN COLLECTION〉系列，以永
井一正為中心，由27名設計相關人士挑選販售品項。兼
具機能與設計性的好商品不分國內外，盡皆呈現。柳宗
理以前也曾擔任評選委員。相關人員表示：「柳宗理的商
品是最能表達我們〈DESIGN COLLECTION〉精神的產
品。」簡潔的調理盆、牛奶鍋等都很受歡迎。

ILLUMS NIHONBASHI

● 東京都中央區日本橋室町2-4-3 YUITO 2F ☎
(+81)3·3548·8881，11：00～20：00，不定休。銷售以
簡潔自然的「北歐現代」為主題的設計家具。展售柳宗理
的餐具、廚具、鍋類等。
以丹麥數一數二的室內設計商店「Illums Bolighus」為基
礎打造的生活風格專賣店。「享受生活」、「越使用越能感
受到設計良好」為主旨挑選的商品中所包括的柳宗理餐具
與廚具，長久以來都受到支持。行銷部門的村越先生說：
「柳宗理商品簡單、好用的特性跟北歐作品相通。造形獨
特，不管在什麼時代來看都帶有新意，能融入各種空間
裡，價格也平實動人。」

photo Kazuo Yoshida text Rio Hirai

因州 · 中井窯

江戶時期延續下來的鳥取縣民窯。1945 年開窯,以做為牛之戶燒(註:鳥取縣鳥取市河原町燒製的陶瓷)的副窯廠使用,土壤也與牛之戶無異。第二代窯主坂本實男在柳宗悅的弟子吉田璋也的指導下,學習新民藝後,一直戮力於創作誠實的生活器具。柳宗理也是在吉田璋也的邀請下,初次探訪中井窯。●鳥取 TAKUMI 工藝店,☎ (+81)857·26·2367

摩登設計與民藝的幸福關係。
Modernistic design meets MINGEI.

民藝運動曾扶植起兩處年輕的窯廠——鳥取的中井窯與島根的出西窯。
柳宗理之父——柳宗悅曾經頻繁地前往當地拜訪、支持。
時光流轉,能燒出「健康器具」的窯廠與設計師柳宗理相遇了。

photo_Shingo Wakagi　text_Chihiro Takagaki　editor_Keisuke Takazawa

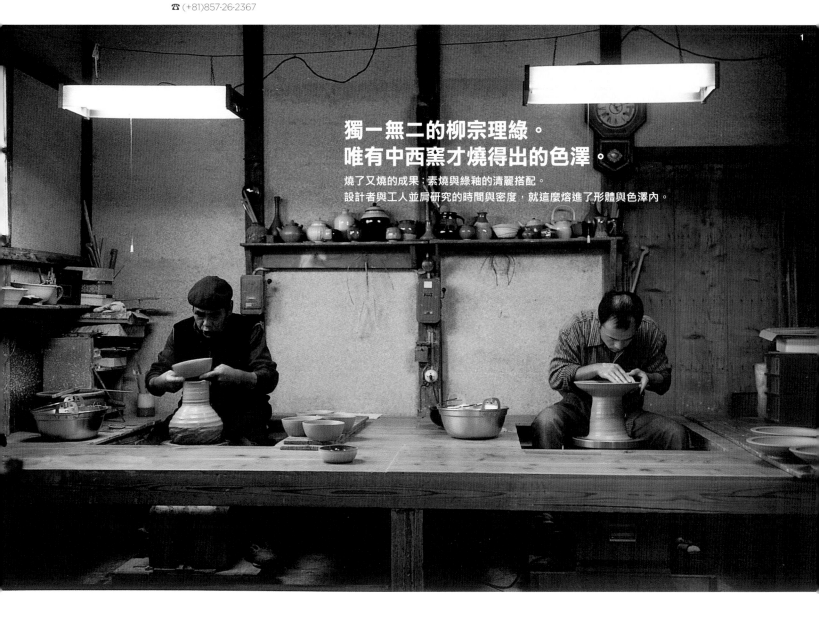

獨一無二的柳宗理綠。
唯有中西窯才燒得出的色澤。

燒了又燒的成果:素燒與綠釉的清麗搭配。
設計者與工人並肩研究的時間與密度,就這麼熔進了形體與色澤內。

Y 對柳宗理來講,山陰是與父親宗悅頗有淵源的地方。柳宗悅在盟友河井寬次郎、濱田庄司與李奇的陪伴下,多次走訪這個入門弟子吉田璋也(1898-1972)所居住鳥取地區。

吉田璋也的本業是醫生,他在工作之餘,致力於將當地殘存、正要消失的一些優良手工藝帶往民藝之路,在陶瓷、織品、染製、木工、紙藝等領域裡,創作出許多新工藝品。柳宗悅曾說:「吉田所做的事,真的讓我很感動」,給予很高評價。

促進者、設計者與工人

牛之戶副窯廠(現在的中井窯)第二代窯主坂本實男,也是吉田璋也所發掘的「工人(製作民藝品的人)」之一。

在某個炎夏的大熱天裡,柳宗理在吉田璋也的陪伴下出現在實男的工作場所。原來是「民藝促進者」吉田璋也拜託這位新銳產品設計師幫忙設計新民藝的陶瓷器皿。而把宗理帶到中井窯來。

接著在 1956 年的夏天,41 歲的柳宗理只穿一條內褲,盯著與轆轤奮戰的實男一整晚,終於創作出一件盤子,那就是最近又重新推出的「邊緣無釉雙色盤」(照片2)。黑釉與綠釉的鮮明對比出自牛之戶的「分釉」技法,這也是吉田璋也本來打算做為重振沒落的牛之戶窯的手法。至於那邊緣一圈獨特的寬帶,則是柳宗理的建議,採用「跳邊」技法,讓邊緣不上釉。

坂本實男

Sakamoto Chikao ／中井窯現任窯主。曾於縣立窯業試驗場習藝。1951年左右參加鳥取民藝協團。目前與第三代的坂本章一起過著繞著轆轤轉的日子。他羞赧地說：「其實我也沒特別教他什麼，不知不覺就……」

1 晚秋的某一天，坂本實男與章父子正在轉著轆轤，製作柳宗理的器皿。手指頭一按進偌大一塊近 20 公斤的坏土中，坏體瞬間往外擴張，器皿的形狀就出現了。黏土挖自附近一所廢棄的小學，已泡水發酵。2 燒製好的柳宗理器皿。上層為邊緣無釉高鉢。下層右邊為邊緣無釉雙色盤，左為邊緣無釉圓紋盤。另外還有酒壺、圓形套盒、咖啡碗盤、茶杯等。3 一打開門，

眼前就是登窯。4 已興建 80 年，連外露的樑也顯得黑亮的作業場「夏熱冬冷」。三和土地上開了火爐口。後頭滿滿排著各種釉藥的甕。5 堆滿了燒窯的木材，這些全是自己劈的。最近松樹長蟲，木質欠佳，很苦惱。6 正在實驗中的柳宗理砂鍋。「不曉得到底是要幹什麼用的，不過我們只是工人，做就是了。」7 當成復刻參考的柳宗理昔日作品。

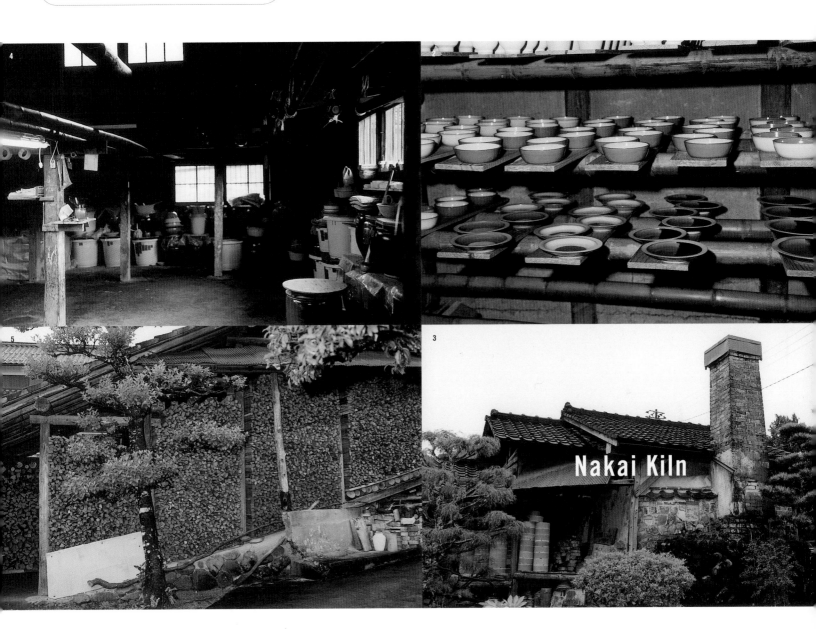

Nakai Kiln

保留素燒的質感。

「柳先生一直要我重做，做到邊緣的內側跟外側連結處乾淨醒目為止。」坂本實男說。

轆轤雖然方便做出圓柔的器皿，卻不容易製作出乾淨、俐落的線條。可是柳宗理討厭東西不乾不脆、看起來像一個沉重的曖昧的形體，因此要求「盛菜的內側線條要渾圓、外側要直。」

一般用轆轤成形的作品，外側會配合內側修飾，可是柳宗理的要求是內側與外側要相反，因此很難用轆轤做出這種形體。

父親柳宗悅一語成真

這是一個奇妙的日式盤子。邊緣樸拙的素燒因為加進了清麗的線條而一下子變得為摩登。就算當成西式盤子使用也沒問題。

1931 年，柳宗悅曾經見證過牛之戶重新開窯後的初窯典禮，當時他看了分釉的技術後，說：「這將來一定能成為牛之戶留名之藝。」

沒想到，這句話竟然一語成真。如今這樣的情況，相信無論柳宗悅或推動的吉田璋也一定也心滿意足吧！

7

當初創辦島根縣出西窯的，是一群與陶藝毫無淵源的十幾歲少年。他們受到柳宗悅的著作《私心夙願》的感動，前去拜訪同是島根縣出身的河井寬次郎向他請益，決定從製作日常餐具開始。但真的對走這條路不再感到徬徨，卻是在柳宗悅於1951年前去出西窯參觀之後。後來，他們接受濱田庄司與李奇的指導，漸漸地打開了民藝窯廠的名號。

開著愛用的吉普車登場，又只穿著一條內褲。

比較令人意外的是，柳宗理第一次到出西窯卻是緊跟在他父親身後。當時的創辦人齊聚一堂，開心地聊起當時情況。

那是在1962年的夏天，柳宗悅過世後的隔年。大家心想，柳宗悅的長男不知道是多厲害的大師，緊張地把窯廠內外打掃得乾乾淨淨、靜待貴客臨門。沒想到「柳宗理自己開著吉普車來，一到了就說：『哇，好熱哪！』說完脫了外套、又脫了襯衫、褲子，最後只剩下一條內褲，然後喊：『好！來幹活吧！』」哇，跟這樣的人什麼話都可以聊啊！於是初次見面，大家就卸下了心防。

柳宗理來訪的目的是要製作宗悅的骨灰罈。當時他拿來的石膏模型，現在還珍藏在出西窯裡。對於成品極為滿意的柳宗理，當下就訂了包含自己在內的十個骨灰罈要給家人使用。之後他不時探訪出西，也曾親自設計、他也曾拿別的窯廠燒製的碗

3

4

2

民藝與設計、手工與機械生產。
將父子連結起來的出西窯。

戰後立即履行民藝理論，一路製作大眾器皿的窯廠工人。
他所見到的柳宗悅與宗理，踏上同一條相連的無形之路。

出西窯

1947 年夏天，出雲大社東邊五名童年玩伴一同創設了這家窯廠。大家都是農家的次男、三男，受到柳宗悅著作《私心夙願》中所說：「平凡工匠以當地材料所做出來的實用器具裡，蘊藏著溫潤與深厚的美感。」所激勵，付諸實踐，深獲當時眾多民藝運動者的賞識。出西窯一直以共同體的形式經營，作品上不註記創作者名號。●出西窯 ☎ (+81)853·72·0239

盤來，但絕不會叫出西窯模仿。他認為舊東西是屬於舊時代的作品，不管做得再好，都不適合拿來仿製用於現代。

連起柳宗悅與宗理的無形之路。

「常有人對比他們說父親推崇手工、兒子卻做機械生產，可是在我們眼裡，他們是在同一條路上。因為柳宗理設計的湯匙、叉子、鍋子等全是手做設計呀。」

父子兩人看到簡單而美的東西時，也有一樣的反應，都是單純地開心著：「好東西、好東西。」一開始大家會摸不著頭緒：「到底，是好在哪裡？」

而且，兩人若對做出來的東西不滿意，也是直截了當地否定。在技術相關問題上，柳宗悅雖然會叫出西窯的人去問河井、濱田，但他看到出西窯把無色彩的作品上色後，卻嚴厲地斥責。柳宗理也是，當他看見無紋的方缽上畫繩文圖案，不假辭色地說：「你們幹麼多此一舉？」兩人都說過：「不需要的東西就不要多做，令人不舒服！」

那當下，眾人不禁自省為了銷售而做出迎合大眾口味的行為，重新想起民窯出西的原點──創作出健全而耐用、讓人感覺清爽、造形簡潔的好器皿──並再次振作。

「不過，柳宗悅跟柳宗理所喜好的簡潔設計，卻賣不掉、賣不掉呀。我們立志為了群眾而做，但群眾卻不是那麼容易接受這樣的東西。不過我們會堅持下去，老師們那麼堅持，我們也不退縮。」

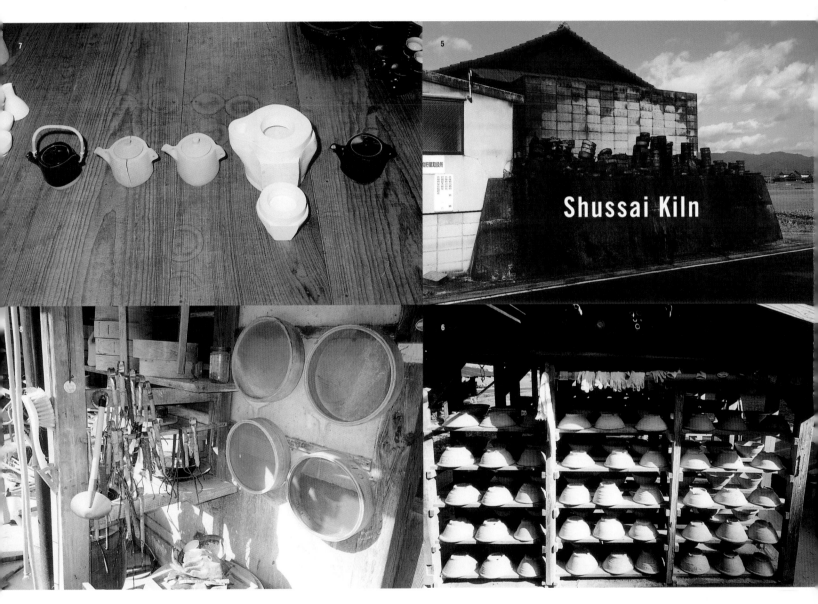

Shussai Kiln

多多納弘光

Tatano Hiromitsu／出西窯廠負責人。當看到出西年輕的一代也自然地接納民藝精神，便開心地暢談不已。「沒有圖案的東西很難做，因為沒有別的花招去欺瞞別人眼睛，所以形體一定要美。」

1 像木頭校舍的工作場，本來是舊米倉。每天有很多工匠進進出出。2 柳設計送來石膏模型。3 多多納先生就是在這裡工作。他用的是用腳控制的「腳踢轆轤」。前方擺著他從1962年以來所負責的柳宗理方盤與石膏模型。「我很喜歡這些形狀，很簡單，正是我們出西窯的起點，也是我們的目標。」4 剛把成品從窯裡拿出。上方的窯還熱得跟桑拿一樣。出西窯每年四次燒窯，一次燒製將近6000件。5 堆疊在工作場所後方的匣鉢，燒製時要先把器皿放進匣鉢裡燒，以免燒製物彼此重疊，再擺進窯裡燒。6 為拉坏時使用的黏土所燒製的素燒器。7 柳宗理在京都五條坂窯裡燒製的黑壺於2004年委託出西窯重新製作，但出西窯專精轆轤，不擅用石膏模，因此宗理曾經遲有不滿意。8 作業場所擺滿了工具。9 柳宗理設計的骨灰罈模型。

雜誌《民藝》的封面設計
出自柳宗理之手。

唯一介紹民藝的雜誌《民藝》。這是由柳宗理擔任會長的日本民藝協會所做的刊物,基本上每月一日發行,刊行3000本。這本雜誌汲取了柳宗悅於1931年出版的夢幻雜誌《工藝》的精神,1951年發展成今日的型態。主要介紹日本各地民藝館的資訊與民藝作品,並以大量圖說與照片分享柳宗理的座談會與遊記等。封面設計從1978年9月~2006年為止,皆由柳宗理親自設計或挑選照片,做了超過335件封面設計。這些雜誌是讓人藉由柳宗理來認識民藝的寶山,目前民藝協會仍有若干過期雜誌,除會員外,有興趣者也可購買。單本850日圓,訂購一年含運費為10,500日圓。請洽／日本民藝協會,☎ (+81)3・3467・5911　http://www.nihon-mingeikyoukai.jp

別冊:柳宗理著《新工藝／生之工藝》
重新收錄柳宗理在1984 ~ 1988年於《民藝》所寫之專欄與照片。內容從棒球到雅各布森的椅子,是柳宗理精選的42項物品。

Booket "The Unconscious beauty of Everyday Objects"
Sori Yanagi's 42 essays on the beauty in everyday objects.
His selection encompasses a supervising range from a baseball
to a Jacobsen chair. 52 pages with complete texts in English.

from 1984 to 1988

大藝出版
BIG ART press

01 02 03 04 05 06

01. Enameled Casserole

The rounded square contours of this casserole, cast inside in white enamel and outside in black, expresses a stability and warmth well suited for dining table use. The stand with wisteria vine-wrapped handles allows for easy carrying while it is hot. A pair of wooden handles inserted on each side (not shown) are used to lift the casserole from the oven and place it on the stand. The stand is made of wire shaped to fit the bottom half of the dish, wrapped with wisteria vine, and attached to four teakwood legs. Since most enameled castings are mass-produced, I think this casserole is also cast from a mold, but I do not feel the coldness found in many machine-made products. Moreover, the stand's handcrafted feel gives it further softness and warmth. Whether it is hand-made or machine-made, this casserole has a robust, splendid design that takes the demands of daily life today into consideration. It also alludes to aspects of traditional Scandinavian design. Tradition is not necessarily simply maintaining styles exactly as in the past. Tradition should be passed on by honestly creating objects corresponding with changes to one's environment. I think that would be the true living *mingei* of today.

02. Braun Calculator

This is a wonderful example of today's everyday objects. Although it is a machine that demands great precision even in this age of machines, in it one sees not the coldness of machine-made products, but rather a human warmth no less than that of hand-made products. In addition to being easy to read, the keys have a modest size and plump shape pleasant to the touch, and are comfortably spaced. Each type of key has a color suited for its purpose. Its simple and clear layout gives it an affability that exudes excellence. As an everyday object it is a truly lovely desk calculator. Both the body of the calculator and the cover (left) are made of ABS resin (acrylonitrile butadiene styrene), a flexible, durable material with a soft, pear skin-like texture. Lately, probably due to excessive competition, many calculators have flashy designs that look cheap. Trendy solar ones especially are flimsy and look shoddily made. This calculator on the other hand is really excellent. Regardless of whether it is hand-made or machine-made, it stands as a product of complete reliability rarely found, and that should be considered a proud accomplishment of our age.

03. Wilkinson Hand Pruner

These are hand pruners for roses by Wilkinson. It is said that an Englishman's dream is to ride a Rolls Royce, to smoke a pipe of Dunhill, and to prune roses with Wilkinson pruners. Needless to say, they are of the highest quality. Pushing the white button on the pruners releases the spring inside the joint, opening the handles widely and allowing one to cut branches easily simply by squeezing their handles.

The upper one has a black knob that allows three settings for the width of the handles. I cannot find such carefully designed hand pruners as these with the easy-to-grip handles, and beautiful streamlined blades. I think this exemplifies durable products for lifelong use.

Among many machine-made products that are commercialized and losing honesty, these hand pruners are a rare example of sustained craftsmanship. Therefore, I think the *mingei* spirit still thrives in these shears in modern times. I would like to ask you to exercise tolerance and forthrightly recognize good qualities in products, whether they are hand-made or machine-made.

04. Shade for Wall-Mounted Lamp

This is a lampshade made by Le Klint of Denmark. One can adjust the arms and change the angle of the lampshade as desired, making for a conveniently designed lamp. The shade is made of plastic sheet with stain-resistant coating. All Le Klint lampshades have precise machine-made folds like a bellows, which give the lampshade a clean yet warm look. The teak arms bear a sort of warmth that crafts have, making the lamp all the more human and wonderful. This lampshade entered the market just after World War II. Since then, it has been cherished by everyday people. It has also been included in collections of several museums around the world. My father Soetsu Yanagi bought a lamp with this lampshade when he visited the United States of America for the first time after World War II. I am often disappointed with today's chaotic world filled with inferior goods. However, I am much encouraged by this lamp in its healthy inspiration and use by the masses to this day. I feel all the more pleased when I see something that might encourage future dreams like this lamp.

05. Wegner Chair

This is a chair from the new collection of Hans Wegner, a famous Danish designer. He grew up in a family of wood furniture craftsman, so he had extensive experience in learning how to cut, plane, and finish wood. He has created many chairs with quality craftsmanship. They are comfortable to sit on, handy and light to carry, and very durable. He does use machines, not to produce great quantities but to improve the quality with cutting edge technology. Since Europe has a longer tradition of chairs than Japan, their quality is naturally superior to ours. Although this chair was created to suit life today, in its modern semblance I recognize some natural and well-rounded lines of traditional Danish design. I believe that the *mingei* spirit lives in this chair. Now we use these chairs for the staff of the Japan Folk Crafts Museum. Please do not hesitate to come and see them yourself.

06. White Porcelain Sectioned Dish

This white porcelain square dish has four sections convenient for serving sweets, nuts, seasonings, and other things. Of recent Finnish design, this plate was formed by press casting, resulting in a clean form. The tip of each inverted pyramid forms four legs supporting the plate, giving stability. It has no decorative patterns but a simple white, refreshing form. The beauty of plainness, particularly the beauty of white may be said to express modernness.

Most of the modern industrial arts of Northern Europe shows traces of traditional Scandinavian crafts inherited from the past. Nonetheless, they continue to create something new and modern, so I cannot help but admire them. It seems to me that these new creations further glorify the tradition. I think that such true creation that glorifies tradition would be the best way to pass on the *mingei* spirit to future generations.

07. Chemex Coffeemaker

After spreading a filter inside the upper part of this coffee maker, you spoon freshly ground coffee inside, pour hot water, and let the hot coffee drip into the bottom. Coffee lovers believe this is the best way to make tasty coffee. The coffee maker has a wooden cover tied with a thin strap.

The cover provides insulation so that you do not feel heat in your hand as you pour the coffee. Moreover, the texture of wood and leather adds warmth to the cold image of glass, together creating an enviably superb design. When my father Soetsu Yanagi went to the United States soon after World War II, he was invited to Mr. Eames's home. There, he was served coffee with this coffee maker, and was so impressed that he bought one. Since then, I have been using it. It is said that the chemist Schlunbohm devised this coffee maker in his laboratory during the war. To this day, many coffee lovers around the world use it. I find a happy encounter between *mingei* spirit and new design in it. It is a work that gives me hope for the future.

07 08 09 10 11 12

08. Ice Cream Scoop

This is a spoon designed to scoop ice cream and serve it on a plate. It is made of aluminum, functional, easy to use, and solid. To prevent the handle from being too cold, antifreeze is sealed securely inside it. The simple yet strong form gives us a healthy impression comparable to that of traditional agricultural implements of the past. Even a machine-made object can have such wonderful beauty if its creator has craftsmanship. In other words, I would like you to see that *mingei* spirit lives in it. This scoop is in fact recommended by the Museum of Modern Art in New York as a quality product. Although I introduce high quality machine-made objects each time in this article, I never intend to deny handicrafts. On the contrary, I believe more than anyone else that it is in this machine age that we absolutely need handicrafts. I will explain my beliefs more in following issues. However, let me repeat that I would like you to be open-minded and candidly recognize beauty whether in handicrafts or in machine-made products. I sincerely ask people engaged in the world of *mingei* to do this.

09. Jacobsen Chair

In an armchair on which to sit and rest, physical comfort is indeed important, but I furthermore desire a humanly warm one on which people can rest body and soul peacefully. This chair is called "Tulip Chair," which Jacobsen, a famous Danish architect, researched in depth and completed in continued cooperation with engineers. It impresses us with its simplicity, gentleness, and dignified stability.

The seat, the backrest and the arms are made of a polyester sheet molded into a shell-like form, wrapped in plastic foam as shock absorbing cushion, and covered with soft, coarse wool. It is quite a warm and fluffy chair, with revolving aluminum legs set on casters. When I sit on this flowerlike chair, I feel very calm and composed like a Buddha meditating on a lotus seat.

Some might believe that every machine-made product gives a cold impression. When I see this machine-made chair warm as a Windsor chair, however, I am encouraged to believe that *mingei* spirit can flourish in the coming age, appearing in different and unconventional ways.

10. Desktop Tape Dispenser

Cellophane tape is so convenient that it is used everywhere nowadays. This desktop tape dispenser made in Denmark has such a superb design that it is now recommended for the collection of the Museum of Modern Art in New York. It is made of aluminum, with a black frosted surface. Heavy enough to stay put when cutting tape, it is very practical, and shows a soundness in design true to its utilitarian purpose. The shape was cast, but the finish was done by machine so that it has the cleanness and simplicity expressed only with machines. I am convinced that machine-made products have a particular beauty that handicrafts never had, whereas handicrafts have their own particular beauty. Handicrafts are indeed beautiful. Nevertheless, when copied and manufactured by machines, the products never accomplish the beauty of the original. The opposite is also true. I think there is no difference between the two in terms of beauty and value. When I brought up a calculator, some readers were very offended, as I had predicted. I find them good-natured elderly people whose adamant conservatism extended to using abacuses even now. They probably never noticed that there are so many everyday objects made by computer technology. But like a river, it is absolutely impossible to reverse the flow of time. Their own grandchildren will pave the way to the future using even more computer technology. As I have said many times, I never intend to bluntly deny the value of the abacus as a handicraft. I only sincerely wish to inherit the beautiful spirit of our ancestors who have created innumerable wonderful handicrafts in their everyday life over the course of our long history, and to construct a new world. The past and present exist for the future. Otherwise, the Japan Folk Crafts Museum would merely be a cemetery for handicrafts of the past.

11. Shussai Kiln Oval Dish

This is a small oval plate made in Shussai Kiln, Shimane Prefecture. Its moderate depth is useful for serving foods. This plate, a true handicraft, exudes warmth enriching our modern life. As you know, Shussai Kiln has been mass-producing a variety of practical ceramics for life today entirely by hand. While most ceramists today are pursuing paths as professional artists, those of Shussai Kiln faithfully inherited the spirit of Soetsu Yanagi, the founder of the *mingei* movement, and produce everyday objects unpretentiously without regard for honor or fame. It is the very thing we should call the new industrial crafts of today. I cannot help being grateful from bottom of my heart to the five comrades who started this kiln just after World War II and have been conscientiously creating products for the needs of society.

So far, I have introduced mainly excellent objects among machine-made products, because I intensely desire most people interested in *mingei*, who remain stubbornly skeptical toward machine-made products, to recognize that there are also excellent works among them. On the other hand, I have repeated at every opportunity that handicrafts are of course absolutely necessary for our life in the machine age. It is also true, however, that few excellent objects remain today among handicrafts as well as machine-made products. Still, the Japan Folk Crafts Museum displays the most excellent crafts collected from around the world, even though many of them are of the past. Walter Gropius, who proposed an ideal advent of the machine age, left the following words when he visited the Kurashiki Folk Crafts Museum in Okayama Prefecture. "The Kurashiki Folk Crafts Museum is an important guardian for all of Japanese culture, for it has collected beautiful Japanese handicrafts not only to appreciate as historical heritage, but also to stimulate new creativity and encourage the modern ways of production."

12. Evaporating Dish

When I visited Mr.Charles Eames, respected almost as a god of design, the interior of his home was decorated with a number of folk art works collected from around the world, some of which are used nicely in daily life. The house built of steel frames and glass was very modern yet matched well with the handicrafts. One can only speak of the wonder where his cheerful and pleasant life style presented warm hospitality to guests. Then, when Mr. Eames himself served us coffee at teatime, I saw this evaporating dish that he was using as sugar bowl. This rather plain dish, usually utilized for chemical experiments, he remarkably diverted for daily use. I was unexpectedly fascinated by its neatness and cleanness. It was designed neither by a professional designer nor by a ceramist. While being improved for practical purposes in laboratories over time, its resulting shape has been clarified and refined. This is a perfect example of "anonymous design," which has spontaneous beauty. Most of today's products have intentional design that strongly betrays the designer's individual tastes. This dish on the other hand does not embrace such peculiarity but achieves a wonderfully pure and clear form. It would not be wrong to say that this dish exemplifies what *mingei* theory calls "peerless beauty" or "absolute beauty." I wish those who cherish *mingei* might step beyond conventional antiquarianism to the bright future.

13 14 15 16 17 18

13. Inkpot Holder

Before World War II, my father Soetsu Yanagi used to write with his favorite fountain pen and sepia ink. On his desk he placed a red wooden container for a glass inkpot. It had a well-rounded shape that impressed me in childhood. After a while, it disappeared without my noticing, and I had completely forgotten it. Recently in Milan, however, I found a container that looked exactly like the one I saw on my father's desk. Although it was not red but a natural wood color, I felt my father's gentle warmth, so I bought it immediately and cherished it ever since. When picking up the lid, I feel its indescribably comfortable texture in my fingers. Inside is a bottle that would be useful as an inkpot, but removing it, one could use it as a holder for cigarettes or pins. Although this wooden container is made with a lathe, it has a warmth like handicrafts, probably because of the natural texture of wood. Kanjiro Kawai, a great ceramist, would say that machines were extended hands, so to speak. Indeed, I wonder if it would be unnatural to think of hand-made and machine-made things separately. Whether hand-made or machine-made, the beauty is the same. In other words, one could say that in the world of absolute beauty, the differentiation between hand-made and machine-made would dissolve naturally.

14. Ice Axe

The ice axe is an essential tool for rock climbers and alpinists. One end of the head is a pick with a cusp to bore holes, and the other is a flat blade for digging footholds. The balance of the head and the long, šlender shaft bears remarkable beauty. Climbers also use ice axes as walking sticks, gripping just under the head and planting the iron ferrule into the ground. The quality of this tool affects users' lives so directly that extreme function-ality is pursued, excluding anything super-fluous. Since there is no room for the designer's intention to intervene, it appears quite spartan. It might be called as a true example of pure anonymous design. In other words, in this the *mingei* spirit clearly culminates. Con-sidering the stern beauty of the ice axe, we recognize that our likely indulgence in anti-quarianism is narrow-minded and ridiculous. This ice axe exemplifies the latest industrial art living in the modern age.

This ice axe is made in Switzerland, which prides itself with the longest tradition of mountaineering. There are indeed ice axes made by Japanese makers, though they feel commercialistic and unbalanced in design. One is conceived in terms of human lives, and the other for profit; perhaps here lies the origin of that difference.

15. Leach Pottery Bowl

The Leach Pottery of St. Ives, England pro-duces not only artistic works designed by Ber-nard Leach but also dishes for the mass mar-ket in the United Kingdom. These dishes are produced by young pottery apprentices. The pottery's motto is to teach students to leave behind their egos in their works as much as possible and to acquire the most essential, basic knowledge and skills, such as the utility, materials, and science of pottery. In Japan Leach found and studied the beauty of *mingei*. Now, he endeavors to adapt himself to the *mingei* spirit by mass-producing common-use dishes. It seems to me that some indus-trial artists today tend to only pursue their own artistic expression because of their desire for success and fame, and to forget to serve the users of their works. I think this corrupts their creativity and work. This slipware bowl was fired at high temperature, and is very solid. The outside is brown, the natural color of the clay, and the inside is the sober yet refined gray of ash glaze on black iron glaze. Both of the color and the form create a pristine beauty. This example of new industrial crafts impresses us with its un-assuming simplicity.

16. Baseball

I cite the baseball as an example that shares the *mingei* spirit. Since people who enjoy playing baseball concentrate so thoroughly on the ball, the appearance must be whole-some to warrant such concentration. The ball must be made comfortable for players to throw, catch, and hit. Of course, it must have proper resilience as well as durability to bear extensive rough treatment.

Two pieces of rounded hourglass-shaped white leather are sewn together with red linen thread. The red seam is crucial for different pitches such as the curveball and the forkball, forming such a wonderful curve. Hand sewn, two small pieces of leather miraculously become a three-dimensional sphere stitch by stitch. A core of cork is wrapped with rubber tape, then with wool. Of course, the size and weight are strictly regulated. Every finished ball shows a robust beauty, true to its purpose. In other words, speaking in terms of *mingei* theory, it reached a divine state beyond distinctions of beauty and ugliness.

I know some might complain about my selec-tion in this article. I think the best answer is to have you use the objects I presented here yourselves. Despite the chaos of this world, I firmly believe that these objects correctly serve people's needs, and that their beauty will exist forever with dignity and purify the world.

17. Jeep

During World War II, I was in the Philip-pines as a soldier. While Japanese military vehicles were stuck in rivers or hollows, I saw American Jeeps running through hills and valleys so easily that I envied them and was convinced that we would never beat them. After the war, American Jeeps began to be produced in Japan, and were soon adopted by the Japan Self Defense Forces. I bought one then, and have been driving it comfortably for almost thirty years with no trouble.

Because it was made for military use, the Jeep has no luxurious decoration and was built quite practically and durably. Although it might appear somewhat rough, it is the roughness that gives it a hardy and reliable feeling. The stiff steering and clutch and the labor involved in setting up the hood might not appeal to a delicate person. But, when driving, I am fascinated by its reliable and powerful running, even though it is not fast. The simpl-icity and sturdiness preserves the appearance of early automobiles. On the other hand, most recent cars have calculated designs that deceive ordinary people. Children are always excited to see Jeeps as opposed to modern cars with excessive designs. Perhaps from the honest viewpoint of children, Jeeps look attractive. Jeeps are one of the best examples of anony-mous design, so I think that it is fully in-spired by the *mingei* spirit.

18. Braun Electric Shaver

This electric shaver (with a built-in battery) is more innovative than ever in its function and mechanisms. Moreover, it is so lovely in its shape that it is one of my favorite things. The mechanism is delicate yet durably designed. When I use it I wish I could hold it in my hand forever. The gentle touch when shaving, the fit of the lid, the cleaning brush designed for easy attachment and removal, the battery changing mechanism, every part is so well-considered that I cannot help admiring it. The body is made of plastic, but after I found this shaver, I realized what an attrac-tive material plastic is.

Braun in Germany produces this shaver as well as the calculator I introduced before in this column. In this chaotic modern world fill-ed with second-rate goods, this company on principle makes the most of cutting edge technology and materials to serve human use. This company has "productmanship" or craftsmanship for products. Therefore, *mingei* theory crystallizes remarkably in this shaver.

19 **20** **21** **22** **23** **24**

19. Hanging Pendant

Traditional handicrafts undeniably are disappearing rapidly from all over the world. Still, it is human nature to hope that beautiful flowers keep blooming. Thus, you need various methods to sustain the life of the flowers. Changing the usage may come to mind as one possible method to sustain the lives of handicrafts. When you try to use traditional handicrafts in modern life as everyday objects however, you would not succeed because of a variety of inconveniences in many cases. Moreover, in traditional handicrafts merely for aesthetic appreciation, I think there lies a danger of drowning in decadence. Aesthetic appreciation evokes tastes. Tastes become trends, trends evoke commercialism, posing a danger for handicrafts to deteriorate into lowgrade souvenirs for tourists.

Now, as a successful example for a handicraft with a change in usage, I present a lampshade made out of a Chinese bamboo basket. The framework is a basket woven with thin strips of bamboo and cane. The orderly yet puffed meshwork is covered with Japanese handmade paper, which softens the light. Those parts give the lamp a feeling warmer than ever. This product utilizes the most excellent character of handicrafts, and serves human use. It can be said that here through changing the usage it gains a new life. I think folk crafts on the other hand inevitably lose their life when they stray from serving human use.

20. Clock

In contrast with the many luxuriously made bracket clocks that seem to assert themselves, this Italian bracket clock's simple and refined design makes it easy to match with any interior. The face is easy to read with large numbers. Though it slants backward, its base thickened in the back gives it stability. The body is enameled and frosted. The color variations are black, gray and white, each of which has a sober tone. I think no country but Italy, which prides itself in its mastery of sculpture, could create this very simple, somewhat curved shape.

I have introduced products that are beautiful as well as thriving in modern life. Of course, I am neither staunchly in favor of machine-made products nor a solely a handmade products advocate. My major premise is that they have beauty. Whether it is one or the other, it is always very difficult to find excellent products that deserve to be introduced here.

The Japan Folk Crafts Museum displays beautiful and admirable folk crafts of the past. Fortunately, we have a lot of young visitors nowadays. Of course, they do not know much about *mingei* theory, but I think they visit to look at the crafts with their eyes, and take back an impression. I have hope for these naïve and innocent visitors.

21. Teapot

This is an iron glazed black teapot designed by Procope and made by Arabia of Finland. It is manufactured by molding machine-flatiron and casting. The shape is very stable and practical. Many people may believe that designers work simply by drawing with pens and paper at a desk, but composing a good design is not such an easy task. As Bauhaus suggested, the workshop is all-important to create good designs. Even a machine-made product is created from the workshop through a very hands-on process at the start. We make models, prototypes, and even perform demonstrations in the workshop. Moreover, we even test mock-ups and materials here. I am working as a product designer, even though I have never drawn any drafts or plans for presentations. From day to day I do a lot of manual work in work clothes. Of course, the production process in the factories is also important. Higher technology especially requires co-operation with specialists, so creating a design for a good quality product takes more than one year, even for simple products. I personally use the other items like plates and coffee cups of the same line as this teapot. These ceramics are of such excellence that I am seized with the urge to serve you a meal with them.

22. Bud Vase

This perfectly simple glass bud vase designed by Sarpaneva, a famous Finnish designer, is well known and cherished as one of the most modern designs today. In the most basic process for making traditional hand-made glassware, you put one end of a long iron pipe into the melting pot filled with liquid glass, and blow to mold it. However, this vase is a manufactured product so that molten glass is blown into an iron mold to be cast. Iron molds allow the finished shape to be varied. Of course, Sarpaneva detests deliberate designs most. I think that is why he created this shape that was originally generated through hand-made processes. I also think he chose iron molds to reproduce this natural shape in the manufacturing process. I believe that whether hand-made or machine-made, spontaneous shapes corresponding with serendipity will continue to resonate beyond time and space.

23. *Tekagi* (Hook)

When you go to Tokyo's largest fish market in Tsukiji, you see many high-spirited young men dragging big fish like tuna or shark with this hook. They also use it to drag cases of smaller fish. This hook, essential for fish market workers, is durably designed for rough use. The end of the handle is thickened so that it will not slip out of the user's hands, yet it has a beautiful contour. I believe that this effective yet beautiful shape has been naturally developed through users' experience over many years.

In this column, I have discussed machine-made products. Since most objects we use everyday are produced by machinery, unless these improve, I feel that the quality of our life will likewise never improve. Some readers may argue that *mingei* does not include items in this column such as the baseball, the calculator, or the Jeep, but I would like to emphasize that I said I would write on *kogei* (industrial crafts), not on *mingei*. It is very hard to find true *mingei* works today. Traditional handicrafts do remain, but they are no longer *mingei* because they are no longer used as everyday objects. And today, I believe that beauty emerges from vibrant industrial crafts thriving in our everyday lives.

24. Assorted Bread Shapes

In the European countryside, some families still bake bread at home. On happy occasions such as festivals, celebrations, and parties, they shape and bake breads in forms they like such as animals or plants. Dough shaping brings such pleasure that every piece has a joyful shape. During the year I lived in Germany, I used to buy a variety of breads and liked to decorate my room with them. Recently I found breads of the same shape in a bakery in Japan. Ropes of dough are braided and baked into a heart shape. You can mold dough into any shape you like, like a child playing with clay. Then, you put the soft dough with finger marks still on the surface into the oven. After being fire-baked to a beautiful brown, it comes out as bread with a wonderful shape. In other words, the divine power of fire transforming dough into bread creates a glorified state transcending beauty and ugliness. The hand shaping of bread has this appeal, and is completely enjoyable. I recommend you to try it.

I hope you find beauty in things made by humans, whether folk crafts, industrial crafts, or machine-made products. Nietzsche wrote, "Beauty is Vitality." Nothing dead holds beauty. I shall continue to write this column as long as I can, in hopes that readers may enjoy living beauty in all things.

25 26 27 28 29 30

25. Bicycle Saddle

In the past few years, bicycles have shown surprising improvement in materials, mechanisms, and functions. Nowadays, riders collect parts and assemble them themselves, so there are a variety of different parts, and each seems to be quite conscientiously made. Saddles especially enjoy fine variations in shape according to their purpose, numbering over a hundred. And each is beautiful; few are ugly.

The saddle in the photograph is a men's touring saddle made of nonskid buckskin. I heard that the women's saddle is wider to accommodate wider hips. Racing saddles are hard, and long-distance ones are softened with padding. This is an example of "anonymous design." What a beautiful shape for its purpose this saddle has.

In this column I have been introducing products used now in everyday life, which are so commonly used that it might be difficult for people to recognize their beauty. However, let us think of the *Oido* tea bowl, one of the most precious antiques. It was just a plain rice bowl used everyday by ordinary Korean people in the 14th century. Like the *Oido* tea bowl, these products may be recognized in future years for aesthetic value, and find themselves in a museum collection someday.

26. Japanese Chef's Knife

True to the saying "The chef's mastery starts with his knife," handling a knife is fundamental to Japanese cuisine. Therefore, his knife is important next to his own life, and we see the spirit of the chef in his skill with the knife. The handle of this knife is a straight piece of wood with a ridge on the right side. This line, developed through experiences of chefs over many years, gives the knife a wonderful shape that corresponds with its purpose. On the other hand, Western knives have a variety of contrived handles, such as those molded to fit the human grip. I feel, though, that Japanese traditional knives with simple handles would be much more effective.

The handle is not only easy to grip, but well suited to setting off its superb edge. This shape created from the user's needs has not only served people in the past but will also undoubtedly be useful for those of the future. Everyday objects will continuously change through modernization, yet we still have much to learn from such objects developed over history.

27. Tyrolean Trekking Boots

Trekking boots have strict requirements for comfort in walking as well as durability. Although coarser in appearance than more sophisticated shoes, it seems to me that most of them are built very sturdily so that they have an honest and refreshing form.

The upper is formed of two pieces sewn together so it fits the outside of your foot easily without pinching. The Tyrolean people originally used them for daily walking. Not boots but shoes are found most commonly. These ankle-high boots are designed for trekking. The ankle section, insulated with soft leather, can be tightened with laces so that they feel lighter than their actual weight. The upper and the sole are double-stitched together for durability. The stitching is essential for making authentic trekking shoes, using thick threads made of seven or eight single linen threads twined and pitched for water repellency. After making small holes for stitching, the pieces are sewn with two needles alternating from either side to fasten them securely. Of course, machine-made boots are produced, but it is better to hand-sew them tightly stitch by stitch. In any case, these shoes exhibit wonderful craftsmanship. Beauty through a functional form truly lies here.

28. White Porcelain Lidded Jar

This beautiful white porcelain lidded jar has appeared on many Korean dining tables in recent years. In Korea, people formerly used white porcelain dishes in the summer and brass ones in the winter. However, since polishing brass dishes after every meal has proven troublesome, now mostly white porcelain ones are used. At a traditional Korean dinner, a tray usually with seven dishes is placed in front of each person. Most of these dishes are jars with lids. They are so familiar to me that I could not find this one with a refreshingly new shape until recently. No less beautiful than antique white porcelains of Yi dynasty, it has a rounded square box shape.

When we hear "white porcelain," we recall dishes of Yi dynasty. Modern works might look like Yi works, nevertheless something is completely different about them, and modern artists feel frustrated. Why?

In short, it is the difference of the times. The splendor of this piece here lies in its suitability for today's usage and today's times. Furthermore, it is produced by modern technology. In other words, it lives the times with the new spirit of today, just as white porcelains of Yi dynasty had long ago.

29. Salad Bowl

In Scandinavia, most furniture and household items are made of wood, and each individual has his or her own taste for grain, texture and so on. In this respect they resemble the Japanese. Although this bowl was actually made in Malaysia, this product was originally made in Scandinavia until a few years ago. Scandinavian woodwork once had a level of artistry that inspired pride in its world-acclaimed excellence, using rosewood, teakwood, and others of the best woodcraft materials. However, the prices of these woodwork items have risen beyond what ordinary people can afford, not only because of the sharply increased costs of materials imported from Southeast Asia, but also due to high wages for factory workers, so they moved their factories to Malaysia, the place of origin of the materials, and where labor is much less expensive.

Sooner or later Japanese companies may face this situation, so we must take care not to let quality of products slip in the massive tide of requests from commercial distribution. In this respect, this product still looks very sound and reliable, although produced abroad. It is indeed a wonderful product with a very Scandinavian air. It is made of gumwood pieces fitted together and finished with epoxy resin. The construction is very durable, and safe for holding food. Its reasonable price also suits it for use in everyday life.

30. Corkscrew

A variety of corkscrews may be found in France, the land of wine. The interest of this one dating from soon after World War II lies in its use of its dynamic construction. The mechanical structure not only removes corks effectively, but also boasts an excellent shape. It goes well with wine, the pride of France, and one might say that the French may also regard this corkscrew with pride. It does not have the flashiness ubiquitous in today's design, but gives the feeling of genuine beauty true to its intended use. We would not have any problems if all daily use products had healthy honesty in their designs. However, even when such products appear, most of them regrettably disappear over time. In this respect, the straightforward design of this corkscrew maintains its vitality. This is one of the items that Soetsu Yanagi brought from Europe after World War II, and my family has treasured it ever since.

31 32 33 34 35 36

31. Cakes Made by Children

It happened when I visited Needler, a famous Swiss designer of glass products on Advent. His cute little daughter was hard at work making Christmas cakes. Each one fascinated me, but when this cake modeled after her mother's naked body appeared before my eyes, I cried out in admiration. I suppose she had observed her mother closely when she took a bath with her.

Nothing ugly can come out of yet-untainted children's minds. Amida Buddha in his Fourth Vow explained that his compassion embraces all things as they were originally created, before distinctions between beauty and ugliness formed. I think this cake embodies the truth in that vow. Children never intend to make beauty, so without effort or ego, they create things true to their feelings. In the cake made by the little girl brought up lovingly by her family, I find the joyful vitality of the pleasure of living. In the mechanized civilization of today, I was delighted to see such spontaneous human expression in this amusing handiwork. I wish the people earnestly engaged in handicrafts a happiness like the world this little girl's cake embraces.

32. Blue Jeans

It has been about 150 years since blue jeans first appeared, and its longevity as a clothing item remains exceptional in the rapidly changing fashion world. It is said that blue jeans were originally invented as work clothing for miners. The hard work of mining demanded tough and durable clothes, and that is why denim was used. Denim was first invented in France. It came in three colors, brown, gray and blue, but since blue was the easiest to dye and toughest to wash out, an American company Levi's began to mass-produce blue jeans, and since then blue has been the standard color of denim. At that time miners stuffed tools and raw ore into their pockets so that the pockets tore out easily. Jeans makers then riveted the pockets with copper. Miners, however, complained that the rivets coming into contact with their hips hurt them; they also got terribly hot during their hours under the sun. Sewing the rivets into the fabric solved the problem. Blue jeans gradually developed improvements in other points as well. Since they were originally conceived to endure the hard labor of mine workers, they have survived over time and remain basically unchanged to this day.

33. Suspension Bridges

In this century, human beings have built many large structures and bridges such as the Golden Gate Bridge. The bridge is a beautiful expression of modern science technology that anyone can appreciate. So far, the suspension structure is the best for building bridges spanning over 1000 meters. In fact, to reach this conclusion there were a number of tragic failures such as the Tacoma Bridge. Having overcome those failures, scientists exerted arduous efforts to develop the suspension structure. Based on the efforts made by those predecessors, several bridges are now under construction between Honshu and Shikoku in Japan, and these projects are larger than ever in scale. For instance, the Akashi Ohashi, a work in progress, will span approximately 2000 meters, and will exceed by far the longest bridge at this point, the 1400-meter long Humber Bridge.

The bridge pictured is the Kanmon Ohashi in Japan. The parabolas of suspension cables photographed from the top of the tower show a cosmic beauty. In this beauty, any aesthetic intentions of designers or artists cannot intervene. The dynamic structure is determined by considering the dead load supporting the long span, the live load generated by vehicles on the bridge, and possible forces created by earthquakes and typhoons. This is what *mingei* theory calls *tarikihongan* (a Buddhist concept that all things and phenomena are constrained by conditions decided by others surrounding it), or "beauty true to utilitarian purpose." Although one cannot categorize suspension bridges as folk art works, they carry the *mingei* spirit more profoundly than recent folk art works sold simply for ornamental purposes.

34. *Kamenoko Tawashi*
(Traditional Japanese Scrubbing Brush)

Having come into the world about eighty years ago, few other items have survived unchanged in these changing times. The name *kamenoko* means "baby turtle," and the turtle symbolizes longevity in Japan, so this scrubber bears this name not only because of its resemblance to a baby turtle but also for its durability sufficient to bear extended rough use. These brushes are made by cutting palm hemp or coconut fibers in 45 mm lengths, placing them between two sides of folded wire, and twisting the ends of the wire, resulting with a stick with countless fibers sticking out like a huge hairy caterpillar. After the wire is bent and the ends tied together, the *tawashi* (traditional Japanese scrubbing brush) is finished. Although made by hand, it is very easy to make and to mass-produce, so through modern industrial distribution, it became an everyday object used by the masses. In olden days it used to be produced in factories in cities, but nowadays farmers in rural villages such as in Niigata or Wakayama Prefecture make it in the agricultural off-season. The *kamenoko tawashi* brush works hard to serve in human lives. That is why it remains today. I believe it is indeed honest utilitarian beauty, expressive of the originary state which Amida Buddha's compassion embraces that transcends distinctions between beauty and ugliness.

35. Korean Wok

This frying pan is a bit smaller and deeper than usual, making it very convenient to cook for a small number of people. Indeed, ordinary families in Korea use it. Since I displayed it in the shop of recommended crafts in the Japan Folk Crafts Museum, it has enjoyed such a good reputation as a convenient item that I heard many people came from far away to buy it. Some users say it has enough depth for deep-frying. Others say that it is also very handy for simply frying eggs, vegetables, etc. The body is made of an iron sheet molded by spinning, and the handle is made of a rebar for ferro-concrete buildings. The handle was made by flattening the end of the rebar, riveting it on the body as a core, and placing a wooden handle over it. Its simple construction makes it low-priced, practical, and durable. Of course, no aesthetic intentions of designer, craftsman, or artist interfere with the design, and thus it expresses an unfinished but genuine beauty, and survives vigorously today.

36. Canteen

Swiss-made mountaineering gear have been renowned for excellence from long ago, just as one might expect of Switzerland, a land surrounded by the Alps. This canteen has an unaffected, clean shape for durability under the severe demands of mountaineering. Le Corbusier proclaimed that the essence of today's decoration should dwell in that which has no decoration. This canteen, thoroughly true to its purpose, has a simple shape excluding any useless excess.

It has a slender aluminum body with a secure and tight plastic screw cap. The cap's functional design includes a hole with which one can easily loosen and securely tighten it with one finger. Nonetheless, the canteen presents a human and warm appearance that goes beyond mere functionality. Such a clean design of pure form without a trace of commercialism is unfortunately quite rare in this world. I think a design thoroughly honest to its technology and utilitarian purpose corresponds exactly with the "emptiness" of pure *mingei*. What do you think?

<div align="center">

37　　**38**　　**39**　　**40**　　**41**　　**42**

</div>

37. Bollard

When strolling around a wharf, you see hulks of iron standing along the edge of the piers like mushrooms. They are bollards, massively built with bulbous heads to moor huge ships with thick ropes. Essential for a pier, it has a very beautiful shape. Beauty true to its purpose. It has such a stable and wonderful shape that I am convinced that no sculptor, craftsman, or designer with a consciousness of beauty could create such a beautiful shape.

Although people tend to appreciate *mingei* objects in terms of aesthetics nowadays, I believe that we should appreciate their beauty considering utility again. In this respect, I think the bollards give us a significant hint. Whether handcrafted or machine-made, most everyday objects show appalling ugliness today. The bollards, on the other hand, stand with dignity and stable reliability, without being disturbed by any worldly turbulence.

38. Shopping Basket

Department stores in Tokyo lately have opened Muji (short for *mujirushi ryohin*, generic quality goods) sections. Muji features fairly simple and plain goods with neither manufacturer or distributor tags nor excessive decorative designs. There are sweaters, denim suits, shirts, plates, daily necessities and other items, low-priced and practically designed. The customers put merchandise into this basket and bring it to the cashier, where they return the basket after paying.

Although this basket is not for sale, I thought it would be fine as an item of merchandise. I looked up its place of origin and found that it was made in the south part of China. It is made of cornhusks that were bleached and dyed white. It has a fine, clean look, yet you can buy it inexpensively in Chinatown. It is manufactured in Chinese factories mainly for export. Most goods for export have designs too ornate to appeal to importers, but this basket is quite simple and honest. I believe it promises to carry on in the future in the course of today's commercial distribution.

39. New Fabrics

Every object displayed in the Japan Folk Crafts Museum has first class beauty. However, the museum was built neither to merely evoke nostalgia nor to simply appreciate the beauty. The museum derives significance from the very potential for use in the coming age for the beautiful objects in its collection. The creator of the fabric pictured is a frequent visitor. Struck by the pure yet vigorous beauty of *mingei* at the museum, the artist created this new fabric by using modern computer technology. Although I cannot explain how the cloth was woven with computers in the limited space of this article, it is certain that it has a wonderful beauty and usefulness. Needless to say, conventional hand-woven cloth was the starting point of weaving, and therefore within it resides spontaneous beauty. And now in the computer age, hand-woven fabric carries even stronger justification for existence. However, to cling to "hand" crafts and ignore the latest science and technology such as computers would prevent us from keeping up with the coming age. *Mingei* theory indeed embraces a basic theory that can keep pace with ever-changing times. In this sense, the Japan Folk Crafts Museum exists more gloriously than ever as the starting point to the future. As many of you know, Mr.Junichi Arai, the artist who created this fabric, was conferred an honorary degree from the House of Windsor.

40. Wooden Toy Car

This is a wooden toy car made in Germany. Whenever I go to Germany, I am surprised at the large size of the toyshops. They have a variety of toys, most of which boast the high quality one would expect of German-made items; few were cheaply made. The toyshops do have toys made of new materials such as plastic or aluminum, but most of the toys for infants are made of wood to this day. The texture of wood has indescribable warmth. I think it is the best material for infants' hands to touch.

This car must be made very durably to withstand grabbing and rough handling by infants crawling on the floor. Also, since angular shapes are unsuited for infants' soft hands, it has a plump shape with rounded edges. It has a simple red doll that can be removed from the upper hole. You can see its face from the round windows on both sides, which give them a sense of reality as a vehicle. This is a simple toy, with no affected commercial design at all, a beautiful toy earnestly made for infants' play.

41. Indian Black Stone Plate

This black stone plate is used for serving curry in India. Rice and several sorts of curry are served on the plate, then mixed and put into the mouth with the fingertips of the right hand. The smooth texture of the stone facilitates the mixing of food served on it. In addition, the black color of the polished face presents curry yet more deliciously by providing color contrast.

Surprisingly, to make this plate, the stone is chiseled bit by bit without machines such as lathes, allowing the stone to be carved thinly without chipping. It is the acme of handcrafted art. The work is simple yet solid, so it can be used to serve many kinds of food other than curry. Furthermore, this fascinating plate appears modern, making it suitable for modernized life today.

India is proud of its advancement of science, boasting satellites, nuclear plants, and many of the world's top-level scientists. On the other hand, it is an interesting country where such handicrafts thrive to this day. I suppose social conditions including caste or natural environment play a part in this. Still, when considering the situation of Japan where true *mingei* is disappearing, I cannot help but be interested that vital handicrafts in India survive as they were thousands of years ago. It may give various suggestions for our *mingei* movement in Japan.

42. Shoulder Bag

At first it is just a plain bag, yet through use, it proves to be convenient and the user becomes attached to it. I sometimes find good products among shoulder bags used by young people. It should be handy and durable to withstand times when they stuff it with various things and go out and walk around with it slung over their shoulder. I think that is why it always looks well used and rugged. The shoulder bag in the picture above has the honest and simple shape that only leather can express.

<div align="center">★　　★　　★</div>

Although professionals today design most goods, I think there are only a few good designs. The affected, over-designed nature of many items bothers me. In this respect, goods designed by anonymous people provide relief. Genuine *mingei* items fall into this category. Eighty percent of the items I have introduced in this article are goods of anonymous design. If I had excluded machine-made products, there would have remained very few examples, so I presented machine-made products I feel are beautiful. As soon as I included them in the article, however, some obstinate people who stick to handicrafts criticized me, even though I never excluded handicrafts. I have even insisted that handicrafts are more important than ever in this machine age. Of course, I was encouraged by a number of people who sincerely support my opinion. I further emphasize my point, considering the future of *mingei* thought, for otherwise, this *mingei* theory might not survive ever-changing times. Now, through this column I have made myself clear. I sincerely hope everyone who loves *mingei* will consider its future seriously.

肩背包

這個肩背包乍看之下沒什麼，但使用後發現很方便，就成為經常使用的包。現在年輕人用的肩背包裡也常發現好東西，外出時，把必要物品放進包包裡，揹在肩膀上活動，所以這些背包也都做得方便實用，呈現出一種必然的、健康又果敢的氣質。我現在介紹的這個肩背包，就有一種皮革產品才能表現得出來的簡潔造形。

★　★　★

今時今日，幾乎所有產品都經過了設計，可是我們似乎很少看到真正的好作品，毋寧說，我們更常見到設計得太刻意而令人反感的作品。相較之下，無名的作品令人更寬心；而純粹的民藝品當然也包含在這其中。我在這個專欄裡介紹的產品，百分之八十以上都是無名作品，而今天在我們的日用品裡，如果排除掉機械產品，幾乎就沒什麼東西可以

介紹了，所以我也把我認為美的機械產品納入介紹的陣容中。但一提到機械，不少頑固的反對者就開始反彈，明明我根本就沒有排除手工藝產品的意思，同時我也一而再，再而三地說明，在機械時代裡，我們更需要手工藝產品。幸好仍有不少人從心底贊同我的想法，給予我許多激勵，增加了我的信心。今後我也打算繼續思考民藝精神的走向，並推廣我的想法。因為除了這麼做之外，我們好不容易建構起來的民藝理論終將無法與時代共存。這個專欄已經持續了二十回以上，我也在專欄裡闡明了大部分想法，現在謹讓我在此做個短暫的終結，並祈禱民藝精神能永續下去。愛惜民藝的諸位，請讓我們認真地思考關於民藝的將來何去何從。

印度黑石圓盤

41

Indian Black Stone Plate

這個黑石圓盤是吃咖哩時所使用的器皿，把好幾種咖哩配菜放在這個盤子上，隨個人喜好用右手的指尖將配菜撮在一起，就可以捏起來送進嘴裡。為了要捏撮配菜，盤子的表面做得很光滑，而黑石的沉穩光澤也襯得咖哩看起來更好吃。

不過令人驚訝的是，製造這個圓盤完全沒有使用到沖床等機器，而是用鑿子一點一滴慢慢鑿出來的。如果不這麼做，就沒辦法鑿得這麼薄，一定會產生缺損。這簡直可以說是手工藝的極致了吧！而且這麼簡潔沉穩，除了咖哩外，拿來放其他的菜也很適合。即使是在現代化的今日角度來看，它仍然具有時尚

感，魅力十足。

印度是很先進的國家，不但發射過人造衛星，也有核能發電廠與世界級的優秀科學家，但同時，他們也仍然製造著許多如同這個盤子一般的手工藝產品，真是很不可思議的國家。我想這也許跟種姓制度等社會條件或自然環境有關，而反觀日本的現況，我們現在不斷失去所謂真正的民藝，而印度依然蓬勃地發展幾千年前留下來的東西，這無疑為我們的民藝運動帶來了各種非常有趣的啟發。

木頭玩具車

Wooden Toy Car

這是德國康那凱樂（Konrad Keller）公司出品的木頭玩具。去德國，一定會很驚訝他們玩具店的規模居然那麼大，種類也很齊全，而且不愧是以優良品質自豪的德國製品，這些玩具裡沒有什麼粗糙爛製的產品，有些雖使用鋁或塑膠等新材料，不過幼兒用的玩具至今依然還是以木製品為多。天然的木頭材質具有說不出來的溫潤感，恐怕是最適合讓孩子用手接觸的材料了。

兒童玩具要承受得住孩子一邊趴著地面，一邊用手按住它、粗暴地推來拉去，因此一定要做得很堅固。形體也要做得圓滑，以免邊邊角角傷了幼兒細嫩的手。這台玩具車可以把造形簡潔的紅色人偶從車頂的洞口擺進車中，從車窗就能看見人偶，跟真的車很像。它雖然極為簡潔，可是排除了所有嘩眾取寵的設計，反而更適合讓幼兒玩耍，是很真誠而美麗的玩具作品。（76×116mm）

新布料

日本民藝館裡的收藏品，每一件都是頂尖之作，但民藝館不是一個單純於懷念過去美好的處所，也不是一個純粹提供觀賞的展覽館。我們收藏這些美好，是因為要提供給未來一些有用的資源，這也是民藝館存在的意義。這次要介紹的這塊布料，是一位常來民藝館的設計者，受到民藝純粹又健全的美感所感動，以這樣的感受為出發點，透過電腦新科技創作出來的新布料。在此篇幅有限，無法具體介紹他是如何用電腦來編織，不過毫無疑問的，這件織品絕對是一件兼具美感與實用的傑出之作。

至今為止以手工編織的織品當然也都具備了織品的原始特性，本身無疑就是蘊含原始之美的作品。而正是因為在當前的電腦時代，手工製作更有存在的必要性。可是我們並不能固執地堅持一定非手工不可，而蔑視電腦等新科技，否則我們就無法跟上時代的腳步。話說回來，無論時代如何演變，民藝論基本上應該就是一種能夠順應時代變化、兼容並蓄的理論吧！因此我相信今後民藝館將成為與未來連結的原點，愈趨活躍。

我想，有些人可能知道，創作這塊布料的新井淳一先生最近以這項創作，榮獲英國皇室頒發榮譽學位。

㊳

Shopping Basket

購物籃

最近百貨公司之類的店裡出現了一些沒有品牌的無印商品專櫃。這些無印商品上面沒有製造商或經銷商的行銷標誌，也沒有過多的無謂設計，以簡潔清爽的特性獲得好評。在專櫃裡，擺放著毛衣、牛仔套裝、襯衫、餐具與日用品等實用的平價商品，顧客只要將想要的東西放進圖中這個購物籃裡，拿到櫃檯結帳後，交還購物籃即可。

這種購物籃雖然是非賣品，但它時髦又懷舊，就算當成商品來賣，也是很棒的產品。我去查了一下這個購物籃的來歷，它是在中國南部生產的，是以一

種叫做玉蜀黍的玉米皮下去漂白後，染成白色做成的。清爽乾淨而秀逸，在中國城販售的價格也很便宜。據說這種籃子在中國也有人用，但主要是工廠大量生產來外銷用的。提到外銷產品，大都會在某些地方出現討好消費者的設計，可是這個購物籃卻簡單明瞭不浮誇，讓人覺得它今後必定仍能於現今的流通方式，健全地發展下去。

The Unconscious Beauty _ 040

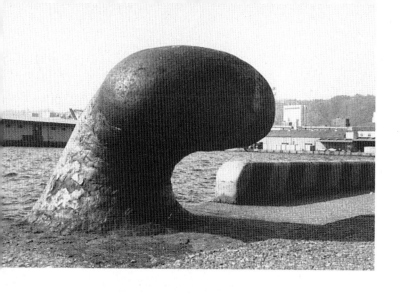

繫纜柱
（繫船柱）

37

Bollard

去碼頭時，常可以看到一個個長得像蘑菇一樣的渾圓鐵塊佇立在碼頭旁。這是用來綁纜繩的東西，為了讓船不會漂離港口，因此必須沉穩如山，而有了這麼穩重的造形。這種繫纜柱也必須方便把纜繩掛上、並且不易滑落，所以它的頭部朝著碼頭的方向膨脹。說起來，這是讓船綁在碼頭上的必要之物，它的造形是如此地渾圓美麗，呈現出用之美。我想無論再怎麼有美感的雕塑家、工藝家或設計者都無法設計出如此卓越又沉著的線條。

如今已然愈來愈脫離實用，轉而為興趣服務的民藝，應該要回歸到實用的方向上了。就這一點而言，這個繫纜柱宛如給了我們很大的暗示與啟發。當大部分日常用品，無論是手工藝品或機械產品都已經如此醜陋不堪的時候，這個繫纜柱卻對世間的紛亂無動於衷，保有穩固牢靠的姿態，成為一個值得敬重的存在。

瑞士不愧是個被阿爾卑斯山包圍的國家，自古以來便生產許多優良的登山用品，這個水壺正是其中之一。它擁有能禁得起激烈登山活動的穩固設計，也擁有乾淨的外觀。就像柯比意闡明過的一樣，今日的裝飾就存在於無裝飾之間。而這個以實用為依存的水壺，其簡潔的造型不帶一絲任何累贅。

它那流暢的鋁製壺身上，有個扎實的扭轉式塑膠壺蓋。壺蓋中央有個能讓手指頭穿過去的洞，只要一將手指穿過洞

口，便能輕易地扭開或轉上壺蓋，這種造型極具機能性。不，應該說它是超越了機能，擁有人性溫暖的造型。很可惜的是，現在，我們卻很少看到這種不帶一絲商業設計的銅臭味、簡潔而純淨的產品。我覺得它那徹底追求技術與用途的設計，與民藝所說的「無」有一些相通處，是吧？（長21×直徑7cm）

36
Canteen

水壺

35 Korean Work

炒鍋
（韓國製）

這個炒鍋的鍋身稍微小而深，很適合小家庭或人數少的時候使用。它在韓國是很常見的日用品，把它拿到日本民藝館的推薦工藝品店銷售後，一下子就因為好用而得到好口碑，還有人特地大老遠跑來買。這些購買者說，因為這個鍋子可以倒入比較多、比較深的油，很適合拿來炸東西，炒菜或煎蛋時也很好用。它是以金屬旋壓法將厚約一公釐的鐵片壓鑄成形，再將一般用在建築物上的螺紋鋼筋（上頭有條狀突起的鋼條）的前端打薄，以鉚釘固定在鍋身後，將圓木棍插進鐵條裡當成鍋柄。這種設計非常簡單質樸，卻便宜好用，而且非常堅固耐用。在這把鍋子上，我們當然看不見設計者或是工藝家、藝術家的美感意識，可是這反而讓這把鍋子擁有一種粗獷的健康美感，生氣蓬勃地存在現今的生活中。

小烏龜鬃刷

34

Kamenoko Tawashi
(Traditional Japanese Scrubbing Brush)

這種東西很容易大量手工生產，是搭乘現代產業流通風潮發展得最普遍的產品之一。從前在都市的工廠裡生產，最近在新潟縣跟和歌山縣也有農家開始把它當成農閒時期開始的工作製作。因為這種鬃刷被用來服務大眾的生活，禁得起粗重的勞動，也保留了美好的心靈力量。它所展現的，不正是用之美、無有好醜的意境嗎？

在當前這種變化劇烈的時代裡，大概很少有什麼產品像這個小烏龜鬃刷一樣，問世八十年後，在外型上完全沒有改變。這個名字一方面來自於它像小烏龜一樣的造形，一方面因為它很耐用，就像烏龜一樣地長壽。小烏龜鬃刷使用棕櫚或椰子果實的纖維製作，把這些纖維裁成約四十五公厘，插進捲起的金屬線兩頭，再將捲起的金屬線兩頭反方向彎扭後，纖維便會「嘩」地往四面八方張開，變成一個毛蟲狀的東西。接著再將金屬線兩頭綁在一起，就形成刷子的樣子了。

相信，跟當今許多個人的民藝作品相比，吊橋更徹底地闡揚了所謂的民藝精神。

4 位於華盛頓州的塔科馬橋於一九四○年啟用，五個月後因不明原因崩塌，後來證明是卡門渦街（Kármán vortex street）引起吊橋共振所造成的。

<div align="right">

㉝

吊橋

Suspension Bridges

</div>

到了這個世紀許多個巨型建築物，諸如金門大橋等又長又大的橋接連出現。使用現代科學技術而構成的這些美麗呈現，任誰都讚嘆不已。如今懸吊式結構被認為是最適合用來興建一千公尺以上長跨距吊橋的工法，而到這一步之前，不曉得發生過多少像塔科馬海峽吊橋（Tacoma Narrows Bridge）崩塌事件的失敗經驗。在多少科學家的血汗努力下，才能超越失敗，創造出可應用的懸吊結構。而如今站在前人努力的基礎上，日本在四國與本州間陸續興建橋樑，施工中的明石大橋就將近兩千公尺。之前最長的橋樑是亨伯橋（Humber Bridge），為一千四百公尺，由此可見在距離上有了如何飛躍性的發展。

圖中這座橋是關門大橋。在這張由塔頂拍攝的照片中，吊橋的拋物線展現出了平衡而和諧的太空之美。這裡不允許任何設計者或藝術家的美感摻雜其中。長跨距所需要的，是能承受靜荷重與許多車輛經過時所造成的動荷重，以及抵擋地震、颱風等天然災害的力學結構。以民藝論的說法，這就是他力本願、用之美。或許不能把吊橋稱為民藝，但我

牛仔褲

32

Blue Jeans

牛仔褲問世已經有一百五十年左右的時間了，在瞬息萬變的時尚界裡，可說是極為罕見的現象吧！據說一開始，牛仔褲是為了當做礦工的工作服而製作的，因為要適應礦工劇烈的勞動情況，必須要做得很牢固耐用，所以採用丹寧布。據說這種布料原本是法國人發明，有棕色、灰色跟藍色等三種顏色，由於藍色最容易染製，也最不容易掉色，因此美國的 Levi's 公司便製造了現在所稱的藍色牛仔褲，而這個顏色，也成為牛仔褲的標準顏色。

礦工的口袋裡常常會放一些礦石跟工具，因此口袋的接縫處很容易脫線，於是便利用銅製的鉚釘來強化。可是這麼一來，當屁股碰到鉚釘時很痛，而且若在烈日底下待久了還會變燙，因此又將鉚釘縫進了布料中，解決了這個問題。其他還有很多小細節都經過了改良，不過基本上，牛仔褲一開始就是為了適應劇烈勞動所做的產品，這一點至今沒變，直到現在仍然是充滿健康氣息的實用產品。

孩童做的蛋糕

Cake Made by Children

我跟這個作品相遇在拜訪瑞士知名玻璃工藝家尼德勒（Roberto Niederer, 1928-1988）的時候。那時接近聖誕節，他家那位可愛的小女兒正努力做著聖誕節蛋糕。每一個都好可愛，看得我目不轉睛。當她端出這個模仿母親裸體姿態的蛋糕時，我更是忍不住喟嘆出聲了。這一定是她跟母親一起洗澡時，仔細觀察的結果吧？

小孩還沒被世界污染，他們所創造出來的東西無關醜惡。這肯定就是佛陀所謂的「無有好醜」[3]。孩子在做東西的時候從沒想過要創造美，不拚命地朝著這個方向努力，也不矯揉造作，他們只是純粹地享受創作的樂趣。而這個出自擁有家人關愛的小女孩手中的蛋糕，滿滿洋溢出生之喜悅。在當前這種機械文明

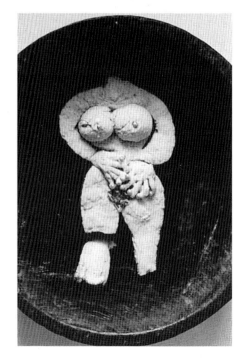

掛帥的時代裡，能從這個手作蛋糕中窺見人類的純粹姿態，是多麼令人欣喜的一件事。我祈願所有朝著手工創作之路努力的人，都能享有如同這個孩童蛋糕帶來的愉悅與幸福。（長約8cm）

[3] 阿彌陀佛在修行菩薩道的階段，發了四十八個大願，敘述阿彌陀佛成佛的因緣，以及發願的願文，就是《無量壽經》的主要內容。「無有好醜」出自阿彌陀佛四十八願中之第四：「設我得佛，國中人天，形色不同。有好醜者，不取正覺。」

軟木塞開瓶器

30
Corkscrew

葡萄酒王國法國當然有各式各樣的軟木塞開瓶器，圖中這個機械結構極為有趣的軟木塞開瓶器，是戰後不久生產的產品。它的結構不但可以輕鬆打開軟木塞，在造形上也是相當漂亮的形狀，很適合用來開啟法國人引以為傲的葡萄酒，連它本身，恐怕也足以令法國人自豪吧？在它身上，我們可以感受到實用的舒適美，而看不到任何為設計而設計的造作。

現在我們的日用品如果也都洋溢著這股健康氣息就好了，但偶爾有好作品，卻在不知不覺間又消逝了。相較之下，這個開瓶器倒是生命力十足地在市面上存活下來，散發出健康的光采。它是柳宗悅於戰後從歐洲帶回來的物品之一，一直在我們家被珍惜地使用著。鍍鉻，也有專利註冊與外觀設計註冊。（長15cm，展開後為25cm）

沙拉碗

29

Salad Bowl

就這一點而言，這件產品雖然轉換了產地，但並沒有因此犧牲品質，它依然是件優良且值得信賴的產品，並且仍舊傳遞出一種極其北歐的氣質。這個碗是以多種橡膠木拼花（marquetry）而成，最後再塗上環氧樹脂，是件非常耐用且安全衛生的餐具。而且價格平易近人，很適合日常生活中使用。（直徑152、高59mm）

北歐有很多木製的家具與日用品，北歐人很喜歡木頭的質感與紋理，這點和日本人非常像。這裡要介紹的這個碗雖然是馬來西亞製，不過其實幾年前，都還是在北歐生產。北歐向來以高級木料，諸如花梨木與柚木等製作出來的優質產品稱霸全球，但近年來由於進口材料價格高漲，加上勞工昂貴，木製品的價格已經不再為一般人負擔得起，於是只好將生產線移轉到勞工便宜、同時也是木材原產地的馬來西亞。

我相信這種情況不久後一定也會發生在日本。而我們必須注意的是，不能因為廣泛的宣傳普及後就忽略了品質。

白瓷蓋碗

28

White Porcelain Lidded Jar

最近這種形體非常優美的白瓷蓋碗開始出現在韓國人的餐桌上。以前的韓國人好像夏天用白瓷、冬天用黃銅餐具吃飯，但黃銅保養不易，每次用完後就得擦乾磨淨，所以現在幾乎不使用了。韓國傳統的用餐方式是每個人的餐盤裡，一般都會擺上七個餐具，這些餐具通常都附有蓋子，也就是所謂的蓋碗。我對這些餐具已司空見慣，平常並不太注意，不過最近卻發現了有趣的新設計。這個傑出的作品有著方形的碗身，線條稍微有點圓潤，一點也不遜於從前的李朝白瓷。

當我們說到白瓷，第一個聯想到的就是李朝的白瓷，也因為李朝白瓷實在太偉大了，壓得現代的韓國陶瓷設計者喘不過氣來。他們不管再怎麼以李朝白瓷為標竿，拚命追趕也無法超越祖先留下來的這些李朝作品，有很多甚至還會像東施效顰一樣，令人嫌惡。究其原因，是因為時代完全不一樣了。而上圖這個白瓷之所以美好，在於它所追求的是滿足現在的需求，也是一個完全屬於現代的產物，且又是誕生在今日的新技術之中吧！亦即是遵從著今日的新精神、活在當下的作品，就像從前的李朝白瓷也曾是活在李朝那個時代的作品一樣。（高92、寬90mm）

Tyrolean Trekking Boots

提洛爾型簡便登山鞋

登山鞋必須要滿足穿耐用、好走等嚴格的要求，因此比一般漂亮的鞋子來得粗獷，但也因此有很多登山鞋看起來就很強韌堅固，給人一種踏實的舒服感覺。

圖中這款提洛爾型登山鞋的鞋面並非以同一塊皮製作完成，它的上側與旁邊其實是用兩張皮縫合起來，因此能順著腳部的形狀去設計，貼合腳背，不會讓人覺得彆扭。據說這種鞋子一開始是提洛爾（Tyrolean）山區的居民在日常生活中穿著使用。平時是短靴，登山時可以把腳踝處拉高變成簡便的登山鞋，所以他也被稱為中高筒提洛爾。在腳踝的邊緣的柔軟皮革裡包覆著海綿，外面再以軟皮縫起，因此當人套上鞋子後，鞋帶一綁、腳踝處收攏起來，便會覺得鞋子

穿起來比實際輕了一些。在縫合鞋面側邊與底皮的時候，將側皮折返在外側，因此在折返處與平坦處這兩個地方都需與底皮縫合，這種縫法為雙針拉線縫紉，強度絕佳，是縫製一雙正統登山鞋時不可或缺的技法。縫線則以七、八根單麻線扭成一根粗線來使用，表面塗抹松脂油，能形成絕佳的防水性。縫時先用錐子錐出洞眼，再從相反方向以兩根針對縫，把底皮與表皮縫在一起。雖然這個步驟也可以用機械進行，但一針一線手縫的產品比較穩當。無論是採取哪一種作法，這都是充滿工藝性格的好鞋子，所謂機能成就美感，這雙登山鞋無疑是一個實例。

廚師刀

人家說，一名廚師的技術好壞就從他手中的刀子判斷。日本料理的基本上使用的是刀子，因此對廚師而言，刀子的重要性恐怕是僅次於性命了。我們可以從一位廚師用刀的模樣，看出他的精神。這把刀子的把柄做得像個筆直的棒子，握把的右側，有一道稜線從握柄的底部筆直地延伸到了柄端。這是從廚師長年經驗中衍生出來的造形，也是因應用途而生的絕佳造型。相較之下，西式料理刀會在刀柄處配合手指的握法而做出合適的凹凸，或是有各種講究的細部等設計，但我覺得那並不如這把俐落傳統的日本廚師刀，在使用上，絕對是這把刀子比較實用順手。

這把廚師刀的刀柄不但握來順手，它那俐落的線條也呼應了料理講究鋒利刀工。這種從實用衍生而來的傳統形態不僅能提供給現代人便利的生活，無疑地，一定也能為將來的人帶來貢獻。雖然在現代化浪潮底下，日用品迅速地改變了設計與造形，但像這種從長久傳統中培育出來的造型，仍有許多值得我們學習之處。（含刀柄長度29cm）

自行車座墊

近年來，自行車無論在材料、結構或機能上都經過各種改良，有了長足進步。甚至還可以自己組裝各種零件，打造出適合自己的自行車。因此一台自行車的零件數量也非常驚人，且都是誠心打造出來的產品。這些零件是為了應付激烈運動所生產的，因此必須拋開無謂的花俏細節，做得堅固耐用。其中，自行車的座墊為了因應各種用途，在形狀上也有了許多細微的差異，種類甚至多達上百種。每一種都極具美感，幾乎沒有醜陋的產品。

照片中是男用旅行自行車（Touring bicycle）座墊，為了止滑，採用麂皮包覆。女用自行車座墊則為了配合女性骨盤，做得比男用的座墊再稍微寬一點。

短距離的自行車座墊較硬，長距離的則通常會包覆襯墊，使其柔軟舒適。雖然這些都是所謂的無名作品，但大家不覺得這些因應需求發展出來的自行車座墊很漂亮嗎？

這個專欄主要是介紹大家今日常用的物品，不過這些物品可能因為太普遍了，反而容易被人忽略它們的美。但就像大井戶茶碗以前也是平時吃飯用的碗而已，我相信再過幾年，這些物品的美感價值一定會獲得認同，甚至被美術館收藏的時代也將到來。

（275×155×75mm）

㉔ 麵包的造形
Assorted Bread Shapes

由「火」這樣神聖的力量，可以把麵糰化為麵包，超越美醜、展現極致。動手做麵包真的很好玩，大家也試試看吧！

我在這個專欄裡介紹的例子引起了一些「這也算是民藝？」的疑問，但也有不少人鼓勵我說這些例子很有趣。不管是民藝或工藝、甚至是機械產品，如果大家能從我介紹的這些人們所創造出來的物品裡看見美，那我就感到欣慰了。正如尼采所言：「美是有生命的。」美並不存在於已逝的事物裡。我打算盡可能把這個專欄繼續寫下去，期待能讓各位看見更多有生命力的美好事物。

（30×35cm）

歐洲鄉下有些人家的家裡，直到現在還有自己砌的麵包窯，一碰到節慶、派對或有什麼值得慶賀的事時，就做些麵包來吃。麵包會做成各種動植物等自己喜歡的形狀，每一種都很有趣，這就是手工的樂趣呀！我曾在德國待過一年，當時會買各種造型的麵包回來擺在房間裡，光看著就很有樂趣。那時候的麵包當然沒有保存到現在，不過我卻在日本的麵包店看見了一樣的麵包。那是把麵粉跟水揉成麵糰，切成條狀後編成心形的麵包。我們可以像小孩子玩粘土一樣，把揉好的麵團捏塑成各種造形。剛做好時，上頭還留著手痕，可是一送進窯裡烤過後。隨著漂亮的焦色出現，造型精彩的麵包也出爐了。換句話說，藉

鐮刀

㉓

Tekagi (Hook)

如果去築地的魚市場，常可以看到精力充沛的年輕人手持這種「鐮刀」，以前方的彎刀處一把鉤住鮪魚或沙魚等大型魚類拖行。不然就是鉤住裝了小魚的箱子，堆到車上或卸貨。這種鐮刀在魚市場裡是不可或缺的工具，因為使用時多半粗手粗腳的，所以必須做得非常堅固耐用。為了不讓鐮刀容易從手裡滑落，鐮刀的前端做得稍微渾圓一點，形成流暢的線條，看起來相當俐落自然。我相信這種線條是在長年累月的使用中，所孕育出來最實用、最自然的造形。

我在這個專欄裡，通常都介紹一些機械產品，畢竟我們今日的生活幾乎已經被機械產品包圍了。如果機械產品做得不好，我們的生活也絕對美好不起來。

曾經有人質疑我在這個專欄裡介紹的棒球、計算機或吉普車等也算是民藝嗎？但老實說，我從不記得我曾以民藝這個字眼來介紹，我所介紹的是「新工藝」。真正的民藝在今天已然消失殆盡。我們可以說，今日即使是手工打造的產品，也無法稱之為「民藝」了吧！

先前我將這個專欄命名為「新工藝」，但如今轉念一想，我決定把它改名為「生之工藝」。已死的工藝無法蘊生美感，唯有在今時今日以無比生命力存活的事物，才能產生出所謂的美好，因此我相信新名稱將會更清楚切題。（長41cm）

玻璃小花瓶

這個簡潔至極的玻璃小花瓶，是芬蘭知名玻璃設計師薩爾帕內瓦（Timo Sarpaneva）的作品，以造形時尚極簡廣受今日大眾喜愛。玻璃器物的製造方法，採取所謂的徒手模型吹製，先將空心吹管的前端伸進坩堝窯爐中，沾取玻璃膏後吹製成形。這是以前流傳下來的基本製法，而這個小花瓶因為是大量生產，而採用金屬模具成形法來製作。雖然也可以採用木模，但吹製玻璃時的高溫容易將模具燒焦，成功率較低，現在大多只在試作時使用木模。使用金屬

模具的好處在於可以做出各種形體，不過薩爾帕內瓦是個討厭做作設計的人，因此我猜他是以徒手吹製自然形成的玻璃中挑出最基本的造形，塑造成金屬模具，再轉移到模具去製造。手工藝產品也好、機械產品也罷，形體上合乎自然的物品，才能超越時空、閃耀美麗光輝。（162×110mm）

這件黑色的鐵釉壺是芬蘭阿拉比亞（ARABIA）陶瓷工廠的產品，由波寇（Ulla Procope）設計，採用機械鏇[2]與鑄模成形的方法大量製作。形體相當穩重，具有良好的安定性，用起來很順手。很多人以為設計師的工作就是畫圖樣或設計稿，但其實一件好作品絕非如此簡單就能完成。要想製作出一件好東西，必須像包浩斯所倡導的一樣在工作室裡製作。就算是用機械生產，一開始設計時，也是在工作室裡進行跟一般手工藝沒兩樣的作業。要製作模型、原型模，有時甚至還要製作實物。另外也要實驗各種機械製作方式與材料。我也是設計專業者，但從來不曾將心力花費在簡報的圖稿與設計上。我每天幾乎都穿

著工作服，從事手動勞作。工作室的作業很重要，但在工廠生產的過程也很重要，特別是需要高度技術的作業，有時候甚至還要專家的協助才能進行。因此無論是如何簡單的物件，一件好作品通常都要花上一年以上的時間。

這次介紹的這件作品，除了茶壺外，同系列還有碗盤與咖啡杯等，都是我很常用的東西，它們確實精美得讓我常常想到它們來招待特別人呢！（口徑161、高122、把手至壺口前端245mm）

2 鏇刀是一種扁平或稍具曲線形的帶柄工具，用來抹平。

21

Teapot

茶壺

座鐘

20

Clock

很多座鐘都做得金光閃閃、富麗堂皇，誇耀它們自身的存在。但這個義大利座鐘卻簡單大方，感覺是不管擺在哪裡都很合適。它的數字盤大而清晰，鐘面稍微向後傾斜，同時本體底部後方也做得較為厚實，而具有安定感。這個時鐘有灰、黑、白等三色，表面以琺瑯消光處理，全都是沉靜的色澤。在造形上雖然簡單到了極點，但卻又很具分量，不愧是來自雕塑大國義大利的作品。

我在這個專欄裡一直介紹一些我認為在現代生活中很實用，同時又兼具美感的產品。當然我並非機械盲從的信徒，也不是一個手工藝執迷者，我評論東西的大前提是看產品是否符合美的標準。而在美的面前，所謂機械工藝與手工藝這種二元劃分當然不存在，一切都會回歸到美的本質上。只是，不論機械產品與手工藝產品在今時今日都沒有那麼多

優良的作品值得介紹，因此我每天都為了尋找題材而費神。

現今展示在日本民藝館裡的往昔工藝品，全是精采的一時之選，可是為什麼我們現在卻做不出這麼美好的器物呢？這是很嚴重的問題。幸好近來有愈來愈多的年輕人會到日本民藝館來參觀，令人感到欣慰。這些年輕人當然不熟悉什麼民藝理論，可是當他們來到民藝館時，可以透過鑑賞作品來感受到什麼。比起一天到晚三句不離民藝，卻從不到民藝館來欣賞的人，這些尚未被污染的年輕人或許正是我們可以寄託希望的所在。畢竟百聞不如一見哪！（高150、寬80、厚55mm）

竹籠燈具

在日本跟印度，不、應該說是在世界各地，手工製作的傳統工藝品無疑地正在迅速消失中。但人的心裡總是希望美麗的花朵能永遠盛開，因此每天細心澆水，找尋各種延長生命的方法，對工藝品而言，「轉用」正是延續生命的方式之一。可是將傳統工藝品應用到現代生活裡，難免會產生各種不便與問題。很多時候，似乎無法就這麼直接應用；但若不使用過去留下來的工藝品，而是將它們當成作品來欣賞，稍稍不慎就會因為一步之差而誤入歧途，出現危險由此而生的感覺。因為，欣賞這件事率涉到興趣，而興趣容易造成風潮，風潮一起便無法擺脫商業，不夠自持的話甚而會有淪為粗俗的觀光地土產的危險性。民藝品此刻正正墮入了這樣的腐敗現況，令人擔憂不已。

我現在要介紹的這個將中國產的竹籠轉為燈具利用的例子，就是轉用的成功之例。這個在竹籐編製的網格裡貼上和紙的作品，擁有渾圓柔和的線條，網格整齊雅緻，跟朦朧透出光線的和紙相映成輝，成為一件溫暖動人的燈具。這個產品活用了手工藝的優點，將傳統的工藝品轉化為今日的生活器具。也可以說藉由轉用這項手法，重新賦予這件器物新生命！反觀現在的民藝，在遠離了實用之路後，總有一天會招致自我毀滅的命運。（33×57cm）

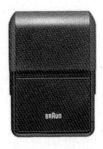

百靈牌電動刮鬍刀

這個電動刮鬍刀無論是在機能或構造上，都比至今所有的設計創新許多，而且擁有幾乎讓人目不轉睛、愛不釋手的美感。加上做得精巧又堅固，拿在手上後就希望能用一輩子，真的是很傑出的設計。刮鬍子時刷過肌膚的觸感、刀蓋闔上時的密合度、拿取清潔用小刷時的便利性與可更換電池等，全都貼心得令人感動。雖然機體採用塑膠製，但一點也不遜於任何自然材質。當我們提到塑膠時，很容易聯想到塑膠桶或塑膠容器那種冰冷、甚至令人厭惡的無機質，但只要見識過這把刮鬍刀，一定會認同塑膠其實也可以是很棒的材料。

這把刮鬍刀與我先前曾在這個專欄裡介紹過的電子計算機（p. 4）都是德國百靈牌的產品。在這個充斥著劣質品的時代裡，百靈牌難得地持續推出優異作品。正如同堅持工藝品質的工藝家一

樣，百靈牌也是家以製造優良產品自傲的公司。換句話說，這家公司秉持著良心，以現代最新科技與材質來有效生產符合大眾需求的產品，擁有製作商品的自覺與堅持，也是一家具備工藝精神的公司。即使是在當前的時代裡，我們可以說，這樣的一把刮鬍刀也讓我們看見了民藝的精神。我認為與其陷溺於過去的榮耀之中，感嘆時不我予，不如抱持希望，勇敢朝著明日前進。

（83×57×23mm）

⑰ Jeep 吉普車

我在戰時曾跟著軍隊一起待在菲律賓的叢林裡，當時日本的軍用車不是陷在河裡，就是陷在窪地裡動彈不得，眼看著美軍的吉普車輕巧地穿山越谷，真讓人欣羨不已，心想這根本無法與之匹敵呀。戰後美軍將吉普車讓給日本自衛隊，沒多久之後，日本也開始生產自己的吉普車。我的吉普車就是在那時候買的，將近三十年間從沒出過問題，跑得很順暢。

吉普車一開始就是設計來當成軍用車，因此摒棄了一切無謂的累贅設計，完全以實用至上為主，是相當耐用的車款。雖然有些粗獷，卻也顯得更加勁與值得信賴。吉普車的離合器跟方向盤都很重，架設或收攏頂篷時也都有點費力，不太適合力氣不大的人，不過只要開過一次就知道，吉普車雖然速度不夠快，但卻強勁而穩健，是很值得信賴的車子。

看到吉普車那簡潔俐落且確實的樣子，令人猜想早期車子剛開始搭載引擎時，大概就是這副原始的模樣吧？相較之下，現在的車子卻用太強烈的設計感來過度裝飾，蒙蔽大眾的眼睛。在一片設計過度的車款中，簡單純粹的吉普車讓小孩子每次看見時，總是開心地嚷著「吉普車、吉普車！」。或許在未經世俗污染的孩童眼中，吉普車就是那麼迷人吧？因為吉普車正是典型的無名設計，也可說是最富有民藝精神的車款吧！

棒球

16 Baseball

在此我要以棒球來做為最適合陳述民藝論點的例子。當大家以棒球來玩耍或競技的時候，精神全集中在這顆小球上面，因此這顆球必須要是能夠滿足眾人需求的健全商品。對比賽者而言，這顆棒球要讓人用得順手，不管是投、接與打擊時都很好用。同時，也必須具備適當的彈性，而且就算稍微粗暴地對待它，也很堅固不容易壞。

棒球的表面是以紅色麻線將兩張中央裁成相同凹弧狀、染成白色的鞣皮縫製而成。這項縫製工序，對於投擲曲球或指叉球等各種球路時會產生很大的影響。而這條具實用性的紅色縫線，也構成了極美的球狀曲線。很有趣的是，這項縫製工序是以人工一針一線仔細縫起，在縫製的同時，球形也會逐漸顯現。棒球的球芯是軟木塞，層層疊疊纏繞上毛線捲起，再以毛線捲起，最後才用皮革覆蓋、縫線。每一顆球的大小與重量當然都受到嚴格的規範，而製作出來的成品，也全都展現出了無比健康

的姿態。這就是所謂的用之美吧！換句話說，這也是民藝所謂的超越美醜之分、到達成佛的純粹境界。

我在這個專欄裡不時介紹一些從現在到未來值得我們愛用的作品，但似乎有一些腦筋頑固的人不時對此有所批判。我想我最好的回應方式，就是請他們實際使用看看。這些為了大眾使用而生產的產品，在如此紛擾的塵世中，以堂堂正正的姿態彰顯自身的存在，並以它們的美來淨化這個世界。我如此深信不疑。

李奇名窯製碗

位於英國聖艾夫斯（St. Ives）的李奇窯（Leach Pottery）除了創作藝術作品外，也生產一般餐具提供英國大眾使用。這些餐具由前來向李奇（Bernard Leach）習藝的年輕學徒製作，在這裡，學徒必須拋開對於自我（ego）的追求，以學習陶器的用途、技術與材料等各種陶藝基礎為唯一目標。李奇在日本接觸了民藝之後，了解到何謂民藝之美，以量產的大眾化餐具將民藝精神付諸實行。反觀現今工藝家卻似乎只顧著追求自我表現，渴求藝術上的成功與名聲，而忘了要服務大眾。這些追求，豈不是又造成了作品的墮落嗎？這個碗，是以高溫燒製

的炻器（stoneware，編按：介於陶與瓷之間的材質，亦稱半瓷），非常耐用。它的外表直接呈現出陶土的茶色肌理，碗內則在黑色鐵釉上又上了一層灰釉，形成內斂的灰色，整體看來簡樸清爽。我們可以說，這種內斂而嶄新的工藝，也是民藝。李奇名窯製造的大眾餐具包含各種碗盤與壺器，全都尋常可見，卻又充滿了無比魅力。（照片中的大碗為14×31cm。其他餐具也有大中小等齊全尺寸。）

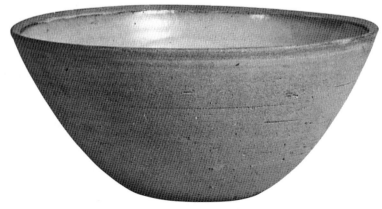

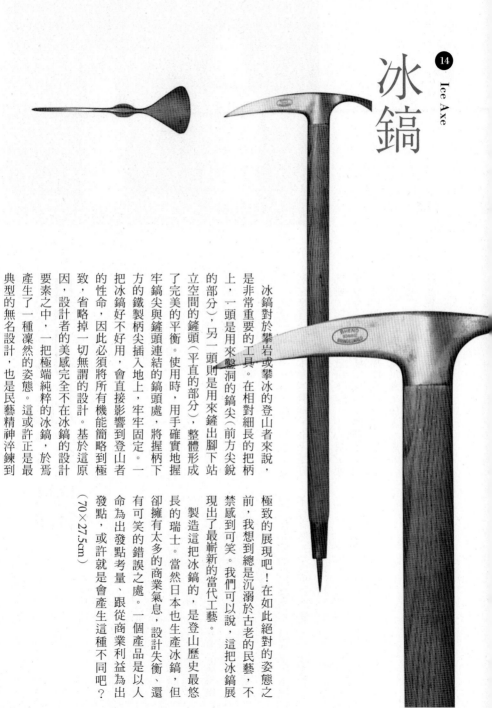

冰鎬

冰鎬對於攀岩或攀冰的登山者來說，是非常重要的工具。在相對細長的把柄上，一頭是用來鑿洞的鎬尖（前方尖銳的部分）。另一頭則是用來鏟出腳下站立空間的鏟頭（平直的部分），整體形成了完美的平衡。使用時，用手確實地握牢鎬尖與鏟頭連結的鎬頭處，將握柄下方的鐵製柄尖插入地上，牢牢固定。一把冰鎬好不好用，會直接影響到登山者的性命，因此必須將所有機能簡略到極致，省略掉一切無謂的設計。基於這原因，設計者的美感完全不在冰鎬的設計要素之中，一把極端純粹的冰鎬，於焉產生了一種凜然的姿態。這或許正是最典型的無名設計，也是民藝精神淬鍊到

極致的展現吧！在如此絕對的姿態之前，我想到總是沉溺於古老的民藝，不禁感到可笑。我們可以說，這把冰鎬展現出了最嶄新的當代工藝。

製造這把冰鎬的，是登山歷史最悠長的瑞士。當然日本也生產冰鎬，但卻擁有太多的商業氣息，設計失衡、還有可笑的錯誤之處。一個產品是以人命為出發點考量、跟從商業利益為出發點，或許就是會產生這種不同吧？

（70×27.5cm）

墨水瓶容器

戰前，柳宗悅一直很珍愛他的 Onoto 牌鋼筆與墨褐色的墨水。在他桌上，有一個正紅色的木製容器用來擺放玻璃墨水瓶。那個正紅色的容器有著渾圓的曲線，在當時還是孩子的我的腦海裡留下了深刻的印象。後來那個容器不知怎麼了，不曉得在什麼時候消失了，我也完全忘了它，直到最近在義大利米蘭街頭，看見一個幾乎一模一樣的器具。雖然它是直接呈現木頭的肌理，而不是紅色的，但它令我想起了父親和藹可親的慈愛，因此此立刻就買下來，小心翼翼使用至今。當手輕觸這個容器的蓋子，把蓋子打開來時，那樣舒適的觸感令人難以形容。它除了可以拿來放墨水瓶外，也可以取出墨水瓶，當成放香菸或大頭針之類的盒子，很方便。

這個木頭容器是用一種叫做轆轤的機器製作的，木頭的質地透露著一種手工藝特有的溫度。我想起了河井寬次郎常說「機器正是手的延伸」。原來硬是要把人做出來的東西分成手工藝產品與機械產品，這是多麼不自然哪！無論是手工或機械，好東西就是好東西。在所謂的「好」這樣絕對美感的世界裡，手工與機械這種非黑即白的區別，可以說根本就不存在吧？（高度：大 167、小 128mm）

化學實驗用蒸發皿

這是我去拜訪被尊崇為設計之神的伊姆斯夫婦時所獲得的體驗。他們家中到處裝飾著蒐集自全球各地的民藝品，其中有些更被活用在生活之中。在那以鋼筋與玻璃打造出來的現代住居裡，手工製作的民藝品完全融入了生活中，讓那個家顯得颯爽而開朗，溫暖了來者的心。茶點時間，伊姆斯夫妻親自幫我泡了一杯咖啡，那時候，他們拿來放砂糖的正是這種蒸發皿。當我看到這個普通至極的實驗用品被如此精彩地運用於日常生活中時，不禁開了眼界。毫無疑問地，這種蒸發皿不是設計商品，也不是陶藝家形塑出來的作品，它只是一個實驗用具，為了方便使用，而在長久歲月中淬鍊成為如今的樣貌。這無疑就是無

名作品（anonymous design，自然生成的無意識之美）。現今有許多日用品都是被刻意設計出來的，充滿了趣味性，但這個蒸發皿卻不帶一絲人類的刻意追求，應該可以說正是展現出極致純粹的雅致樣貌吧！民藝所追求的獨一無二、絕對之美，難道不正是這種美感嗎？我期盼民藝愛好者也能拋開一向把民藝當成古董收藏的興趣，開朗地迎向未來。

（40×95.28×61mm）

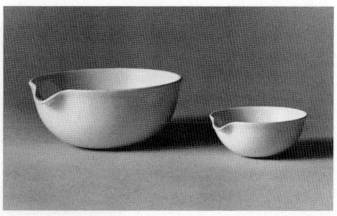

出西窯橢圓小皿

這是出西窯的橢圓小皿。由於有點深度，很適合拿來盛裝料理。這件手工製作的餐具，豐富了我們今日的生活、帶來許多滋潤。如同讀者所熟知的，出西窯是維持以手工製造的規模，用日本傳統技術量產符合今日生活需求的產品。當許多人都以成為工藝家為目標時，出西窯的這些人卻不在乎個人名聲，只是以踏實謙遜的態度去製作日用品，承繼了柳宗悅的職志。如果說這不是今日的新工藝，那什麼才是呢？我必須打從心底向那志同道合的五位於戰後創建出西窯的職人致上謝意，他們孜孜矻矻地打造出諸多符合社會需求的良心產品。

我在這個專欄裡一路介紹了許多優良的機械產品，因為民藝界裡還有許多人從心底頑固地抗拒機械化，因此我才刻意要讓他們了解機械產品的優點。可是從另一方面來說，正因為是在機械時代，我們更不可拋棄手工藝產品，這點我也不厭其煩地經常陳述。但我們必須了解，事實上，今日的手工藝產品也跟機械產品一樣，愈來愈難見優秀的作品了。日本民藝館裡收藏的雖然大多是過去的作品，但無疑都是當今世上的一時之選。大力宣揚機械時代優點的華特·葛羅培斯¹（Walter Gropius）曾在拜訪倉敷民藝館時，留下這麼一句話：「倉敷民藝館之所以收藏這些優秀的日本手工藝作品，並不只是珍惜歷史遺物之美，也是為了從中開創出現代生產的新方式，因此是日本整體文化的重要保護者。」（125×140×25mm）

1 德國建築師，創立了包浩斯學院。

桌上型膠帶台

膠帶是項很便利的產品，現在應該是人人都會用得到的東西吧？就是因為頑固，使他們看起來像是善良的長者……。然而這些人恐怕沒製的膠帶台，獲得紐約現代藝術博物館注意到自己身旁已經有了許多電腦生產收藏與推薦。塗上黑色消光塗料的鋁身，的日用品，時代的趨勢就像是河水一樣重量恰到好處，即使在撕下膠帶時也不無法抗逆，將來這些人的侄孫輩恐怕都會移動方便又具實用之美。雖然採用模會善用電腦來開拓他們的生活。然而如具鑄造，但由於多加了一道機械表面處同我已多次重申的，我從來沒有想過要理的程序，使它擁有機械才能呈現的簡否定算盤這類手工藝產品，我真心想做潔明快。我想，機械產品擁有手工藝產的，是將我們在長久生活中創造出算盤品所無法呈現出來的獨特美感，而手工這種優美產品的精神，傳承到下一個世藝產品也有機械產品無可傳達不出來的質地。我代，去開啟一個嶄新的世界。過去與現們不能因為手工藝產品很美，便以機械在都是為了未來而存在，若不這麼想，來仿製。畢竟原本的手工藝產品是無可民藝館終究只為成為民藝的墳場吧！取代的啊！同樣的，我們也不能以手

（105×70×46mm）

工來追求機械的特質。就精良度及其本身的價值來看，兩者並沒有孰優孰劣的問題。

我先前曾在某一次專欄裡介紹過電子計算機，果然引發了某些人的強烈反彈。這些人恐怕到現在還堅持使用算盤

雅各布森之椅

為了提供歇坐與休息的扶手椅（armchair）。除了要滿足令人舒服地歇坐這項重要的物理性機能外，也應該是一把有豐富人性與溫度，令人身心皆得以放鬆的椅子。這把被暱稱為鬱金香椅的傑出作品，是丹麥知名建築家雅各布森（Arne Jacobsen）與相關技術者在經歷了長時間研究後，所共同設計出來的作品。這把椅子造形簡潔、柔和輕盈，同時又具備了優異的安定感。

椅面、椅背與扶手採用一體成形的聚酯纖維殼狀設計，殼狀周圍覆蓋硬質泡棉，表面再以柔軟的粗毛布料包覆，成為一把極為溫暖且蓬鬆舒適的椅子。

椅腳為可旋轉的鋁製鑄件。坐在這把以單腳挺立、宛如綻放的花朵般的椅子上時，感覺就像是靜坐在蓮花座上的佛，心情也會隨之沉澱下來。

很多人一聽到機械產品，就認定那一定極為冰冷無趣的東西。但接觸過這把後，我深信民藝精神肯定能在未來盛開舒適程度與溫莎椅相比毫不遜色的椅子綻放。（高75cm，扶手寬度75cm，深68cm）

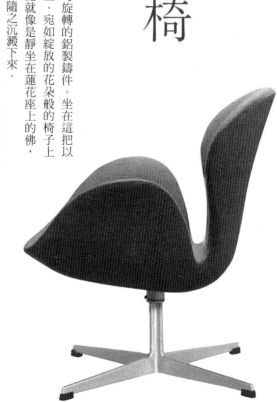

冰淇淋挖杓

Ice Cream Scoop

這個挖杓可以把凝固的冰淇淋從容器中挖出來，盛在盤子上。它採用鋁製，設計得相當簡便耐用。為了避免拿取挖杓時感到冰冷，特地在握柄裡灌進抗凍劑，並確實封起。這個挖杓簡樸強勁的造形，呈現出一種不輸過去傳統農業機具的健康樣貌。即使是機械產品，但只要保有工藝氣質，仍能有如此優異。換句話說，我希望各位能注意到它所蘊含的民藝精神。這個挖杓也是紐約當代藝術博物館（MoMA）推薦的優良產品之一。

雖然我每次都在這個專欄裡介紹一些優秀的機械產品，但這不代表我否定手工藝產品；甚至可以說，我比任何人都了解在當前這樣的機械時代裡，我們更需要手工藝產品，這點我會繼續向世人說明。但就像我不停重複說的一樣，我認為無論是手工藝產品或是機械產品，只要是好東西，我們就應該大方地承認它的好。各位民藝界的先進，敬請敞開心懷吧！（22×7cm）

咖啡壺

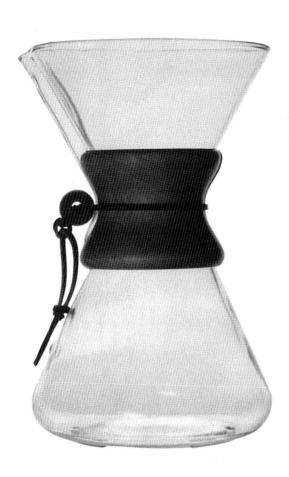

將咖啡濾紙捲成漏斗狀，塞進這個以耐熱玻璃製成的咖啡壺上方，再倒進剛研磨好的咖啡粉、注入熱水後，過濾出來的咖啡便會滴到下方的壺內。據說這種方式是咖啡愛好者公認最美味的沖泡法。這個咖啡壺在中間的瓶頸之處，用一個以車床切割成兩半的木環套住，再綁上一條皮繩固定，這麼一來，當把咖啡倒進杯中時，手握著也不會感覺燙，而木頭與皮繩也為作品增添了一絲暖意，彌補了玻璃的冰冷感，於是這件作品便展現了無懈可擊的完美設計。

柳宗悅於戰後訪美時，受邀到伊姆斯（Eames）夫婦家中拜訪，當時伊姆斯夫婦便以這個咖啡壺沖了一杯咖啡招待。柳宗悅在動心之餘，也買了個一模一樣的回來，之後我便一直使用至今。

這個咖啡壺是化學家Peter J. Schlumbohm戰時在實驗室裡設計出來的，到了今日，仍是全球愛好者所珍愛的新穎設計。這個咖啡壺不但讓我們看見了傳統民藝精神與新設計的接點，也是一個為工藝的未來帶來希望的作品吧！（高24cm，口徑12.5cm）

白瓷四格方皿

White Porcelain Sectioned Dish

這件有四個方格的白瓷小皿十分方便，可以放些餅乾或花生等零食，也可以拿來放調味料。這件芬蘭製作的新產品是以壓鑄法（press casting）製作，因此擁有這種工法所特有的簡潔造形。下凹的四角錐在另一面形成了四個尖角，產生了絕佳的安定感。毫無圖案的潔白設計，更彰顯出白瓷清爽純粹的樣貌。無裝飾的美、尤其是潔白之美，恐怕是最具現代感的表現了。

我們在許多北歐現代設計上，都可以嗅聞到一絲傳統的北歐工藝氣息，但同時，北歐仍不停創作出許多新而優秀的產品，讓人體會到何謂創新彰顯了傳統。我認為，像這樣在傳統的承繼中勇於創新的作法，不正是我們將民藝精神傳承到未來的最佳方式嗎？（寬23.8cm，高4.0cm）

威格納之椅

05

Wegner Chair

這是丹麥名設計師漢斯‧威格納（Hans. J. Wegner）最新設計的椅子。他生長在製作木製家具的家庭中，自然而然學會木椅的製作方式。他會親自挑選木材、切割、削磨，製作出極富工藝之美的椅子。他的椅子不但坐起來舒服，而且輕巧易於搬運，並極為耐用。雖然威格納也使用機器，不過他卻是透過機器的最新技術來追求品質的提升，而非著重在量產的優點上。不管怎麼說，歐洲在製作椅子上的歷史遠比日本悠久，

因此在品質上也略勝一籌。這張為了符合現代生活而設計的新椅子，在創新之中，又保有歐洲自古以來的質樸之美以及流暢的線條。我們可以說，這張椅子活生生地展現了民藝精神。目前日本民藝館裡也擺了一張供人使用，有興趣的人，歡迎到民藝館來鑑賞。看到這張椅子自然就會明白了。（高71cm×寬61cm）

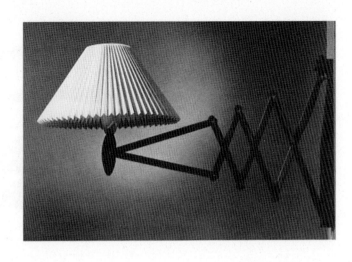

Shade for Wall-Mounted Lamp

壁燈用燈罩

這是丹麥 Le Klint 公司生產的壁燈。燈桿可伸縮且變換方向，十分方便。燈罩採用塑膠製作，並且塗上塗料，不易髒污。除了圖中造形外，還有許多不同的燈罩設計，不過全都帶有細膩的縱向摺痕。這些以機械壓製出來的摺痕精準美麗，讓燈罩清爽且具有一股暖意。因為這個壁燈伸縮燈桿的材質是柚木，讓這件壁燈有種工藝潤澤，散發出一股手工的優美氣質。這盞壁燈是 Le Klint 在戰後沒多久推出的作品，至今依然是最受民眾喜愛的摩登設計，也被全球諸多美術館收藏。柳宗悅於戰後初次訪美

時，帶回這盞壁燈。在當前這種充斥著劣質品的世界，看見這盞壁燈仍舊存在並受到喜愛，也繼續生產為社會大眾所用，可以作為對於未來工藝的期望而令人不勝欣喜。（燈罩高度、寬度＝各20cm，由壁面至燈罩的伸縮尺寸＝40～80cm，固定於壁面零件長度＝40cm）

英國威金森花剪

這是英國威金森公司生產的玫瑰花剪。據說英國人的夢想就是開著勞斯萊斯轎車、抽著登喜路（Dunhill）煙斗，以及用威金森花剪修剪玫瑰。無疑的，這是一把最高品質的花剪，在照片下方那把花剪的中間有個白色按鈕，只要一按下去，裡頭的彈簧就會讓握柄打開。想闔起的話，只要用力握緊就行了。上方那把花剪的中央下方有個黑色的旋轉鈕，可以用來把握柄的張開幅度調整成三段式的寬度。我想應該沒有其他花剪，比威金森花剪更細膩地考慮到手握住握柄時的細節，以及彎曲刀刃咬合的

狀態吧？這絕對是一把可以用一輩子的好東西。

當所有機械產品都朝向商品化發展時，我們總覺得，產品當中似乎缺乏了一點真誠，但這把花剪卻難得地如此富含工藝性，我們可以說，民藝精神透過了這樣一把花剪存活在現代社會中。無論是手工製作、或機械生產，只要是一件好東西，我們就應該要大方承認它是一件優質的商品。（長226mm、212mm）

百靈牌電子計算機

這是當前生活中，很傑出的一件日用品。即使今日已經如此機械化了，但像這麼一件需要滿足正確性的產品，不但沒有透露出一絲機械的冰冷，反而還呈現了不遜於手工製品的溫澤感。這個計算機的數字鍵與符號鍵清楚可見，同時大小適中，弧度也容易按壓，手指觸碰到時感覺相當舒適且容易操作。按鍵的間隔也設計得恰到好處，並配合機能設計成不同顏色，這些細節讓它整體成為一個簡潔俐落的設計，有著深入人心的舒適性。在我們每天都要使用的日用品之中，這件電子計算機讓人無法不喜歡

它。機體與保護套（左）所使用A.B.S.黑色樹脂（acrylonitrile butadiene styrene）具有強韌的彈性，柔和的觸感宛如梨子般細膩。近年來在過度競爭的情況下，電子計算機紛紛設計成引人注目的外型，但反而顯得廉價。尤其是近來流行的太陽能計算機，很多都輕薄得快沒有質感可言了，然而這件產品在這一片粗製濫造的風潮中，卻顯得如此傑出，完全超越了手工製造或機械產品這樣的層次，成為今日難得一見、值得誇耀的商品。（137×77×10mm）

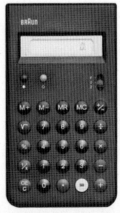

琺瑯鑄鐵鍋

這個鑄鐵鍋裡頭塗上白色、外面塗成黑色，鍋身修飾得渾圓方正，極適合擺放在桌上，並且也帶有一股暖意。由於放置在以竹籐捲繞並附有把手的台架上，可以不碰觸到熱燙的鍋身，連著台架隨意搬運。這個鍋子在鍋身與鍋蓋相闔處，設計了兩個中空的鍋耳，只要把木棒狀的鉤子（未出現在照片中）插進這個鍋耳的洞中，便可把鍋子從烤箱中拿出，放回台架上。這個金屬台架配合了鍋身底部的線條，設計成剛好可以擺放鍋子的鑲座，再接上以竹籐捲繞、車床修磨出的柚木腳架。琺瑯製的鑄造

產品大多都是大量生產，因此我猜這個琺瑯鍋大概也是用模具做的，不過它卻沒有一絲機械產品的冰冷，反而因為被擺在手工味十足的台架上，而產生了一股溫潤柔和感。手工產品也好、機械產品也罷，這件為了符合今日需求所做出來的鍋子，不但完美地滿足了機能性，也呈現出北歐特有的傳統氣息。繼承傳統的方式並不只有原封不動地保存一切事物，如果能以真摯的態度面對設計，呼應環境的變化，才可謂真正的承繼傳統，也才是流傳至今日的民藝吧！

「新工藝／生之工藝」
The Unconscious Beauty of Everyday Objects

這本小冊子，集結了柳宗理從1984年8月至1988年8月，為雜誌《民藝》所撰寫的專欄〈新工藝〉〈生之工藝〉裡的42篇文章。無論設計者是否知名，只要兼具了機能與美感，便會成為柳宗理介紹的對象。透過柳宗理敏銳的「直覺力」，這些一針見血的評論，即使經過了數十年，今日當我們閱讀文章時，仍是非常精彩的體驗。

This booklet includes forty-two columns that Sori Yanagi wrote from 1984 to 1988 under the titles "New Industrial Crafts" and "Industrial Crafts Today." He intuitionally recognizes and spontaneous beauty of everyday objects, most of which were designed by anonymous people.

text_Sori Yanagi photo_Takanori Sugino translation_Junko Kawakami, Patti Kameya special thanks_"MINGEI" 翻譯_蘇文淑

The Unconscious Beauty of Everyday Objects

「新工藝／生之工藝」

柳 宗理·著
Sori Yanagi

民藝 *Casa* BRUTUS.

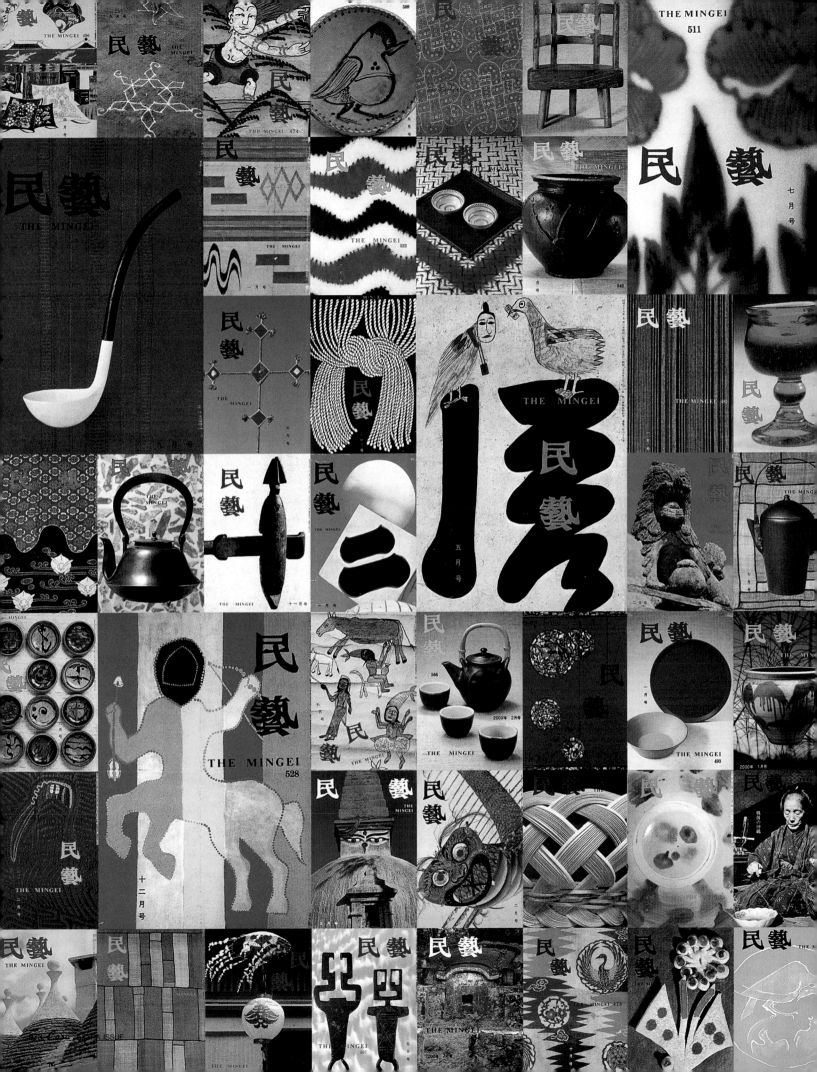

第一，這裡所有的作品盡皆無名。
沒有作者的署名是基本原則。

第二，這裡所有的作品都有某種實用性，
絕不是為了賞玩而做。

第三，它們都是大量生產、便宜銷售的用品。
絕非昂貴而稀有的物品。

第四，所有的作品都帶有傳統特性，
絕不過度強調個性，
而是每一樣都帶有非個人化的特色。

第五，所有的作品都顯揚著簡素之美，
這可說是為了符合用途而創作之下必然產生的結果。

第六，整體都是健康而平凡的物品，
絕非病態的稀有之物。

第七，從它們身上可以看出常民與美的深厚淵源，
這也是美感可由一般人身上孕育而生的證據。

第八，它們都具有他力特質，
並非來自工匠一己之力所創設的環境。

柳宗悦

Museum "Nihon Mingeikan"

The Japan Folk Crafts

你知道從駒場東大前步行五分鐘，有間日本民藝館嗎？

「日本民藝館館長」，這是柳宗理的另一項頭銜。創辦人為其父柳宗悅。1920年代，這位思想家從當時還備受社會輕視的日本傳統工藝品中，看出了質樸之美，而發起了日本民藝運動，對往後的日本工藝界帶來了深遠影響。民藝館裡收藏了一萬七千多件由柳宗悅挑選出來的陶瓷、木工、染色、金工等各種日本手工藝品，並收藏諸多與民藝運動相關的藝術家作品。每三個月全面替換展品，一次展出約五百件。另亦舉辦相關特展。採訪時，展出的正是對於民藝有許多貢獻的濱田庄司與李奇特展。想認識柳宗理，民藝是不可或缺的要素，請務必親自見識其美感泉源。

photo_Mitsumasa Fujitsuka text_Norio Takagi

Mingei-kan

吉岡德仁
TOKUJIN YOSHIOKA

1967年生，自桑澤設計研究所畢業後，師事倉俣史朗、三宅一生。2000年成立吉岡德仁設計事務所，作品有〈A-POC AOYAMA〉〈ISSEY MIYAKE〉店鋪設計。

想到就可以去的地方。
下次，什麼時候要去民藝館呢？

葛羅培斯（Walter Gropius）、米歇爾‧德‧路奇等許多國際設計師
都曾去過日本民藝館。全都為這些高完成度展品所感動。
2000年11月，日本空間設計師拜訪了這間在國際上也有高度評價的民藝館。

photo_Kazuya Morishima　text_Norio Takagi

——兩位都很久沒來民藝館了吧？

吉岡德仁（以下簡稱吉岡）學生時代在桑澤設計研究所研習的時候來過一次，之後真的隔好久沒來了。以前的印象只是覺得來到好舊的房子。

中原慎一郎（以下簡稱中原）我很常來唷。之前也來看濱田庄司與李奇的特展。

吉岡 我對於「和」這種概念還算喜歡，但對「和風」、「民藝」就沒什麼興趣了。感覺那似乎是刻意營造出來的日本味，我不大喜歡民藝品這個字眼。不過這裡的藏品層次很高，再看一次，的確都是很棒的東西，讓我改觀了。

Yoshioka's view points

「工具比強調品味的設計更讓人感受到強韌的魅力。」吉岡一開始就對鋤頭、鍬鏟、剪刀等看得目不轉睛。他指著尋常的白瓷碗說：「這樣的東西看起來就很真。」器具類的東西「就是要看起來平凡無奇」。接著提到民藝館的空間：「我覺得光線透進來的方式很棒，很有日本味。不會太暗、也不會太亮，我也喜歡它不過於強調樑柱的表現方式。」

中原 我年輕的時候也覺得民藝有點過時了，不過因為身邊人的影響，工作上也常有機會跟柳（宗理）先生碰面聊天，聽到很多關於民藝館的事，甚至也幫忙做過一些相關特集，漸漸地就對民藝產生興趣。

吉岡 所以也下了一番苦工研究嗎？

中原 應該算是在興趣的範圍內吧？就像會去美國看美藝博物館之類的。讓我感受很深的是，無論海外或日本的民藝都受到原始之物本質中好的部分所影響，繼而產生的作品。

吉岡 我想民藝是比較脫離設計性的、更接近一種純粹智識上的領域，但反而蘊含了一種無法資

訊化的大膽性格。

中原 所以從這種面向上來看，民藝真的很健康。它不是跟設計這種字彙相關，而是具備某種更健全的特質。

吉岡 例如剪刀、鍬鏟那些用具，它們不是特別要表現設計感或趣味性的東西，但有一種不用設計者去設計的強勁力道。它們會讓你感受到製作者的力量。

中原 我的話，特別喜歡那種帶有泥土個性的、跟我平常在做的東西相反的。其實我本身也在收集陶瓷器，像是日本餐具或活躍在北歐五○、六○年代的設計者的作品……其他還收集了銅製民藝品，愈收集愈有興趣，會去找相關的資料，結果發現海外

創作者的書裡居然提到了柳宗悅先生，就有「哎呀，原來都是同好」的感覺。

吉岡 用圖面關係來想像的話，聽到對國際人士有影響的人居然在日本，就會覺得這構圖好有趣呢！

中原 日本有民藝館，海外也有Folk Art Museum，從某種程度上來說，這種地方好像是把民藝、工藝、含有健康之美的東西均等分享給所有人的場所。讓人一去到這樣的地方，就覺得心情舒爽，這對設計者來講，一定也很有意義。感覺上好像只要去到這種地方，大家就都站在平等的立場上了。所以從回到原點的這個面向上來說，民藝館實在是很有趣的一個地方。

吉岡 與其說是回到原點，對我而言比較像是讓人自由的地方。拋開了「非這麼做不可」的枷鎖。

中原 通常擺在美術館裡的東西一開始就是為了讓人欣賞而做的，可是民藝卻不是為了讓人欣賞、而是要讓人用的，它是放在尋常至極的地方、一件很平凡無奇的器具，所以它不受場所制約。這點倒真的令人感到很自由。

吉岡 所以像我這種從事現代化設計的人，遇到瓶頸的時候好像應該要到民藝館走走。

中原 意思是會受到啟發嗎？

吉岡 某方面來說是，不過民藝所謂的機能美真的是唯一選項嗎？我覺得還有很多不一樣的價值觀在。不過民藝品360度各種形狀都有，非常自由。這也給了我某些可以作為準則的參考，這是很確定的。

吉岡 可是那裡的空間是教人不能再死讀書的空間唷。就當成去玩一樣地放輕鬆欣賞。一整天坐在椅子上，什麼也不想。

中原 而且令人心情愉快。

中原 我一直覺得很容易親近啊。

中原 我欣賞時也是很自我，判斷一件東西的好壞標準，就是看我想不想把它裝飾在家裡的哪個地方。不過那樣的世界在我心中是很重要的。雖然不是全部，可是我想把它們當

中原 我重新確認了這種想法。

中原 想法，應該會比較好玩吧？我自己仍舊比較傾向朝著未來去發展，不是高科技，而是讓下一世代也能使用的、更進步的東西。至於這樣是好是壞，我並不知道，不過我仍舊傾向於挑戰。

在挑戰新事物的過程中，我想民藝也給了我某些可以作為準則的參考，這是很確定的。

中原 以我來說，因為很多事情都是自己去開創的，也享受在這種過程中受到來自四面八方影響的樂趣，就民藝的自由度而言，有時候會把民藝所說的「用」與「美」這兩個字想得太複雜了。當然，我也想挑戰新事物，而在成一個基準，當成好好保留下來、好好珍惜在的地方。

Nakahara's view points

「我喜歡那種厚實的泥土感覺跟樸素的質感。」中原專心地欣賞表面畫上放射狀線條、俗稱為麥藁手圖案的陶盤。他對民藝創作者很有興趣，因此在河井寬次郎的展覽室取材時也興致勃勃，忽然說：「好想要這個。」一看，是個燒製的陶硯。「你不覺得它很有雕塑性嗎？好想擺一個在事務所裡。」也許是因為職業病的關係吧，他很認真地看著柳宗悅設計的展示櫃。

中原慎一郎
SHINICHIRO NAKAHARA

1971年生，1993年前往東京發展。於〈Meister〉工作後，創設家具自有品牌。除參與許多店鋪、住宅設計外，也在千駄谷經營店鋪〈Play Mountain〉。

1門柱的招牌設計也是非常日式的設計。2由細圓石跟方石步道搭配起的入口，裡面佇立著柳宗悅所謂「典型的小美術館之例」的二層樓木造和風建築。3進門前，旁邊的海鼠灰泥壁的設計引人注目。4入口的木製拉門。風格獨具。5進門後，地板上鋪著石地磚，在此脫鞋走進去。

日本的民藝運動與德國包浩斯運動、英國工藝運動齊名。柳宗悅從無名工匠的手裡看見了質樸之美，他在1936年創立來作為民藝運動據點的正是這間日本民藝館。建築物也由他親自設計，包含海鼠灰泥外牆（註：一種多用於傳統倉庫的防火牆技法）、鋪滿大谷石的玄關等，蘊含了日本風格。展出方式也反映出了柳宗悅的思想，亦即由參觀者的自由意志來判斷。要看什麼、要如何感受全都任憑喜好。這是個挑戰眼力、磨練審美眼光的處所。

在日本民藝館參觀沒有規則

怎麼看、如何感受？沒有一定的準則，隨人喜好。
日本民藝館，一個或許會讓初次上門的人覺得不親切的美術館。
但肯定能立刻察覺，飄盪在空氣中那一股自由的氣息。

photo_Mitsumasa Fujitsuka, Keiko Nakajima, Yasuo Terusawa
text_Norio Takagi　tracing_Rei Nakayama　map_Kenji Oguro

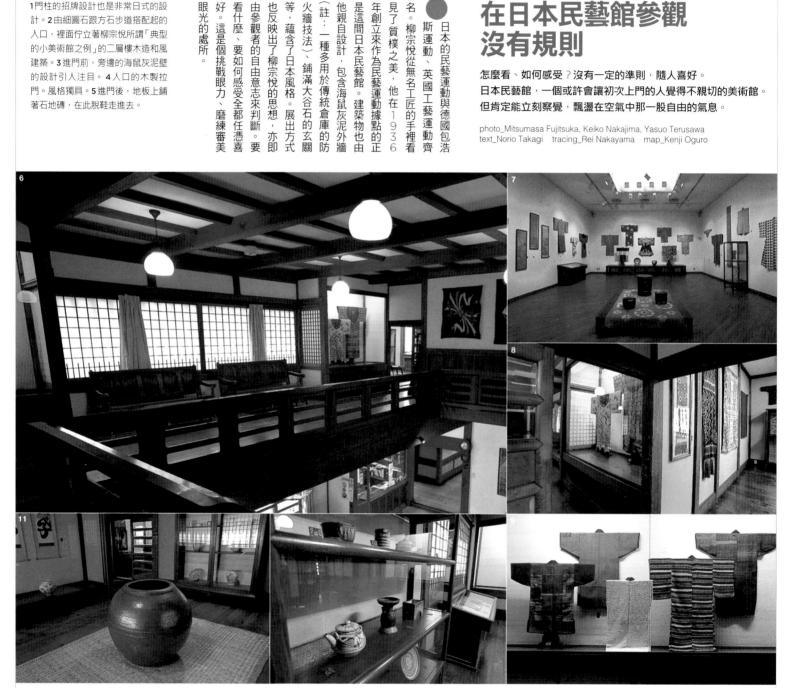

沒有參觀動線。

一般美術館都有畫著箭頭的路線指示，可是民藝館沒有。這是希望來訪者可以隨興參觀。展示間依類別分成了八間，要從哪一間看起？在這裡就依參觀者的自主性了。

1F

全球工藝		當代工藝禮品店
古陶瓷	玄關大廳	染織品

2F

同好創作品		木漆工藝
李朝工藝		繪畫
	大展間	

6玄關上方有個大挑高。扶手的設計走西式建築路線。這棟房子其實很摩登。7最裡面的展示間由柳宗理改裝過，採訪時正展出濱田庄司與李奇的特展。8右邊是展示染織品的空間，左邊走廊下也展出了一些作品。9衣物類配合展品的特性，掛在立式的衣架上展示。10古陶瓷陳列室。展出丹波與瀨戶等地民窯的器皿。11搜羅了許多啟蒙柳宗悅認識民藝之美的韓國李朝工藝品名作、佳品。

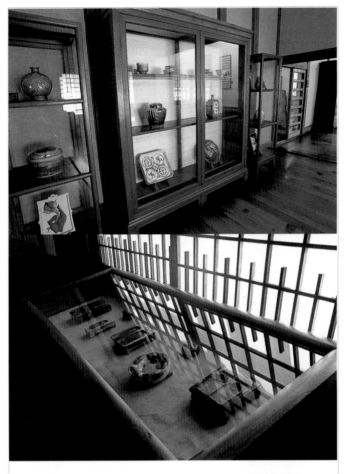

展示牌上雖然有技法、用途（銘）、產地、時代，但資訊不多。

不親切的展出方式。

柳宗悅認為「知道之前，先看。」所以展示品旁不放解說。雖然不太親切，但這是為了讓參觀者自己去體會器物的美感。解說只會擾亂參觀者而已。

所有展示櫃均由柳宗悅設計。上圖的櫃子讓觀者一眼就能看出韓國李朝家具的設計根源。下圖為柳宗悅在參觀歐美的博物館時得到靈感的平面展示櫃。全都是精緻的木工傑作。

There are no rules for appreciating folk crafts. Make yourself comfortable!

櫃子也是民藝品。

柳宗悅認為「陳列方式也是一種創作上的技藝。」如何優美地展出？由這種想法中醞釀出了原創的優美木製展示櫃。

請隨意就座。

所有展間都有讓來賓休息的椅子與桌子，椅子全由柳宗悅設計，因此只要時間允許，可以從容在館內欣賞。

由18世紀的英國長椅中獲得靈感的椅子。中央的傾斜角度相當巧妙，貼合人體的臀部。由日本木匠手工製作。左邊的桌子原是焚火用的舊護摩壇。

精彩的空間。

這棟反映出柳宗悅思想的建築物，空間的設計非常迷人。也考慮到移動時會觀看到的周圍變化，例如窗外會有突然吸引目光的開闊景致。

如果從前往大展示間的走廊向外看，會看到戶外成列的大壺。大展示間外面也放了壺，這些壺也是每三個月替換一次的展示。

1943

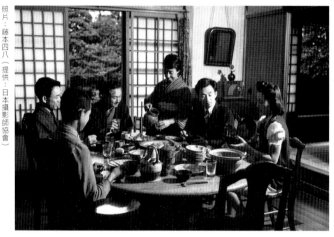

照片：藤本四八（提供：日本攝影師協會）

1943年7月，柳宅一樓用餐處的用餐情景。左起第三人是柳宗悅，旁邊為夫人兼子，右邊最後方為當時28歲的柳宗理。桌子是黑田辰秋在昭和初期製作，椅子應該是英國的老椅子。桌上擺著濱田庄司的餐具、英國的泥釉陶器、沖繩的器皿等。窗戶上掛著鏤版上色的窗簾。這張照片令人感受到，民藝正是日常生活中的美。

2006年起，昔日柳宗理與父親宗悅一家人居住的西館開放參觀。

走出民藝館後，對面是一道厚重的長屋門。
那裡是柳宗悅一家人從前的住所，通稱為「西館」的入口。
有沒有興趣一窺這對外公開的優美建築物呢？

photo_Mei Morimoto　text_Masae Wako

這是柳宗悅、柳宗理父子每天一起圍繞著餐桌的地方，也是濱田庄司跟李奇等民藝運動推行者聚在一起高談闊論的地方。

柳宗悅舊宅，正是柳氏一家人生活的空間。竣工於1936年，從前柳宗悅夫妻、三個兒子還有柳宗悅的母親，就是在這棟木造住宅裡平靜的生活。可惜從60年代後期起，由於無人居住而日漸毀壞，後來在2005年開始修復，於2006年5月完工，幾乎忠實地回復成原來的模樣。目前在每月第二、三個星期三、星期六開放參觀。

這兩張照片拍的都是一樓的用餐空間。以白色與褐色呈現出清麗對比的天花板、英國古典家具的西式餐桌椅。這在當時算是非常時髦的十疊大（約5坪）用餐空間旁，有個架高的和室，只要把相隔的紙門拉開，就可變成一個開放的大空間。柳宗悅蓋這間房子時，黑田辰秋、芹澤銈介等當時剛出道的工藝家都出了不少力，因此一夥人一定時常在這兒聚會。黑田的桌子、芹澤的拉門、濱田庄司跟河井寬次郎的餐具，柳宗悅就在這些夥伴的作品中生活，而柳宗理與弟弟們也在這裡度過了十幾、二十歲的成長期。據說英國陶藝家李奇來日本時，一定是住在二樓那間5坪大的房間裡。

如同這個用餐空間所象徵的，這個家的特徵之一正在於和洋折衷。而其骨幹，就是那強韌而健康的日本木造民宅。柳宗悅當初一眼看上，買下這間房子後，把栃木富農的長屋門（編按：武家宅邸的大門樣式之一）移築到這間新房子的玄關棟。而臨接著這道門的住宅部分，當然也大量採納了北關東地區的民宅之美。最重要的，恐怕就是柳宗悅把自己旅居海外生活中所經驗過的西式房間與和室的搭配、英國式的凸窗與民藝風格的木嵌窗框、對方生活形式與空間的精髓，巧妙地揉入了住宅之中吧？例如西式的立面上採用了東洋式的細節等。這種將日本的美感與西洋的現代性融為一體的「柳式摩登」，在家中隨處可見。

說到這裡，應該要親眼、親身去體會那「柳式摩登」才對，不如先到西館去看看吧！這樣才能見識到柳宗悅的理念與生活的痕跡，感受到這個家的味道。近距離體會柳宗悅與柳宗理的美感。溫暖的土牆、剛勁的石瓦屋頂、優美的古木，親身觸碰過這些天然材質的溫潤舒適，才能對空間有深一層的體會。

感謝那建築了七十年之久的房子，感謝那些把它修復完善的師傅，那麼，讓我們到2008年的柳宗悅家去。在經歷了半世紀之久的現在，那兒肯定還靜靜地飄散著當初那些「優雅名士」的氣息吧！

Yanagi's House Is Now Open to The Public

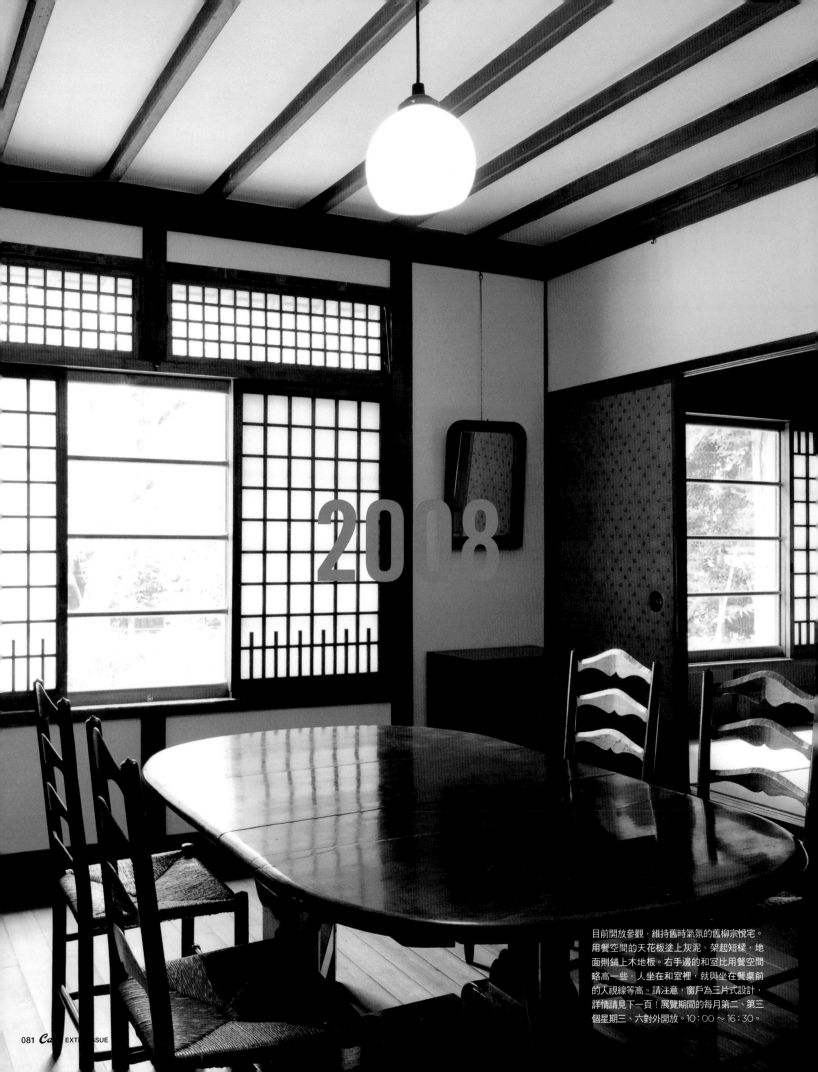

2008

目前開放參觀，維持舊時氣氛的舊柳宗悅宅。
用餐空間的天花板塗上灰泥、架起短樑，地
面則鋪上木地板。右手邊的和室比用餐空間
略高一些，人坐在和室裡，就與坐在餐桌前
的人視線等高。請注意，窗戶為三片式設計，
詳情請見下一頁！展覽期間的每月第二、第三
個星期三、六對外開放。10：00～16：30。

這裡是柳宗理與奶奶的房間。

右／一樓內側是勝子（柳宗悅之母，柔道家嘉納治五郎之姊）房間。燈具仍保持當時情況，為柳宗悅喜愛的設計。掛軸是漢朝繪畫的石拓版，裱裝為柳宗悅設計。左／二樓西北邊的3坪大房間是柳宗理的房間，從正面看去像是衣櫥又像長椅，但其實是木板床，使用時會先鋪上一層帆布。床後以一片紙門與隔壁的和室相隔，打開紙門後，南北通風。

處處精采！西館的體驗方式。

生活創造人，人成就生活。把餐桌、寢室、書房等西館的空間看過一圈後，似乎能稍微體會柳宗悅的想法與柳宗理的日常生活。在此介紹每個房間裡不可錯過的設計，或是某人的作品等。當然也別錯過整體的外觀。

家裡以書房為中心。

書桌前掛著柳宗悅親筆以簡短的字語抒發人生觀或心境的「心偈」。

擺在書房的椅子是英國的老家具，扶手前竟是獅子頭！

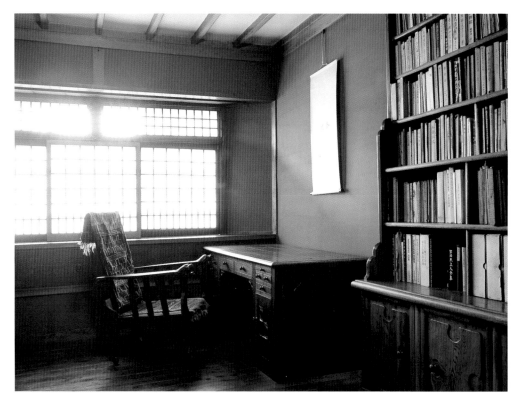

朝南的書房日照充足。設計時以木地板搭配灰泥天花板與凸窗，打造了英式風格，但三片式窗戶反映出了日本的獨特美感。

樓朝南的空間日照良好。柳宗悅的書房就安排在這個家裡最棒的位置裡。不管是就5坪以上的寬敞程度、位置來說，都是這棟住宅的中心。除了有窗戶的南向牆壁外，其他三面都做了固定式的書櫃，從這些家具設計上，可以看見柳宗悅的細心與創意。當然這些書櫃擺不下柳宗悅的大量藏書，所以另外闢了一間4坪大的書庫。書桌出自黑木辰夫之手，是專為柳宗悅設計的獨創作品。

在這張書桌旁有個凸窗。時髦的西式作法令人連想起英國窗台，但同時又以紙窗製造出柔和的光線，讓人在這個角落裡瞥見了「柳式摩登」。

在柔和光線的包圍下，沉浸在思緒中，寫出論述著作。書房對柳宗悅來說，無疑是珍貴的堡壘。

照片：藤本四八（提供：日本攝影師協會）

1943年時柳宗悅寫作中的情況。椅子上擺的格紋椅墊極為雅緻。

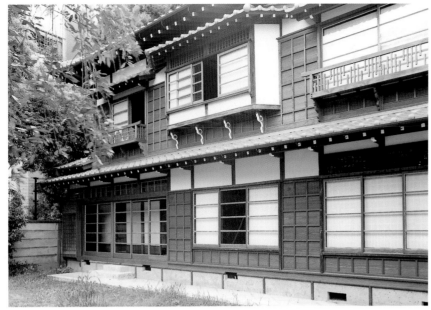

1 在室內，可以看見紙窗下緣以短木組成的窗欄圖案。
2 二樓走廊上的小洗手台。是否有點裝飾藝術風呢？
3 東邊的樓梯間。梯緣設計與民藝館大樓梯的扶手一樣。
4 走廊上以高低差來區分開放與私密空間。

這棟和洋折衷的住宅在立面上以對稱配置的書房凸窗為中心，並井然羅列著「三拉式」窗戶。二樓兩側的花台雅緻秀逸。

從細部裡，更可看出柳宗悅的苦心孤詣。

這似乎是所謂的奇數之美。在眺望著柳家舊宅的窗戶時，不免會注意到有個地方不太一樣。一扇窗口上竟安裝了三扇紙窗（稱為「三拉式」），對於看慣了兩扇或四扇的人來說，很有新鮮感。西方人喜歡對稱的美感，而從乍看下不安定的非對稱中看出美的端倪，則是日本人獨特的美感。再仔細一看，發現連櫃窗等地方的設計也隱含了奇數之美。

請注意一下紙窗的設計，不管是用餐空間或書房的紙窗下緣都採用了「切料鑲木」（以較短的木條搭配）設計，在日本民藝館中也可看到這種手法。

其他例如在走廊中設計了高低差，以區別開放與私密空間，在不同房間變化不同的天花板設計等，處處可見柳宗悅的細膩心思。細部絕對是不可錯過的必看重點！

Yanagi's House Is Now Open to The Public

也別錯過了屋內裝飾！

如果因為不知道而錯過了好東西，之後一定會後悔。必看不可的最後重點，就是擺放在柳家舊宅各處的名家作品。除了柳宗悅身旁那些對民藝運動有所貢獻者的作品外，也可以近距離看見柳宗悅與柳宗理的創作。首先，在進去長屋門的玄關處，可以看見牆壁上掛了一幅高麗壁畫的照片。這是攝影家坂本萬七的作品，影響了後來的棟方志功。由大名鼎鼎的創作者設計的眾多作品，在這個家裡融入了日常風景中。如此淡然而自在的著華，正是西館的一大魅力。

長屋門外的石碑，這是柳宗理為了紀念民藝館創設五十周年而設計。

是張貼可愛巴紋圖案（註：一種螺旋紋）的小紙門，由芹澤銈介的鏤版上色。上到二樓後，有黑田辰秋的書桌搭配柳宗悅設計的書櫃。接著將目光拋向和室紙門，圓潤的門環充分反映出了柳宗悅的喜好。也別忘了要看一下豎在長屋門外的石碑，這是柳宗理為了紀念民藝館創設五十周年而設計。

處有黑田辰秋製作的餐桌。對面〈華狩頌〉。接著走進屋內，用餐響了後來的棟方志功的作品，影壁上掛了一幅高麗壁畫的照片。

左／擺設在長屋門玄關入口處的高麗壁畫照片。棟方志功由這張照片得到靈感，於1954年創作出〈華狩頌〉。右上／分隔用餐處與和室的紙門上貼的是芹澤銈介的鏤版上色紙。由於紙門不時替換，運氣好的話或許可以遇上這一扇。右下／長屋門前有個紀念民藝館開設五十周年的石碑，由柳宗理以「不二的世界」為主題設計。

李奇（Bernard Leach）

1887年生於香港，英國人。幼年時曾居住日本，1909年再度赴日。他是讓柳宗悅注意到日本工藝之美的關鍵人物，為後來的民藝運動帶來極大影響。他原本是銅版畫家、又具有詩才，並跟隨第六代尾形乾山學習陶藝。1920年在濱田庄司的陪伴下返英，於聖艾夫斯（St Ives，李奇建立的窯廠即為現今著名的李奇名窯）搭窯繼續做陶，建構了融合東方與西方陶技的獨特風格。

6

7

8

9

10

「你怎麼看？」如果柳宗悅對你這麼說，該怎麼回答呢？

柳宗悅時常拿東西問徒弟說：「你怎麼看？」
如果不能立刻回答就不合格。這正是訓練一個人的審美觀。
毫無預設立場地與作品貼身對峙，說出感受，
這就是柳宗悅所說的「直觀」。接著，測驗一下大家的直觀力。
眼前是兩位曾參與民藝運動的藝術家作品，
你看到它們的第一眼印象是什麼呢？請化為言語敘述。
別忘了先回答，再看這些關鍵字的解說。

photo_Keiko Nakajima　text_Norio Takagi

6 樸拙
鐵繪小鹿紋陶板

●為朋友家暖爐壁上燒製的磁磚。李奇吸收了東方技巧，化為西方創作。鹿與草原都是簡化的意象，卻傳遞出了溫暖樸拙的意境。當時李奇已是知名陶藝家，但並不追逐於技巧的表現，以真誠樸實成為他所有作品的一貫特性。蘊藉在這件作品中某種與人性根源相通的特質，令人聯想到拉斯考克山洞的壁畫，看似簡樸，卻強而有力。1952年，高10.2cm。

7 精神性
鐵繪生命樹壺

●李奇跟原本是宗教哲學家的柳宗悅一樣，都具有很強烈的宗教性格。這件作品以褐色的鐵繪簡單勾勒出了源泉與由中而生的生命之樹。勁道深厚的線條中蘊藉著深厚的信仰。同時造形極為端整，顯現出了傳承自英國傳統中的質樸耿直性格。這件作品在英國燒製，土質的差異也呈現在表面上。1952年，高28.5cm。

8 業餘性
樂燒＊柏紋盒子

●也許是因為李奇來日本後才開始學陶，他的作品也有一種業餘的樸拙味道。這是他最早期的作品，雖然技巧拙劣，但是日本人絕想不到在盒子上勾勒這種圖案。這正是西方美感展現在日本陶瓷品上的成功之例。而李奇喜好自然的溫厚性格，也可從造形設計上一覽無遺。1914年，直徑10.9cm。

9 銅板蝕刻
染付雕繪 星與童子紋皿

●李奇也是名銅版畫家，因此擅於描繪精細的圖案。這件作品在瓷器表面上以雕刻加上鈷藍色顏料呈現出一個獨特的世界。或許是受到詩人性格影響，主題也極具幻想性，謳歌與徜徉在繪畫裡的情感極有李奇性格。但這件作品並不華美，正是受到民藝影響的證明。這件的外形不是裝飾盤，而是可以拿來使用的餐盤，兼具了實用之美。1920年，直徑21.0cm。

10 原始性的表現
樂燒兔紋皿

●李奇的代表作。兔子微微裝楞的表情極其逗趣。採用英國的泥釉技法，將化妝土裝進擠花袋中，像在裝飾蛋糕一樣地擠出來作畫。這件作品與9那樣的細膩畫風不同，可見李奇也擅長原始而大膽的表現。大器而勁捷，以及變形的兔子或許都是西式風格吧。1918年，直徑33.7cm。

＊編按：樂燒是一種不用轆轤而以手捏製成形後，用攝氏750～1100度燒成的軟質施釉陶器。

What's the first thing that comes to mind?

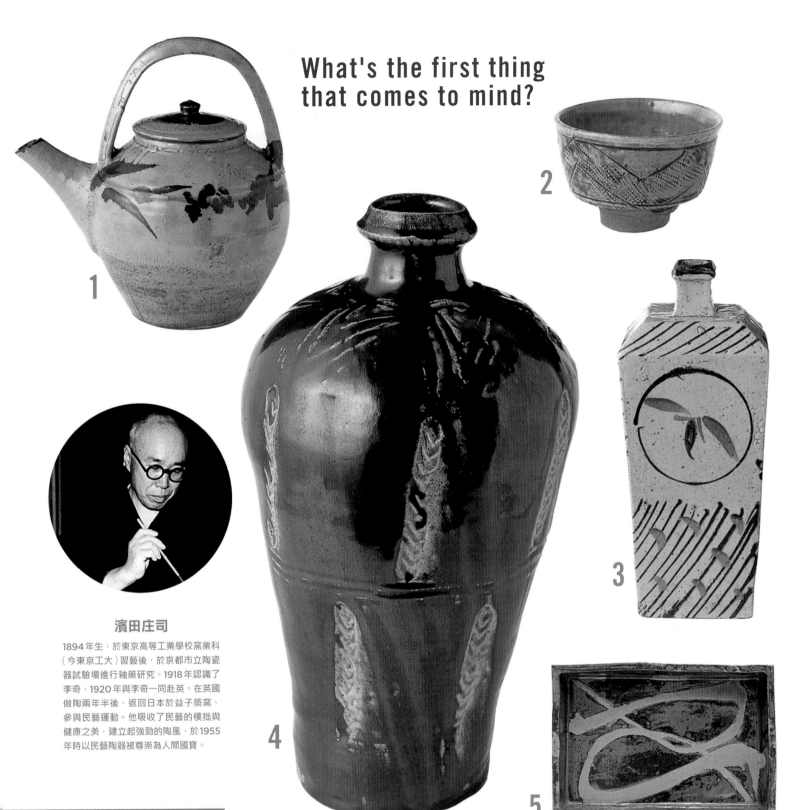

濱田庄司

1894年生，於東京高等工業學校窯業科（今東京工大）習藝後，於京都市立陶瓷器試驗場進行釉藥研究。1918年認識了李奇，1920年與李奇一同赴英。在英國做陶兩年半後，返回日本於益子築窯、參與民藝運動。他吸收了民藝的樸拙與健康之美，建立起強勁的陶風，於1955年時以民藝陶器被尊崇為人間國寶。

看了再讀！讀完再看！

1 原創圖案

鐵繪黍紋共手土瓶

●曾與柳宗悅一同探訪日本各地民窯的濱田，對沖繩有莫大的興趣。他在當地速寫玉蜀黍，並發展、簡化成了這個黍紋圖案。這是濱田最得意的獨創圖案之一，極其簡略中又極富有圖樣性。這個土瓶（茶壺）充分表現出扎根於沖繩大地的沉穩風格，形體也簡單強勁。共手（又稱按手，為大一號的土瓶）受到了沖繩民窯影響。1941年，高26.0cm。

2 簡潔大膽

飴釉繩紋碗

●濱田的造形風格一貫簡潔，另一方面，他使用轆轤塑型後也會大膽地削掉不想要的部分。這個碗同時呈現出了他的這兩種特性。雖然是個茶碗，但在設計上卻不拘泥於造形，已接近飯碗的形態。而大膽削塑的結果，也讓這件作品擁有絕佳手感。以竹串或繩子拍印出來的繩紋圖案勁道強厚，是件令人忍不住想拿在手上的佳作。1948年，直徑13.5cm。

3 東方之美

赤繪丸紋角瓶

●濱田在參與民藝運動的過程中，受到韓國李朝與中國古陶瓷許多影響，這個角瓶就是集東洋陶器的大成之作。造形採用李朝陶瓷常用的角瓶，形狀端整，再以中國與沖繩常見的赤繪來緩和角瓶線條筆直的緊張感。圓與線、竹葉紋，都是濱田擅長的圖案，也令人感受到他從容大器的畫風。1938年，高28.5cm。

4 歐洲與東方的交融

柿釉青流掛角鉢

●濱田與李奇赴英做陶後，也積極採納西方技法，這件採用鹽釉製作的作品即是。燒製過程中，鹽分在表面呈現出了沉謐的光澤感，押紋的部分，則由於壓了厚厚的鹽讓圖案浮顯出來，製造出錯落有致的質感。造形上採用傳統的東方形式，巧妙地結合東西之美，醞釀出濱田獨特的豪爽氣質。1955年，高33cm。

5 隨性之美

柿釉青流掛角鉢

●在益子燒的柿釉上潑上青釉，使其流動。是濱田的代表技法的作品。以柄杓舀起釉藥，俐落地潑倒在器皿上，任其自然形成作品。也就是說，這是一種隨機式的作法，也因此能呈現出隨性的瞬時之美。這件作品看似隨意，但只要是精通陶藝的人，一眼就能看出是出自濱田之手。大膽、豪放、強勁，集濱田特質於一身。1954年，寬44.3cm。

1912年，白樺派新春聚會時拍攝的紀念照。前排中間是年輕的柳宗悅。後排左為武者小路實篤，第三位為高村光太郎，前排左起第二個是志賀直哉。柳宗悅在這些人裡面，負責以傑出的英語能力在雜誌裡介紹海外美術書籍中的後印象派畫家如 Vogeler、Beardsley、Rodin 等人。

白樺派

以業餘的愛好者身分參加，早早顯露出才能。並培養出前衛精神。

以武者小路實篤與志賀直哉等畢業於學習院、被稱為「白樺」的人為中心所創立的雜誌《白樺》於1910年創刊。內容從文學到美學、哲學等，就各領域進行多元化論述與創作，直到關東大地震時才停刊，對於形塑大正時代的民主文化功不可沒。柳宗悅也是其中一員，他是成員中最年輕的，負責相當於今日藝術總監的工作。

白樺時代的經歷對柳宗悅後來的活動與思想帶來了莫大影響。白樺派的同志對於日俄戰爭後愈趨強硬武斷的國家主義深感厭惡，崇尚文人政治與和平、珍惜人類與個人的價值，而非武力與國家的強大。他們在不斷的討論中培養出批判權威的精神與前衛思想。

柳宗悅在民藝運動裡展現出來的那種以自我判斷來追求美學的態度，正是從白樺時期培育出來的前衛精神。

柳宗悅是非常擅長「用眼睛的人」。

現代是「知」性時代。我們都漸漸失去了單純去感受美的能力，但若不透過我們與生俱來就能夠感知美的「眼力」，我們是不可能看見真正的美。

柳宗悅把這種用眼睛感受美的能力，稱為「直觀」。也就是說不受知識或先入為主的觀念所左右，直接去感受。單純地去看一樣物品，在物品與我們中間不存在任何雜質。就像桃山時代初期的茶人從井戶茶碗這些朝鮮的尋常雜貨裡發現了美的存在一樣，依靠的也是直觀力。他們摒除對於最廉價茶碗的偏見，誠實地認可了其中存在的美感。

而柳宗悅之所以能從民眾的生活中發現美，進而發展成為民藝運動，也是因為他有這種直觀力。他發覺民藝之美，絕不是依靠知識或理論，而是任能夠感知美的雙眼在民眾的工藝品中看到了美感的存在。

柳宗悅收藏的井戶茶碗。銘為山伏。這種茶碗原本是韓國李朝時代的平民飯碗，後來利休等早期茶人從中看出美感，將其尊為茶碗之最。

夥伴

一同在全國各地搜羅民藝，是推行民藝運動不可或缺的四位陶藝家。

柳宗悅在大正末期開始提倡「美的生活化」、「復興手工藝」等觀點的工藝美學理論，則是建立在與李奇、富本憲吉、濱田庄司、河井寬次郎等陶藝家的往來中。

英國人李奇讓柳宗悅在面對西方時不會自卑，讓他了解到東方與西方具有同等的價值。經由李奇的介紹，柳宗悅又認識了其他夥伴，彼此交流從民間工藝品這種從來不被當成美感主體的日用品中，所感受到的美學體驗。

接著他們積極地走遍日本各地，搜羅許多工藝品，同時也從工藝品中擷取出「創作養分」，開創出了各自所信仰的創作方式。對於當時脫離了實用性、只顧著追求裝飾的工藝界而言，無疑是拋出莫大的質疑。

這些人被統稱為民藝派作家，作品也被公認為是民藝運動的成果之一，受到高度評價。而他們也是日本近代陶藝發展史中，不可或缺的關鍵人物。

了解「民藝運動」的
七個關鍵字
What's MINGEI?

為現今工藝設計帶來深遠影響的柳宗悅，一生最大功績：民藝運動。
日本民藝館的展示品，正是認同民眾工藝品之美的集大成。
催生出大家至今還醉心不已的民藝，這個民藝運動究竟是什麼？

photo_Keiko Nakajima, Nippon Mingei-kan　text_Takashi Sugiyama, Norio Takagi

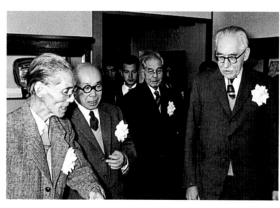

左／推動民藝運動的四人合影。左起為河井寬次郎、濱田庄司、富本憲吉、李奇。四人各有專精，河井擅釉藥、濱田擅塑型、富本擅圖樣、李奇擅描繪。右／身兼銅版畫家身分的李奇筆下的柳宗悅肖像，看出兩人交情深厚。

所謂「民藝」

民藝運動真正興起於這個詞創造出來之後。

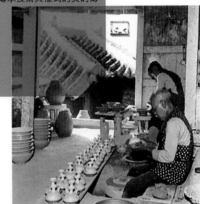

民藝的專門誌《工藝》。正是這本雜誌將「民藝」兩字推廣開來。

「民藝」是「民眾工藝」的簡稱。現在雖然已經是個再普通不過的字眼，不過其實是柳宗悅、濱田庄司、河井寬次郎等人在1925年創造出來的新詞。之前則以粗品、雜器等帶有輕蔑意涵的字眼稱呼。這幾位夥伴在民眾生活所孕育出來的傳統之中，發覺到美的存在時，肯定是驚嘆不已吧！因此才想以自己的字彙來表達對於新發現的喜悅，創造出民藝這個字彙，進而發展成民藝運動。

在英文裡，民藝的「藝」是工藝的「Folk Craft」，而非藝術的「藝」。但也正因為是工藝品，才能這麼清晰地展現出美的本質，所具有的「平易」、「健康」與「自然」。

依柳宗悅所說，民藝品是「一般民眾每日生活裡的必需品」。因此，它也是「屬於民眾、由民眾製造、為民眾而做的工藝」。

用之美

由實用中誕生的造形與裝飾，正是民藝之美的本質。

左／柳宗悅在近江八幡的古董店裡看見了這個裝茶的壺，稱讚它上頭自然流洩的釉藥模樣「是最自然樸實的裝飾法」。右／漆繪箔置陶紋秀衡碗（江戶時代，直徑14.0cm）。舒適的形體與大小正好可以放在手中，圖案取自大自然之美。造形與裝飾都充滿了實用美感。

民藝品顯著的特質之一，就在於實用性。例如，器物會因為不同的用途而精鍊出不同的造形、色澤與圖案，加深美感。

仔細看碗盤或壺等器具，它們都沒有一絲一毫的多餘線條，大小與重量都適合人的手使用。這都是追求使用方便性的結果，並非一昧為了追求美感。

在柳宗悅的時代，很不幸的，受到西方藝術觀念的影響，大家紛紛尊崇鑑賞用的藝術品，而輕視實用的工藝品。可是柳宗悅卻提出不同的想法：「如果我們每一天的生活裡不存在著美的喜悅，那麼我們就離美愈來愈遠。原本對日本人而言，美與生活應該是一體的。」他認為正是每天必用的實用品，更必須注重美感。而這也是由實用之美所支撐的生活美學。

民藝是工藝的中心，是將美與生活結合的日本人，以傳統的美感所成就「用之美」的典型。

工人的功績

由他們的手中蘊生出民藝之美。他們是傳承技術與樣式的美的傳道者。

柳宗悅、濱田與河井等人當時讚嘆沖繩是「民藝的寶庫」，不時前往該地。

柳宗悅雖然創造出了民藝這個字彙，但實際創作民藝品價值、因為他們並不誇耀自己的名聲，他們了解，自己的成就是奠基在無數前人的技法與形體。也就是說，他們不在乎世人知不知道自己的名字，只希望作品能獲得好評。

當時社會上普遍認為工人做的東西太平凡無奇了，沒有製作者題名的東西就沒有價值。可是柳宗悅呼籲大眾「應該更積極去認可這些不需要題名的物品。

的字彙，但實際上是工人（工匠）的，卻是工人（工匠）。他們不在作品上題名，只是忠實地守護著自己傳承自先人的技法與形體。也就是說，他們不在意識上，而材料則是從自然的恩惠中取得。

民藝品正是在長遠的歷史中，由一代傳一代的萬人認可。這些物品的美早就獲得了萬人認可。因此工人正是承傳這偉大之美的貢獻者，而這也就是柳宗悅所發現與倡導的論點。

健康之美

就像健康的人令人覺得美一樣，健康的氣息也是器物的美感基準。

這兩幅畫雖然經過裱裝，但都是無名作品。左／大津繪之長刀弁慶（江戶時代，長60cm）。實筆的筆觸中帶有的自由樸拙深受柳宗悅喜愛。右／截取自江戶時代在三河萬歲地區使用的鏤版上色服裝。柳宗悅在箱盒上題筆評論簡化的龜鶴圖樣「頗有古風」。

與健康相反的，則是病態。要判斷一件東西好壞，就跟判斷一個人健不健康一樣。柳宗悅認為我們都可以推量出對象物是否擁有健康的身心。

當一樣東西具備了健康之美，它便會迸發出活躍的生命力，這種躍動感正是柳宗悅從民眾的工藝品中所看見的活力之美。他認為在其中毫無猶豫與停滯，只有爽朗與舒暢。

在各種表現美的詞彙中，最適合民藝品的應該就是「健康之美」了。由工人針對用途所製作出來的各種民藝品，在歷史的洪流中刷洗成為洗鍊、簡潔的造形。這是人類自然而然所要求的形態，以人來比喻的話，就是一個正常、健康的人。正因為這是出於人的本能所尋求的美感，我們才能如此普遍從民藝品中感受到一股情感，使其提升意義。

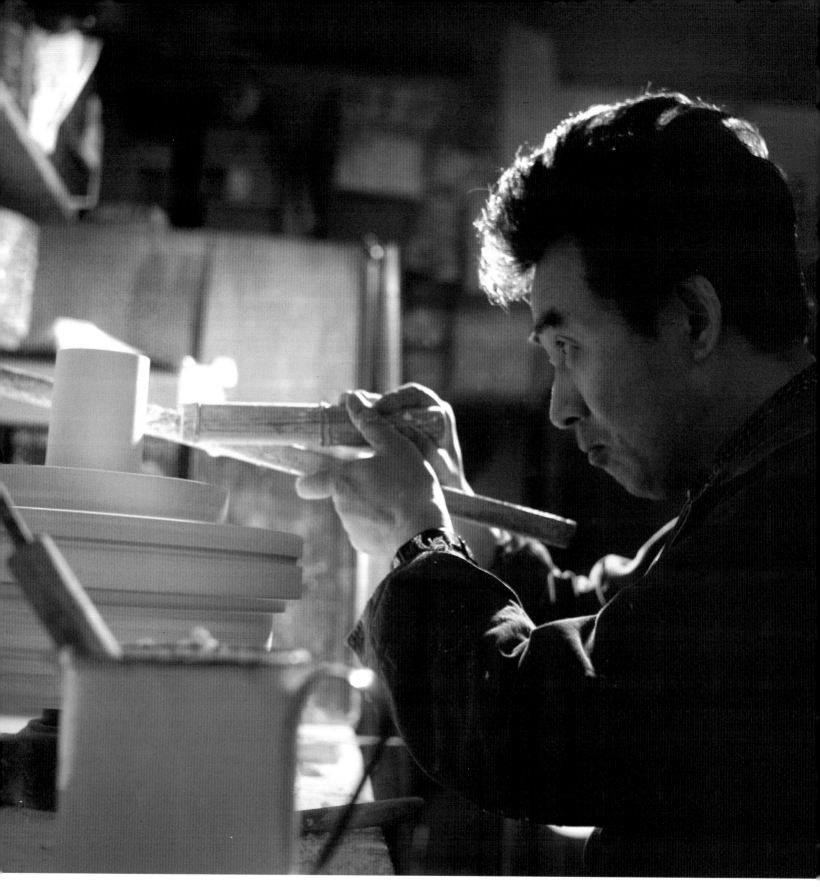

正以轆轤製作石膏模型
Yanagi Design Institute 1975
柳工業設計研究會

總是用手去思考。製作等比例
模型,撫觸、確認,最終成就
出新的形體。柳宗理的設計起
點,就從面對轆轤開始。

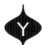

柳宗理的風景_08

Yanagi Design, Tokyo

Kohagi-Do
Tsukishima, Tokyo

珍珠、皇家
Counter Scale "Pearl" 1960
"Royal" 1969
東京・月島胡萩堂

一家位於銀座附近一處下町商店街裡的煎餅屋擺放了兩臺寺岡磅秤，拍攝照片的2000年時仍使用中。讓大家一提到磅秤就想到寺岡的理由，或許正是因為這幾台知名的柳宗理作品。

photo_Higashi Ishida

柳宗理設計的三種桌秤。依用途配置秤台與面盤的位置。右上／橫盤式「Noble」適合放在肉店的櫃檯上等較高處。右中／矮盤式「Pearl」適合擺在較低處秤較重的東西。右下／Royal 為「Noble」後繼機種。上／「Noble」藍圖。

松浦欽一
寺岡精工專利法務
室長

昭和40年代，
讓商店街裡人人都
想要一台的桌秤。

柳宗理以世界級的技術設計出了「桌秤中的賓士」。
獨特的設計自成一種標誌，又方便，雖然售價不便宜，
但一下子就成了日本桌秤的標準。眾人一路愛惜、使用至今。
說起桌秤，日本人聯想到的就是這個顏色、這個形狀，
可謂工業設計的極致。

photo_Shinori Murayama text_Chihiro Takagaki editor_Keisuke Takazawa

「Noble」產量顛峰時期的總公司工廠。後方為上一任社長武治，他在二十幾歲左右就在自家庭院搭建個人研究所，為寺岡奠定了技術基礎。

左／擺在食材店內的「Noble」。上／內藏霓虹燈管的「Noble Deluxe」。兩張照片皆為1968年左右攝於甲府市內，由當時寺岡的業務員拍攝。

以「磅秤就是寺岡」為大眾所熟知的寺岡精工，是一熱中研究的製造商，連續三任社長都是技術人員出身。將寺岡打造為頂尖商業彈簧秤品牌的，是前任寺岡武治社長。永遠挑戰新想法的武治社長，注意到擺在店頭的磅秤也是商店陳設的一環，因此將搭載當時最新技術、不受溫度變化而影響的「專利溫無感彈簧A Master」的桌秤設計，委託給了當時以工業設計師身分嶄露頭角的柳宗理。

當時負責跟柳宗理交涉的，是從進公司後就在武治社長手下負責開發工作的松浦欽一。

「面盤上的『綠眼珠』也是柳宗理的創意。因為只露出指針前端的話，比較容易判讀，所以在中間加上一顆眼珠。然後我們又硬加上皇冠標誌（笑）。」

面盤表面以球面玻璃製造出柔和的氣息。

「這一做，高級感就出來了，其他公司也馬上跟進。柳先生真的很喜歡曲線，他說若用直線這裡會像是個凹洞。」

不過磅秤是精密儀器，原本售價就不便宜，如今又這麼講究細部設計，價格自然也飆升到令人心驚的地步了。

「它是『桌秤裡的賓士』呀。當時我們還用了把買桌秤的『存錢筒』交給顧客，存滿了，我們就拿秤去換的銷售方式。果然大家都存錢來買。」

把帶有渾圓線條的嶄新設計跟搭載傑出機能的寺岡桌秤一擺在店頭，等

在製造與設計皆有缺失的情況下，放棄生產夢幻般的柳宗理作品。

齊藤久也曾把柳宗理最早設計、並造成大賣的桌秤「Noble」，「用報紙包一包，粗繩綁綁就揹在身上了。」這是他挺直腰桿、挨家挨戶推銷的實證。

現在來說，如今只有齊藤先生知道的小故事。是關於一個令人惋惜的廁紙架。

這個廁紙架叫做「PON」，製作於1975年。當時武治社長提出的設計要求是「只要把廁紙扔進廁紙架裡就好了」。武治社長一向喜歡把東西做得簡便一點，還曾經生產快拍相機跟電子錶等。這個廁紙架也是基於這種想法，當時柳宗理很快就交了設計，做了鑄件，甚至連樣品也出貨了。

造形詼諧。不覺得好像有點憨憨的嗎？

「可是那個產品有問題……」

問題出在當廁紙還很多的時候，很容易卡到蓋子。用到一半時卻又一抽就太多，如果只剩下一點，又很容易「砰」地一抽就整捲拉出來，而且不打開蓋子就不曉得剩下多少，因此還曾經瞞著柳宗理偷偷在側面開了顯示口。

「柳先生的設計不完全，我們也思考得不周到。當時的設計跟想法都早了一步。」因此只好放棄生產。

這個無法問世的「PON」，原本放在東京總公司的廁所裡使用，但不知不覺間也被替換掉了。簡直就像是「砰」一聲消失得無影無蹤的狸貓一樣。

齊藤久也
寺岡精工顧問

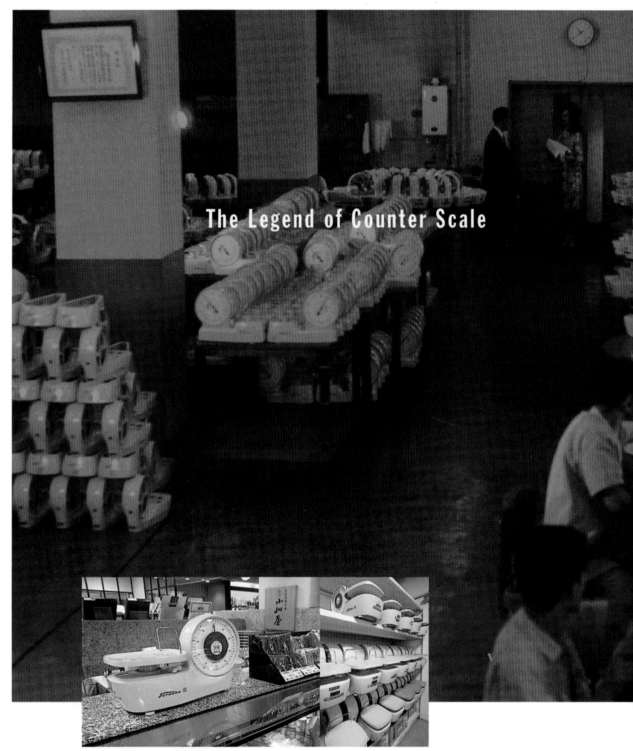

左／現今仍在百貨公司地下食品街使用的「Noble」。右／等待活動時上場的「Noble」。可搬運、不需插電，是百貨公司舉辦活動時的最佳拍檔。兩張皆為伊勢丹吉祥寺店。

於是店家的一種身分標誌。所以雖然柳宗理的桌秤很貴，但銷售也好得不得了。「我們曾經跑去柳事務所催他們趕快交設計，看見工作室裡擺了一大堆高速公路的模型之類的，好像都在玩一樣，不過桌上也有好幾個桌秤小模型，都試摸得很徹底。柳先生的手呀，搞不好連微米那麼小的凹凸都摸得出來唷。」

柳宗理設計的第二台桌秤是「Noble」，這也是業界第一台一體成形的鋁壓鑄桌秤。不過那時候的問題是，下窄上寬的造形沒辦法脫模，沒辦法，只好不停跟柳宗理溝通，但柳宗理果斷回絕：「那種設計辦不到」。最後只好跟鑄造廠商絞盡腦汁，把模具切成三個部分，才得以脫膜。

在這麼多關於柳宗理的軼事中，最有趣的是設計長方體形的「機械式收銀秤 Terastar」時的往事了。「那時候社長覺得體積太大，不容易收納，所以跑到柳宗理的事務所去叫他『改小一點！小一點！』但柳宗理也很堅持：『平衡感會跑掉啦。』結果社長拿起鋸子就把快完成的石膏模型一鋸……『就改成這樣！』柳先生也大罵：『誰理你啊！』不過最後還是改成了社長要的樣子。」

血氣方剛的設計師跟技術出身的社長，兩個同齡者很聊得來，但也很常吵架。不過也可以說就是這樣認真執著的兩人，才創造出了「磅秤就是寺岡」吧！

鳥籠
（1984年）

以製作劍持勇（編按：1912-1971，工業設計師）的吧台藤椅與渡邊力的鳥居椅等聞名的藤家具製造商「山川藤」製作的鳥籠。設計上充滿民藝品般的工藝氣息，但在知道這是柳宗理的設計後，就會注意到有機的形體與恰到好處的結構設計非常有柳宗理味道。細節上也堪稱完美。溝口說：「看得出柳宗理一定對製造商跟工匠提出了很高的要求。」

膠帶台
（1960年）

在膠帶切割台與底座間設計了球軸承，不管轉往哪個方向都很方便。底座採用鐵鑄品以提升穩定度。柳宗理接到這件案子後，花了一年時間思考轉盤設計，但廠商基於預算理由，並未使用軸承構件。還好MoMA將這件產品選為永久收藏品後，廠商接受了柳宗理的要求，更改了設計。

想傳承到未來的
絕版名作。

很棒但卻已經絕版的諸多柳式設計。
讓經營「SIGN」的柳迷溝口至亮從這些絕版作品中，
選出「這一件！」

photo_YANAGI DESIGN　text_Takahiro Tsuchida

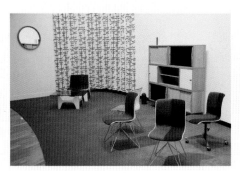

廣島市現代美術館在2008年6月底前展出的《柳宗理由手而生的形體》展一景。溝口至亮也參與了這個部分的展示搭配。所有布料皆為柳宗理設計。

We Want to Revive Yanagi's Masterpieces!

方塊櫃
（1998年）

為了1998年於Sezon美術館舉行的《柳宗理的設計展》所設計，只製作了幾件。在結構上，可隨使用者方便將方盒隨意堆疊在長椅般的底座上。另外也製作了紅、綠色的櫥櫃門。溝口表示：「這應該是在吸收了伊姆斯夫婦與夏洛特·貝里安的櫥櫃設計後，轉化為適用於日本生活空間的作品。」

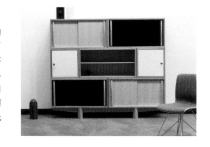

唱盤機
（1952年）

這件有收音機功能的唱盤，在發表當年便拿下第一屆新日本工業設計大賽首獎，柳宗理用獎金（一百萬日圓！）的一部分成立了事務所。機體前方的開關與唱盤的軸承線條都極有柳式風格。整體上，雖未明確遵循幾何平衡規則，但卻有協調的視覺效果，另成一格。據說年輕時的倉俣史朗在看到這台唱盤機後，對設計產生興趣。

曲木桌椅

（1967年）

專門製作曲木家具的秋田木工，擁有將近100年的歷史。為了要呈現出只由一根曲木從前椅腳、扶手到椅背一體成形的特色，盡量減少無謂的結構，創造出了舒適輕穎的效果。曲木與曲木的接合處相當精細。桌子則由丫字型的桌腳組件立體成形，展現出秋田木工的精湛技藝。柳宗理家裡也使用這套桌椅。

咖啡杯、盤組

（1966年）

佐佐木硝子（現今的東洋佐佐木玻璃）的產品。當時也推出了大玻璃杯，兩者皆都有透明、綠色、黃色等五色選擇。特徵為杯面與盤上的表面突起顆粒。溝口從以前就知道這套產品的存在，但直到展覽會才親眼看到：「怎麼會停產呢？現在來看還是很棒的設計呀！」

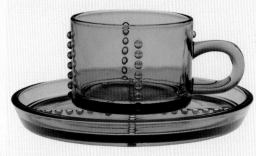

「今」

天賣得好的產品不見得就是好設計；而好設計也不見得賣得好。」

就像柳宗理曾說過的這句話一樣，他的許多作品也隨著時間的流逝消失在市面上。難道這些作品就要這麼被人遺忘了嗎？若真的如此，那也太可惜了。

在此要介紹的，都是如今已經買不到的柳宗理設計品。在廣島市現代美術館展至2008年6月底前的《柳宗理 由手而生的形體》，重新聚焦在這些珍貴的設計上。由柳宗理在老量了整體平衡性後，從家裡保管的物件與柳事務所擁有的品項中，挑出合適的產品來展覽。

參與佈展的相關人員中，包括了古董家具店SIGN的溝口至亮。他在2005年開店後搜羅了簡‧普魯威與夏洛特‧貝里安等人的家具，在搜羅過程中，也再度被與貝里安有深交的柳宗理作品所吸引。

另外，使用曲木製作的桌椅則是1967年由秋田木工發表的產品。溝口認為：「作品裡的創新性仍很適合現代的生活。」而且，「用丫字型曲木支撐桌面是很困難的技術，同時整體上又呈現出現代感。」

「以日本哥倫比亞公司的唱盤機來說好了，承軸跟鈕粒般的開關很有柳宗理的風格。開關的配置也很棒。」

這台唱盤機正是1952年時，一舉奪下了第一屆新日本工業設計大賽（現今的每日設計大賽）首獎的作品，也是當時年方三十歲出頭的柳宗理成名作。

「柳宗理的設計不管從什麼

時候來看都很新穎。」溝口如此說。的確，像是嵌入了球軸承的膠帶台、可自由組合的櫥櫃家具等，柳宗理的許多設計都具有超越時代的創新思維。外觀也在摒除多餘裝飾的同時，保留手工的暖意。希望總有一天，如同柳宗理所追求的、這樣美好的商品能陳列在店頭，並成為長銷款的時代能夠真正來臨。

作。雖然唱盤機已經過時了，但這件體現了現代主義風格的產品還是很適合做為日本產品設計的紀念碑、繼續傳承下去。

1967年由秋田木工製作的桌椅，可見他對於這種材料的喜好。

聽說柳宗理曾在SIGN買過THONET生產的曲木椅，可見他對於這種材料的喜好。

椅子則經過了嚴密的計算，以簡單的零件支撐起了人體上半身的重量，並且可以堆疊。

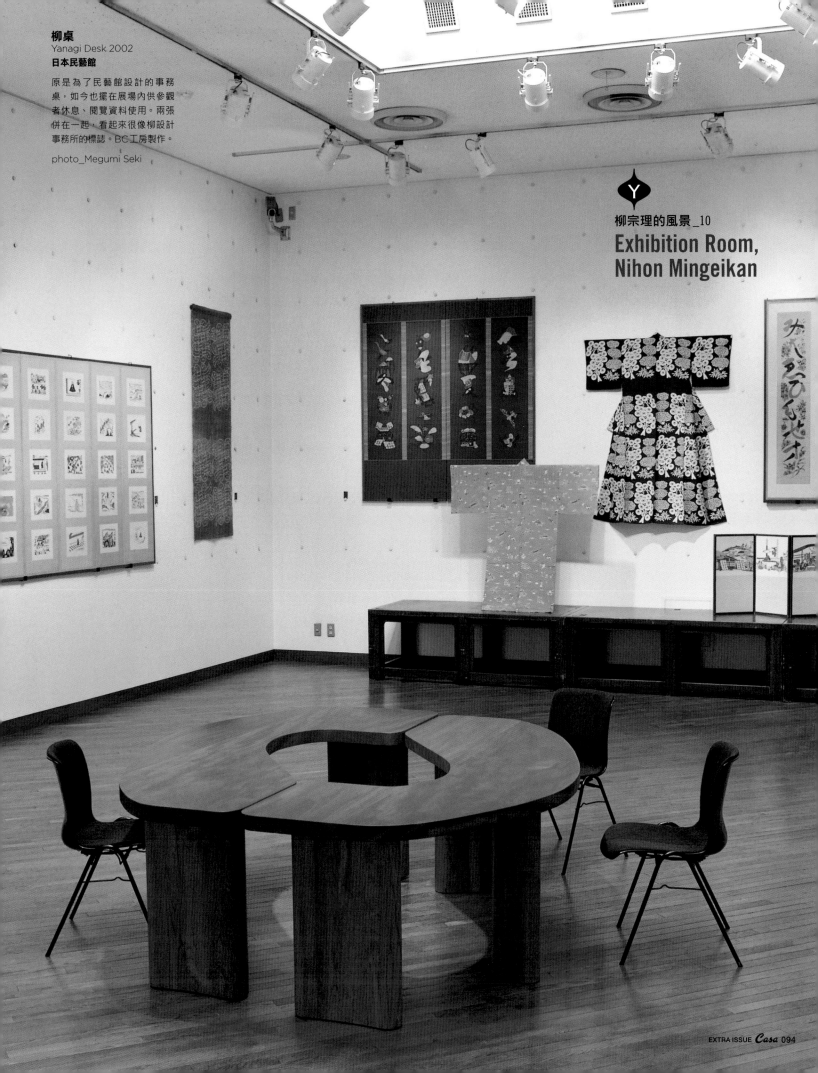

柳桌
Yanagi Desk 2002
日本民藝館

原是為了民藝館設計的事務
桌,如今也擺在展場內供參觀
者休息、閱覽資料使用。兩張
併在一起,看起來很像柳設計
事務所的標誌。BC工房製作。

photo_Megumi Seki

柳宗理的風景_10
Exhibition Room,
Nihon Mingeikan

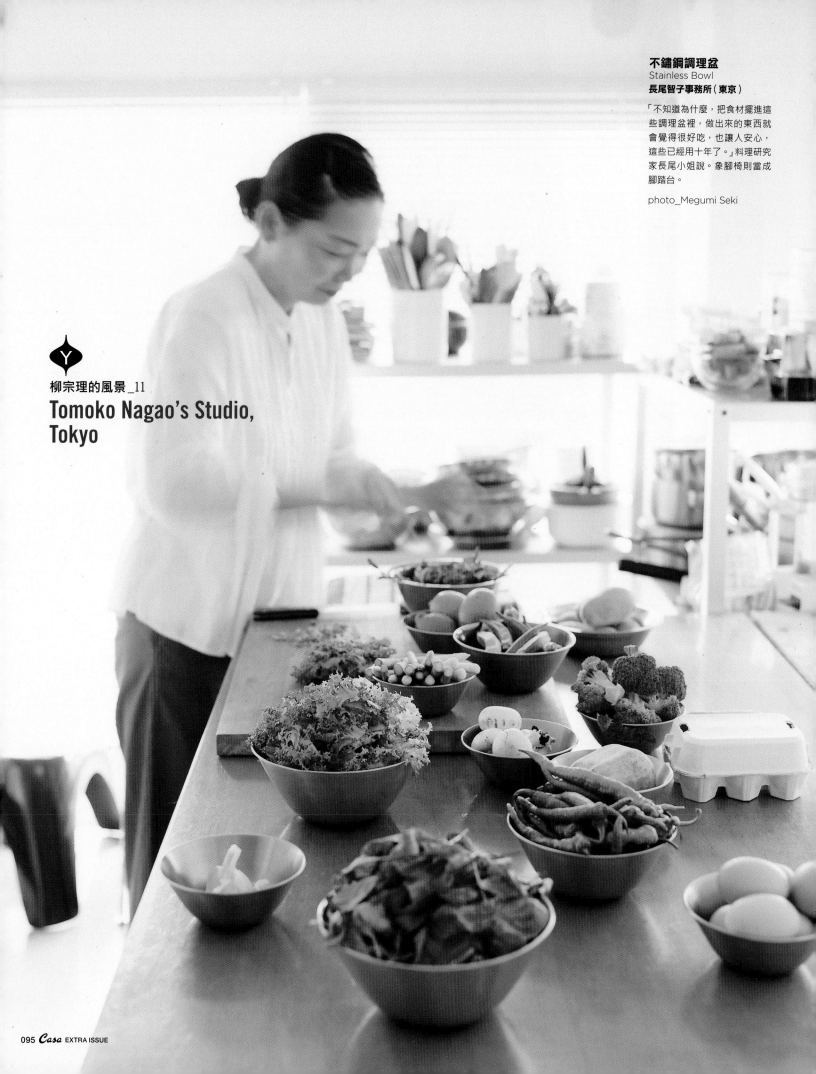

不鏽鋼調理盆
Stainless Bowl
長尾智子事務所（東京）

「不知道為什麼，把食材擺進這些調理盆裡，做出來的東西就會覺得很好吃，也讓人安心，這些已經用十年了。」料理研究家長尾小姐說。象腳椅則當成腳踏台。

photo_Megumi Seki

Y

柳宗理的風景_11
Tomoko Nagao's Studio, Tokyo

21世紀的柳宗理
設計商品全目錄。

這份目錄一舉呈現了新產品在內的所有柳宗理產品。
有了這本完整的目錄，想找什麼一下就找得到。
請享受優美的造形與毫不妥協的設計醞釀而出的成果。

photo_Yoshiharu Koizumi(p.96~97), Yasuo Terusawa
styling_Tomomi Nagayama(p.96~97), Akiko Saito
editor_Wakako Miyake
柳宗理餐廚具系列購買請洽 小器 - 生活道具 02-2559-6852

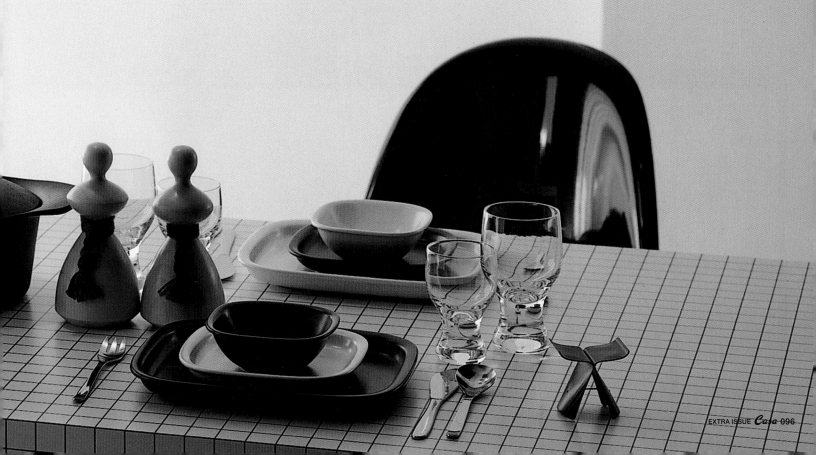

桌上／拿來當花瓶的水壺白、黑各
4,725日圓。8oz酒杯各3,150日圓，
5oz酒杯各2,625日圓。半瓷系列大
盤白、黑各3,675日圓，方盤M白、
黑各1,575日圓，碗（小）白、黑各
1,260日圓。餐刀各945日圓，餐叉
各630日圓，餐匙各630日圓。南部
鐵鍋深型22cm附鐵鍋蓋、鐵柄13,125
日圓。小鴿子笛3,990日圓。小芥子
娃 娃（大）A、B各8,400日圓。 蝴
蝶椅迷你模型13,650日圓（含稅）。
餐桌為Superstudio的「Quaderna」
719,250日圓（Zanott／Yamagiwa
Online Store ☎(+81)3·6741·5822。
椅子為潘頓設計之《Panton Chair
Classic》 各116,550日 圓。(Vitra
／hhstyle.com青 山 本 店 ☎
(+81)3·5772·1112）。

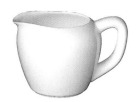

牛奶盅 4,200 日圓
Creamer

糖盅 5,250 日圓
Sugar bowl

美式咖啡杯 1,890 日圓
Large cup

茶壺 12,600 日圓
Teapot

美式咖啡杯組 2,940 日圓
Large cup & saucer

義式咖啡杯組 2,310 日圓
對杯組 4,830 日圓
Demitasse cup & saucer

紅茶杯組 2,520 日圓
對杯組 5,250 日圓
Teacup & saucer

咖啡杯組 2,520 日圓
對杯組 5,250 日圓
Coffee cup & saucer

BONE CHINA

最初採用硬陶製作，之後改為有良好透光性與強度
並具有純白潔淨感等特徵的骨瓷。
在尺寸上精心計算，使杯盤重疊起來不感窒礙。
不但可在日常時使用，也可以作為待客用的器皿。
不適用於烤箱式微波爐與直接火源，
但若想稍微溫熱，可以放入微波爐內加溫。

碗 15cm 1,995 日圓
Bowl（15cm）

圓盤 23cm 2,520 日圓
Plate（23cm）

圓盤 19cm 1,995 日圓
Plate（19cm）

圓盤 17cm 1,680 日圓
Plate（17cm）

碗 19cm 2,310 日圓
Bowl（19cm）

附杯耳白瓷杯 2,310 日圓
Teacup

白瓷杯 1,890 日圓
Teacup

WHITE
PORCELAIN

白瓷是柳宗理作品中相當受歡迎的系列。
清爽纖細的瓷器，為餐桌帶來了時尚感。
杯耳、茶壺或逗趣的醬油壺壺口等，
連小細節上也針對不同用途做了設計。

白瓷壺 13,650 日圓
Teapot

白瓷盤 1,260 日圓
Saucer

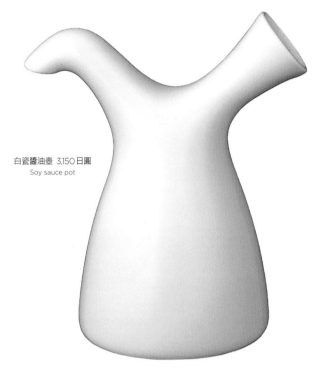

白瓷醬油壺 3,150 日圓
Soy sauce pot

GLASS

機能是設計上不可或缺的要素，而柳宗理的產品
在此特性上更加顯著。底部加高的玻璃系列也於底部加厚，
看來優雅，更滿足了穩定性與手拿的舒適度。
沉穩的氣息，不管倒入水、酒都相映成趣，
是很適合日常使用的玻璃杯。口緣觸感舒適。
另有清酒杯（小）與角錐玻璃壺、玻璃杯等。

清酒杯（大）6 杯組 2,208 日圓。
清酒杯（小）6 杯組 2,016 日圓。
6-piece Sake set（L）
6-piece Sake set（S）

清酒杯（小）336 日圓
Sake glass（S）

清酒杯（大）368 日圓
Sake glass（L）

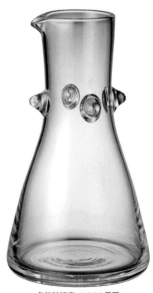

角錐玻璃壺 12,600 日圓
Pitcher

角錐玻璃杯 5,250 日圓
Tumbler

厚底玻璃杯 6oz 1,995 日圓
Glass 6oz

厚底玻璃杯 8oz 2,310 日圓
Glass 8oz

酒杯 5oz 2,625 日圓
Wineglass 5oz

酒杯 8oz 3,150 日圓
Wineglass 8oz

●此跨頁商品請洽／骨瓷、酒杯、厚底玻璃杯、角錐系列：佐藤商事 ☎(+81)3·5218·5338。白瓷、清酒玻璃杯：柳商舖 ☎(+81)3·3359·9721

方盤 白 2,100 日圓
Plate ／ White from Shussai Kiln

方盤 黑 2,100 日圓
Plate ／ Black from Shussai Kiln

茶壺 黑 14,700 日圓
Teapot ／ Black from Shussai Kiln

碗 白 2,100 日圓
Rice bowl ／ White from Shussai Kiln

碗 黑 2,100 日圓
Rice bowl ／ Black from Shussai Kiln

SHUSSAI KILN

自2004年推出的出西窯系列，以厚實簡潔的設計為特徵。
從黏土、釉藥到薪材全取自島根縣當地的出西窯，
在柳宗悅與李奇的指導下，開創出了
獨特的現代風味，成為特徵。
這是與工匠不斷嘗試下創作出的新系列。

圓缽 白（小）1,785 日圓
Bowl（13.2cm）／ White from Shussai Kiln

圓缽（小）黑 1,785 日圓
Bowl（13.2cm）／ Black from Shussai Kiln

圓缽 白（中）2,520 日圓
Bowl（16.5cm）／ White from Shussai Kiln

圓缽（中）黑 2,520 日圓
Bowl（16.5cm）／ Black from Shussai Kiln

圓盤（小）白 1,890 日圓
Plate（14.8cm）／ White from Shussai Kiln

圓盤（小）黑 1,890 日圓
Plate（14.8cm）／ Black from Shussai Kiln

圓盤（大）白 5,670 日圓
Plate（23.1cm）／ White from Shussai Kiln

圓盤（小）黑 5,670 日圓
Plate（23.1cm）／ Black from Shussai Kiln

圓盤（中）白 3,150 日圓
Plate（19.0cm）／ White from Shussai Kiln

圓盤（小）黑 3,150 日圓
Plate（19.0cm）／ Black from Shussai Kiln

青白杯 2,100 日圓
Teacup from Nakai Kiln

白酒杯 2,100 日圓
Teacup from Nakai Kiln

青白碗 2,940 日圓
Rice bowl from Nakai Kiln

茶杯 1,575 日圓
Teacup from Shussai Kiln

NAKAI KILN

中井窯系列在傳統的陶土作品中，以設計手法添加現代風味。
盤緣的寬度與釉藥的澆淋方式
會因為燒製情況的不同而有完全不同的風貌。
雖然乍看下像是典型的日式餐具，但也可用在西式料理上。
使用者一定會發現它們適合用來搭配各式各樣的料理。

酒盅 白 1,050 日圓
Sake sup／White from Shussai Kiln

酒壺（大）8,400 日圓
Sake bottle（L）from Nakai Kiln

酒壺（中）7,350 日圓
Sake bottle（M）from Nakai Kiln

酒壺（小）5,250 日圓
Sake bottle（S）from Nakai Kiln

酒盅 黑 1,050 日圓
Sake sup／Black from Shussai Kiln

酒壺 白 3,465 日圓
Sake bottle／White from Shussai Kiln

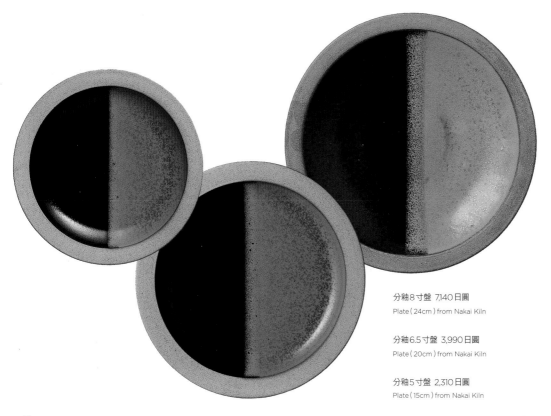

分釉8寸盤 7,140 日圓
Plate（24cm）from Nakai Kiln

分釉6.5寸盤 3,990 日圓
Plate（20cm）from Nakai Kiln

分釉5寸盤 2,310 日圓
Plate（15cm）from Nakai Kiln

酒壺 黑 3,465 日圓
Sake bottle／Black from Shussai Kiln

CRESTED PORCELAIN

乾乾淨淨的白瓷底上，點綴著簡單的圓紋或結紋。
多件式的設計，可搜羅成套。
茶杯設計成可堆疊，單柄茶壺清洗起來也不費力。
雖不可放入烤箱式微波爐或直接擺在火源上，
但可放入微波爐稍加溫熱。有客人上門時，
隨手就能拿出如此美好設計招待。

結紋 茶杯 1,575 日圓
Teacup with a Musubimon crest

結紋 單柄壺 4,200 日圓
Teapot with a Musubimon crest

結紋 醬油壺 2,625 日圓
Soy sauce bottle with a Musubimon crest

結紋 酒杯（小）外紋 1,470 日圓
Sake cup with a Musubimon crest（S）
Design on the outside

結紋 酒杯（中）1,785 日圓
Sake cup with a Musubimon crest（M）

結紋 酒杯（大）2,100 日圓
Sake cup with a Musubimon crest（L）

結紋 碗 1,575 日圓
Rice bowl with a Musubimon crest

結紋 酒杯（小）內紋 1,470 日圓
Sake cup with a Musubimon crest（S）
Design on the inside

結紋 盤（中）1,575 日圓
Plate with a Musubimon crest（M）

結紋 盤（小）1,050 日圓
Plate with a Musubimon crest（S）

圓紋 盤（中）1,575日圓
Plate with a Marumon crest（M）

圓紋 盤（小）1,050日圓
Plate with a Marumon crest（S）

圓紋 酒杯（小）內紋 1,470日圓
Sake cup with a Marumon crest（S）
Design on the inside

圓紋 醬油壺 2,625日圓
Soy sauce bottle with a Marumon crest

圓紋 碗 1,575日圓
Rice bowl with a Marumon crest

圓紋 酒杯（大）2,100日圓
Sake cup with a Marumon crest（L）

圓紋 酒杯（小）外紋 1,470日圓
Sake cup with a Marumon crest（S）
design on the outside

 Complete Yanagi Catalogue

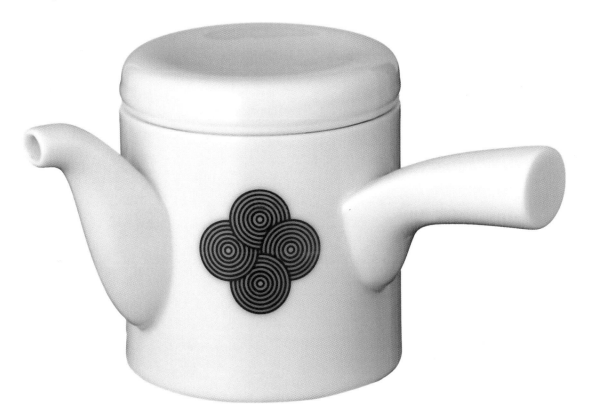

圓紋 單柄壺 4,200日圓
Teapot with a Marumon crest

圓紋 酒杯（中）1,785日圓
Sake cup with a Marumon crest（M）

圓紋 茶杯 1,575日圓
Teacup with a Marumon crest

●此跨頁商品請洽／佐藤商事 ☎(+81)3·5218·5338

寬碗 白（小）1,260 日圓
對組 2,835 日圓
Bowl（S）／White

白 咖啡杯組 2,100 日圓
對組 4,620 日圓，附咖啡匙 5,250 日圓
Coffee cup & saucer／White
（1 pair, with coffee spoon）

牛奶盅 白 2,100 日圓
Creamer／White

盤 S 白 1,050 日圓
Plate（S）／White

寬碗 白（大）1,890 日圓
對組 4,200 日圓
Bowl（L）／White

茶杯組 白 2,310 日圓
對組 5,040 日圓
Teacup & saucer／White

糖盅 白 2,625 日圓
Sugar bowl／White

盤 M 白 1,575 日圓
Plate（M）／White

CERAMIC

擺羊羹或義大利麵好像都可以的盤子，
用來喝日本茶或牛奶都相宜的杯子。這一系列任何人看見都會說
「不管日式或西式都適合」，線條柔和，手感舒適。
採用強度優於陶器、又比瓷器輕巧的半瓷器，並以霧面處理
帶來獨特的溫和質感。可於微波爐中加熱，
但不可直接置於火源或用於烤箱式微波爐。

茶壺 白 5,250 日圓
Teapot／White

霧面啤酒杯 白 3,675 日圓
Beer mug／White matte

盤 L 白 2,625 日圓
Plate（L）／White

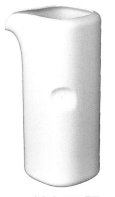

水壺 白 4,725 日圓
Pitcher／White

大盤 白 3,675 日圓
Platter／White

另有黑／白咖啡杯組 4,620 日圓，黑／白茶杯組 5,040 日圓，黑／白寬碗組（小）2,835 日圓，黑／白寬碗組（大）4,200 日圓。Others：Coffee cup & saucer／
black & white set, Teacup & saucer／black & white set, Bowl（S）black & white set, Bowl（L）black & white set

盤 S 黑 1,050 日圓
Plate(S)／Black

寬碗（小）黑 1,260 日圓
對組 2,835 日圓
Bowl(S)／Black

霧面啤酒杯 黑 3,675 日圓
Beer mug／Black matte

盤 M 黑 1,575 日圓
Plate(M)／Black

寬碗（大）黑 1,890 日圓
對組 4,200 日圓
Bowl(L)／Black

盤 L 黑 2,625 日圓
Plate(L)／Black

咖啡杯組 黑 2,100 日圓
對組 4,620 日圓，附咖啡匙 5,250 日圓
Coffee cup & saucer／Black
（1 pair with coffee spoon）

水壺 黑 4,725 日圓
Pitcher／Black

牛奶盅 黑 2,100 日圓
Creamer／Black

大盤 黑 3,675 日圓
Platter／Black

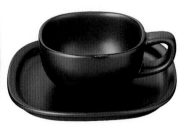

茶杯組 黑 2,310 日圓
對組 5,040 日圓
Teacup & saucer／Black

糖盅 黑 2,625 日圓
Sugar bowl／Black

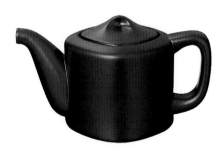

水壺 黑 4,725 日圓
Pitcher／Black

柳商舖
Yanagi Shop from 1973
東京・新宿區本塩町

這間由柳工業設計研究會直營
的商舖，彷彿時光靜止了一
般。找路時，可以認柳設計的
紅色標誌。攝影當天，正好
MoMA設計精品店的人也來
考察。

photo: Kazuya Morishima

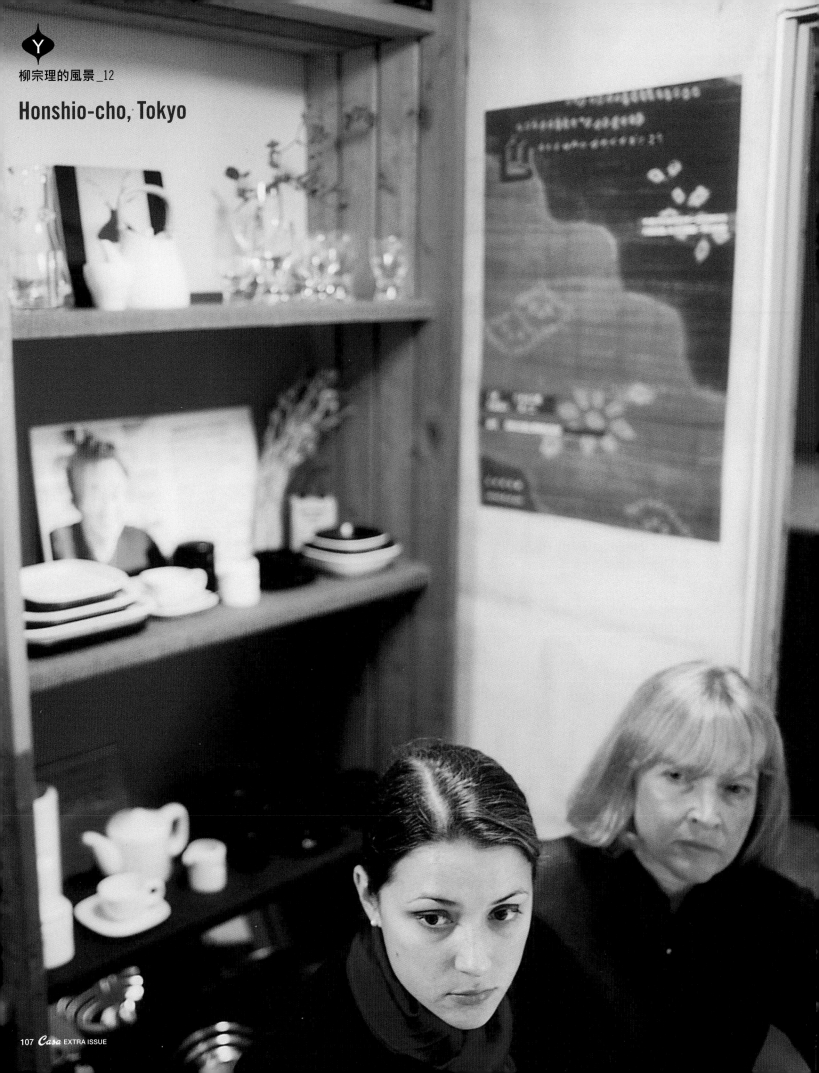

鏡面不鏽鋼茶壺 6,300日圓
Stainless steel kettle

開罐器 2,310日圓
（附磁鐵 2,625日圓）
Can opener
（Can opener with magnet）

單柄不鏽鋼濾杓
16cm 2,310日圓
Punch pressed stainless steel strainer
with handle（16cm）

濾盆 16cm 1,575日圓
Punch pressed stainless steel strainer（16cm）

不鏽鋼調理盆 13cm 1,050日圓
Stainless steel mixing bowl（13cm）

霧面不鏽鋼茶壺 7,350日圓
Stainless steel kettle／matte

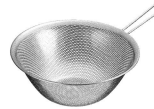

單柄不鏽鋼濾杓
23cm 4,200日圓
Punch pressed stainless steel strainer
with handle（23cm）

單柄不鏽鋼濾杓
19cm 2,625日圓
Punch pressed stainless steel strainer
with handle（19cm）

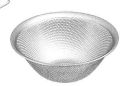

濾盆 19cm 2,100日圓
Punch pressed stainless steel strainer（19cm）

不鏽鋼調理盆 16cm 1,575日圓
Stainless steel mixing bowl
（16cm）

STAINLESS STEEL

除了調理盆跟濾盆可搭配使用外，
炒鍋和平底鍋也設計成可相容的尺寸。
此外，單柄鍋跟鐵製平底鍋的鍋蓋只要轉一下就能調節空隙
避免沸湯溢出，也好控制傾倒的湯汁分量。
柳宗理在獨特的造形設計裡，蘊藏了最大的機能。
另有可適用電磁爐的鑄鋁鍋。

濾盆 23cm 3,150日圓
Punch pressed stainless steel strainer（23cm）

不鏽鋼調理盆 19cm 2,100日圓
Stainless steel mixing bowl
（19cm）

濾盆 27cm 3,675日圓
Punch pressed stainless steel strainer（27cm）

不鏽鋼調理盆 23cm 2,625日圓
Stainless steel mixing bowl
（23cm）

不鏽鋼盤 32cm 2,625日圓
Stainless steel plate（32cm）
不鏽鋼盤 25cm 2,100日圓
Stainless steel plate（25cm）
不鏽鋼盤 18cm 1,575日圓
Stainless steel plate（18cm）

不鏽鋼調理盆 27cm 3,150日圓
Stainless steel mixing bowl
（27cm）

不鏽鋼義大利麵鍋
（含不鏽鋼濾鍋）14,700日圓
Stainless steel pasta pot
（with stainless steel colander）

不鏽鋼單柄鍋 鏡面 22cm 7,350日圓
Stainless steel saucepan（22cm）

不鏽鋼單柄鍋 鏡面 18cm 5,250日圓
Stainless steel saucepan（18cm）

鑄鋁鍋（鋁底）25cm 8,400日圓
Aluminium frying pan（25cm）

不鏽鋼單柄鍋 霧面 22cm 8,400日圓
Stainless steel saucepan（22cm）／matte

不鏽鋼單柄鍋 霧面 18cm 6,300日圓
Stainless steel saucepan（18cm）／matte

電磁爐適用 鑄鋁鍋 25cm 10,500日圓
Aluminium frying pan for IH（25cm）

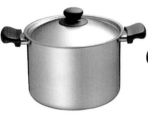

不鏽鋼雙耳深鍋 22cm 8,400日圓
Stainless steel stewpot／deeply（22cm）

不鏽鋼雙耳淺鍋 22cm 7,350日圓
Stainless steel stewpot／shallow（22cm）

三層不鏽鋼鋁單柄鍋
18cm 10,500日圓
Three-ply stainless steel and aluminium
Saucepan（18cm）

鐵製平底鍋 22cm 4,095日圓
Ironn frying pan（22cm）

鐵製平底鍋 無蓋 18cm 2,625日圓
Iron frying pan without lid（18cm）

三層不鏽鋼鋁雙耳深鍋
22cm 17,325日圓
Three-ply stainless steel and aluminium
Stewpot／deeply（22cm）

三層不鏽鋼鋁雙耳淺鍋
22cm 15,750日圓
Three-ply stainless steel and aluminium
Stewpot／shallow（22cm）

三層不鏽鋼鋁單柄鍋
22cm 14,700日圓
Three-ply stainless steel and aluminium
Saucepan（22cm）

鐵製平底鍋 25cm 4,410日圓
Ironn frying pan（25cm）

鐵製平底鍋 附蓋 18cm 3,150日圓
Iron frying pan with lid（18cm）

不鏽鋼濾鍋 6,300日圓
Stainless steel colander

牛奶鍋 霧面附蓋
16cm 5,460日圓
Small saucepan with lid／matte（16cm）

牛奶鍋 鏡面附蓋
16cm 4,830日圓
Small saucepan with lid（16cm）

霧面牛奶鍋
16cm 4,200日圓
Small saucepan／matte（16cm）

鏡面牛奶鍋 16cm 3,675日圓
Small saucepan（16cm）

●此跨頁商品請洽／佐藤商事 ☎(+81)3·5218·5338。開罐器：柳商舖 ☎(+81)3·3359·9721

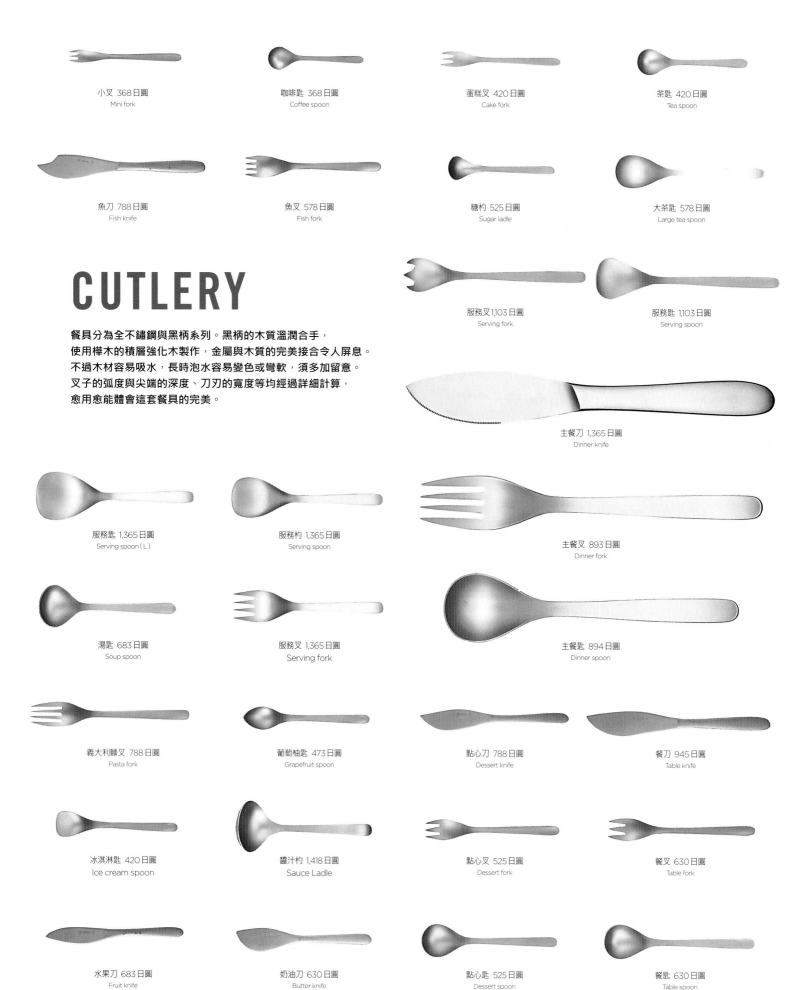

小叉 368 日圓
Mini fork

咖啡匙 368 日圓
Coffee spoon

蛋糕叉 420 日圓
Cake fork

茶匙 420 日圓
Tea spoon

魚刀 788 日圓
Fish knife

魚叉 578 日圓
Fish fork

糖杓 525 日圓
Sugar ladle

大茶匙 578 日圓
Large tea spoon

CUTLERY

餐具分為全不鏽鋼與黑柄系列。黑柄的木質溫潤合手，
使用樺木的積層強化木製作，金屬與木質的完美接合令人屏息。
不過木材容易吸水，長時泡水容易變色或彎軟，須多加留意。
叉子的弧度與尖端的深度、刀刃的寬度等均經過詳細計算，
愈用愈能體會這套餐具的完美。

服務叉 1,103 日圓
Serving fork

服務匙 1,103 日圓
Serving spoon

主餐刀 1,365 日圓
Dinner knife

服務匙 1,365 日圓
Serving spoon（L）

服務杓 1,365 日圓
Serving spoon

主餐叉 893 日圓
Dinner fork

湯匙 683 日圓
Soup spoon

服務叉 1,365 日圓
Serving fork

主餐匙 894 日圓
Dinner spoon

義大利麵叉 788 日圓
Pasta fork

葡萄柚匙 473 日圓
Grapefruit spoon

點心刀 788 日圓
Dessert knife

餐刀 945 日圓
Table knife

冰淇淋匙 420 日圓
Ice cream spoon

醬汁杓 1,418 日圓
Sauce Ladle

點心叉 525 日圓
Dessert fork

餐叉 630 日圓
Table fork

水果刀 683 日圓
Fruit knife

奶油刀 630 日圓
Butter knife

點心匙 525 日圓
Dessert spoon

餐匙 630 日圓
Table spoon

糖杓與奶油刀雙件組合1,680日圓，茶匙與小叉12件套組5,250日圓，水果餐具14件組6,300日圓，冰淇淋匙6件組3,150日圓，茶匙6件組3,150日圓，蛋糕叉6件組3,150日圓，葡萄柚匙6件組3,150日圓，服務匙、服務刀雙件組2,730日圓。

2-piece sugar ladle and butter knife set, 12-piece tea spoon and mini knife set, 14-piece tea spoon, cake fork, butter knife and sugar ladle set, 6-piece ice cream spoon set, 6-piece tea spoon set, 6-piece cake fork set, 6-piece grapefruit spoon set, 2-piece serving spoon and fork set.

24 件點心組 14,175 日圓
24-piece Dessert set

黑柄沙拉叉 2,310 日圓
Salad fork（black handle）

黑柄咖啡匙 1,995 日圓
Coffee spoon（black handle）

黑柄湯匙 2,415 日圓
Soup spoon（black handle）

黑柄茶匙 2,100 日圓
Tea spoon（black handle）

黑柄奶油刀 2,100 日圓
Butter knife（black handle）

黑柄糖杓 2,310 日圓
Sugar spoon（black handle）

蛋糕鏟 1,365 日圓
Cake server

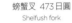

黑柄小叉 2,100 日圓
Mini fork（black handle）

黑柄點心叉（三叉式）2,415 日圓
3-pronged dessert fork（black handle）

黑柄點心匙 2,415 日圓
Dessert spoon（black handle）

攪拌匙 578 日圓
Muddler

螃蟹叉 473 日圓
Shelfush fork

黑柄點心叉（四叉式）2,415 日圓
4-pronged dessert fork（black handle）

黑柄點心刀 2,415 日圓
Dessert knife（black handle）

NAMBU IRON PANS

這一系列所使用的鑄鐵與一般鐵板不同之處在於厚度。薄鐵板容易受熱不均，熱度也容易散失，而厚鐵鍋能保溫，並將熱度快速傳遞到整個鍋子，因此料理能夠鮮美。並能補充人體容易不足的鐵。有鐵蓋、不鏽鋼鍋蓋、無鍋蓋等選擇。鐵蓋附蓋杓。適用於電磁爐式爐具。

南部鐵器 單柄迷你平底鍋 16cm 附不鏽鋼蓋 4,410 日圓
（無鍋蓋3,150日圓）
Nambu iron mini pan（16cm）with stainless steel lid
（without lid）

南部鐵器 橫紋烤盤 22cm 無蓋 4,725 日圓
（附鐵蓋與蓋杓8,925日圓，附不鏽鋼鍋蓋6,825日圓）
Nambu Iron grill pan（22cm）without lid
（with Nambu Iron lid & handle
with stainless steel lid）

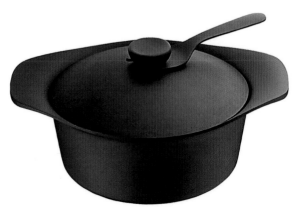

南部鐵器 鐵鍋 深型 22cm 附鐵蓋與蓋杓 13,125 日圓
（附不鏽鋼鍋蓋11,025日圓，無鍋蓋8,925日圓）
Nambu Iron deep stewpot（22cm）with Nambu Iron lid & handle
（with stainless steel lid, without lid）

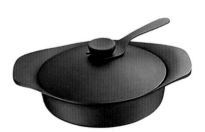

南部鐵器 鐵鍋 淺型 22cm 附鐵蓋與蓋杓 9,450 日圓
（附不鏽鋼鍋蓋7,350日圓，無鍋蓋5,250日圓）
Nambu Iron deep stewpot（22cm）
with Nambu Iron lid & handle
（with stainless steel lid, without lid）

南部鐵器 平底煎盤 22cm 附不鏽鋼鍋蓋 6,300 日圓
（附鐵蓋與蓋杓8,400日圓，無蓋4,200日圓）
Nambu Iron oil pan（22cm）with stainless steel lid
（with Nambu Iron lid & handle, without lid）

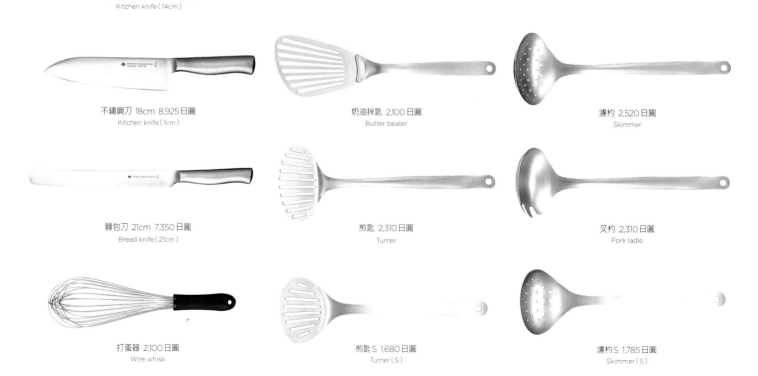

湯杓 L 2,310 日圓　Ladle（L）
湯杓 M 2,100 日圓　Ladle（M）
湯杓 S 1,785 日圓　Ladle（S）

不鏽鋼夾（無孔）1,575 日圓
Stainless steel tongs

不鏽鋼夾（有孔）1,680 日圓
Stainless steel perforated tongs

不鏽鋼刀 10cm 7,350 日圓
Kitchen knife（10cm）

不鏽鋼刀 14cm 8,400 日圓
Kitchen knife（14cm）

KITCHEN UTENSILS

廚具產品中以湯杓、不鏽鋼夾最受歡迎。
百看不厭的簡潔設計，清潔耐用的優點
完全符合了廚具的理想機能。
而合手的設計也讓料理變得更輕鬆。

不鏽鋼刀 18cm 8,925 日圓
Kitchen knife（1cm）

奶油拌匙 2,100 日圓
Butter beater

濾杓 2,520 日圓
Skimmer

麵包刀 21cm 7,350 日圓
Bread knife（21cm）

煎匙 2,310 日圓
Turner

叉杓 2,310 日圓
Fork ladle

打蛋器 2,100 日圓
Wire whisk

煎匙 S 1,680 日圓
Turner（S）

濾杓 S 1,785 日圓
Skimmer（S）

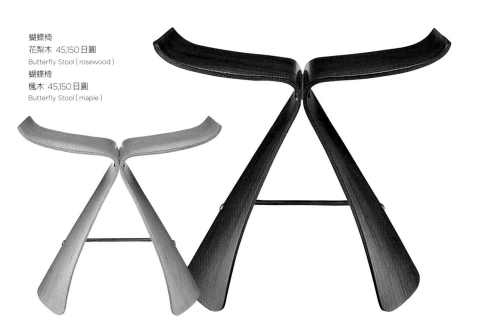

蝴蝶椅
花梨木 45,150 日圓
Butterfly Stool (rosewood)
蝴蝶椅
楓木 45,150 日圓
Butterfly Stool (maple)

FURNITURE

大家熟悉的蝴蝶椅共有花梨木與楓木兩種材質。
而象腳椅則由 Vitra 公司於 2004 年復刻生產時將材料由
FRP 改為聚丙烯,並有黑白兩色可選。這兩件經典椅凳的
選項愈來愈多也愈來愈有趣了。

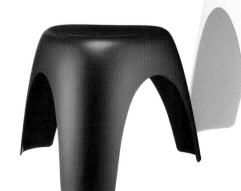
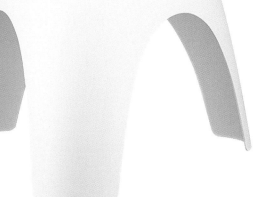

象腳椅
黑 10,500 日圓
Elephant Stool black
白 10,500 日圓
Elephant Stool white

 Complete Yanagi Catalogue

MIRROR

由秋田木工以曲木技術製成的這些曲木鏡
雖然曾經一度停產,但 2008 年春天時復刻生產。
木框分為原色與古色兩種,隨著使用時間愈久
木質的色澤也愈趨靜謐恬適。

圓鏡(小)古色 20,528 日圓
Round mirror / small (antique wood)

橢圓鏡(小)古色 21,735 日圓
Oval mirror / small (antique wood)

圓鏡(小)木頭原色 20,528 日圓　Round mirror / small (natural wood)

另有圓鏡(大)木頭原色 35,700 日圓,圓鏡(大)古色 35,700 日圓,橢圓鏡(小)木頭原色
18,900 日圓,橢圓鏡(大)木頭原色 38,850 日圓,橢圓鏡(大)古色 38,850 日圓等。
Others：Round mirror / large (natural wood), Round mirror / large (antique wood), Oval mirror
/ small (natural wood), Oval mirror / large (natural wood), Oval mirror / large (antique wood)

　●此開頁商品請洽／蝴蝶椅:天童木工東京分店 ☎(+81)3·3432·0401。鏡子:柳商舖 ☎(+81)3·3359·9721

小芥子人偶 B 8,400日圓
Wooden doll／B

小芥子人偶 A 8,400日圓
Wooden doll／A

小鴿子笛 3,990日圓
Pigeon whistle

蝴蝶椅專用椅墊 綠色 7,350日圓
Cushion for Butterfly stool／green

蝴蝶椅專用椅墊 紅色 7,350日圓
Cushion for Butterfly stool／red

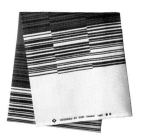

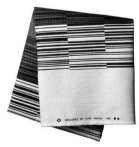

OTHERS

包括 Vitra 迷你系列裡的
迷你版蝴蝶椅、新作木盤、
復刻生產的織品、小鴿子笛、小烏龜車、小芥子人偶等
在其他商店很難找到的商品
柳商舖裡都找得到。

photo_Teruaki Yoshimura

織品 棕色／1m 6,405日圓
Fabric／Brown

織品 綠色／1m 6,405日圓
Fabric／Green

圓木盤 10cm 683日圓
Wooden round plate (10cm)

圓木盤 13cm 998日圓
Wooden round plate (13cm)

迷你版蝴蝶椅 13,650日圓
Miniature Butterfly Stool

小烏龜車 3,990日圓
Turtle car

柳商舖　Yanagi Shop
東京都新宿區本鹽町8
Edelhof 大樓1F
☎(+81)3·3359·9721 傳真：(+81)3·3359·9722
10：00 ～ 18：00，週六、日、國定假日公休。
y-shop@jade.dti.ne.jp

你知道從四谷車站步行
5分鐘，有間柳商舖嗎？

柳

商舖銷售柳宗理
的商品長達30年以
上。雖然是由世界
知名設計師的直營店舖，但卻
位於一棟老舊大樓的一樓，空
間小巧得令人驚訝。店家希望
顧客能親手觸摸產品，因此店
裡的所有商品都可以摸摸看。
這裡所有的商品都由店員一件
件親手檢查，確定可以上架
了，才會擺出來。

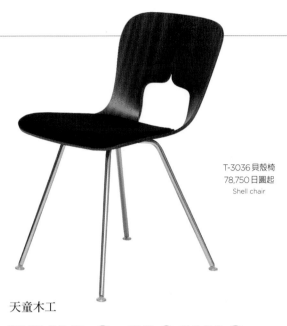

T-3036 貝殼椅
78,750 日圓起
Shell chair

柳宗理的
家具作品，
可不是只有椅凳。

柳宗理設計的很多家具作品都由不同的
工廠製作並各自獨立販售。
這些大多是1990年代設計、以木材製作的產品，
充滿工藝性，從中可窺見
工匠極致的技藝。

天童木工

TENDO MOKKO

位於山形的天童木工以製作柳宗理的蝴蝶椅聞名，但他們也生產其他的柳宗理家具。
諸如以獨家技術一體成形的貝殼椅、可將五張椅子疊放在一起的收納椅等。
天童木工以獨特的技藝將柳宗理的設計意象具體成形，是柳式設計不可或缺的一大功臣。
●〈天童木工　東京分店〉東京都港區濱松町1-19-2 ☎(+81)3·3432·0401。9:00 ～ 17:00，星期六、日、國定假日公休。

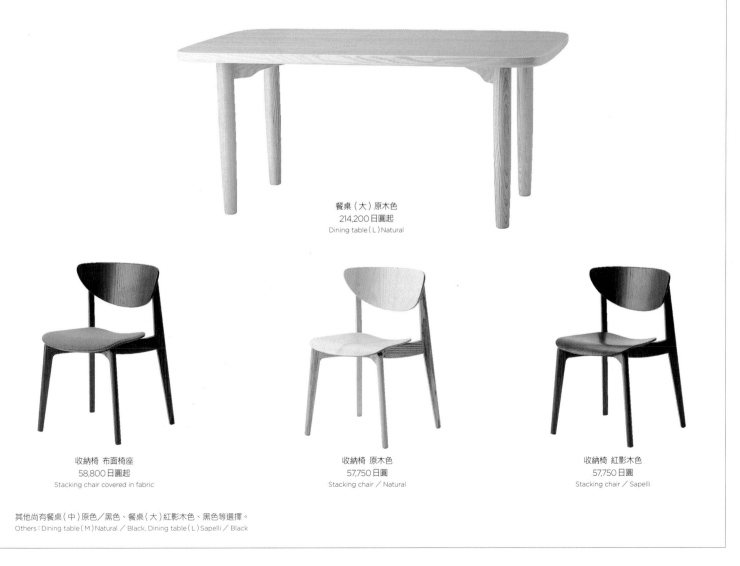

餐桌（大）原木色
214,200 日圓起
Dining table（L）Natural

收納椅 布面椅座
58,800 日圓起
Stacking chair covered in fabric

收納椅 原木色
57,750 日圓
Stacking chair／Natural

收納椅 紅影木色
57,750 日圓
Stacking chair／Sapelli

其他尚有餐桌（中）原色／黑色、餐桌（大）紅影木色、黑色等選擇。
Others：Dining table（M）Natural／Black, Dining table（L）Sapelli／Black

飛驒產業

HIDA SANGYO

以知名的傳統曲木技術「飛驒匠技」及取用自當地山野原生林的櫸木資源為基
礎，生產高品質設計家具的飛驒產業，於2007年秋天時復刻生產柳宗理於
三十年前左右設計的「柳氏椅」，單根曲木完美呈現出了原創線條，同時亦推出
扶手椅與桌子等產品，一時蔚為話題。
●〈飛驒家具館　東京〉東京都港區虎之門4-3-13神谷町 Central Place 1F
☎（+81）120·606·503，11：00 ～ 19：00，星期二公休。

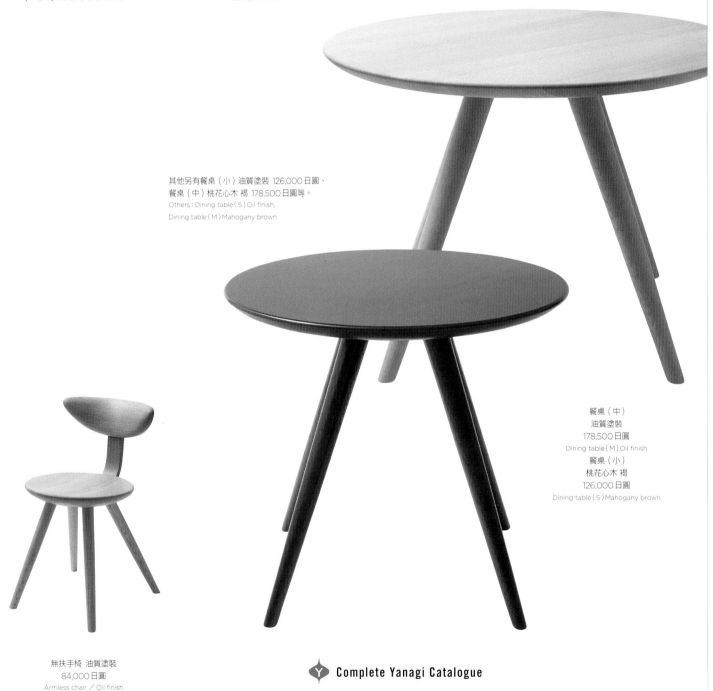

其他另有餐桌（小）油質塗裝 126,000日圓、
餐桌（中）桃花心木 褐 178,500日圓等。
Others：Dining table（S）Oil finish,
Dining table（M）Mahogany brown

餐桌（中）
油質塗裝
178,500日圓
Dining table（M）Oil finish
餐桌（小）
桃花心木 褐
126,000日圓
Dining table（S）Mahogany brown

無扶手椅 油質塗裝
84,000日圓
Armless chair ／ Oil finish

Ⓨ Complete Yanagi Catalogue

白崎木工

SHIRASAKI MOKKO

書桌採用訂做生產，目前並無展示品可供參考。製作前，先與訂做者直接交談，
了解對方需求與使用環境，在雙方取得共識後開始製作。線條乍看簡單，但使用者絕對可從
中感受到製作者對柳式設計的堅持。在與柳宗理往來間，職人也耳濡目染了對於產品的堅持
與驕傲。這絕對是令人想長久使用的好桌子。訂做三個月後交貨。

Desk and Chair ／
書桌 262,500 日圓（訂做）、
收納椅 57,750 日圓（天童木工）。
1998 年 Sezon 美術館《柳宗理
的設計》展中展出照片。

柳氏椅 桃花心木褐 189,000 日圓
Yanagi Chair ／ Mahogany brown

柳氏椅 油質塗裝 189,000 日圓
Yanagi Chair ／ Oil finish

無扶手椅 桃花心木褐
84,000 日圓
Armless chair ／ Mahogany brown

倫敦克拉肯威爾街（Clerkenwell）這一帶，到處是充滿設計風格的辦公室、展示間跟時髦的咖啡館，看得人心花怒放。先忽略Vitra展示間裡各色懸掛展示的椅子急急前行。2000年11月，我趕著去見其中一把椅子的設計師摩里森。眼前就是他的工作室了。

除了一向帶著的攝影器材外，今天還搬來了好大的箱子，裡頭裝了整套柳宗理設計的餐具與廚具。這是為了讓摩里森親手觸摸，而特地從日本寄來。

摩里森，要不要觸摸看看柳宗理？

從某種面向來說，在活躍於21世紀的設計師裡，摩里森可說是個與時代脫節的一人。他不像菲力浦・史塔克那麼善於自我表現，也很少出現在媒體上。只是默默地持續推出作品。儘管他從1980年代起就開始發表設計，卻從未隨著後現代與泡沫經濟的潮流起舞，只管切實地落實包浩斯與柯比意的思想，是現代主義的繼承者。他的設計摒除了多餘的裝飾，將機能、材料與技術濃縮在簡潔的形體之中，追求完美的細節。

他將自己的設計哲學完全寫進《A World Without Words》。在這本書中，以照片介紹曾經予他靈感的「美好事物」，從伊姆斯、潘頓、瑞特威爾德（Gerrit Thomas Rietveld）、富勒（Fuller）、普魯威等人的知名作品到德國鐵路的門把、威尼斯街角的消防栓等傑出的無名設計。都是一些無需多說，就能體會其中美感的物品。

想起來了嗎？是的，他是個與喜愛棒球跟喜愛布森各作品一樣的柳宗理擁有相同眼界的設計者。雖然一個在東京，一個在倫敦，不同世代的摩里森跟柳宗理之間還存在有某種共同性！

摩里森出版過一本介紹無名湯匙的攝影集《A Book of Spoon》，這幾年來，聽說他也將柳宗理餐具的照片送到他的工作室給他看。

「太美了！可以給我看一下實物嗎？」

他毫不猶豫地回覆。因此現在兩位設計師才得以透過產品彼此相見。

在擺滿了樣品跟雛形的工作室裡，年輕的設計師們不發一語對著電腦。正在裡面講電話的摩里森有點不好意思地跟我們點點頭招呼，跟他的作品一樣，本人也很內斂和善。

「那就開始看吧。」他很快地拿起了我們帶來的柳宗理餐具，一支支擺在桌上，「嗯」、「唔」輕聲又認真地感受著一樣樣作品，似乎一下子就進入了「毋須言語的世界」……

那麼，感想是？

我們告辭時，摩里森向我們遞出了兩本著作：「請幫我轉交給柳宗理先生。」上頭，有著內斂的簽名，寫道：「柳宗理先生敬啟，希望有一天能與您相會。賈斯伯・摩里森」。

連摩里森也迷上了柳宗理的餐具。

賈斯伯・摩里森，歐洲最具代表性的當代產品設計師。
在欣賞他的作品時，是否也連想到柳宗理？
讓我們一同來確認這兩位是否超越了時代與環境，而有某些共同之處。

photo_Teruyaki Yoshimura text_Megumi Yamashita

賈斯伯・摩里森
Jasper Morrison

1959年生，就讀皇家藝術學院時便備受矚目。設計品以家具為主，並橫跨眾多領域，從門把、廚具、茶具組到城市電車與公車站等。2008年秋天於倫敦辦公室旁開設專賣店。

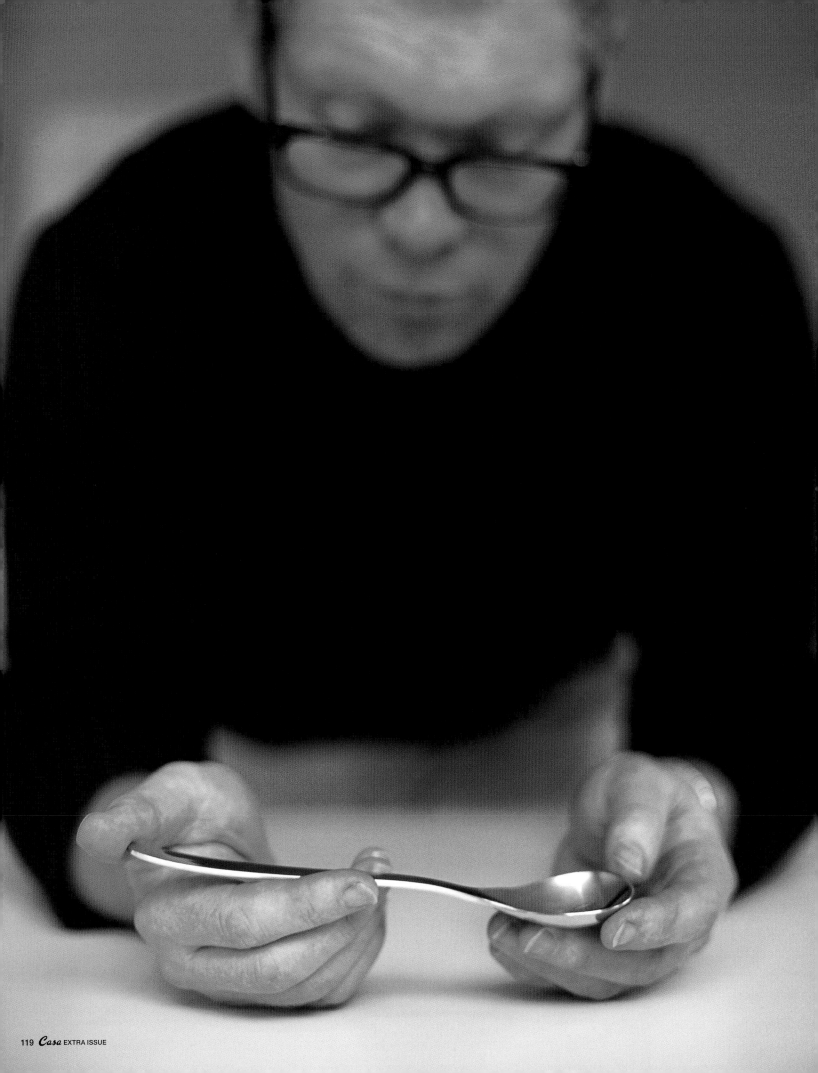

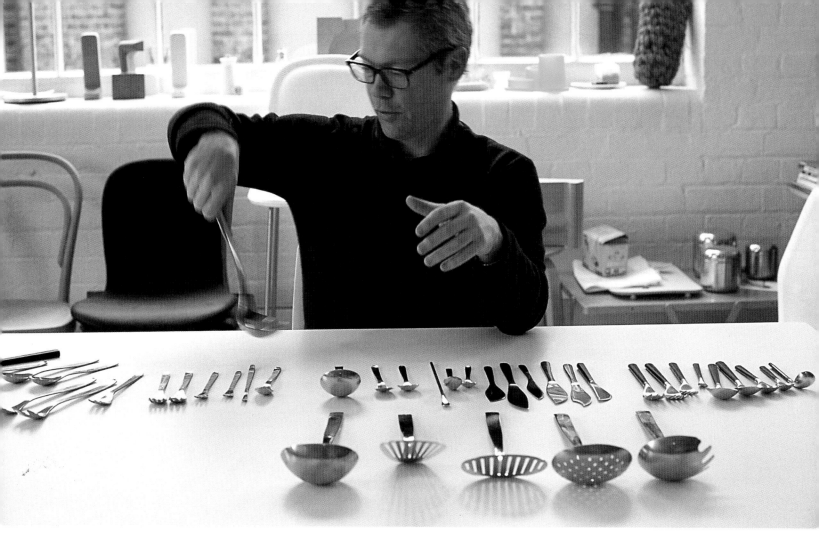

Q 對於初次接觸到的柳宗理餐具，有什麼感覺？

A 很棒！我現在正好在餐具設計上遇到一些困難，像這樣看到別人把不鏽鋼化為漂亮的湯匙跟叉子，真的覺得很佩服。

Q 柳宗理的餐具非常勻稱。可以選出幾樣特別喜歡的嗎？

A 嗯，幾乎都很喜歡。這些線條太美妙了。（拿起黑柄餐刀）這把餐刀是我目前為止拿過最順手的一件。這邊這把餐刀（不鏽鋼）的刀刃線條很有趣。我從來沒看過這麼漂亮的餐刀耶。偏三角形的湯匙也很棒。啊──叉子也很棒。如果我在哪裡遇見這些作品一定會馬上買回家。請問這些是什麼時候的作品？

Q 不鏽鋼系列是1974年生產的，黑柄是1982年。最近又在日本颳起了旋風呢。這把湯杓也做得很完全超越了時代，很新穎。

A 好，從旁邊看就會發現線條很微妙吧？手握在這裡，然後這裡是柄構的支點……，真是設想周到啊！

Q 我在《A Book of Spoon》這本書裡欣賞了各式各樣你收藏的無名湯匙，請問平常在家裡用怎樣的餐具呢？

A 其實我還沒找到「就是這個了！」的產品，都是混著用。德國科隆有家叫做Grub的商店，有非常多的傑出餐具，我有機會去的話就會買一點。最近也去買了威爾赫姆‧華根菲爾德（Wilhelm Wagenfeld）的作品，不過純銀的有點貴呐（笑）。

Q 請問你理想中的餐具要符合什麼條件？

A 第一個條件當然是要好用、順手。就設計面來說，如何活用素材、製作方式是否合理也很重要。另外就是餐具跟桌椅一樣，是每天要不停使用的產品，因此一定要能提供視覺美感。一套餐具有好幾樣，所以價格也必須盡量壓低。把這麼多條件濃縮在這一件小小的東西上，可見餐具設計有多難哪！

Q 現在正在進行中的是什麼樣的餐具設計呢？

A 有鍋柄等廚具系列，另外也在進行其他基本的餐具設計。這種設計可以發展出很多可能性，所以已經變更了很多次草案，不過一直還沒找到令人滿意的方案。

Q 大概什麼時候有機會使用你的餐具呢？

A 等完成以後呀（笑）。不過現在還在草案階段，之後還有很多實際製造上的細節要決定，所以大概還要一陣子吧？幸好客戶很有耐心（笑），其實不管什麼作品我都想做到自己能夠完全滿意為止。

Q 柳宗理一直在倡導機能主義，他說：「只要追求機能，就一定能達到美好的形態。」

A 的確，本來就應該是這樣子沒錯。可是很可惜的，有些物品雖然滿足機能，但卻很醜，有些能為目標，而得出了美感。所以他認為不是以設計美好的形態為目標，而是因為滿足了機能，就一定能達到美好的形態。

位於倫敦的工作室內擺滿了各種新舊作品，從椅子到桌子、茶壺等，大多都是他自己的創作。柳宗理的餐具如今應當也活躍其中。

*註：本篇採訪完成於2000年。

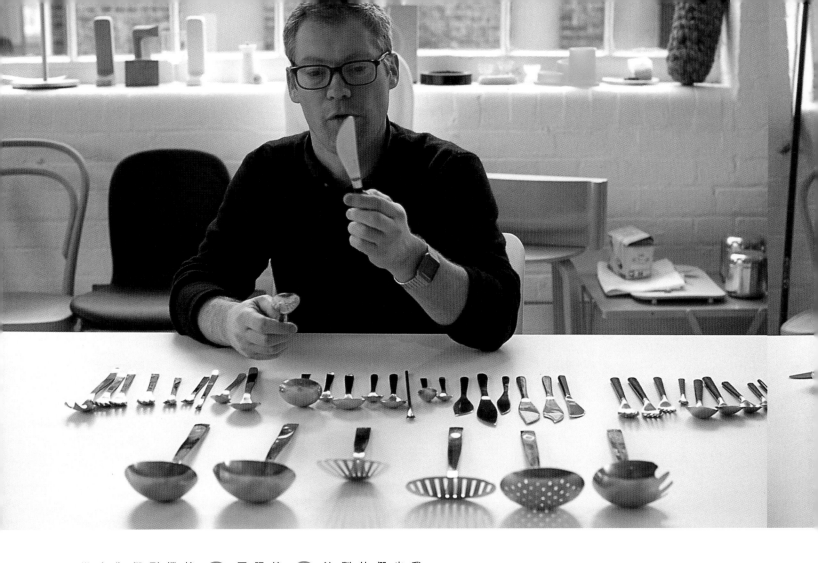

我認為機能是設計的要素之一，也是物品美感的一部分。所以我們也可以說，如果嘗試以最簡單的形式來滿足機能，那麼材料跟製作方式也會自然地在這過程中決定下來。

Q　柳宗理很重視用「手」來創作，他不畫設計圖，而是直接先從模型做起。請問你覺得這跟你的創作方式相比，有什麼不同處呢？

A　原來如此。我自己倒不是這麼做，不過我想那是很棒的方式，難怪他能做出這麼有機的線條，我們從作品可以感受到那種微妙的差別。嗯，不過我們這個年代的人很依賴電腦，因為很容易修改。我自己設計時也會試做很多模型，不過不管怎樣，現在電腦在設計上是不可或缺的工具了。

Q　從蝴蝶椅到現在的餐具，請問你覺得柳宗理的作品很有日本味嗎？

A　嗯，我想應該是。不過如果你跟我說這是丹麥人做的，我可能也會相信，所以偉大的設計跟國籍或時代沒有關係，其實柳宗理的作品很國際化。我很希望能再多了解一下他的其他作品。我想除了蝴蝶椅外的其他作品也應該要獲得國際的認同才對。下次有機會去日本的話，也想去柳商舖買東買西呢！

收錄了各個國家、時代、材料的限量版《A Book of Spoon》（1997年），裡面介紹許多關於湯匙的歷史與小故事。如果出版續集，大概也會介紹柳宗理的作品吧？

距離上次採訪已過了8年，摩里森見到柳宗理了嗎？

photo_Tetsuya Ito text_Sawako Akune

2

Q 2001年我在東京舉行了摩里森。這段期間他在全球各地發表作品，名聲越來越亮，然而他身上那股靜謐的氣息依然沒有改變。他一字一句地仔細斟酌，跟我們談起了這段期間的一二三事。

Q 在上次採訪之後，與柳宗理有進一步接觸嗎？

A 2001年我在東京舉行個展時，趁機去了柳商舖。柳宗理可能聽說我要來吧，在那間店裡等我，我真的很榮幸，之後他更帶我去參觀了工作室，小小的空間裡堆了一大堆東西，柳宗理的小桌子就被那些東西包圍著……。

Q 請問他本人是個什麼樣的人呢？

A 跟我想像中的一樣，非常迷人。後來我在2006年又有機會碰見他。他來看我

008年夏末……，距離上次訪談後八年，我們再度拜訪宗理跟深澤直人一起舉辦的《超平凡》展。深澤直人跟我一起帶他參觀，結果他在自己的作品前問：「這不錯耶，誰設計的啊？」（笑）不曉得是柳式幽默，還是真的因為這件作品已經擁有了某種匿名性質而忘了那是自己的設計……，這讓我印象很深刻。

Q 請問後來買了柳宗理的產品嗎？

A 買了很多喔！餐具、南部鐵鍋、調理盆……，平常在家的時候也用，每一樣都很實用。線條非常簡潔，可是竟然有辦法做到毫無累贅的設計，愈看、愈用就愈清楚這一點。

Q 你自己的設計也是啊！

A 真的嗎？那對我來講真是最大的讚美了。因為柳宗理是影響我最深的設計師，我希望能憑藉自身的努力去達成他那樣的設計成就。

現在，摩里森已經把據點拓展到日本。空間裡只擺了最基本的用品，極簡卻不乏味，非常有他的風格。

札幌冬季奧林匹克聖火台
Sapporo Winter
Olympic Flameholder 1972
真駒內室外競技場

湛藍的天空、青翠的草坪。在舉辦開幕
與競速滑冰的主要會場中留著一個看起
來像是外星生物般的聖火台。乍看雖然
突兀，但又與周遭的景致融為一體，令
人欽佩。

photo_Rumiko Ito（FREMEN）

柳宗理的風景_13
Makomanai Sekisui Heim Studium,
Sapporo

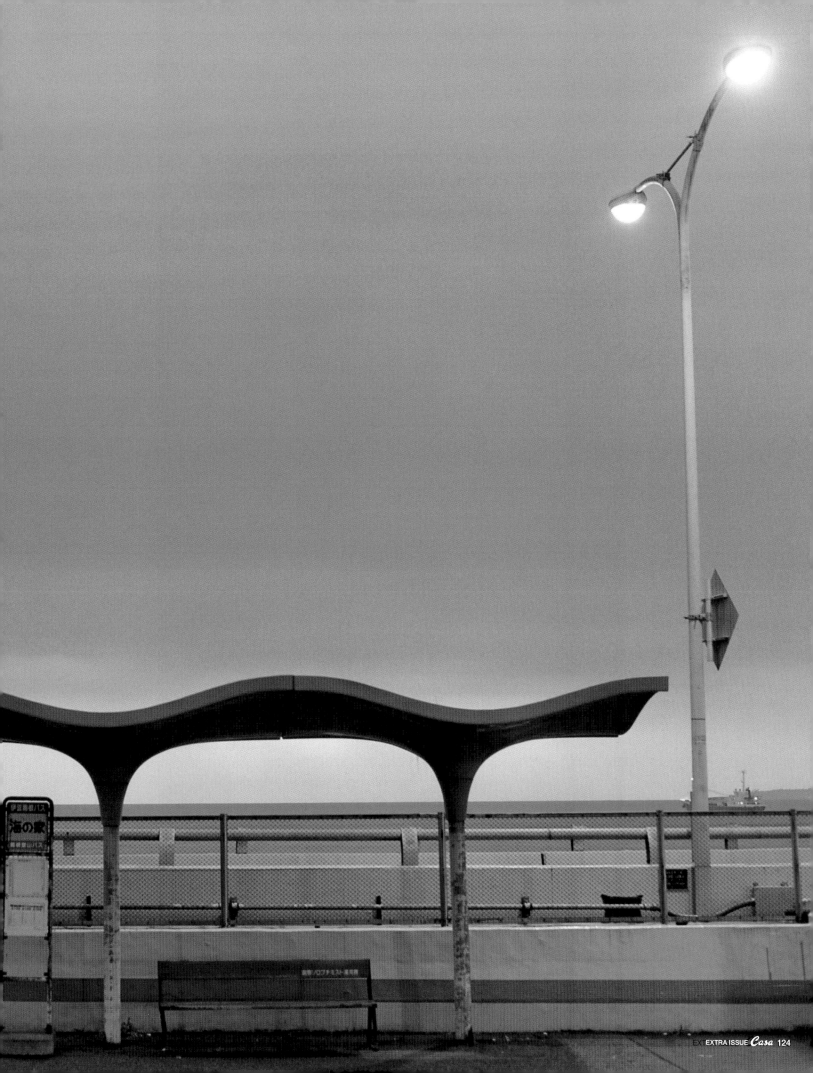

柳宗理的風景_14

Bus Stop
"Beach House"
Yugawara, Kanagawa

公車站亭
Shelter for Bus Stop 1975
湯河原海岸的公車站

位於湯河原海岸線上、俗稱「海鷗亭」的
巴士站。平日經過總沒留意，但定眼一
瞧，不禁為那線條之美而嘆息。這樣的
美景竟然就近在眼前。

photo_Megumi Seki

BOOKS

從作品集到散文，透過文章或照片可一窺柳宗理設計
的書籍。至今在市面上仍可買到，請務必一讀。

藉由照片、資料的介紹，
深入柳宗理設計背後的想法。

網羅了柳宗理與柳工業設計研究會的作品，從柳宗理
1946年開始著手工業設計時期製作的陶器開始，直到
2008年高齡93歲時的作品全都收錄其中，亦有身為
「柳宗理設計的最大助力」的職人工作現場採訪，及豐
富的照片。

《Yanagi Design Sori Yanagi and Yanagi Design
Institute》（財）柳工業設計研究會 編。1,890日圓，平凡社。

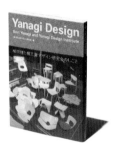

從各自的角度所看到的柳宗理。

封面是手持著角錐玻璃瓶的柳宗理。2011年柳宗理以
96歲高齡去世時，發行的追悼特集。書中有來自設計
師、評論家、業者、百貨公司銷售員等各種不同身分
的人所寫的文章，生動地描繪出走過20世紀的柳宗
理身影。

《柳宗理 在生活中不斷追尋美的設計師》1,680日圓，河出
書房新社。

四張柳宗理的照片是從1960到1970年代初，在柳工業設計研究會裡的「柳宗理的風景」。
從畫面中感受得到他四十多歲瘋狂工作時的熱情。

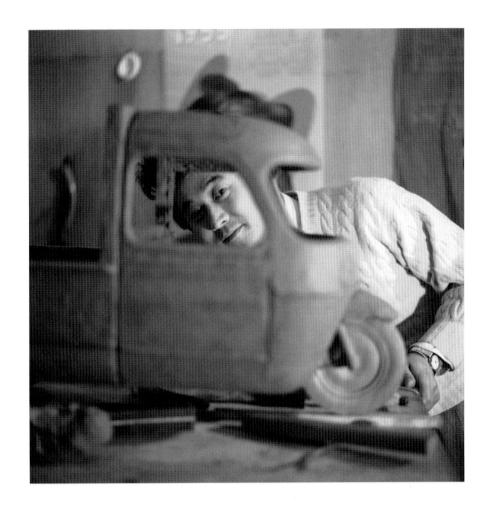

SORI YANAGI

2013年認識
柳宗理設計的第一本書

收錄柳宗理與倉俣史朗的對談。
震撼力十足的照片亦不可錯過！

柳宗理入門的大型圖錄，收錄了大量的作品照片、草圖、展覽海報、賀年卡設計、年譜等，以及夏洛特·貝里安、田中一光、清家清（編按：1918-2005，日本建築家）等人所著與柳宗理相關文章。是理解柳宗理畢生心血的重要出版品。

《柳宗理設計》Sezon Museum of Art，日本經濟新聞社編。3,990日圓，河出書房新社。

追尋擁有超乎凡人好奇心的
柳宗理之思考散文集

柳宗理88歲時開始發表的散文選集，收錄了其設計論、自作解說、於《民藝》雜誌連載的〈新工藝〉、〈生之工藝〉文章等。輕妙的筆致中可感受到柳宗理一貫的思考理路。透過這本書，也能重新思考何為設計。

《柳宗理隨筆》柳宗理著 1,365日圓，平凡社。 封面照片亦是由柳宗理掌鏡。中文版380元，大藝出版。

展示柳宗理收藏品的
《柳宗理所見之物展》

柳宗理曾擔任日本民藝館第三任館長長達29年，此展展出他任館長時期日本民藝館的蒐集品外，還有柳家捐贈的各式愛藏品，繼承自柳宗理父親柳宗悅、濱田庄司、河井寬次郎的食器等，柳宗理日日所見之物，設計的精神食糧，全都齊聚一堂。

特別展《柳宗理所見之物展》
2013年～11月21日（四）。星期一公休（週末、例假日照常開放，隔日休）。一般民眾 1,000日圓。
日本民藝館 東京都目黑區駒場4-3-33
☎(+81)3-3467-4527

 photo_Kenta Yoshizawa(books) text_Masae Wako, Chiyo Sagae, Wakako Miyake(Quai Branly)

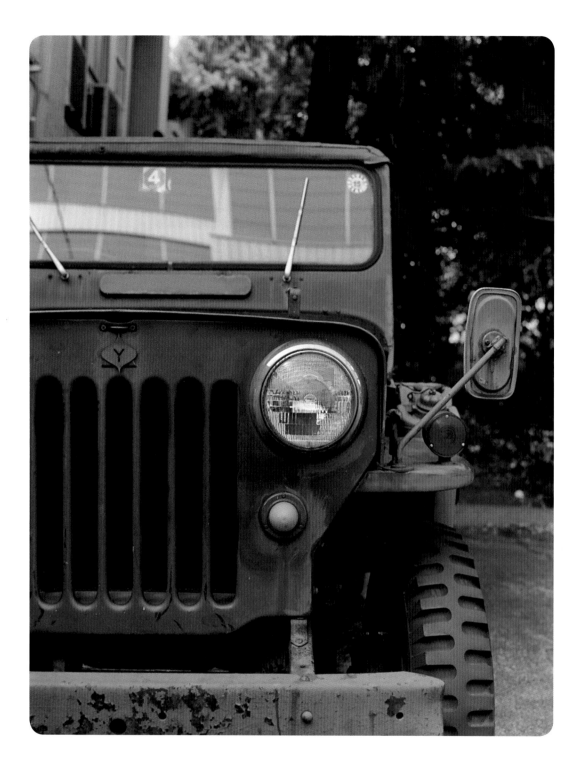

Over
50 years.

photo_Megumi Seki

世界上最和平的
吉普車。

三菱 Willys。柳宗理鍾愛這
輛吉普車，車板生鏽了就再鈑
金熔接，一路細心妥善地不斷
修理，如今已經開了五十多年
了，還繼續在開。車頭上掛著
一塊〈柳工業設計研究會〉的
Y 字標誌。這輛車原本為軍用
車所設計的俐落感，轉而成為
「用之美」的設計，看起來像
是輛洋溢著和平氣息的車子。

Casa BRUTUS Extra Issue
SORI YANAGI A DESIGNER

Publisher
Takefumi Ishiwatari

Editor in Chief
Ko Matsubara

Editor
Zenta Nishida
Kaori Sano
Yumi Nishimura

Contributing Editors
Kaz Yuzawa
Kazumi Yamamoto
Keisuke Takazawa
Wakako Miyake
Tami Okano

Chihiro Takagaki
Norio Takagi
Jun Yamaguchi
Miki Kyono
Rio Hirai

Coordinators
Megumi Yamashita (London)
Chiyo Sagae (Paris)
Katsumi Yokota (Paris)
Mika Yoshida (New York)
David G. Imber (New York)

English Translation
Junko Kawakami
Patti Kameya
Michael Staley

Special thanks to
Sori Yanagi

Moritaka Yoshida
Koichi Fujita
/Yanagi Design Institute

Fumiko Yanagi
Haruna Moriguchi
Michiko Yanagi
Yoko Amano
Kumiko Koike
/Yanagi Shop

Art Director
Yasushi Fujimoto (cap)

Chief Designer
Youichi Iwamoto
Hideto Tajima

Designers
Nagomi Ozawa
Yukako Kusama
Mitsuko Watanabe

Proofreading
Arinori Funaki
Ako Sueda
Shinya Yamagata

Media Promotion Dept.
Takashi Yashiro
Takuya Sato
Hideyuki Mase
Toru Takizawa
Yukihiro Eda

Circulation
Akihisa Miyashita

Publicity
Kenichi Watanabe

本書由2003年6月發行的《Casa BRUTUS特集　代表日本的工業設計師　柳宗理》一書加以修訂、增補新文、重新編輯而成。2013年翻譯為繁體中文版。

EXTRA ISSUE *Casa* 128

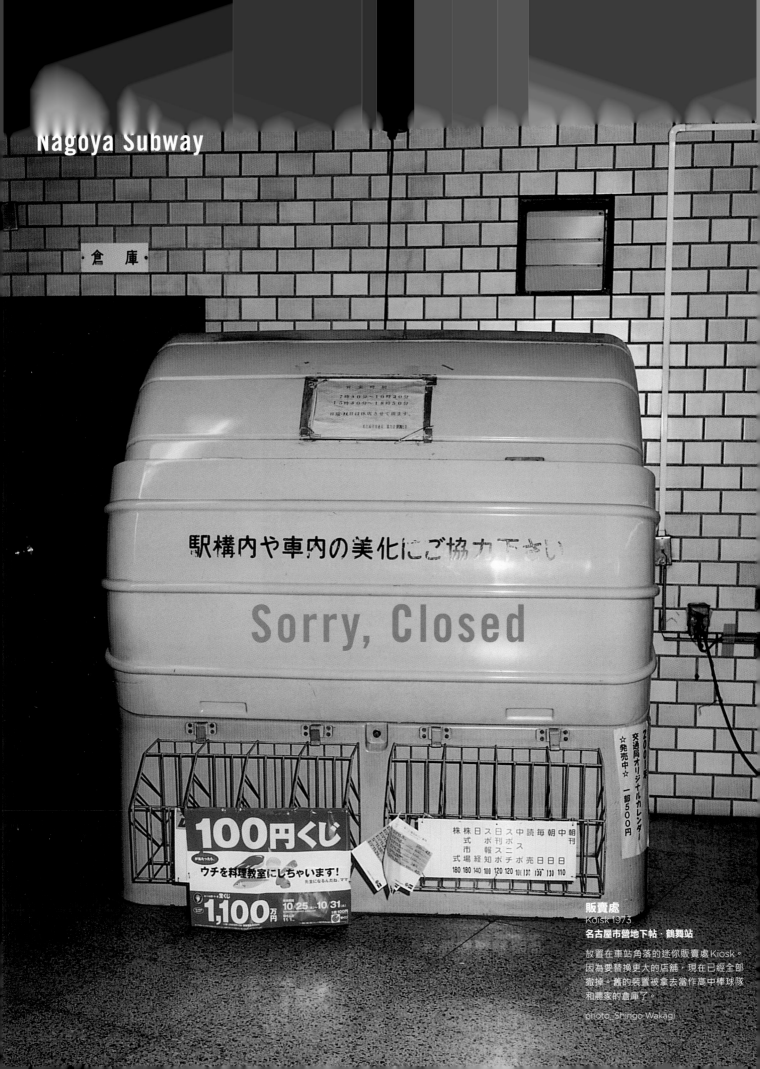

放置在車站角落的迷你販賣處Kiosk。
因為要替換更大的店舖，現在已經全部撤掉。舊的裝置被拿去當作高中棒球隊和農家的倉庫了。

倉庫

駅構内や車内の美化にご協力下さい

Sorry, Closed

100円くじ
ウチを料理教室にしちゃいます！
宝くじ
1,100万円 10/25→10/31

販賣處
Koisk 1973
名古屋市營地下帖．鶴舞站

放置在車站角落的迷你販賣處Kiosk。
因為要替換更大的店舖。現在已經全部
撤掉。舊的裝置被拿去當作高中棒球隊
和農家的倉庫了。

photo_Shingo Wakagi

1971 膠帶台（共和橡膠）❸
Tape dispenser
流理台（SUN WAVE 工業）
Sink top

1972 餐桌、餐椅（天童木工）❸
Dining table and chair
大阪樟葉新城天橋❹
Pedestrian bridge in Kuzuga New Town, Osaka
聖火台、聖火盆、聖火棒（冬季奧林匹克執行委員會）❹
Sapporo Winter Olympics：flame holder, flame-dish, the Olympic torch holder

1973 菸盒（青木金屬）
Cigarette case
橫濱市營地下鐵設備設計
小賣店、售票機、補票機、汲水口等（橫濱市）❸
Design for Yokohama subway：kiosk, ticket vending machine, fare adjustment machine and water service equipment on platform, etc.
鋁製鉛筆筒、雜物盒❹
Aluminum pencil stand, small container

1974 不鏽鋼餐具（佐藤商事）❹
Stainless steel cutlery, cooking, utensils
圓形茶桌（天童木工）
Zelkova tea table

1975 曲木鏡（秋田木工）
Japanese beech wood frame mirror
圖繪碗、杯、單柄茶壺（白山陶器）❹
Porcelain rice bowl with lid, teacup, teapot
廁紙架「PON」（寺岡精工所）❹
Polystyrene tissue holder

1966 單元式空調口（新晃工業）❸
Vent for Shinko Flo-Flex
1966 玻璃杯、杯盤組（佐佐木硝子）❸
Glass, cup and saucer
1967 箱根組木包裝❸
Package for Hakone wooden puzzles
角錐玻璃杯、角錐玻璃壺（山谷硝子）❸
Glass tumbler, glass pitcher
曲木收納椅、桌（秋田木工）❸
Japanese beech wood stacking chair and table
1968 御神酒酒壺（牛之戶窯）❸
Sake bottle, Ushinoto Kiln
鴿笛（鳴子高龜）❸
Wooden pigeon pipe
「人偶」包裝（鳴子高龜）
Package for wooden dolls
可動式玩具「小狗與小鳥」等❹
Moving toy "Dog and Bird"
1970 聚酯茶桌、椅子（壽社）
Polyester tea table, chair
Kopf的開罐器（小坂刃物）❸
Can opener produced by Kopf company
產品展示櫃（日本 Olivetti）
Display stand
橫濱野毛山公園天橋與導覽圖（橫濱市）
Pedestrian bridge and information board in Nogeyama Park, Yokohama
各式厚底玻璃杯（山谷硝子）
Tumblers

1961 垃圾桶
Stainless steel trash can
吧台椅（壽社）
Polypropylene chair
1963 單柄鍋（CUPIE BRAND 三晃金屬工業）❷
1963 檔案櫃（共榮工業）
File cabinet
1964 餐廳《Shido》招牌❸
Marble sign of the restaurant Shido
電動縫紉機（RICCAR 縫紉機）❷
Electric sewing machine
聖火棒、搬運用聖火容器等（東京奧林匹克執行委員會）❷
Tokyo Olympics：the Olympic torch holder, container for the sacred flame
水龍頭、洗手台（東洋陶器）❷
Faucet, washstand
男、女人偶（鳴子高龜）
Wooden male and female dolls
雙耳鍋（Kyupi 鋁業）
Aluminum pot, saucepan
1965 收納椅（壽社）❷
Polypropylene stacking chair
皇宮新宮殿用衛生設備（東洋陶器）❷
Washbasin for the New Imperial Palace
龜（鳴子高龜）
Wooden tortoise
鐵釉砂鍋（出西窯）❷
Iron glazed casserole

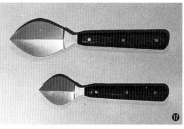
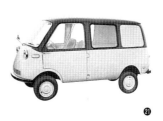

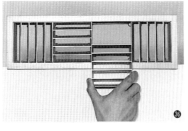

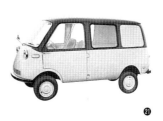

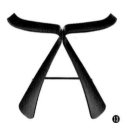

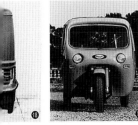

札幌冬季奧林匹克聖火台　1972年

作為真駒內室外競技場在冬季奧林匹克時的開幕與競速滑冰會場使用，當地如今仍保留著青銅製作的聖火台。像是把蛋敲開一樣的有機曲線非常具有柳宗理的風格。他同時也設計了黑色氧化鋁膜的聖火棒與聖火盤。走近一看，還會看到「設計：柳宗理」的告示牌嘀。

柳宗理公共設計指南
SORI YANAGI
Design Map

關越隧道口　1985年

位於關越汽車隧道的群馬與新潟縣境，是日本最長的隧道入口。為了避免進入隧道時視線急速陰暗，將開口部設計為向外擴張，以吸納光線，讓隧道內光線慢慢昏暗。邊緣採用的亮藍色也是特徵之一，這是為了讓人一看就知道是否在積雪。對駕駛者來說是很親切的設計。

秋田木工

鳴子高亀

天童木工

B

A

山中組木

Yokohama Map

日本民藝館　1936年

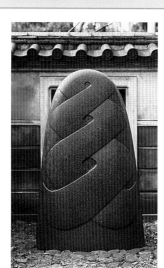

日本民藝館位於東京駒場，展示柳宗理之父柳宗悅從各地收集的民藝品。每三個月替換一次展品。在每年11月舉辦館展，現場有來自日本各地陶瓷器與民藝品，可現場購買。除東京之外，日本各地也有民藝館，不妨前往參觀，可追尋出柳式設計的根源嘀。照片為日本民藝館開館50週年時由柳宗理設計的紀念碑。
http://www.mingeikan.or.jp

	日本民藝館	☎ 03・3467・4527
A	濱田庄司紀念益子參考館	☎ 0285・72・5300
B	松本民藝館	☎ 0263・33・1569
C	富山市民藝館	☎ 076・431・6466
D	日下部民藝館	☎ 0577・32・0072
E	豐田市民藝館	☎ 0565・45・4039
F	京都民藝資料館	☎ 075・722・6885
G	大阪日本民藝館	☎ 06・6877・1971
H	鳥取民藝美術館	☎ 0857・26・2367
I	倉敷民藝館	☎ 086・422・1637
J	出雲民藝館	☎ 0853・22・6397
K	愛媛民藝館	☎ 0897・56・2110
L	熊本國際民藝館	☎ 096・338・7504

Yokohama Map

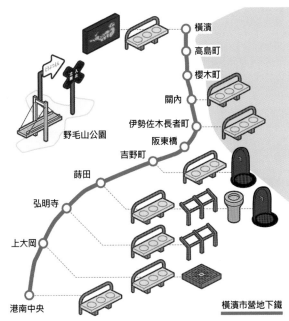

橫濱
高島町
櫻木町
關內
伊勢佐木長者町
阪東橋
吉野町
蒔田
弘明寺
上大岡
港南中央

野毛山公園

橫濱市營地下鐵

長椅

飲水機、汲水口

廣告燈箱

地面消防栓口

靠背桿

壁面雕塑《港口精靈》

橫濱市營地下鐵連結起橫濱市與郊外的交通，1973年興建之際，由柳宗理設計伊勢佐木長者町站到上大岡站之間的長椅與飲水機等設備。除了現今仍保留下來的作品外，當時還設計了售票機、票閘、電子鐘、廣告燈箱等。另外，目前也還保留著連結起野毛山公園與動物園之間的天橋與公園內的告示牌等，何妨到橫濱來趟尋訪柳宗理之旅。野毛山公園離橫濱市營地下鐵的櫻木町站步行10分鐘。

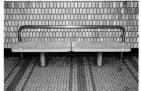

動物園指標

公園內告示牌

野毛山公園天橋

photo_Shinichi Yokoyama, Shingo Wakagi,
 Rumiko Ito, Takanori Sugino, Yasuo Terusawa
illustration_Hideaki Komiyama
text_Keisuke Takazawa, Housekeeper
translation_Junko Kawakami, Patti Kameya

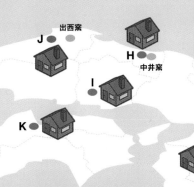

出西窯

中井窯

J
H
I
C
D
F
G
E
K
L

足柄橋　1991年

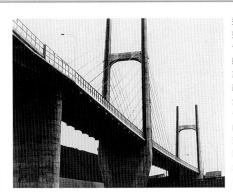

這座斜張橋位於東名高速公路東京收費所的隔音牆往南，剛進入靜岡縣的地方。柳宗理在設計這座大橋樑時，也與設計工業產品時一樣，先透過周邊的地形模型分析景觀，然後做出橋的模型開始設計。柳宗理在1950年代於美國見識了巨橋與高速公路後深受刺激，啟發他開始參與公共設計的契機。

東京收費所隔音牆　1980年

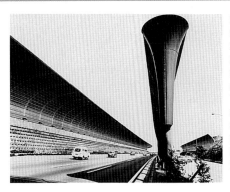

東名高速公路的東京收費所隔音牆。為了不使巨大的隔音牆阻擋視野與損害當地景觀，大量採用了前所未有的曲線，而這些曲度也獲致了良好的隔音效果。由於這道隔音牆的效果太好了，當地原本因噪音而急速下跌的地價，在隔音牆完成後又快速飆升，成為一段佳話。

1915 Born in Harajuku, Tokyo, the first son of Soetsu and Kaneko Yanagi.

1934 Entered the Academy of Fine Arts in Japan, majoring in oil painting. (graduated in 1938)

1940 Worked temporarily at Japan Industrial Craft Export Corporation as an assistant to Charlotte Perriand, cooperator of le Corbusier, while she stayed in Japan supervising the improvement of Japanese product designs.

1942 Studied architecture at Junzo Sakakura's Architectural Office (Left in 1945)

1950 Founded Yanagi Industrial Design Institute.

1952 Founded Yanagi Design Institute.

1953 Appointed as a lecturer at Joshibi University of Art and Design. (Resigned in 1967)

1954 Became a member of the Japan Committee on International Design. (Resigned in 1980)

Became acquainted with Walter Gropius at the Japan Folk Crafts Museum.

1955 Appointed as the head of undergraduate studies in the Department of Industrial Design Kanazawa University od Art and Crafts.

1956 held the first exhibition of Yanagi Industrial Design Institute in Tokyo. Traveled around Europe and the United States on a fact-finding tour of industrial designs.

1957 Participated in the Trienniale (Milan, Italy) in the Industrial Design Section. Won the Gold Medal.

1958 Butterfly Stool was selected for the Museum of Modern Art (MoMA) permanent collection.

1960 Appointed as an executive committee member of the World Design Conference in Tokyo. Tape dispenser was selected for MoMA permanent collection.

1961 Invited to Staatliche Werkkunstschule Kassel in Germany as a visiting professor for one year.

1964 Participated in Documenta 3 Kassel.

1966 Participated in the International Design Conference in Finland as the representative of Japan. Butterfly Stool was selected for the permanent collection of the Museum of Modern Art Amsterdam. It was also selected as a G-Mark (Good design) product by the Japan Industrial Design Promotion Organization.

1968 Butterfly Stool was selected for the Louver permanent collection in Paris.

1973 Permanent exhibition space opened for Yanagi's works in Tokyo.

1975 Held the exhibition "Sori Yangi's Design."

1976 Appointed as the President of the Japan Folk Crafts Association.

1977 Appointed as the President of the Japan Folk Crafts Museum.

1978 Awarded the title of Tibelina of the Academy of Rome.

1980 Held the exhibition "Sori Yanagi's Design" in Milan, Italy. Submitted works to the exhibition "Japan Style" at the Victoria and Albert Museum.

1981 Awarded the Purple Ribbon Medal for contributions to education and culture by the Japanese Government. Delivered keynote address "Tradition and Creation" at the conference of "Design 81" in Helsinki, Finland. Appointed as an honorary member of the Designer's Association of Finland.

1983 Publication of Design. Appointed as a visiting professor at the Bombay Institute of Technology.

1986 Butterfly Stool selected for the collection of the Metropolitan Museum in New York.

1988 held the exhibition "Sori Yanagi's Design."

1992 Appointed as a member of the Design Today International Committee of Tobu Department Store. Appointed as a part-time lecturer at the Okinawa Prefectural University of Arts. Awarded the Kunii Kitaro Industrial Arts Prize from the Japan Industrial Art Foundation.

1994 Appointed as a special guest professor at the Okinawa Prefectural University of Arts. Participated in the exhibition "Made in Japan" at the Philadelphia Museum of Art.

1997 Held the exhibition "The Triangle chairs." Appointed as a special guest professor at Kanazawa University of Art and Crafts.

1998 Held the exhibition "Sori Yanagi, Design" at Sezon Museum of Art in Tokyo.

2000 Held the exhibition "Sori Yanagi : Design in Everyday life."

2001 Held the exhibition "Sori Yanagi's Eye and Hands" at the Shimane Fork Crafts Museum.

2002 Designated as a Person of Cultural Merit.

2003 Publication of Essays by Sori Yanagi.

2006 Held the exhibition "Sori Yanagi, Design and Utensils for Everyday Life" at Kumamoto International Folk Art Museum.

2007 Held the exhibition "Sori Yanagi : Designs in Everyday Life" at the National Museum of Modern Art, Tokyo.

2008 held the exhibition "Sori Yanagi : Shapes Made by Hands" at Hiroshima City Museum of Contemporary Art. Publication of Yanagi Design.

2011 ➤

2001 織品（棕）、小芥子人偶（復刻／皆為柳商舖）
Fabric ／ Brown, Wooden doll (reproduction)

2002 鐵炒鍋22cm、不鏽鋼夾、不鏽鋼濾杓、迷你廚房器具、蛋糕鏟、服務叉、餐刀、南部鐵器鍋。不鏽鋼鍋加碼為三層鋼鍋具。（佐藤商事）
Iron frying pan 22cm, Tongs, Stainless steel strainer with handle, Kitchen utensils (mini), Cake server, Serving fork, Dinner knife, Stainless steel kitchenwares, Nambu Iron pans, Three-ply stainless steel and aluminum pans

白瓷杯、盤組（復刻／柳商舖）
White porcelain cup & saucer (reproduction)

中井窯系列新增
Earthenware plate from Nakai Kiln

2003 耐熱玻璃碗、餐刀、南部鐵器迷你鍋（佐藤商事）
Heat-resistant glass bowl, Kitchen knife, Nambu Iron mini pan

白瓷醬油壺（復刻／柳商舖）
White porcelain soy sauce bottle

2004 收納凳「象腳椅」（由Vitra，材質由FRP改為PP）
Elephant stool reproduced by Vitra using polypropylene instead of fiber reinforced plastic

黑茶壺（復刻）、柳宗理指導系列（出西窯）
Black teapot (reproduction)Shussai Kiln direction series

2006 邊桌（由壽社復刻）
Side table reproduced by Kotobuki

2007 柳式椅（復刻）、餐桌（飛驒產業）
Yanagi Chair (reproduction) and Dining table (manufactured by Hida Sangyo)

2008 鑄鋁鍋、木盤系列（佐藤商事）
Aluminum cast pan and Wood plate series (manufactured by Sato Shoji)

1996 ➤ 2000

1997 M-Wood 托盤（MIWASA 住宅）**66**
M-Wood tray

三角凳、三角茶桌系列（BC工房）**67**
Japanese oak series (triangle stool, triangle tea table, etc.)

不鏽鋼盤（復刻）、同單柄鍋、廚具等6種（佐藤商事）
Stainless steel plate (reproduction), saucepan, kitchenware

1998 收納椅（天童木工）**68**
殼椅（天童木工）**69**
Stacking chair, shell chair

1999 白瓷茶壺、白瓷杯（復刻）**70**
White porcelain teapot, teacup (reproduction)

同雙耳鍋、同義大利麵鍋、鐵炒鍋、濾盆（佐藤商事）**71**
Stainless steel saucepan, pasta pot, iron frying pan, punch-pressed stra

2000 織品（綠）**72**
Fabric ／ Green

打蛋器（佐藤商事）
Wire whisk, etc.

分釉盤（復刻）（中井窯）
Earthenware plate, Nakai Kiln (reproduction of the work of 1956)

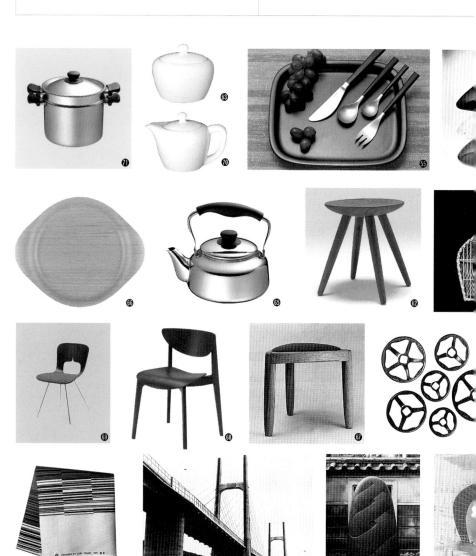

1991 東名高速公路：足柄橋竣工
Completion of Ashigara Bridge of Tomei Expressway
UK'91（倫敦、格拉斯哥等地）之《日本民藝展》《棟方展》陳列
Display design for the exhibition "Japanese Folk Crafts" and "Woodblock Print of Shiko Munakata" for UK'91 in London, Glasgow, etc.

1992 《Design Today》展陳列（東武百貨公司）
Display design of the exhibition "Design Today" at Tobu Department Store

1993 羅馬日本文化會館《日本民藝展》陳列
Display design for the exhibition "Japanese Folk Crafts" in Rome, Italy

1994 不鏽鋼水壺（佐藤商事）
Stainless steel kettle

1995 東京灣縱貫公路：木更津收費所案（日本道路公團）
Tokyo Bay Aqualine：plan for Kisarazu tollgate

1982 白黑方形餐具（加正製陶）
Semiporcelain dinnerware
黑柄餐具（佐藤商事）
Stainless steel cutlery（black handle）
迴旋型瞭望台計畫（町田市瞭望台）
Structural plan for spiral observatory in Machida

1983 柳宗悅藏品集《民藝大鑑》封面設計（筑摩書房）
Cover design for the book of Soetsu Yanagi's collection
The Encyclopedia of Folk Craft
Mido 設計大樓招牌
Sign of Mido Design Office building

1984 鳥籠（山川藤） Rattan bird cage

1985 關越汽車公路：關越隧道口設計（日本道路公團）
Kan'etsu Expressway：approach to Kan'etsu Tunnel

1986 《芹澤銈介型紙集》封面設計（日本民藝協會）
Cover design for book *Paper Pattern of Keisuke Serizawa*
日本民藝館開館五十周年紀念碑
Monument commemorating the fiftieth anniversary of the foundation of the Japan Folk Crafts Museum

1998 豬、貓（鳴子高龜） Wooden pig and cat
青花醬油壺、酒杯（Ceramic Japan）
Earthenware soy sauce container, sake cup

1989 櫻木町大岡川人行道竣工
Completion of pedestrian bridge, Yokohama

1990 以橡木曲木工法重製杜卡木版本的柳式椅凳（BC工房）
Japanese oak stool "Yanagi"（reproduction of 1972 work with different materials）
將部分松村硬質陶器系列重新推出骨瓷版本（NIKKO）
Bone china tableware（reproduction of 1948 ceramic designs）

1976 清酒杯（佐佐木硝子）
Sake glass
垃圾桶、菸灰缸（青木金屬）
Trash can, smoking stand

1977 《民藝》封面設計（日本民藝協會）
Cover designs for the monthly magazine *Mingei*
櫥櫃 Pine cabinet

1978 橫濱繞道與一般道路交會點之半地下結構計畫（日本道路公團）
Yokohama bypasss highway plan
日本民藝館中展覽海報（日本民藝館）
Posters for the exhibitions at the Japan Folk Crafts Museum
扶手椅（天童木工）
Armchair 吊燈：單層型
Brass pipe hanging pendant, single shape
鑄鐵控制閥
Cast iron control valve

1979 紅白酒杯、啤酒杯（山谷硝子）
Wine glass, beer tumbler
可堆疊式花瓶（山谷硝子）
Flower vase
吊燈：和紙單層、三層型
Japanese paper hanging pendant, single shape, triple shape
黃銅桌燈
Brass pipe table lamp
青銅控制閥（北澤製閥工業）

1980 吊燈：中國製篩型
Brass pipe hanging pendant
鉛筆筒、置物盒（武智工業橡膠）
Rubber pencil stand, small container
東名高速公路：東京收費所隔音牆（日本道路公團）
Soundproof panel fences at Tokyo tollgate of Tomei Expressway

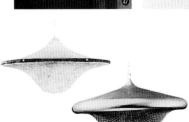

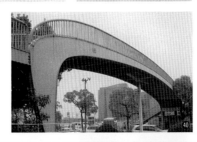

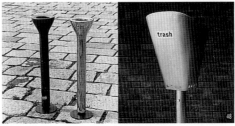

販賣處
Koisk 1973
名古屋市營地下帖・鶴舞站
photo_Shingo Wakagi